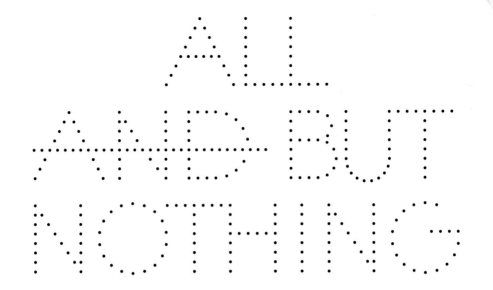

ALL AND BUT NOTHING

모든 것이면서 아무것도 아닌 것

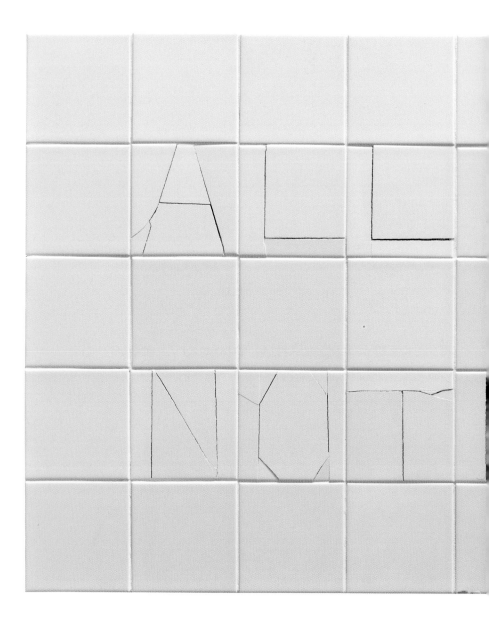

모든 것이면서 아무것도 아닌 것
안규철

초판 1쇄 발행. 2014년 10월 31일
2판 1쇄 발행 2022년 10월 27일

발행. 사무소, 워크룸 프레스
기획. 사무소, 워크룸

글. 김선정, 김성원, 김해주,
박찬경, 보이스 그로이스, 안소연,
우정아, 윤난지, 이건수, 이찬웅,
최태만

번역 및 감수. 고아침, 김은지,
김정은, 김현경, 닉 허먼, 리처드
해리스, 아트앤텍스트, 송미경,
앨리스 킴, 정다빈, 정도련

편집 및 디자인. 워크룸
제작. 세걸음
후원. 국제갤러리

사무소
03061 서울시 종로구
율곡로3길 74-18 (안국동 17-5)

워크룸 프레스
03035 서울특별시 종로구
자하문로19길 25, 3층
www.workroompress.kr

문의
전화. 02-6013-3246
이메일. wpress@wkrm.kr

이 책의 초판은 하이트문화재단,
개정판은 국제갤러리의 후원을
받아 발간되었습니다.

ISBN 979-11-89356-87-3
03600
가격. 32,000원

개정판·서문

『사물의 뒷모습』[1]은 지난 30년의 작업을 돌아보는 일종의 회고전이 되었다. 작가가 스스로 자신의 여정을 서둘러 정리하는 관행을 따르고 싶지는 않았으나, 학교를 퇴임하고 다시 온전한 작가의 자리로 돌아온 시점에 그동안 내가 무엇을 했는지, 그것들 중에 무엇이 남았고, 무엇이 부족했는지 찬찬히 따져볼 필요가 있었다. 앞만 보고 달려 온 지난 시간 동안 나를 움직여 온 동력은 무엇이었나. 첫 개인전에 내놓았던 망치와 구둣솔과 외투를 30년의 거리를 두고 바라보고, 사진만 남아 있는 설치 작품들을 모형으로 복원하면서 그 작업들을 관통하는 질문이 무엇이었는지, 그것은 아직 유효한지를 자문해 보았다.

미술에서 배제되었던 '이야기'를 회복하는 것은 나에게 가장 중요한 문제였다. 내가 미술을 시작하던 1970, 80년대에 미술가들은 대부분 당대의 구체적인 현실로부터 가급적 멀리 떨어져 있기를 원했다. 현실을 언급하는 것이 불편하고 위험하던 시절이었다. 모더니즘 이론가들은 이야기라는 과거의 관행을 현대 미술이 극복해야 할 과제라고 했다. 미술로 다시 이야기를 하는 것은 그러므로 역사적 퇴행이고 기존 질서에 대한 불온한 도전이었다. 그럼에도 미술을 다시 삶의 자리로 돌려놓으려면 먼저 이야기를 되찾을 수밖에 없다고 생각했다.

그러나 현실을 이야기하는 것만으로 작품이 저절로 정당화될 수는 없었다. 이야기만큼이나 형식이 새로워지지 않으면 안 되었다. 조각의 엄숙주의에 반대하며 시사 풍자화 성격의 미니어처 풍경 조각을 시작했으나, 유학을 가서 곧 그 한계를 인식하면서 일상 사물들을 이용한 오브제와 설치 작업으로 옮겨 갔고, 그것이 나의 미술 작업의 근간이 되었다. 사물이 '말하게' 하고, 관객이 그 이야기를 '읽게' 한다는 것이다.

1. 2021년 5월 13일부터 7월 4일까지 국제갤러리 부산에서 열린 안규철 개인전.

30년이 지난 지금, 누구나 이야기를 하고 있다. '이야기'는 더 이상 금기도 아니고, 위험을 감수해야 할 일도 아니다. 오히려 당연하고 흔한 일이 되었다. 이야기가 너무 많아서 정작 필요한 이야기는 잘 들리지도 않는다. 이야기를 하는 것이 한때 위험한 도전이었다는 것을 사람들은 기억조차 하지 못한다. 만약 여전히 이야기가 내 작업을 움직이는 중요한 동력이라면, 나의 이야기가 지금도 유효한지 점검해야 한다. 사물로 이야기를 하려 했던 나의 여정은 어쩌면 이야기를 내려놓고 궁극적인 침묵의 영역을 향해야 할지 모른다.

유학을 경험한 많은 이들처럼 나는 한국인으로서의 정체성에 대한 압박감에 시달렸다. 동아시아에서 온 이국적인 존재로서 나를 입증하고 인정받기 위해 오방색이나 무속 같은 민속적인 소재를 소환하는 것에 나는 근본적인 거부감이 있었다. 전통이든 역사든, 과거를 동원해서 내가 그들과 다른 존재임을 인정받으려는 것은 자신을 속이는 일이라고 생각했다. 나는 나의 현재를 통해서 나를 입증하고 싶었다. '외투는 어디서나 외투이고, 의자는 어디서나 의자인' 보편적 사물의 의미에 주목했던 것은 여기서 비롯되었다. 사물과 세계에 대한 철학적 사유의 보편성을 미술에서 찾으려 한 셈이다. 그런 선택을 하면서 놓쳐 버린 것들, 아직도 선뜻 손이 가지 않는 것들이 있다. 지난날을 돌아보는 나이에 이르러서 나는 '그들'로부터도 '우리'로부터도 좀 자유로워진 것을 느낀다. 누가 나를 평가하든 말든 이제는 주어진 시간을 '보편성'과 '구체성'을 함께 붙잡는 데 써야 하지 않을까.

2014년 이 책을 처음 기획하고 만들어 준 김선정 선생과 워크룸 프레스의 김형진, 박활성 선생의 배려와 노고에 다시 한번 감사의 인사를 드린다. 귀중한 글들의 수록을 기꺼이 허락해 준 필자 여러분들께, 그리고 초판 제작을 지원해 준 하이트컬렉션과 개정판 제작을 도와준 국제갤러리 관계자 여러분께 깊은 감사의 말씀을 전한다.

2022년 6월
안규철

스웨덴 시인 토마스 트란스트뢰메르는 「작은 잎」(Flygblad)이라는
시에서 "우리는 모든 것을 보며 아무것도 보지 않는다"고 썼다.
이 문장을 가져다 이렇게 고쳐 보았다. 우리는 모든 것을 알지만
아무것도 알지 못하고, 모든 것을 말하지만 아무것도 말하지 않는다.
모든 것을 하지만 아무것도 하지 않는다. 우리가 하는 모든 일은 결국
아무것도 아닌 것이 될지 모른다. 이것은 이 세계에 대한 우리의
경험에 있어서 가장 근본적인 문제이다.

　우리의 행위들은 계속해서 목표에 이르지 못하고 공회전한다.
의도는 빗나가고 과정은 의도를 배반하고 기다렸던 미래는 오지
않는다. 우리가 도달했다고 믿었던 지점은 계속 발밑에서 부서져
내리고 우리는 번번이 원점으로 되돌아가 있다. 힘들여 얻었다고
생각했던 것들은 잘못 배달되었거나 임시로 빌려 왔던 것들이어서
언제든 되돌려 주어야 하는 것임이 드러난다. 우리는 우리가 있다고
생각한 곳에 실제로 있어 본 적도 없었고, 본다고 생각한 것을 실제로
본 적도 없었고, 가졌다고 생각한 것을 실제로 가졌던 적도 없었다.
이곳이 아닌 다른 곳을 찾아 떠났지만 우리는 번번이 우리가 가려던
곳과는 다른 어딘가에 도착했다. 또는 어디에도 도착하지 못한 채
이곳으로 되돌아와 있다. 그러는 동안 우리에게 모든 것이었던 것은
아무것도 아닌 것이 되고, 아무것도 아니었던 것은 모든 것이 되어,
우리의 운명을 뒤흔들고 있다.

　나의 작업은 이러한 세계의 역설에 대한 질문이라 할 수 있다.
우리의 일들은 왜 실패하는가. 목표에 이르지 못하고 물거품처럼
사라진 우리의 선한 의도와 그 일들에 바쳐진 시간들은 다 어디로
가는가. 그것은 나 자신을 향한 질문이고 우리의 한계에 대한
질문이다. 그것은 궁극적으로 우리의 일이, 우리가 무언가를 간절히
도모하는 것이 과연 의미가 있느냐는 질문이 될 것이다. 그러나 이
질문마저도 모든 것을 질문하면서 실은 아무것도 질문하지 않는
결과에 이를 수 있음을 잊어서는 안 된다.

언제나 지금 해야 하는 질문은, 지금 하지 않은 질문이 무엇이냐는 질문이다. 빼놓은 질문, 너무 쉽거나 원론적이거나 비현실적이라고 여겨서 건너뛰었던 질문들이 결국 나의 한계를, 나의 운명을 결정할 것이기 때문이다. 각각의 질문들에는 각각의 관점이 있고 그것들이 모여서 대상의 입체적인 조망을 이룬다. 아무리 하찮은 질문일지라도 세계에 대한 인식의 지평선 너머, 저 밤하늘의 별들 뒤에 있는 것에 대한 탐색에 맞닿아 있을 수 있다. 사유를 시작하기 위해서는 질문이 선행해야 한다. 눈에 보이는 모든 것에 끊임없이 '왜?'냐고 묻기 시작했던 아득한 어린 시절의 어느 날부터 세계가 내게 문을 열어 주었다. 태초에 질문이 있었다. 태초에 말씀이 있었다면 그것은 의문문이었을 것이다.

어떤 의도(A)가 있고, 이 의도를 실현하기 위한 과정(B)이 있고, 그 과정이 도달한 결과(C)가 있다. 의도와 과정이 합쳐 어떤 결과에 이르는 것(A+B=C)이 우리의 일이다. 그런데 만약 결과가 없이 과정만이 진행된다면 어떻게 되는가. 의도에서 어떤 목표에 이른다는 계획 자체가 제거되는 것, A=0, A+B=0, C=0이 되는 것이다. 이것은 말하자면 무위자연의 상태, 전통적인 수행자가 추구하는 상태이다. 목적을 두지 않고 걷는다. 마음을 비운다. 묵언 수행한다. 자칫 맹목적 생존의 상태로 추락할 위험에도 불구하고 우리의 삶에 과연 의미라는 것이 있는지를 알아보려면, 결국 삶에서 목표를, 어떤 결과에 이르겠다는 의지 자체를 제거해 보는 것, 삶을 '살아간다'는 과정 자체로 환원시키는 것이 불가피할지 모른다. 일하는 것은 과연 의미가 있는가, 사는 것은 대체 의미가 있는가에 대한 질문으로서의 헛수고, 목적 없는 과정을 실천해 봐야 할지 모른다.

어떤 물체가 높은 곳에서 낮은 곳으로 추락하는 것은 중력의 지배 아래에서 살아 온 우리에게 전혀 새로운 사건이 아니다. 유리컵들이 저마다 다른 높이의 소리를 갖고 있는 것도, 스웨터의 실을 풀면 다시 새로 스웨터를 짤 수 있다는 것도, 거울들에 반사된 빛을 모아서 벽에 둥근 달의 모양을 그릴 수 있다는 것도, 공들이 저마다 다른 높이로 튀어 오른다는 것도 전혀 새로운 일이 아니다. 그것들은

극적인 사건이나 어떤 조형적인 절정의 순간을 추구하지 않는다.
각자의 위치에서 주어진 조건을 받아들이며(견뎌 내며) 주어진 일을
반복적으로 수행할 뿐이다. 그러므로 여기서는 아무 일도 일어나지
않는다고 할 수 있다. 극적인 사건들이 쉴 새 없이 일어나는 세상과,
세상보다 더 극적인 사건들로 채워지곤 하는 미술관들의 드라마,
이벤트는 여기에 없다. 그러면 대체 이것들은 무엇을 보여 주기
위해 여기 있는가. 이들은 무슨 일을 하는 것인가. 누군가가 이렇게
묻는다면 나는 이렇게 대답할 것이다. 일의 결과가 제로가 되는 것,
헛수고, 공회전, 목적을 이루는 데 실패하는 것, 실패를 받아들이는 것,
실패를 받아들이는 법을 배우는 것, 실패 자체를 목적으로 삼는 것…
그리하여 그 실패의 과정에 투여된 노동과 시간이 온전히 그 적나라한
모습을 드러내도록 하는 것이다. 그것이 이들의 일이다. 그럼으로써
'아무 일도 일어나지 않으면 대체 무슨 일이 일어나는가?'라는 질문,
또는 우리가 이처럼 쉬지 않고 일을 하는데도 왜 삶은 변하지 않는가,
우리가 얻었던 것들은 어째서 잘못 배달된 선물처럼 되돌려 주어야
하느냐는 질문을 하려는 것이다.

2014년 7월
안규철

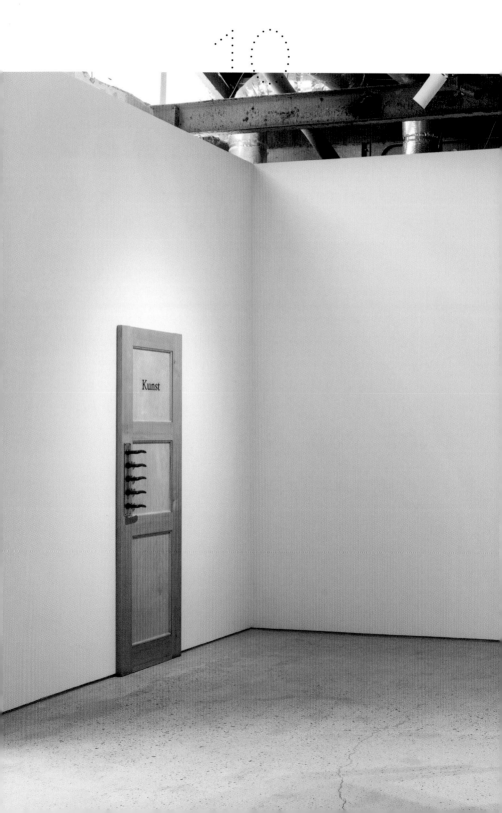

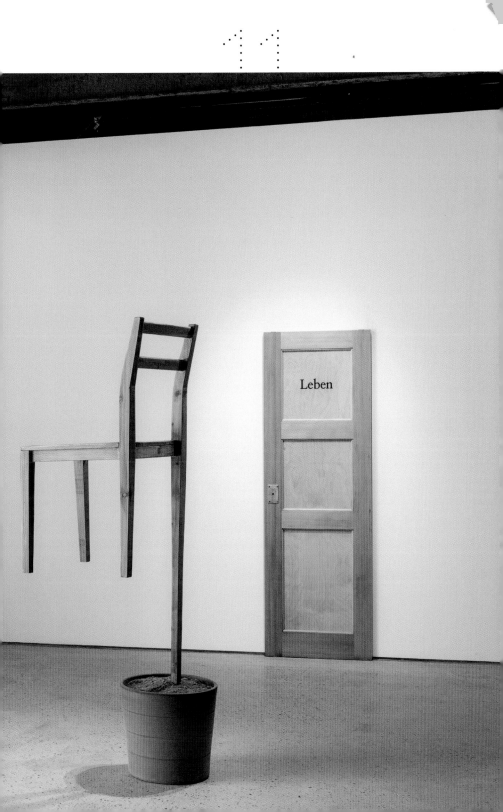

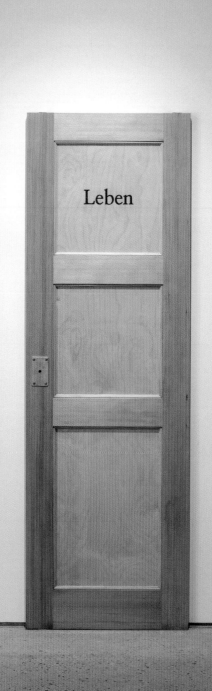

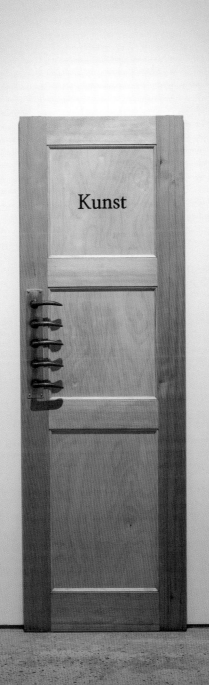

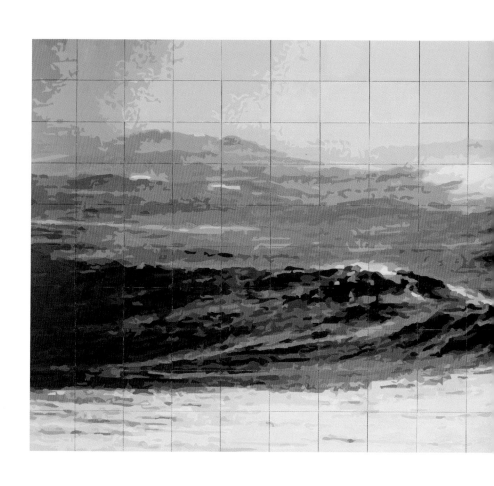

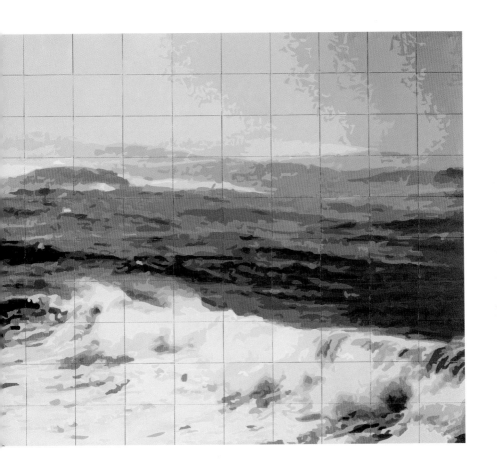

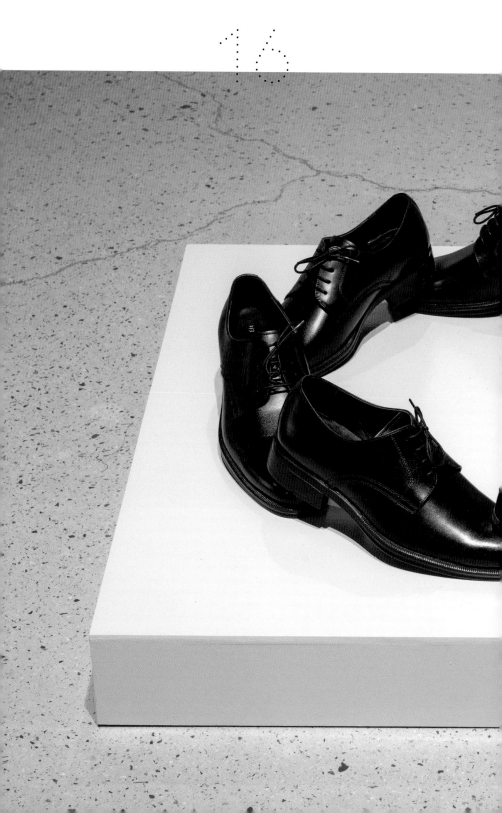

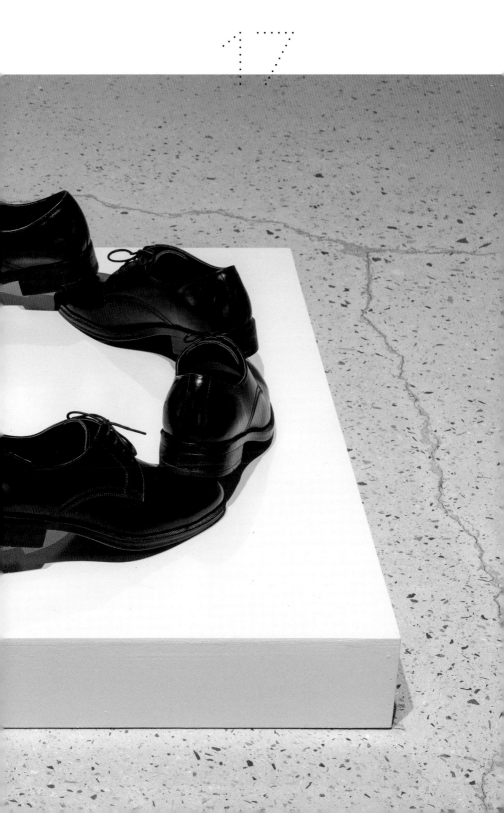

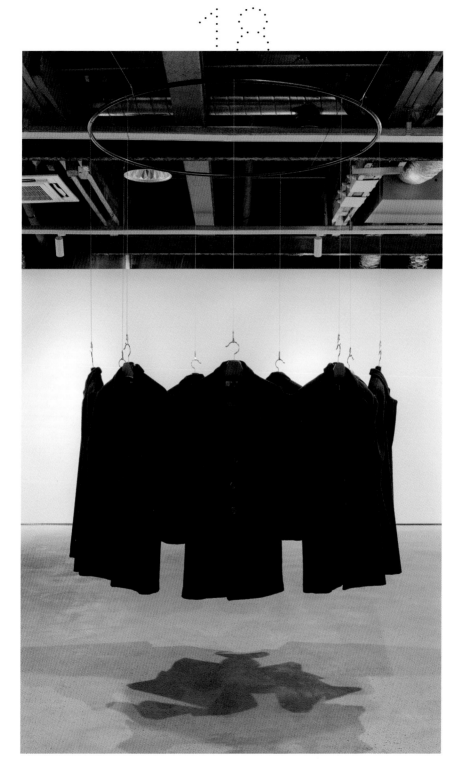

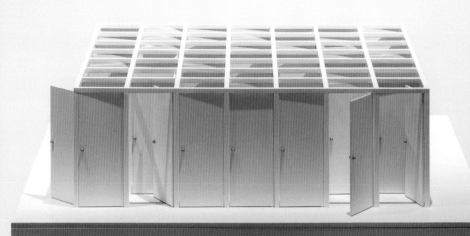

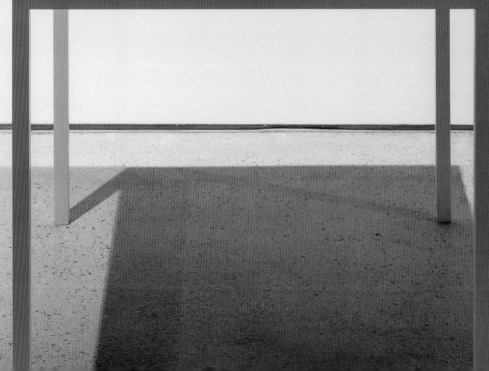

HOW TO FAIL IN LIFE

10 DON'T PLAN
 9 TRY TO CLIMB A MOUNTAIN
 BEFORE YOU EVEN LEAVE
 THE HOUSE
 8 BE PESSIMISTIC
 7 BE SCARED
 6 BE DISTRACTED BY A SINGLE
 BATTLE FROM THE WAR
 5 BLAME ANYONE AND
 EVERYTHING BUT YOURSELF
 4 BE IN THE WRONG PLACE
 3 DON'T CARE
 2 DON'T TAKE RESPONSIBILITY
 FOR WHAT HAPPENS IN YOUR
 LIFE
 1 GIVE UP

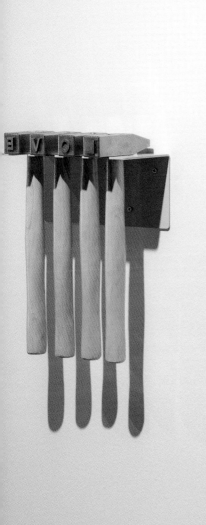

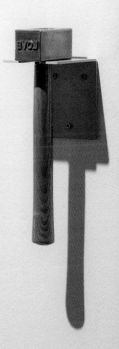

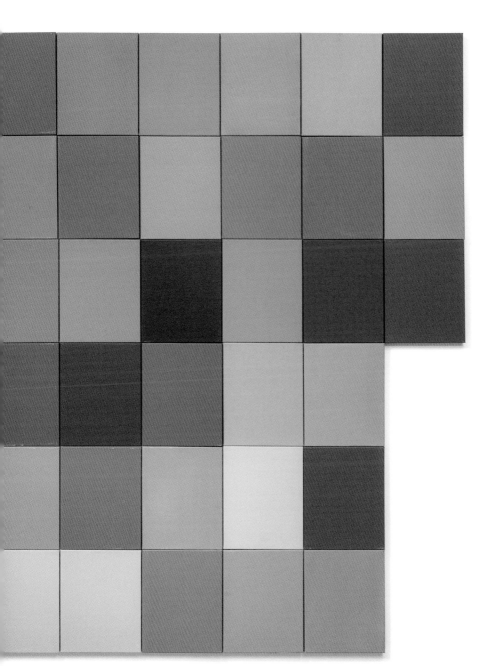

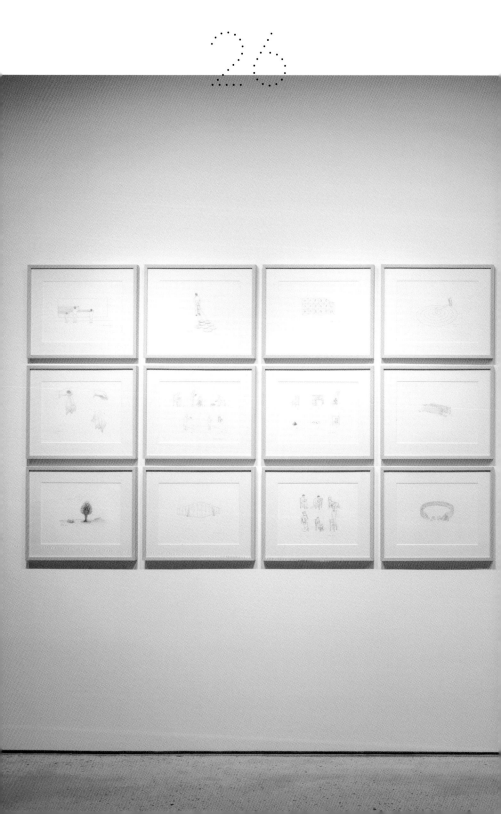

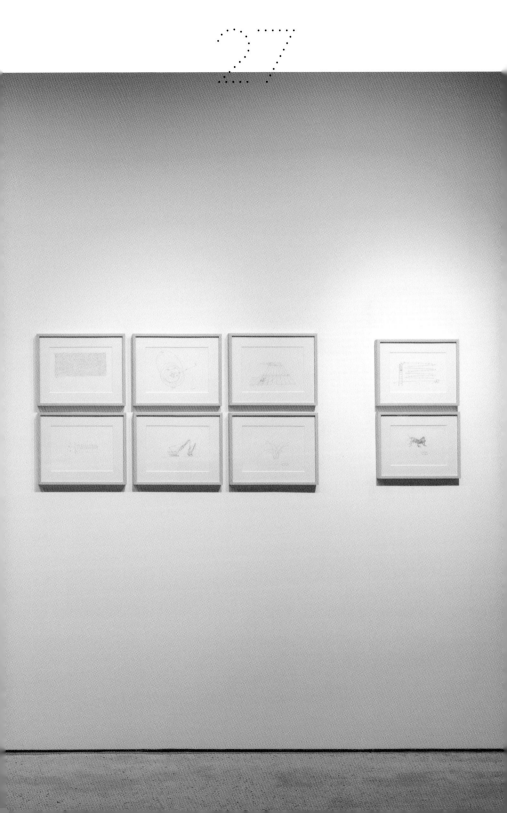

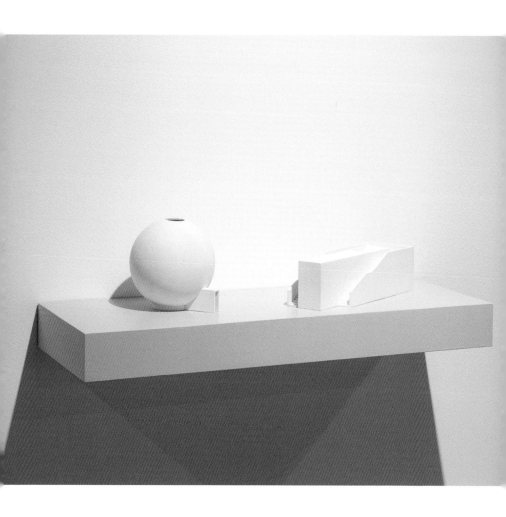

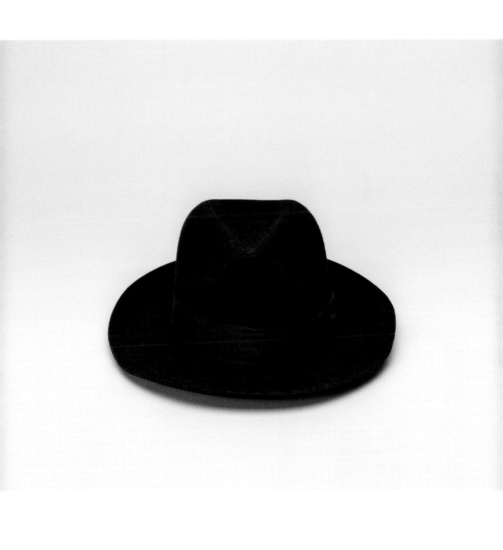

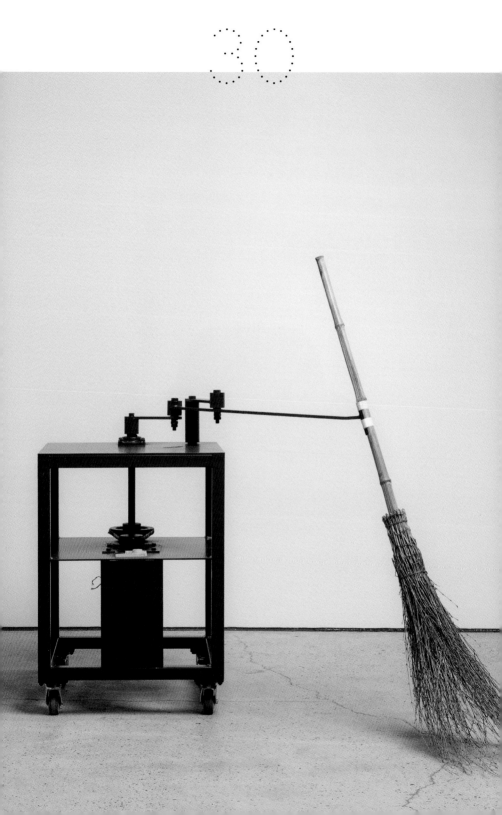

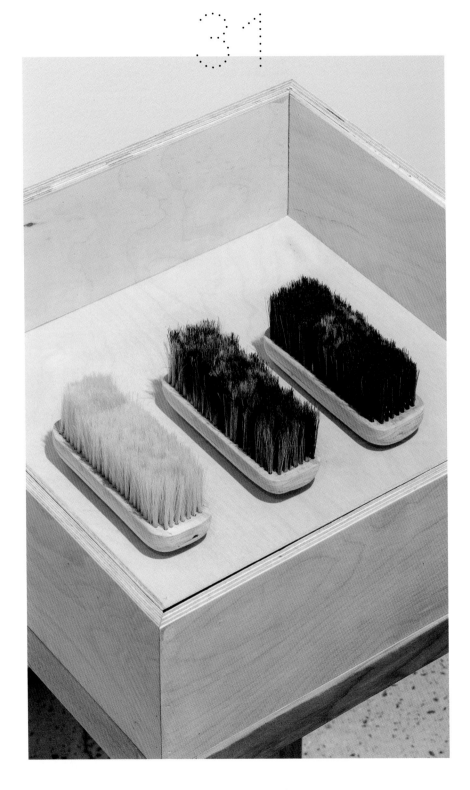

ALL AND BUT NOTHING

모든 것이면서 아무것도 아닌 것

AHN KYUCHUL

안규철

2021

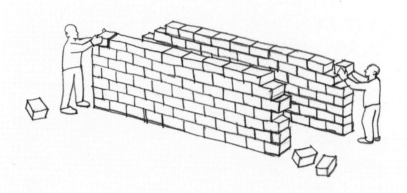

두 개의 벽, 2021

안부를 전하는 편지

김해주

안규철은 사물의 이면에 숨어 있는 의미를 찾아내고 이를 통해 삶의 일면을 성찰하는 작업을 해 왔다. 이면의 의미를 드러내기 위해 표면의 의미를 삭제할 필요는 없다. 작가는 의자, 테이블, 옷, 신발, 구둣솔 등의 일상 사물을 사용함으로써 그 기표의 가장 드러나는 의미를 감추지 않은 채 의미의 그물망에서 덜 드러났던 다른 의미들을 건져낸다. 작가는 연필로 드로잉을 하고, 그 드로잉과 함께 짧은 산문을 쓰면서 글쓰기와 작업을 꾸준히 병행해 왔고, 최근에는 『사물의 뒷모습』이라는 책을 펴 내기도 했다.[1] 담백하게 이어지는 문장들이 생각의 흐름과 마음의 상태를 숨김없이, 과장 없이 드러내었듯이, 그의 작업도 군더더기 없는 형태로 그 의미에 오래 머물게 한다. 빈 여백을 충분히 두고, 자극적인 표현이나 이미지를 삼가며, 꼭 필요한 말과 형태만을 고른다는 점에서 그의 글과 작품이 서로 많이 닮았다.

국제갤러리 부산에서 열린 전시 『사물의 뒷모습』은 1990년대부터 가장 최근까지의 작업들로 '다시 쓴' 작가의 회고전이라고 할 수 있다. 작가의 지난 작업들 중 그 방식이나 활동의 여정에서 이정표가 되었던 작업을 점을 찍듯 옮겨와 한 작가가 지나 온 작업 여정의 지도를 그리는 전시로 열여섯 점의 설치와 스무 점의 드로잉으로 구성되었다. 설치된 작업들은 과거의 모습 그대로 묵혔다가 보관소로부터 옮겨온 것이 아니라, 대부분 전시를 위해 다시 구성하고 다시 제작되었다는 것이 이 전시의 특징이다. 안규철의 작품 구조와 특성상 일회적 성격을 가지는 작품들이 많은데 「112개의 문이 있는 방」(2003-4/2007)과 같이 전시 후 폐기된 대형 설치들은 모형으로 제작하여 그 구조를 다시 들여다보게 하였고, 작은 규모의 설치들도 원래의 재질과 형태를 따라 다시 제작하되, 작품에 대한 변화하는 의미와 현재와의 시차를 반영하여 다시 구성하였다. 이는 사라지는 속성을 가진 작업들을, 작업이자 동시에 아카이브로 구성하는 방법적 시도이기도 하면서 자신의 활동들을 회고하는 수행의 과정을 포함하는 일이기도 하다. 손으로 눌러쓴 엽서처럼, 모든 작업의 제작 과정, 새로운 소프트웨어를 다루는 부분에 있어서도, 구둣솔에 실을 박는 것도, 외부의 도움 없이 작가 스스로의 손으로 한다는 것도 오롯이 자신의 시간과 작업들을 스스로 돌아보고 감당하려는 뜻으로 읽을 수 있다.

전시에서 마주하는 가장 첫 작업은 작가의 1992년 작업 「나/칠판」을 재구성한 것이다. 당시 막 독일 유학에서 돌아온 후의 작업으로 한 면에는 '나' 다른 면에는 '칠판'이라고 쓰여 있었던 것을 이번에는 그 한쪽 면에 시인 아담 자가예프스키가 '독자에게 온 편지'를 그대로 받아썼다는 구절을 다시 옮겨 적었다. 독자의 소감이자 제언을 다시 작업 위에 옮겨 담으면서, 작가는 작업과 관람자의 관계, 작품이라는 물질을 매개로 하는 소통에 대해 질문한다.

1. 안규철, 『사물의 뒷모습: 안규철의 내 이야기로 그린 그림, 그 두 번째 이야기』(서울: 현대문학, 2021년).

편지가 시가 되면서 수신자가 발신자로 치환되었듯, 다시 작가가 그 글을 작품 위로 옮겨 적으면서, 이 작품과 메시지는 작가 자신을 향하는 동시에 관람객을 향하는 것이 된다.

　다시 제작하고 다시 구성된 작업들은 이렇게 기존 작업들 위에 작가가 새롭게 덧붙이는 생각들을 반영하여 시간의 흐름과 그에 따른 상황의 변화를 읽게 한다. 단결, 권력, 자유라는 단어가 각각 독일어로 쓰인 세 벌의 외투에서 한쪽 팔을 떼어 내고 서로 이어 한 줄로 붙였던 작업 「단결 권력 자유」(1992)는 아예 원을 이루어 붙였고, 검정 구두를 한 줄로 나열했던 「2/3 사회」(1991)도 역시 원을 그리게 하여, 개인과 사회, 연대와 폐쇄성 사이의 이중적이고 역설적인 상황을 강조하였다. 재제작의 측면에서 특히 흥미로운 작업은 2012년 광주비엔날레에서 처음 소개했던 「그들이 떠난 곳에서 ― 바다」로, 그림이자 설치이면서 또한 퍼포먼스 성격을 가진 작업이다. 2012년 당시 작가는 바다의 풍경을 200개의 캔버스에 나누어 그린 후 가방에 담아 광주 시내 곳곳의 풀숲과 골목에 던져 놓은 후 전시 기간 내내 "그림을 찾습니다"라는 공고를 내고 그중 되돌아온 20여 점만을 전시했다. 전시장에 부분적으로 드러난 바다 그림을 통해 작가는 관람객들에게 어딘가에 존재할 그림의 잃어버린 조각들과 그 전체의 모습을 상상해 볼 것을 제안했다. 어쩌면 작품의 감상은 눈앞에 존재하는 사물, 그 물질을 보는

것일 뿐 아니라 어떤 장면을 머릿속에서 시각화하는 과정이기도 하다는 것을 드러내었던 작업이다. 이번 전시에서 작가는 분실된 조각들을 포함하여 당시의 그림을 다시 캔버스에 하나하나 옮겨 그리는데, 온전한 모습으로 재현된 이 작업은 당시의 관람객이 맞추어 보지 못한 정답을 드러내기보다, 이미 현재의 관람객들은 경험하지 못한 과거, 즉 작품의 사라짐과 부분적 회수를 포함하는 그 사건을 가리키는 지표로서 존재한다. 2021년의 관람객들에게 이 작품은 약 20년 전, 바다로 보낸 유리병처럼 표류하는 그림의 조각들이 있다는 것, 그 떠돎이 어쩌면 지금까지 지속되고 있음을 상상해 보게 한다.

　사물과 그 의미를 다듬어 만들던 오브제 작업으로부터, 경험의 공간으로서의 작업을 구축하기 위해 건축적인 대형 설치들을 하던 시기, 그리고 현재에 이르기까지 작가는 작은 것과 큰 것, 기억되지 않은 것과 기억되어야 할 것, 일상적인 것과 기념비적인 것 사이를 질문하고, 그 관계를 치환하고, 문제와 질문이 담긴 사물이나 사건으로서 작품을 만들어 왔다. 오랜 교직 생활에서 퇴직하고 오롯이 전업 작가로 돌아온 지난 1년을 보내며, 작업의 실천 방법론으로서 '회고'(回顧)를 가져왔다는 것은 그에게 온점을 찍는 일이기보다는 줄 바꿈의 시간으로 보인다. 기존 작품을 모아 자신의 과거와 성과를 기념하는 것이 아니라, 긴 시간이 지나 개별 작업을 대하는 작가 자신의 마음이 어떻게 유지되었고 또 어떻게 다른지를

되돌아보는 일은 그다음 페이지를 준비하기 위한 정돈의 과정일 것이다. 한편 작가는 오랜 시간이 지나고 나서 과거의 작업이 다시 제시되었을 때, 이를 과거와 같거나 다르게 받아들일 세상과 관람객의 반응에 대한 호기심도 숨기지 않았다. 외부와 소통을 시도하는 동시에 작가 자신의 내면을 들여다보는 예술 작업의 양면성을 모순이자 난관이 아닌 혼성적 물질 상태인 작품이 마주하는 정체성으로 두고, 이를 가능한 어떤 것으로 계속 시도해 보는 것이 아마도 작업의 과정일 것이다.

단독 주택으로 이사하고 나서 녹슨 철망을 뜯어내고 벽돌담을 쌓은 경험과 관련해 작가는 다음과 같이 적었다.

무리에서 떨어져 나와 허허벌판 같은 이곳으로 옮겨온 지 이제 1년째, 나와 바깥 세계 사이에 담을 쌓는 동안, 나는 내가 해 온 미술이 이미 오래전부터 이처럼 외톨이의 미술이었음을 새삼 깨닫고 있는 중이다. 이웃한 그 누구도 내 작업의 근거가 될 수 없다는 것, 모든 것의 이유는 온전히 나로부터 나오고 모든 것의 책임은 반드시 내게로 돌아올 수 밖에 없다는 것, 그렇게 아무도 지켜보지 않는 곳에서 나도 모르는 사이에 뜻밖의 지형지물이 되는 것이 이 일의 결말이라는 것**2**

담장을 쌓으면서도 작가는 엽서를 적고, 바다로 편지를 보내고, 부재하는 손님을 기다리고 사물의 이름을 다시 쓴다. 이번 전시는 회고라는 형식을 통해 소통과 고립, 물질과 의미, 텍스트와 이미지 사이를 오가며 결과 없는 과정들, 목적 없는 상태들의 의미를 드러내 왔던 작가가 관람객에게, 자신에게, 그리고 자신의 작업에게 안부를 전하는 편지가 되었다.

2. 안규철, 「외딴집에서」, 『사물의 뒷모습』, 241.

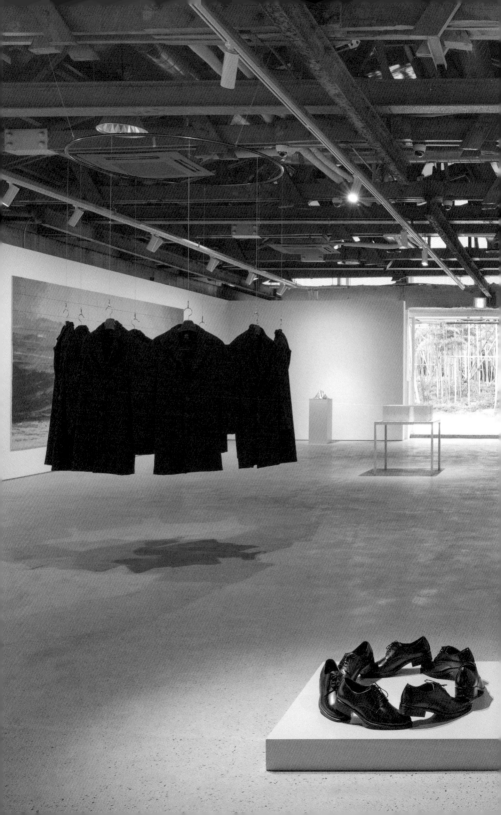

2021 『사물의 뒷모습』 전시 전경, 국제갤러리, 부산
Installation view of *The Other Side of Things*, 2021, Kukje Gallery, Busan

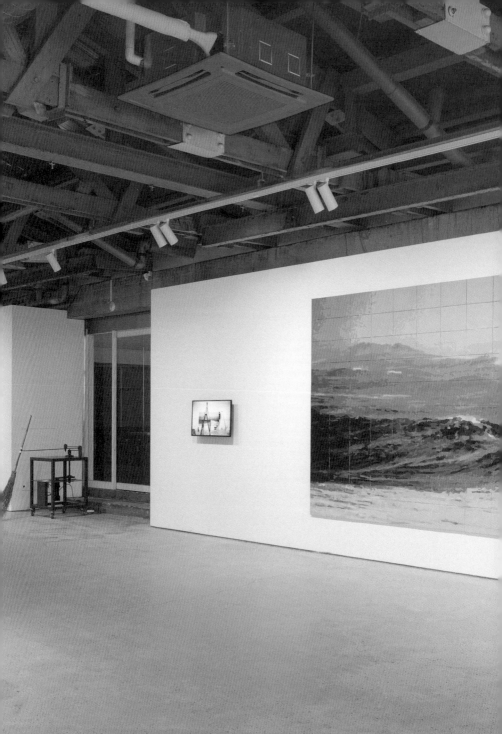

2021　『사물의 뒷모습』 전시 전경, 국제갤러리, 부산
Installation view of *The Other Side of Things*, 2021, Kukje Gallery, Busan

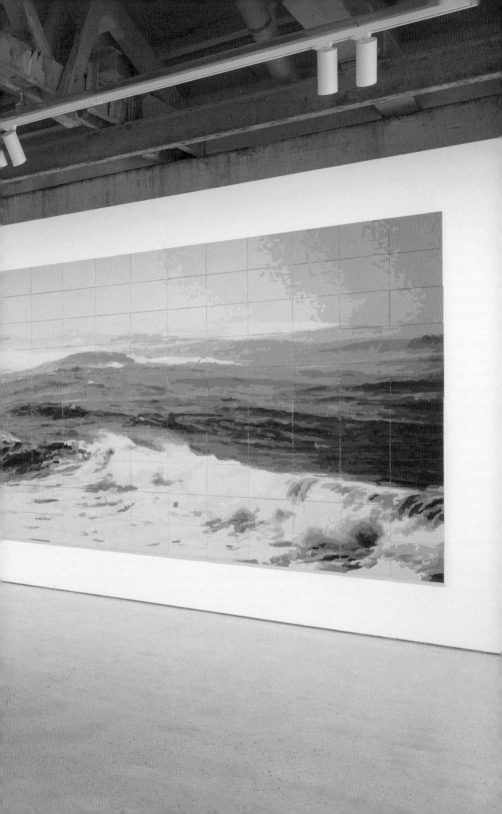

HOW TO FAIL IN LIFE

10 DON'T PLAN
9 TRY TO CLIMB A MOUNTAIN
 BEFORE YOU EVEN LEAVE
 THE HOUSE
8 BE PESSIMISTIC
7 BE SCARED
6 BE DISTRACTED BY A SINGLE
 BATTLE FROM THE WAR
5 BLAME ANYONE AND
 EVERYTHING BUT YOURSELF
4 BE IN THE WRONG PLACE
3 DON'T CARE
2 DON'T TAKE RESPONSIBILITY
 FOR WHAT HAPPENS IN YOUR
 LIFE
1 GIVE UP

2021 『사물의 뒷모습』 전시 전경, 국제갤러리, 부산
Installation view of *The Other Side of Things*, 2021, Kukje Gallery, Busan

문제는 항상 마지막에 일어난다. 영화에서 비운의 주인공들은 언제나
자신들의 마지막 시도에서 곤경에 처한다. 평생 은행 강도로 살았던
인물이 이번이 마지막이라며 이 일만 끝나면 이 바닥을 떠나
새로운 삶을 살겠다고 다짐할 때는 어김없이 사달이 나게 되어 있다.
그 '마지막 한 번'은 결코 간단히 끝나는 법이 없고, 주인공이
죽다 살아날 정도의 고초를 겪은 뒤에야 가까스로 끝이 난다.
우리는 그렇게 되리라는 것을 다 알고 있다. 마지막은 쉽지 않다,
쉬운 해피엔드란 없다.

영화에서만 그런 것이 아니다. 마지막으로 딱 한 잔만 더 하고
술을 끊겠다는 사람은 내일도 그 마지막 잔을 내려놓지 못한다.
흡연이나 도박 따위의 일들이 다 그렇다. '마지막 한 번'에는 또 다른
마지막 한 번이, 끝없이 이어지는 또 다른 마지막들의 달콤한
속삭임이 들어 있다.

몇 년 만에 전시회를 준비하다가 문득 이번이 마지막 전시일 수
있겠다는 생각이 들었다. 갤러리나 미술관 들이 더 이상 내 전시를
원치 않게 될 수도 있고, 무엇보다도 나 자신이 더 이상 남 앞에
나서기가 싫어질 수도 있다. 삶에는 예행연습이 없다고, 두 번은
없다고 했던 어느 시인의 말처럼 전시에도 두 번은 없다. 그러니
전시는 언제나 마지막으로 은행을 터는 일처럼 장렬한 실패로
끝날 수 있다는 걸 받아들여야 한다. 은행 강도에게나 미술가에게나
마지막은 쉽지 않다는 것, 쉬운 해피엔드란 없다는 것을 새삼
되새기는 나날이다.

동시대를 넘어서

(…) 그리하여 나는 달아난다. 외롭지만 나를 잡아 보라.

27년 전 첫 개인전 도록에 쓴 글의 마지막 문장이다. 유학 떠난 지
5년 만에 잠깐 돌아와 전시를 열면서 나는 이렇게 선언하고 있었다.
당신들이 미술에 기대하는 일에 나는 더 이상 종사하지 않을 것이다.
미술을 하면서 세상에 빚을 진다는 부끄러움에 시달려 왔지만,
미술이 남에게 빚지는 일이라면 이제부터 나는 빚지고 살기로
작정했다. 그 빚을 갚기 위해 세상을 꾸미는 장식이 되거나 정치의
부록이 되는 일은 하지 않을 것이다….

그렇지만 전시가 끝나자 빚은 갚아야 했다. 「단결 권력 자유」,
「안경」, 「달콤한 내일」 같은 작품 몇 점을 갤러리에 넘겨주는 것으로
전시에 들어간 비용을 정산했다. 갤러리 대표는 독일로 돌아가는 나를
앉혀 놓고 "안 선생은 한 10년은 더 고생해야겠다"고 했다. 위로인지
경고인지 모를 이 말은, 다시 말하면 한국 미술에 당신 같은 작가가 설
자리는 없다는 것, 그러니 무모한 선택의 결과를 감수하라는 뜻이었을
것이다. 나는 그 말을 오래 되새겼다. 10년이건 20년이건, 미술계가
나를 받아들이지 않는다면, 그것이 나의 운명이라면 어쩔 수 없는
일이다. 하지만 정말 10년만 더 '고생'하면, 그다음에는 한국 미술에
나 같은 사람이 설 자리가 있을까.

그의 예언은 절반은 틀렸고 절반은 맞았다. 1995년에
독일에서 돌아와 한동안 미술계 외곽을 떠돌던 나는 1997년부터
한국예술종합학교에서 학생들을 가르치게 되었고, 1999년
경주선재미술관에 이어 2004년 로댕갤러리 개인전을 거치며 중견 작가
대열에 이름을 올릴 수 있었다. 첫 개인전을 연 지 10여 년 만의 일이다.

운이 좋았다고 해야겠지만, 그것은 1995년 무렵에 시작된 한국
미술의 전면적인 변화의 결과이기도 했다. 나와 비슷한 처지에 있던
일군의 30-40대 작가들이 이 시기에 동시에 등장하면서 미술의
새로운 흐름이 형성되었고, 그로부터 10여 년 사이에 한국 현대
미술의 지형은 완전히 달라졌다. 견고해 보였던 미술의 위계질서는
비엔날레를 비롯한 국제 교류와 해외 정보의 확산 앞에서 맥없이

무너졌고, 동시대 미술의 글로벌한 흐름을 경험한 새로운 세대
작가들은 미술관이나 갤러리가 아닌 대안 공간을 통해 미술계에
진입했다. 한국 현대 미술 패러다임의 이 급격한 전환 앞에서
기성세대는 자신들의 뒤를 이을 다음 세대를 지정할 수 없었고,
자신들이 차지했던 미술계의 중심이 젊은 세대에게로 이동하는 것을
그냥 지켜봐야 했다.

　　나는 이 전환의 수혜자의 한 사람이라 할 수 있다. 한국 현대 미술은
어느 시점부터 내가 달아난다고 했던 방향을 향해 달려가고 있었다.
동시대적으로 되는 것, 시대와 함께하는 것이 갑자기 모두의 과제가
되었다. 광주, 부산, 서울의 비엔날레, 그리고 베니스 비엔날레가
미술계의 이슈를 블랙홀처럼 빨아들이고 또 쏟아냈고, 아트선재센터와
리움 같은 사립 미술관들에 이어 국립현대미술관도 동시대 미술을
전면에 배치했다. 그러는 사이에 동시대적이지 않다고 여겨지는
것, 새로울 뿐만 아니라 나날이 새로워지지 않는 것들은 점차 무대
뒤로 사라져 갔다. 이렇게 우리는 동시대로 진입했다. 그리고 그것을
넘어서는 다른 시대는 아직 우리의 시야에 없다.

　　그렇게 다시 10여 년이 지나 2010년대를 마감하는 지금 우리는
어디 있는가? 국제적 평가를 받으며 활동하는 작가의 수가 늘었고,
여성 작가들의 영향력이 현저하게 커졌고, 새로운 세대의 도전과
실험을 수용하는 창작 지원 제도가 자리를 잡았다. 그럼에도 불구하고
시장은 어전히 좁고, 경쟁은 치열하고, 작기들의 생존은 어렵다.
옥인 콜렉티브의 비극은 이 역설적 상황을 여실히 보여 주었다. 미술
시장에서 동시대 미술은 여전히 '가난한 친척'처럼 외면받는 불편한
존재이다. 미술관 전시를 하는 중견 작가들조차 미술 시장에는 설
자리가 없다. 작가들이 겪어야 하는 '고생', 시장의 관점에서 보면
작가들이 스스로 사서 하는 고생은 20년 전이나 지금이나 여전하고,
이 고생을 함께 나눌 선후배와 동료들의 연대는 빈약하다. '미술계'라고
불리는 모호한 공동체는 어쩌면 실체가 없는 것인지 모른다. 여기서는
각자가 자신의 예술과 삶의 짐을, 자기 몫의 불행과 함께 알아서 끌고
가야 한다. 이런 현실 앞에서 나 자신의 작가적 성취에 골몰해 온 것

외에 한 일이 없다는 것은 부끄러운 일이다.

　그동안 우리는 미술을 통해, 소외된 타자와 억압받는 소수자들, 지워진 기억들을 소환하면서 그들을 배제한 사회를 비판해 왔다. 버려지고 주목받지 못하고 잊힌 것들을 불러내는 것은 우리의 윤리적 근거의 원천이었다. 그런 우리가 바로 이웃의 동료는 돌아보지 못했다. 누가 누구에게 연대의 손을 내미는가? 다른 모든 타자들과의 연대를 말하면서 어째서 우리는 작가들의 연대는 상상할 수 없었는가?

　미술계가 하나의 공동체라면 그것은 과연 어떤 공동체인가? 포함과 배제의 냉정한 메커니즘 아래 경쟁하는 질투심 많은 동업자들과, 선후배 관계로 얽혀 있는 이익집단들의 무리가 아니라, 어떤 이상과 가치를 공유하고, 치열하게 논쟁하면서도 서로를 지지하고 연대하는 하나의 공동체를 상상하는 것은 허황된 꿈인가? 지금처럼 각자도생하는 고독한 개인들이 무엇으로 하나의 공동체가 될 수 있는가?

　백남준 선생은 예술은 미래를 준비하는 일이라 했지만, 우리의 시야에는 지금 우리 앞에 있는 현재 이외의 것이 들어올 여유가 없다. 과거는 우리에게 작업의 소재나 참고 자료가 될 수는 있어도 지금의 미술과는 무관한 것으로 여겨진다. 해방 전후 근대사의 격변기에 미술가들의 치열했던 기록들은 말할 것도 없고, 1980년대 민중/모더니즘 미술 논쟁도 지금 우리의 관심 밖의 일이다. 불과 몇 년 전에 무슨 일이 있었는지 기억에 없다. 우리의 관심은 온통 지금, 현재, 오늘에 붙들려 있다.

　예전에, 역사에 참여하는 것은 미래에 도래할 새로운 질서를 위해 일하는 것이었다. 이를 위해 과거와 현재에 대한 통찰과 미래의 비전이 필요했다. 그러나 지금 역사에 참여하는 것은 과거를 기억하면서 현재 속에 미래를 구현하는 일이 아니라, 어떤 미래도 과거도 상정하지 않은 채 지금 이 순간의 현재에 참여하는 일이 되었다. 역사는 '끝났다'고 선언되었고, 역사적이거나 이론적인 평가는 지금 당장의 시장과 자본의 평가, 경매 낙찰가와 유튜브 조회 수, '좋아요' 수로 대체되었다.

　지금 당장 일시적으로 가져다 쓰고 버리는 일회용의 미학(나는

그것을 '다이소 미학'이라고 부르고 있다)의 지배 아래서 우리는 역사적
맥락을 잃어버렸다. 과거와 미래로 이어지는 통로가 사라진 곳에서
미래를 말하는 자는 시대착오로 비판받기 쉽고, 과거를 들먹이는 자는
보수적 민족주의자라는 혐의를 받을 수 있다. 지금 이 순간에 집중하고
현재만을 말하는 것, 직접적이고 강렬한 자극과 파열음에 익숙한
동시대 관객에게 더 강력하고 낯선 감각적 경험을 제공하는 것이
미술의 일이 되었다. 전 지구적 재난과 종말의 위협 앞에서, 혐오와
적의, 두려움과 불신으로 가득한 세상에서 '사랑'이나 '연대' 같은 말을
입에 올리는 것도, 절제와 품위를 말하는 것도 비웃음거리가 되기 쉽다.

그러나 돌이켜 보면, 예술가들은 언제나 당대를 넘어서 인간과
역사 전체를 바라보고 자신의 삶과 세계 전체를 사유하는 존재가
되기를 꿈꾸었다. 동년배들 대다수가 공과 대학과 경영학과로
진학하던 시절에 미술을 택했고, 미술이 현실에 직접 복무하지
못하는 것을 부끄러워했던 나에게도 그것은 여전히 유효한 목표이다.
동시대의 소모품으로 쓰이기를 거부하고 시대의 요구에 다르게
응답하는 것, 다른 방식으로 가치 있는 삶을 실천하는 것, 그것이 내가
미술을 하는 이유이다.

학생들에게 동시대적이 되라고 가르쳤던 학교를 떠날 무렵에
비로소, 동시대로부터 한발 물러나 역사 전체를 바라보라고 말하게
되었다. 동시대라는 이름의 감옥에 갇혀 있던 나 자신을 돌아보며 다시
한번 이렇게 말해 본다. 그러므로 나는 달아난다. 외람되지만 나를
잡아 보라.

53

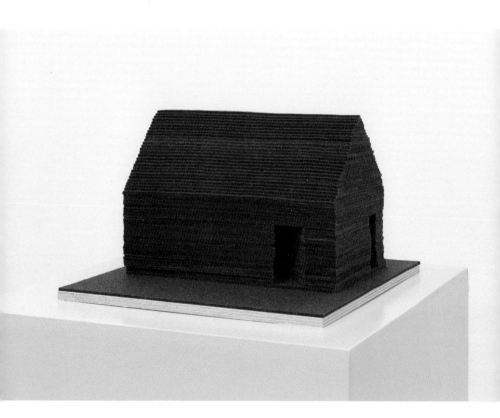

2017 조용한 집
Silent House

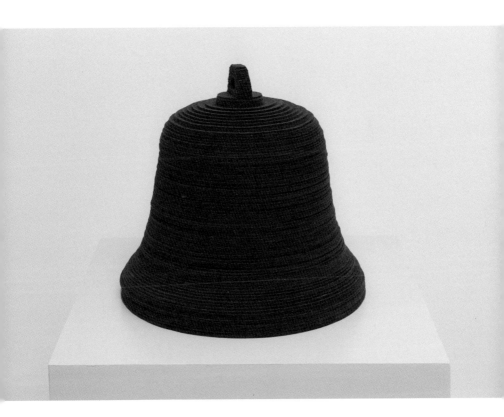

2017 과묵한 종
Silent Bell

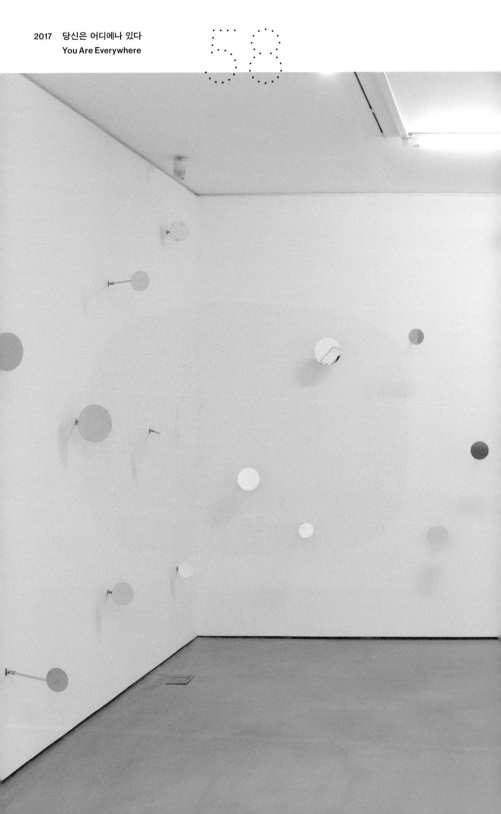

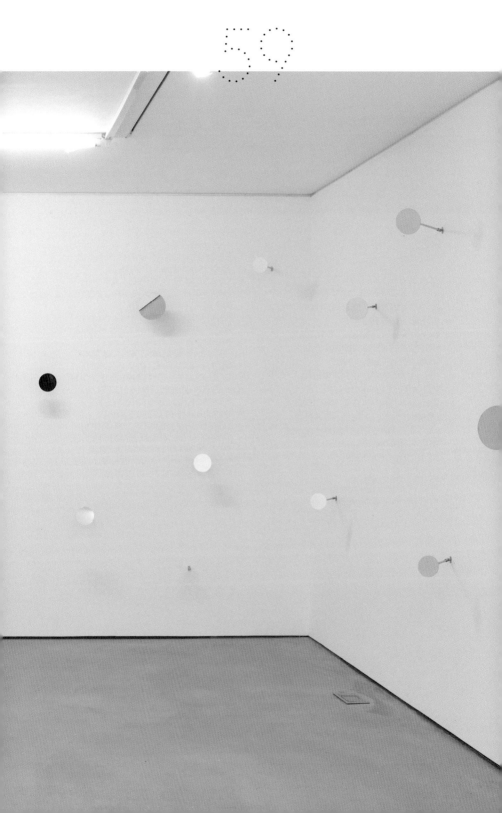

WHEN THE SKY IS GRAY.
RAINY WEATHER. SAD MUSIC.
BAD WEATHER. ON MONDAY.
SOMEONE'S DEATH.
DEPRESSING MOVIE. THE BILL.
HOPELESS SITUATION.
STRESS OF EVERYDAY.
BREAK UP WITH GIRLFRIEND.
FINANCIAL WORRIES.
ILLNESS. DIP OUT IN THE EXAM.
LOSING JOB. IF YOU GO AWAY.
NOT GETTING THE PROMOTION.
BUSINESS PROBLEM.
PERSONAL PROBLEM

HE DOESN'T KNOW ANY SHAME
AND IS BOLD AS BRASS.
YOU SHAME YOURSELF ACTING
THIS WAY. I'M NOT ASHAMED OF
SAYING THIS. AREN'T YOU
ASHAMED TO SAY THAT? I'M NOT
ASHAMED OF WHAT I DID. THEIR
NAMES WERE PLACED ON THE
"WALL OF SHAME." LIFE WOULD
BE A SHAME AND PUNISHMENT
FOR YOU. HE THAT HAS NO SHAME
HAS NO CONSCIENCE. I FEEL
SHAME AT DOING THIS WORK.
WHERE THERE IS NO SHAME,
THERE IS NO HONOR. HE SAID
THERE'S NO SHAME IN THE FOR-
BIDDEN LOVE. I DON'T KNOW
HOW YOU WILL BEAR THE SHAME.
I FELT MY FACE BURNING WITH
SHAME.

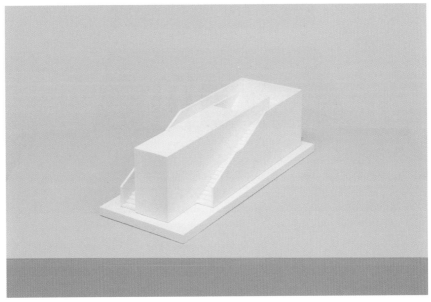

2017 1,000명의 책
 1,000 Scribes

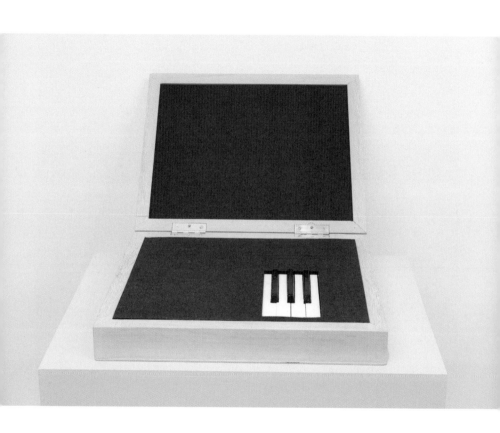

2017 상자 I
Box I

2017 상자 II
Box II

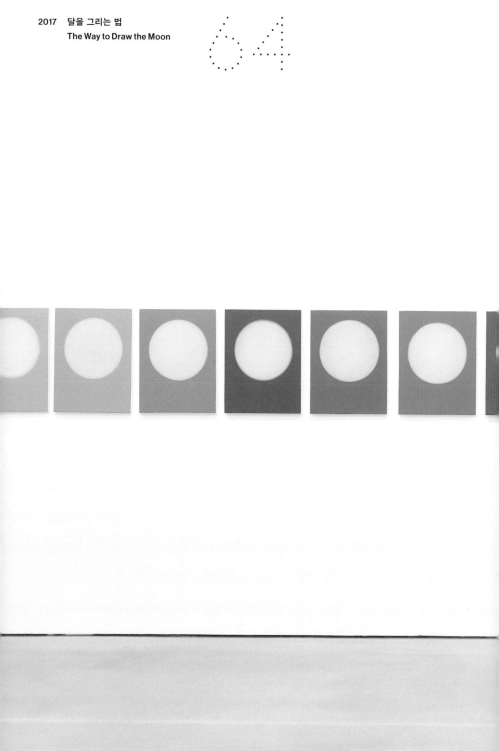

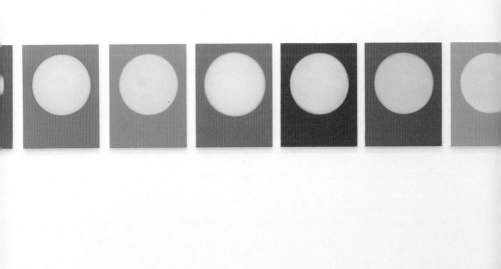

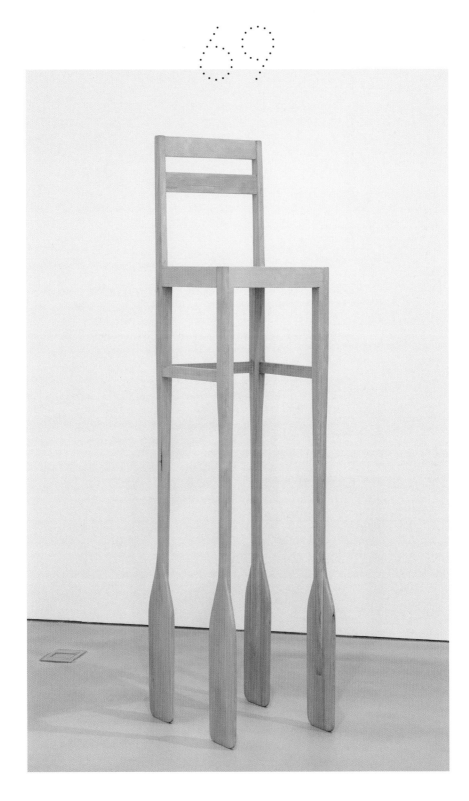

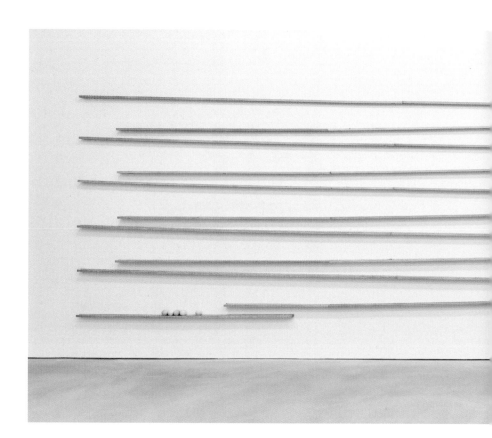

머무는 시간 I
Lingering Time I

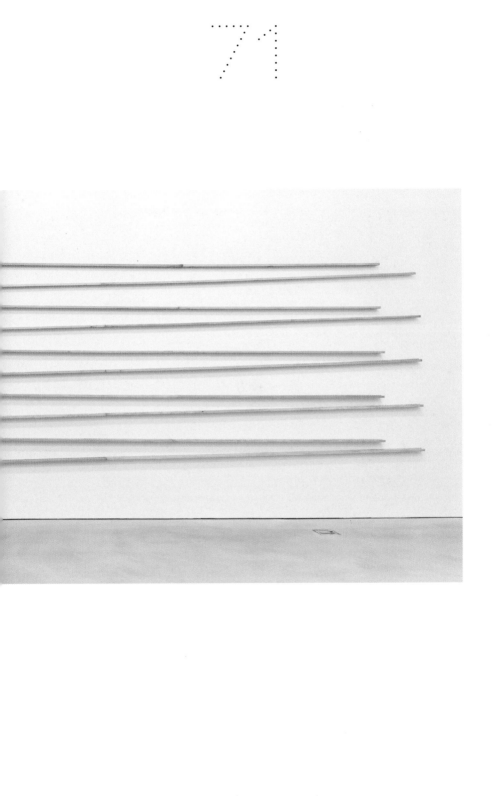

2017 머무는 시간 II
Lingering Time II

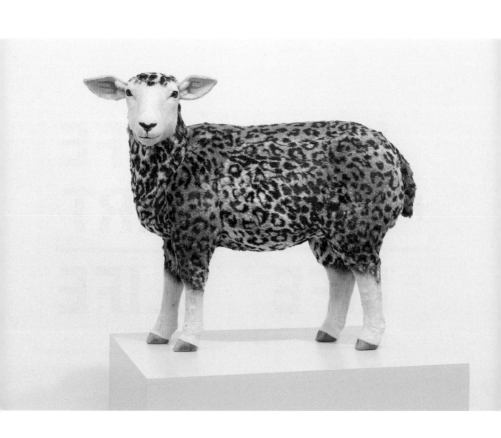

2017 표범 양
Leopard Sheep

2017 평등의 원칙 II
Principle of Equality II

밤새 퍼붓던 비가 새벽녘에 그쳤다. 건너편 산자락은 아직 낮은 구름 속에 있고, 어둠 속에서 젖은 몸을 웅크린 채 떨고 있었을 새들은 부산하게 서로의 안부를 묻는다. 멀리 떨어져 있는 계곡의 요란한 물소리가 여기까지 들려온다. 어제 내린 비는 앞으로 여러 날 동안 그렇게 골짜기를 흘러내려 갈 것이다. 비가 오는 시간이 있고 비가 가는 시간이 있다. 바위와 모래 틈 사이에 머무는 물방울들의 시간. 그 시차가 숲을 만들고 풀벌레를 키우고 새들을 먹여 살린다. 빗물이 곧바로 강과 바다로 돌아가지 않고 세상 구석구석에 스며들며 순환의 시간을 지연시키는 동안, 나무와 풀과 들짐승들이 자란다. 비가 내리는 것과 같은 하나의 사건과, 그 사건이 완전히 종결되어 흔적 없이 사라지기 전까지의 시간, 그것이 우리의 삶이다. 왔던 곳으로 돌아가기까지 물방울이 겪는 숱한 우여곡절의 시간, 뜻밖의 급류와 흙탕물의 시간, 얼음처럼 차갑고 어두운 지하수의 시간, 누군가의 땀과 뜨거운 눈물이 되는 시간을, 우리도 빗물처럼 살아가는 것이다.

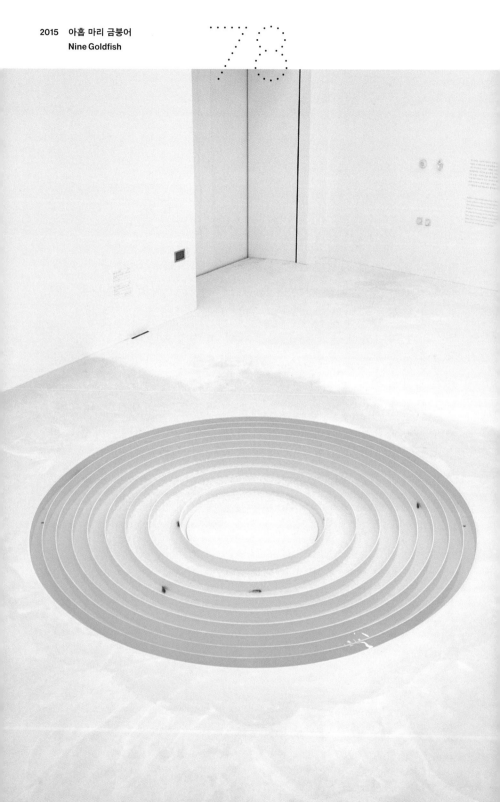

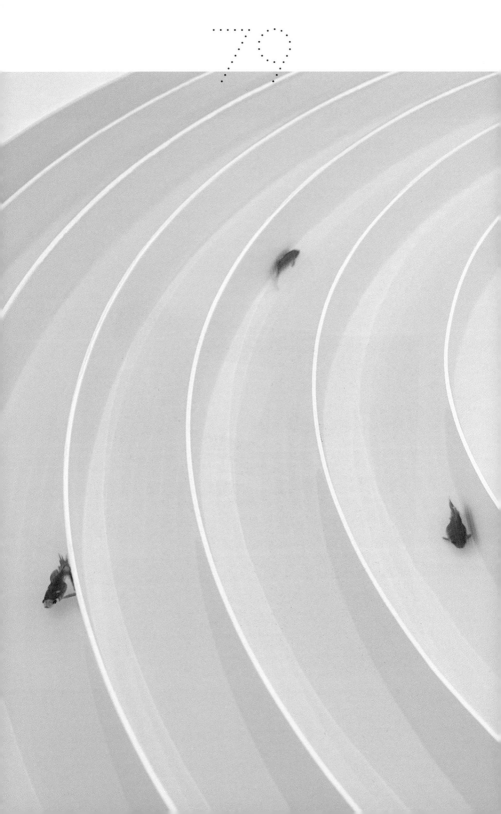

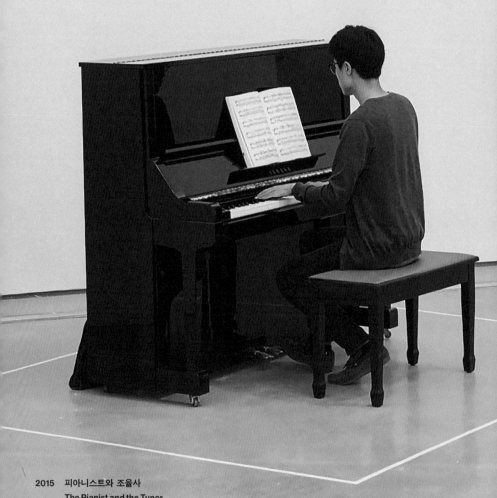

2015 피아니스트와 조율사
The Pianist and the Tuner

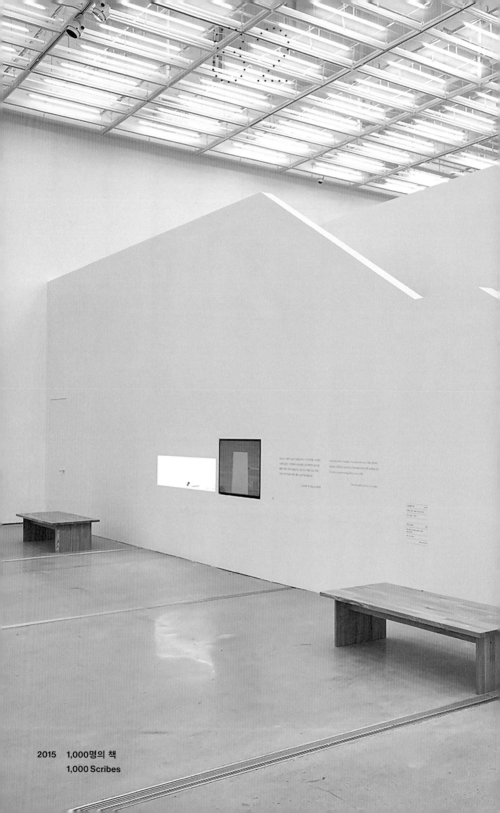

2015 1,000명의 책
1,000 Scribes

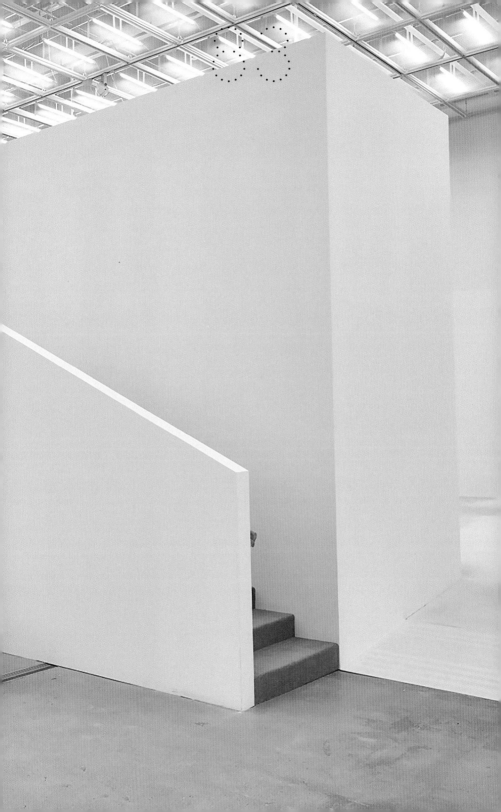

84

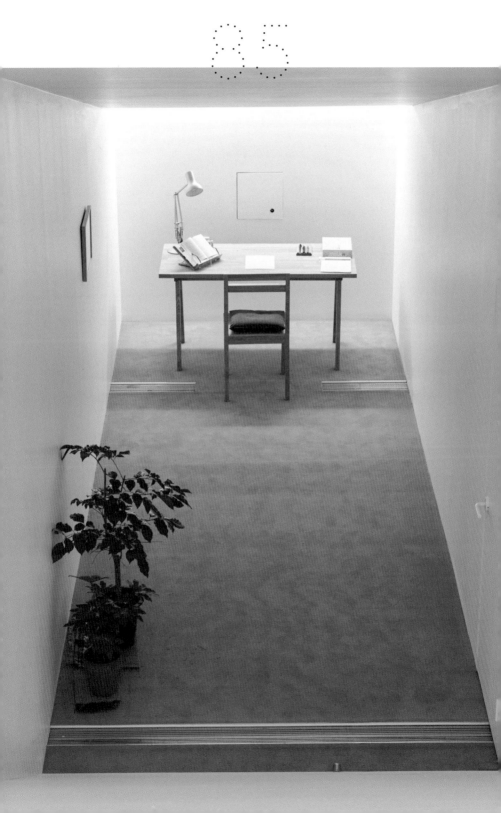

86

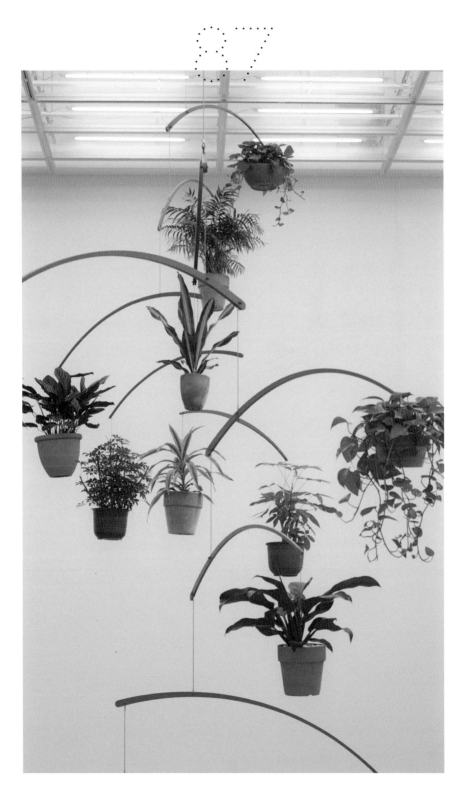

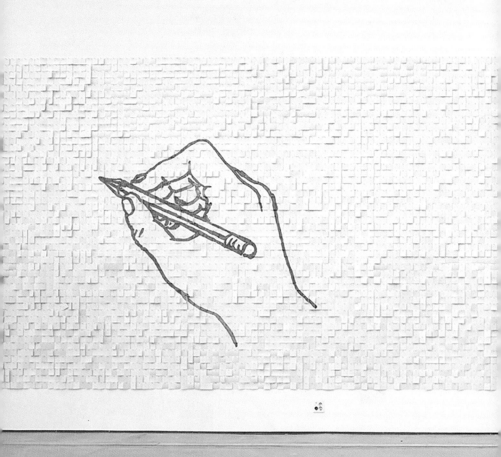

2015 기억의 벽
Wall of Memories

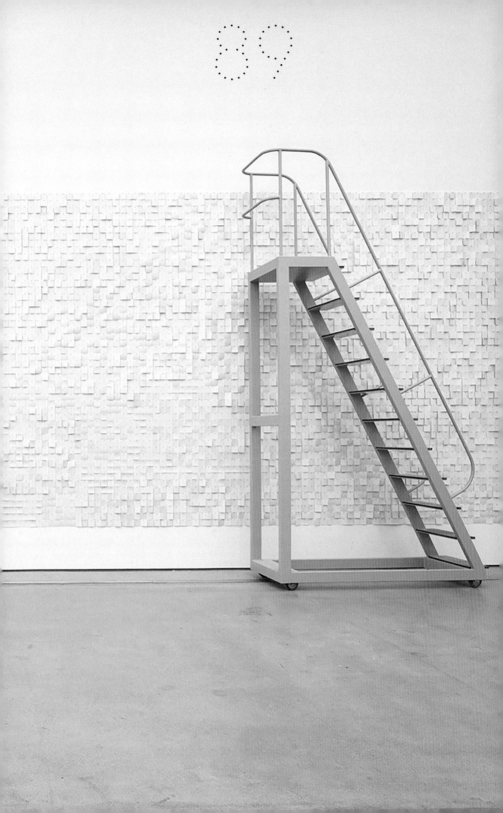

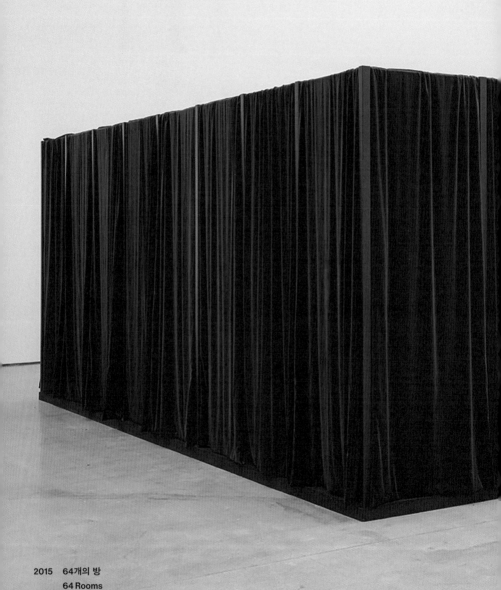

2015　64개의 방
64 Rooms

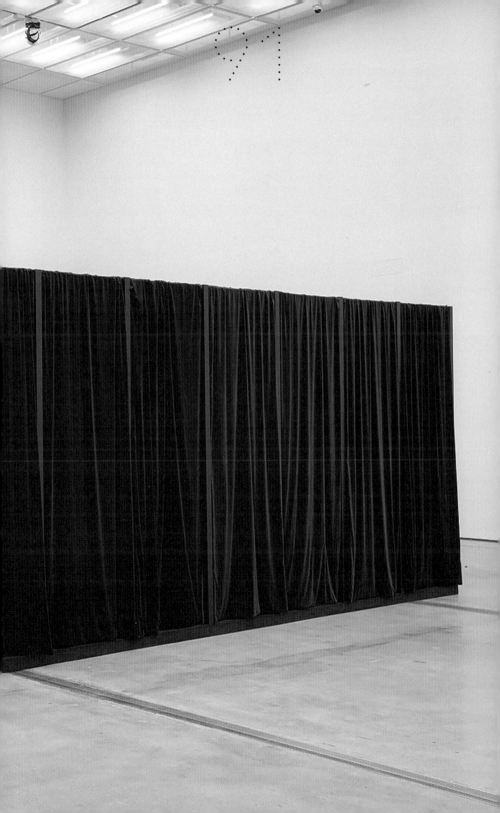

2015　사물의 뒷모습

The Back Side of Objects

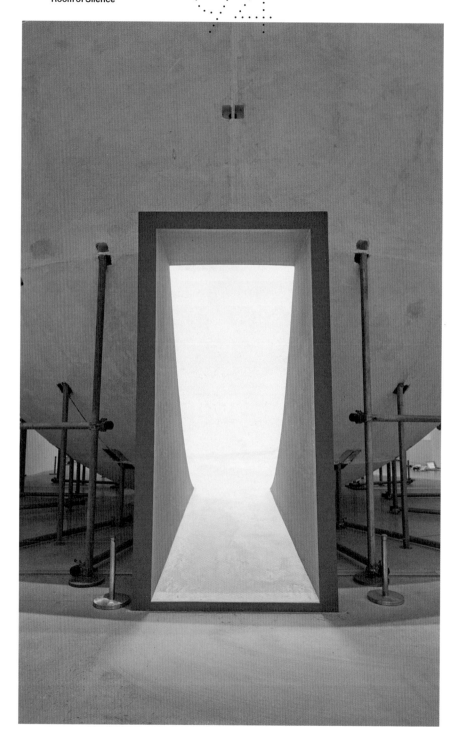

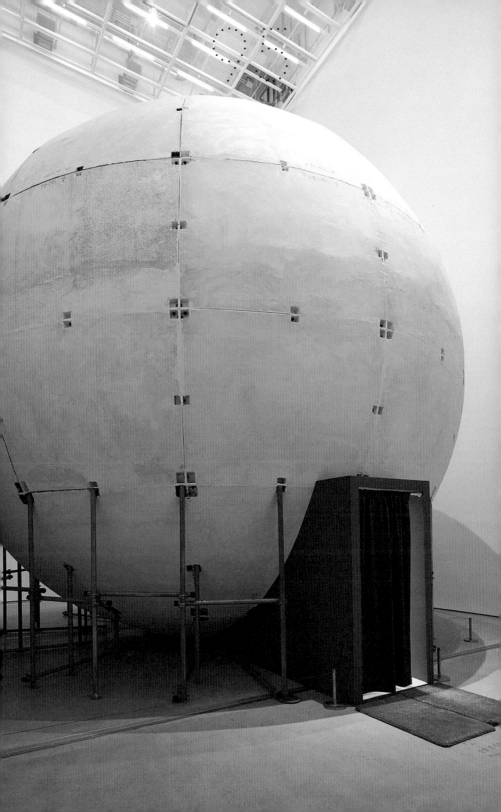

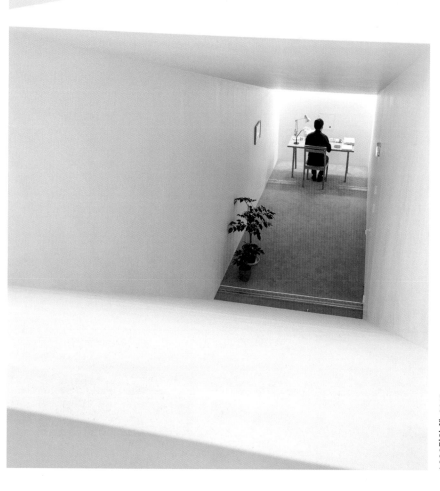

1,000명의 책, 2015

개념 미술의 시적 변환:
안규철 전시
『안 보이는 사랑의 나라』를 중심으로

이찬웅

들어가며

개념 미술은 형태나 재료에 관한 것이 아니라 개념과 의미에 관한 예술이다. 그것은 자연이나 사물을 재현하는 것이 아니라, 미술과 사회의 경계선 위에서 양쪽으로 비판적인 질문을 제기한다. 즉, 한편으로 '미술이란 무엇인가'와, 다른 한편으로 '통상적인 의미는 옳은가' 하는 것이다. 말하자면 개념 미술은 의식적으로 이중의 생성을 일으키고자 한다. 한편으로 미술을 확장하거나 재정의하고, 다른 한편으로 상식을 붕괴시키거나 재창조하고자 한다. 또한 개념 미술이 의미를 다루고자 나섰을 때, 이는 예술의 구획과 위계에 큰 변화를 가져오는 일이기도 했다. 전통적으로는 언어만이 분명한 지시 대상을 갖고 의미 작용(signification)을 할 수 있는 반면, 미술과 음악은 재료 안에 감정을 담아내는 장르라고 이해되었기 때문이다.

작가 안규철은 드물게 국내에서 개념 미술의 전통을 계승하고 혁신하는 작가로 분류된다. 그는 예술이 정신적인 어떤 것을 불러오는 것이어야 한다고 생각한다. 한 예술가의 역량은 가장 적은 물질에 가장 많은 정신을 깃들게 하는 데에 있다. 그래서 그는 이렇게 중얼거린다. "어쩌면 시(詩)가 최고의 예술이 아닐까?"[1] 안규철은 말과 이미지 사이의 보완 또는 충돌을 작품의 원동력으로 삼는다. 그의 작업의 출발점은 드로잉과 텍스트의 병치이고,

지시문과 삽화 사이의 반어를 에너지로 삼는다.[2]

하지만 시에 대한 선망은 예술의 오래된 위계, 즉 시 아래 미술을 놓는 전통을 다시 한번 수긍하자는 얘기는 아닐 것이다. 그렇다면 그가 제안하는바, 미술이 시로부터 배워야 하는 것은 무엇일까? 좀 더 일반적으로 말하자면, 미술이 비물질적인 것과 맺는 관계는 어떤 것이었고, 앞으로 어떤 것이 되어야 하는가? 안규철 작가는 스펙터클이 되어 가는 현대 미술에 대해 근심하면서, 이번 자신의 전시에서 그에 대한 대안적 작품을 제시하고 있다.[3]

이 글에서는 안규철 작가의 최근 전시 『안 보이는 사랑의 나라』[4]에 담긴 몇 가지 문화적 요소들을 분석하고자 한다. 이 글의 관심은 미술사적인 관점에서 작품들을 위치 짓는 데 있는 것도 아니고, 미학적 관점에서 특정한

1. 작가와의 인터뷰, 2015년 12월 15일.

2. 작가의 드로잉은 그의 작업의 출발점을 보여 주고, 개념 미술의 여러 갈래들 중 그가 어디에 속해 있는지 암시한다. 르네 마그리트는 명제와 이미지 사이의 반어를 통해 안정적인 재현 관계를 파괴한다. 안규철 역시 드로잉과 문장 사이의 반어 또는 그것들의 실현 불가능성을 통해 삶에 새로운 가능성을 불어넣는다. 다만 전시장의 설치 작품들은 이러한 텍스트-이미지 사이의 반어 관계에서 멀어지는 대신 상보 관계로 바뀌는 것 같다. 토니 고드프리, 『개념 미술』, 전혜숙 옮김(서울: 한길아트, 2002년), 43–44 참조.

3. 안규철 작가는 미술에 대한 자신의 관점을 이렇게 설명한다. "영원한 가치를 갖는 물신적 사물로서의 미술에 대한 거부, 보이지 않는 정신적 가치가 물질적 가치에 우선한다는 오래된 신념에 기인한다." 안규철, 「작가 노트」, 『안 보이는 사랑의 나라』, 전시 리플릿(서울: 국립현대미술관, 2015), 쪽 번호 없음.

4. 안규철 작가의 전시 『안 보이는 사랑의 나라』는 MMCA 현대차 시리즈 2015의 일환으로 국립현대미술관 서울관 전시실 5에서 2015년 9월 15일부터 2016년 2월 14일까지 열렸다.

한 가지 문제를 집중적으로 다루고자 하는 것도 아니다. 다만 전시에서 발견되는 여러 지층들을 살펴보고자 하는데, 이는 다소 불균질한 방식이 될 수밖에 없을 것 같다. 첫 번째로, 작품들의 배치가 전시를 구성하고 있는 방식을 살펴보면서 작가가 암묵적으로 의지하고 있는 문예의 위계에 대해 논의한다. 이 과정에서 역사적으로 예술 장르들 간의 구획이 어떻게 변화되었고, 개념 미술이 어디에 새롭게 자리 잡게 되었는지 살펴본다. 두 번째로, 개념 미술이 시적인 성격을 띠게 된다고 할 때, 이는 무엇을 의미하는지 이해해 보자. 세 번째로, 시적 개념 미술은 예술 작품의 의미가 시간과 어떤 관계에 있는지 다시 한번 생각하게 하는데, 이 점을 살펴보고자 한다. 끝으로, 작품의 심층에 자리 잡고 있는 동아시아적 요소를 추출해 설명한다. 이러한 이유에서 이 글은 다소간 혼합적인 성격을 갖는다. 논문과 예술 비평문이 교차하는 지점에 있으면서, 우리의 문화를 구성하는 몇 가지 요소들을 철학적인 관심 아래 분석하는 목표를 갖는다.

시적 개념 미술이란 무엇인가

가장 표면적인 층위에서 볼 때, 이 전시는 어떤 오래된 위계를 보여 준다. 고대 그리스 이래로 서양 철학자들은 이미지는 문자만 못하고, 문자는 기억만 못하고, 기억은 목소리만 못하다고 간주했다. 진정한 사유는 바로 생생한 목소리와 현재의 대화 안에서만 가능하다는 것이다. 그리고

그 아래로 내려갈수록 의미는 희미해지고 모호해질 위험에 노출될 것이다. 주지하다시피, 데리다는 이 위계적 구도가 서양 문화사 안에서 어떤 방식으로 은밀하고 끈질기게 유지되었는지 잘 보여 주었다. 안규철 작가 역시 이러한 흐름 안에 있는 것처럼 보인다. 그가 현대 미술이 스펙터클, 즉 화려한 구경거리가 되어 버린 것에 대해 걱정하고, 시야말로 가난한 물질로 정신을 담는 위대한 형식이라고 찬탄할 때, 사실 그는 이 오래된 전통을 회고하고 있는 것이다.

이 전시를 입구에서부터 출구까지 나아갈 때, 물질은 글자로 점점 바뀌고, 급기야 그것도 사라져 아무것도 없는 공간에서 우리는 자신의 목소리만 듣게 된다. 전시장의 구성은 충실히 이런 순서에 따르고 있다.[5] 두 번째 작품 「피아니스트와 조율사」는 피아노의 줄이 날마다 하나씩 제거되었다 다시 복구되면서 같은 악보의 연주를 들려준다. 서로 가까이 배치된 세 번째 작품 「1000명의 책」과 여섯 번째 작품 「기억의 벽」에서 이미지는 점차 사라지고 텍스트가 그 자리를 대신한다. 마지막 작품 「침묵의 방」에서는 급기야 모든 물질적인 것이 사라지고 공허만이 남고, 관람객이 여기에서 듣게 되는 것은 발자국 소리 또는 자신이 내는 목소리이다. 이 전시에서 작품들의 순서는 중요하다. 전시 전체를 하나의

5. 여기에서 작품의 순서는 전시 리플릿에 매겨진 번호에 따른다. 작가는 이 전시 전체가 하나의 작품이라는 점을 강조한다.

작품으로 설정한 작가의 의도에 따라, 관람객들은 그들을 상승시키는 내러티브를 따라 관람을 하게 된다. 우리는 이 전시를 물질에서 정신으로 나아가는 서양의 형이상학적 초월의 전형으로 간주해도 좋을 것이다.

이러한 위계는 일종의 자기 부정처럼 보인다. 미술이 스스로 물질성을 부정하는 곳에서 완성 지점을 찾는 것은 독자적인 장르로서 불완전함을 고백하는 것으로 보인다. 그러나 감추어진 층위가 있다. 앞서 말한 고전적인 도식의 바탕 아래에 주목해 볼 만한 문제들이 있다. 필자가 보기에 이 전시는 '시적 사유의 세계'를 보여 주는 듯하다. 작가는 시가 되지 못하는 미술에 대해 한숨을 쉬고 있는 것이 아니다. 미술이 시와 같은 것이 되어야 한다고 말하고 또 그러한 작업을 보여 주는 것이다. 그렇다면 미술이 시가 된다는 것은 무엇을 의미하는가?

이 전시는 개념 미술에서 관계 미학으로 이어지는 전통으로부터 영감을 받고 있다. 앞서 말한 것처럼 개념 미술은 개념과 의미에 관한 작업이다. 미술이 형태가 아니라 의미를 다루고자 했을 때, 다시 말해 물질적인 것이 아니라 정신적인 것을 직접적으로 다루고자 했을 때, 이는 예술의 분할에서 중요한 위치 변경을 야기하는 것이었다. 개념 미술은 유럽에서 1966–1972년에 전성기를 이루었다. 그 이전에 제시되었던 주요 이론을 대조 지점 삼아 그 역할의 전치를 이해해 보자.

전통적이면서도 여전히 영감 넘치는 장폴 사르트르의 문학 예술론을 살펴보자.『문학이란 무엇인가』(Qu'est-ce que la littérature?, 1948)에서 그는 예술과 산문을 크게 구분하고 시를 중첩되는 지점에 놓는다. 산문은 언어를 통해 외부 대상을 지시할 수 있는 데 반해, 미술이나 음악은 그럴 수 없다. "음조와 색채와 형태는 기호가 아니어서, 외부에 있는 그 어떤 것도 지향하지 않는다."**6** 사르트르가 말하는 미술은 전통적인 회화나 조각을 말하고, 기호는 언어적 기호를 말한다. 미술가나 음악가는 즐거움이나 괴로움을 재료 속에 녹아들게 하고 배어들게 하는 사람이다. 캔버스에 모든 느낌과 감정이 엉켜 붙어서 미분화 상태를 이루는 것이다.**7** 반면 산문은 분명한 기호를 통해 의미를 다룬다.

그런데 시는 이 구분에서 모호한 위치에 놓여 있다. 언어로 쓰여 있으면서도 회화와 같은 편에 놓여 있기 때문이다. 왜 그런가? 시인의 관심은 언어를 매개체 삼아 그 너머로 향해 있는 것이 아니라, 언어 자체에 머물러 있기 때문이다. "시는 말을 사용하는 것이 아니라 섬기기 때문이다", "시인은 단번에 도구로서의 언어와 인연을 끊은 사람이다."**8** 사실 이는 칸트에서 하이데거에 이르기까지 예술의 본성을 해명하는 핵심적인 요체일 것이다. 즉 어떤 것을 유용성의 맥락에서 끊어 내서

6. 장폴 사르트르,『문학이란 무엇인가?』, 정명환 옮김(서울: 민음사, 1998), 12.
7. 같은 책, 16.
8. 같은 책, 17, 18.

목적 없는 상태에서 유희하게 만드는 것 안에서 예술은 성립한다. 언어는 사물을 지시하는 데에 유용성이 있는 반면, 시는 그러한 유용성이 멈춰 서는 지대 위에서 언어적 기호들의 새로운 관계망을 펼쳐 놓는다. "시인은 말을 기호로서가 아니라 사물로서 본다는 시적 태도를 선택한 사람이다."[9] 기호는 유리와 같다. 일상적인 언어 사용자는 유리를 통해서 그 너머에 있는 사물들을 본다. 반면 시인의 시선은 유리에서 반사되어 되돌아오는 유리 자체의 무늬를 더듬는 것이다. 이런 점에서 시는 언어의 야생성, 자연성을 회복하는 일이다. 언어적 기호는 이제 단지 무언가를 지시하는 데 묶여 있지 않고 그 매듭으로부터 풀려난다. 기호는 "풀처럼 나무처럼 이 땅 위에서 자생하는 자연물"[10]이 되는 것이다. 여기에서 자연물이란 유용성에 의해 규정되지 않은 실존 방식을 지시한다. 그것은 그 자체로 존재하며, 그런 이유에서 다른 어떤 것과도 유희의 관계 안으로 새로이 진입할 수 있다.

위에서 인용한 사르트르의 말은 개념 미술의 시적 변환을 생각하는 우리의 관심에 비추어 흥미롭다. 단어가 풀과 같은 것이 된다는 말이기 때문이다. 그렇다면 미술이 시 같은 것이 된다는 것은 이중적인 변환을 의미한다. 사물은 시어처럼 쓰이면서, 다시 자연물이 되는 것이기 때문이다. 안규철의 전시에서 식물은 식물일

뿐이고, 피아노는 피아노일 뿐이지만, 그것들은 이전과 같지 않다. 그것들은 우선 유용성의 맥락에서 분리되어 기호로서 자신들의 내적 연결망 안에 배치된다. 그리고 산문처럼 지시하는 것이 아니라 시처럼 모든 가능한 의미들의 풍부함을 회복하는 생태학에 놓이게 된다. 그리고 그러한 자연적 의미망을 타고 사물들은 다른 무엇으로 변화 가능해진다.

미술사 안에서 이러한 과정을 잘 보여 주는 대표적인 예를 하나 들어보자. 마이클 크레이그마틴의 작품 「참나무」(An Oak Tree, 1974)는, 실제로는 유리 선반과 그 위에 물을 담은 컵을 놓은 것이 전부였다. 그리고 옆에 붙여 놓은 대화의 글귀는 이렇게 설명한다.

— 내가 한 일은 물컵의 사건들을 변경시키지 않고 한 컵의 물을 다 자란 참나무로 변화시키는 것입니다. (…)
— 당신은 단순히 이 물컵을 참나무라고 부르는 게 아니었습니까?
— 절대로 아닙니다. 그것은 더 이상 물컵이 아닙니다. 나는 그것의 실제 본질을 변화시켰습니다. 그것을 한 컵의 물이라고 부르는 것은 더 이상 정확하지 않습니다.[11]

이 작품은 시적 개념 미술의 핵심을 보여 준다. 그것은 일상적 사물을 시적

9. 같은 책, 18.
10. 같은 책, 19.
11. 고드프리, 『개념 미술』, 248.

사물로 변화시키는 것이다. 컵에 담긴 물은 일상적으로 사람의 손 앞에 놓인 것이지만, 이 작품에서 한 컵의 물은 다른 자연물 안으로 스며들고 그것으로 변형된다. 또는 그럴 예정이라는 점을 보여 준다. 개념 미술이 시적 의미망의 수준에 놓인다고 할 때, 그것은 그러한 의미망 위에 놓이는 다른 사물들 또는 자연물로 변신할 수 있는 잠재력을 회복하는 것을 의미한다.

반면 모든 개념 미술이 시적 변환을 다루었던 것은 아니다. 개념 미술이 의미를 다루고자 했을 때 종종 사전이나 정보학과 같은 것으로 귀결되곤 했다. 예를 들어, 조지프 코수스의 「제목(개념으로서의 개념으로서의 미술)」(Titled [Art as Idea as Idea], 1967)이나 줄리오 파올리니의 「브리태니커 백과사전」(The Encyclopaedia Britannica, 1971)이 그렇다.**12** 이것은 유감스러운 실수로 보인다. 그것은 사르트르의 구분에 비추어 볼 때 자리를 잘못 찾아 이동한 것이다. 의미를 다루는 여러 양식들 사이에서 새로 자리를 잡고자 했으나, '사전적 개념 미술'은 미술의 재정립이라기보다 미술 자체의 부정처럼 보인다. 산문처럼 사물이나 개념을 직접적으로 지시하고자 함으로써 감각적 물질들이 만들어 내는 고유한 시적 층위 바깥으로 이탈했기 때문이다.**13**

개념 미술은 미술의 과제 이동을 명시한다는 점에서 현대 미술의 필수적인 참조점이 된다. 요컨대 미술이 재현의 과제를 거부하고 다른 길을 찾아 나섰을 때 개념 미술은 두 가지 길로 갈라진 것으로 보인다. 사물을 시적인 대상으로 포착하거나, 아니면 물질성 자체를 포기하고 의미의 층위로 직접 진입하고자 한 것이다. 우리는 전자의 길을 시적 개념 미술이라 명명할 수 있다. 이 전통 위에서 리처드 롱의 「도보에 의해 만들어진 선」(A Line Made by Walking, 1967)과 로버트 스미스슨의 「거울 전치」(Mirror Displacement, 1969)와 같은 작품을 대표적으로 언급할 수 있다. 그리고 부분적으로는 생명체에 원시성과 야생성을 회복시키려 했던 아르테포베라와 같은 프로젝트를 이념적으로 포함할 수 있을 것이다.**14**

감각과 개념을 창조하는 것이어야 하는데, 신문이나 사전 등을 인용하는 산문적 개념 미술은 그 어느 쪽에도 미치지 못한다: "그럼에도 후자[탈물질화하는 개념 미술]의 경우 이렇게 해서 감각이나 개념에 도달할 수 있는지는 확실치 않다. 왜냐하면 구성의 면은 정보 과학(informatif) 같은 것이 되어 가는 경향이 있고, 감각은 관람객의 단순한 '의견'에 의존하기 때문이다. 여기에서 '물질화'할 것인지 아닌지, 다시 말해 그것이 예술에 속하는 것인지 아닌지를 결정하는 일은 관람객에게 귀속된다." Gilles Deleuze and Félix Guattari, *Qu'est-ce que la philosophie?* (Paris: Minuit, 1991), 187.

14. 고드프리, 『개념 미술』, 129−131, 178−184 참조. 미술관 밖의 사물을 작품이 되게 하거나, 또는 사물을 미술관 안의 작품이 되게 하는 작업은 정치적인 함의를 갖게 되는데, 본문에 인용한 롱과 스미스슨의 두 작품처럼 민주주의적 평등성과 생태주의적 지향을 드러내기 때문이다.

12. 같은 책, 132−134.
13. 이런 관점에서 질 들뢰즈와 펠릭스 과타리가 개념 미술의 일부에 대해 가하는 비판을 이해할 수 있다. 이들이 보기에 예술과 철학은 상식에 반하는 새로운

시적 변환

안규철의 전시는 이러한 개념 미술의 시적 전통 위에 놓여 있으며 그것을 강화하고 있다. 이 전시는 사물들의 시적 변환을 보여 준다. 「아홉 마리 금붕어」에서 금붕어는 폐쇄된 동심원의 트랙에 갇혀 돌면서 순환에 구속된 삶으로 나타난다. 「식물의 시간 II」에서 화분들은 공중에 매달린 채 움직이고 있기 때문에, 자유 또는 그에 상응하는 불안의 감정을 느끼게 한다.

일상적 사물을 시적으로 변환하는 과정에 작동하는 일반적인 논리가 있을까? 아이러니(irony), 즉 반어란 알고 있는 것을 모르는 척 묻는 것이다. 그런 점에서, 시적 개념 미술은 아이러니를 본질적인 수사학으로 구사한다. 작가가 사물을 일상성으로부터 분리시킬 때 그것을 모르는 척하기 때문이다. 위에서 인용한 작품 「참나무」는 이 점 역시 잘 보여 준다. 그 작품은 다음과 같은 질문 위에서 성립한다. '컵 안에 담긴 물이 다른 곳으로 흘러 들어가면 어떻게 되는 거죠?' 안규철의 「피아니스트와 조율사」는 전시 기간 동안 피아노의 줄을 하나씩 제거한 뒤 다시 복원하는 작품이다. 이 작품 역시 아이러니의 핵심을 잘 보여 준다. 작가는 관람객에서 이렇게 묻는 것이다. '피아노에 줄이 꼭 필요한가요? 아, 그렇군요.'

피아노는 줄들을 회복하면서 자기 자신의 원래 모습으로 되돌아오지만, 그것은 외양상 그럴 뿐이다. 관람객들은 주기적으로 반복되는 곡의 연주에서 미세한 차이를 느끼게 된다. 여기에서 변화하는 것은 피아노 자체가 아니라, 피아노를 감지하는 관람객의 방식이다. 현들의 소멸을 따라가면서 관람객은 소리의 물질성을 새삼 지각하고, 그것이 사라지는 절대적인 무에 관람객들을 수렴시킨다. 피아노는 더 이상 악보의 음정들을 재현하는 도구가 아니라, 소리와 침묵 사이에 놓여 존재와 부재를 알리는 사물이 된다.

이처럼 여기에서 미술은 더 이상 묘사나 재현이 아니라, 차용과 변신과 관련된다. 그것은 어떻게 가능한가? 다시 사르트르를 원용하자면, 사물을 사용하지 않으면서 그것을 섬기면서 가능해진다. 사물을 습관적인 실용성의 모든 연관으로부터 끊어 내고, 그것의 재료가 지닌 잠재력을 드러내고, 그렇게 해서 새로운 연관을 만들 수 있도록 독자나 관람객에게 허용할 때이다. 안규철의 작품 「식물의 시간 II」에서처럼, 나무는 말 그대로 이중의 의미에서 '서스펜드'(suspend) 된다. 그것은 매달리면서 동시에 판단 중지된다. 그렇게 하면서 사물은 기호가 된다. 전시에서 이 기호들은 시적 세계를 형성한다.

여기에서 말하는 기호는 물론 사르트르가 염두에 두는 기호와는 다른 것이다. 후자에서 기호는 언어적 기호인 반면, 전자는 비언어적 기호를 말한다. 그것은 차라리 질 들뢰즈가 정의하는 기호 개념에 가깝다. 들뢰즈는 기호를 "생각하도록 강요하는 것"이라고 정의한다. 이 정의는 고전주의적인 기호-대상 관계나 구조주의적인 기표-기의 개념 쌍의 바깥에서 성립한다. 들뢰즈는 미술의 재료나 음악의 소절

등이 감각과 기억을 불러일으킨다는 점에서, 물질 자체가 기호로서 작동하는 차원에서 기호론을 전개한다. 『프루스트와 기호들』(Proust et les signes, 1976)에서 그는 여러 유형의 기호들을 분류하고, 그중 예술적 기호를 가장 상위에 올려놓는다. 예술적 기호가 기호의 본질을 가장 잘 실현하기 때문이다. 물질은 어떻게 기호가 되는가? 어떤 본질을 반영하기 때문이다. 기호는 마치 호수의 물결처럼 어렴풋하게 본질을 반사한다. 그런 점에서 예술적 기호는 물질에 잠겨 있지만 가장 투명하다. "예술의 기호들만이 비물질적이다."**15**

안규철의 작품 「아홉 마리 금붕어」에서 물고기는 헤엄치지만 칸막이에 갇혀 더 이상 자유롭게 헤엄치지 않는다. 그로 인해 그것은 순환적인 허무, 맹목적인 삶이라는 본질을 반영하게 된다. 「64개의 방」에서 문들은 더 이상 어떤 내부 공간으로도 열리지 않는다. 그 때문에 "자발적인 고립과 실종을 위한 미로가 된다."**16**

사물을 시적으로 변환하는 것이란, 사르트르의 구분에 따르면 사물을 자연적 기호로 옮겨 놓는 것이었다. 이제 들뢰즈의 사유를 빌려 다시 말하자면, 그것은 사물이 어떤 본질을 반영하도록 배치하는 것이다. 이 둘은 서로 모순되지 않는다. 예술 작품이 정신적 본질을 반영하는 것은 새로운 자연적 관계망 안에 배치될 때 가능해지기 때문이다. 바로 이 점에서 예술은 삶을 능가한다. "우리가 삶 속에서 마주치는 모든 기호들은 아직은 물질적인 기호들이다. 그 기호들의 의미는 늘 다른 사물 속에 있으며 완벽하게 정신적인 것은 아니다. 바로 여기에 삶에 대한 예술의 우월성이 있는 것이다."**17** 그런데 이러한 우월성이 영속성을 의미하는 것은 아니다. 아니 어쩌면 그 반대일 것이다. 우월한 예술의 기호는 순간적인 것으로서만 나타나고 곧 사라진다. 그것은 현실 속에서 겨우 존재하는 것이다. 예술이 덧없는 작업처럼 보이는 것은 이 때문이다.

안규철 작가 역시 예술이 삶으로부터 어떤 것을 굴절시키는 것이지만 동시에 허무한 종류의 싸움임을 끝없이 고백한다. 그의 비디오 작업 중 「하늘 자전거」는 이 두 가지 점을 잘 보여 준다. 이 영상 기록물은 간단한 내용으로 이루어져 있다. 자전거를 타고 전시장 주변 골목을 맴도는 것을 정면에서 계속해서 녹화한 것이다. 자전거 옆쪽에는 하늘을 그린 그림이 매달려 있어서, 자전거를 옆에서 보는 보행자는 이 하늘을 보도록 되어 있다. 작가는 이 그림과 영상물을 작품으로 삼는다. 이 작품 안에서 자전거 옆의 하늘은 그려진 것이지만, 거울처럼 머리 위의 하늘을 반사하는 것처럼 보이기도 한다. 하늘 그림은 본질로서의 하늘을 반사하면서

15. 질 들뢰즈, 『프루스트와 기호들』, 서동욱, 이충민 옮김(서울: 민음사, 1997), 69.
16. 안규철, 「작가 노트」, 쪽 번호 없음.
17. 들뢰즈, 『프루스트와 기호들』, 71.

정신적인 층위를 획득한다. 그러나 그것은 겨우 있는 것으로 나타난다. 작가는 그것이 허무한 작업임을 원형으로 맴돌면서 표현한다. 그의 작업에서 원형의 이미지를 찾아보는 것은 어렵지 않은데, 그것은 모두 이러한 이유에서 온 것이다.**18**

안규철의 시적 개념 미술의 작업은 일상의 사물을 시적으로 변환하는 것이다. 그것은 예술적 대상을 창조한다기보다 변형을 통해 예술적 기호를 만드는 일이다. 하지만 여기에서 보다 중요한 것은, 이를 통해 관람객의 시선을 변환하는 데에 있다. 자신의 방에, 거리에 놓여 있는 사물들의 연결을 끊고 새로운 관계 안에서 지각하고 사유할 수 있도록 시선의 방식을 변화시키는 것이다. 이것은 시인들이 언어를 가지고 했던 것과 아주 비슷한 작업, 하지만 반대 방향으로 움직이는 작업인 것이다. 시인은 낱말이 더 이상 유용한 기호가 아니라 그 자체가 자연적 사물이기를 원했다. 안규철 작가는 사물이 더 이상 유용한 물건이 아니라 그 자체가 사유를 자극하는 사물이기를 바란다. 이런 점에서 미술가가 시인을 부러워하는 만큼이나 시인 역시 미술가를 질투하고 있었는지도 모른다. 시인은 언어가 사물이기를 바라는데, 개념 미술가는 이미 사물을 작업의 요소로 다루고 있기 때문이다. 문제는 사물을 다시 사물의

자리로, 그리고 본질을 반영하는 각도로 설치하는 것이다.

시간 속의 의미

이 전시에서 관람객은 어딘가로 들어간다. 글을 쓰러 방에 들어가고, 벨벳 커튼이 달린 문으로 계속 이어지는 방에 들어가고, 비어 있는 하얀 구에 들어간다. 좀 더 확장해 말하자면, 물고기의 처지에 감정 이입해서 들어가고, 벽면에 새겨지는 그리움의 세계로 들어간다. 그리고 작가는 전시장 전체가 하나의 이야기를 갖는 공간이라는 점을 강조한다. 바로 우리는 특정한 세계로, 즉 이러한 시적 세계로 들어가는 것이다. 그리고 전시장의 입구에서 출구로 갈수록 더 많고 깊게 들어가게 된다. 급기야 우리는 마지막 작품에서는 들어가는 것밖에는 남지 않아서, 나 자신의 내적 공간과 작품의 공간이 일치하는 수준으로 깊이 들어가게 된다.

이 시적 세계는 정적이지만 사실 멈춰 있는 것은 없다. 아주 느린 속도이긴 하지만 무엇인가가 움직이고 있다. 물고기, 피아노, 글쓰기, 메모지, 화분, 소리 등. 아마도 이렇게 느리게 파동 치고 있는 에너지가 이 시적 변환이 만들어 내는 최종적인 풍경일 것이다. 하지만 이렇듯 모든 것을 에너지의 등가성, 무차별적인 평화로움으로 환원해서는 안 될 것이다. 문제는 이러한 에너지가 사용되는 양상들이다.

이 양상들의 차이를 예민하게 구분해 볼 때, 전시의 흐름과 방향을

18. 대표적으로 이 전시의 첫머리에 있는 「아홉 마리 금붕어」뿐만 아니라, 2013년 『무지개를 그리는 법』에서 전시된 작품 「모래 위에 쓰는 글」은 공허한 영겁 회귀의 순환을 보여 준다.

지각할 수 있다. 이 전시는 주체가 발생하는 과정을 보여 준다. 전시는 입구에서 출구까지 일련의 논리에 따라 구성되어 있다. 관람객은 세계의 무의미에 대한 인식에서부터 출발하여, 전통 속에서 훈련하는 자기 수련을 거친 다음, 동시에 타인과 동등하게 공존하면서 창조하는 경험을 하고, 끝으로 절대적인 고독의 공간 안에서 자신의 목소리를 듣는 자기-촉발(auto-affection)로 마감하는 것이다. 그(녀)는 펼쳐져 있는 외적 세계로부터 절대적인 내면을 발견하는 주체로 나아가는 것이다.

마지막 작품인 「침묵의 방」에 집중해서 살펴보자. 이 작품에서 관람객은 어디로 들어가는가? 이 작품은 거대한 크기의 "둥근 공 모양의 텅 빈 공간"[19]이다. 그러므로 관람객은 '아무것도 아닌 곳'으로 들어가는 셈이다. 모든 물질, 모든 공간이 무화된 곳으로 들어가는 것이다. 그런데 정확히 말해 이곳에 아무것도 없는 것은 아니다. 잠시 후에 관람객은 어떤 것을 감지한다. 그것은 무엇인가? 그것은 자기 자신의 발과 옷이 내는 소리, 그리고 자기 자신이 내는 목소리이다. 그 목소리는 자신으로부터 나아가 잠시 후에 자기 자신에게로 되돌아온다. 이것은 데리다가 주체성의 구조를 분석할 때 자기-촉발이라고 말한 것을 연상케 한다. 절대적인 내면 안에는 실체와 같은 자아가 아니라 말하기와 듣기가 만들어

내는 근원적인 시간이 있다.

우리는 여기에서 작가가 데리다를 염두에 두고 있었다고 주장하려는 것은 아니다. 다만 여기에는 흥미로운 조우가 있다. 이 지점을 생각해 보는 것은 중요하다. 이 전시는 물질이 점차 희미해지고 궁극적으로 사라지는 어떤 소실점을 향해 나아간다. 이 마지막 작품은 그 소실점이다. 작가는 물질이 소멸하는 극단적인 실험 속으로 우리를 데려가고 있는 것이다. 그렇다면 물질에 반비례하여 정신적인 의미가 충만한 곳이 있다면 바로 이곳이다.

그런데 여기에서 우리가 무엇을 발견하는가? 그것은 순수한 목소리, 자신의 목소리이다. 이는 전통 형이상학이 의미를 만들어 내는 원천이라고 생각했던 바로 그것이다. 하지만 그것은 통일되어 있지 않다는 점이 밝혀진다. 데리다가 분석한 것처럼, 그것은 사실 지연 속에 놓인 목소리의 운동이고, 끊임없이 분열되는 것으로서만 경험되는 자아이다. 우리는 이 작품 안에서 그러한 시간을 경험한다. 데리다가 강조하는 것처럼, 의미는 시간 안에서 만들어진다. 의미는 작품 너머에서 발견되는 것이 아니라, 시간 안에서 생산되는 것이다.

후설은 차이를 기표의 외면성에 억압해 두면서도 그것이 의미와 현전의 근원에서 작동하고 있음을 무시할 수 없었다. 목소리의 수행으로서 자기 촉발은 순수 차이가 자기 현전을 분열시키게 됨을 전제했었다. 공간, 바깥, 세계,

19. 『안 보이는 사랑의 나라』, 전시 리플릿, 쪽 번호 없음.

신체 등 사람들이 자기 촉발에서 배제할 수 있다고 믿는 모든 것의 가능성은 바로 이 순수 차이 속에 뿌리박고 있다. (…) 이 차이(差移)의 운동은 초월적 주체에게 들이닥치는 일이 아니다. 오히려 그것은 이 주체를 생산한다.[20]

이런 관점에서 전시장의 다른 작품들을 다시 생각해 보자. 물질과 이미지에서 텍스트로, 텍스트에서 목소리로 전시가 나아가고 있다고 앞서 말한 바 있다. 하지만 우리는 이제 다음과 같은 점을 이해할 수 있다. 전시는 보다 더 순수한 원천을 찾아 나아가는 것처럼 보이지만, 사실상 그 과정에서 다른 것이 밝혀진다. 최종적으로 발견된 것은, 무(無) 속에 흩어지는 목소리의 산개(散開)이다. 그러므로 목소리는 그 자체로 이미 텍스트의 운동이며, 텍스트는 목소리의 한복판에 위치한다.

「1000명의 책」은 관람객들이 참여해 고전 문헌을 옮겨 적는 프로젝트 작품이다. 이 작품에 대해서는 이후에 좀 더 살펴보겠지만, 여기에서 중요한 것은 의미의 발생과 텍스트의 재기입 사이의 관계이다. 상식적으로 사람들은 글을 옮겨 쓸 때 그 안에 담겨 있는 의미를 보존하고 전승하는 것이라고 생각한다. 그러나 의미는 그 글 안에 고유하게 담겨 있어서 해독되는 것이 아니다. 의미는 글을 넘겨받고 옮겨 적고 단어를 들여다보는 등의

일련의 동작들 자체를 낳고 그 안에서 생성된다.

또 다른 예로, 작품 「식물의 시간 II」를 볼 때 관람객들은 다음과 같이 물을 것이다. '화분이 하늘에 매달려 있다니, 저게 무슨 의미일까?' 하지만 그 작품의 의미의 중핵은 그 질문이 찾는 답에 있지 않고 그 질문 자체에 있다. 예술 작품은 질문을 야기하는 것에서부터 의미 발생을 시작한다. 시적 개념 미술이 예술의 본질을 잘 드러내는 것은 이러한 이유에서이다. 그것은 반어적 질문으로서 관람객들을 새로운 의미의 형성 안으로 유도한다.

좀 더 근본적으로, 예술 작품이 만들어 내는 것은 질문과 탐색으로 이어지는 시간 자체이다. 예술 작품의 가장 심오한 곳에서 시간과 의미는 구별되지 않는다. 작품이 감상을 통해 그것의 의미가 풀려나올 때, 그것은 기존의 일상과 다른 새로운 시간을 만들어 내기 때문이다. 다시 말해, 우리가 어떤 작품을 들여다보는 시간 그 자체가 작품의 의미의 바탕, 또는 의미 자체이다. 이런저런 상징으로 작품을 해석해서 관람객들은 각자 자신만의 답을 찾아갈 수 있겠지만, 그것은 그 시간으로부터 파생된 의미들이다.

앞서 들뢰즈가 예술 작품이란 본질을 반영하는 것이라고 말했다는 점을 인용한 바 있다. 하지만 이 점과 관련하여 한 가지 유의하도록 하자. 이 본질을 자기 동일성을 유지하는 초시간적인 것으로 이해해서는 안 된다. 들뢰즈에 따르면, 이 본질은 시간적인 것이다. 본질은 시간 속에서

20. 자크 데리다, 『목소리와 현상』, 김상록 옮김 (고양: 인간사랑, 2006), 125.

자기 자신을 전개하는 것으로서 존재한다. 그렇게 해서 새로운 시간들 자체를 가능케 한다. "예술이 우리에게 되찾도록 해 주는 것은 본질 속에 휘감겨 있는 시간들, 즉 본질로 감싸인 세계 속에서 태어나는 시간들이다."[21] 프루스트에게서 그 시간들은 기억의 이런저런 구역들이지만, 그것이 단지 과거라고 말해서는 충분치 않다. 왜냐하면 그러한 순수 과거들이 현재와 만나 새로운 시간들을 태어나게 하기 때문이다.

앞서 언급한 작품의 제목은 「식물의 시간 II」이다. 그러니 이 제목은 이런 것을 담고 있다고 말해도 좋을 것이다. 화분을 모르는 사람은 없다. 식물들은 친숙하고 누구나 좋아하는 것 같지만, 사람들은 쉽게 그것을 지나가곤 한다. 그것이 자신을 그 자체로 드러낼 때, 우리는 그것이 무엇인지 알아내기 위해서 필연적으로 그것을 얼마간의 시간 동안 애써 바라봐야만 한다. 어떤 것이 새롭게 자신의 모습을 드러낼 때에는 오직 시간 속에서만 드러낸다.

이것은 필연적이다. 왜냐하면 우리가 무엇인가를 이해한다는 것은 그것을 수용할 만한 개념을 미리 가지고 있다는 것을 의미하기 때문이다. 달리 말하자면, 우리가 사물보다 시간상 앞서 있을 때 우리는 그것을 이해할 수 있다. 하이데거가 이런 점을 말한 바 있다. 현재, 과거, 미래 중 미래가 논리적으로 가장 근본적이라는 것이다. 미래의 범주가 마련될 때, 우리는 현재의

경험과 과거의 기억을 한데 종합할 수 있기 때문이다.[22] 그러나 미술관에서 그것은 불가능하다. 공중에 매달려 조용히 흔들리고 있는 식물들에 적합한 개념은 미리 확립되어 있지 않다. 따라서 그것들을 이해하기 위해서는 하염없이 그 운동과 시간을 쫓아가야만 한다. 그래서 식물을 지각한다는 것과 식물들의 시간을 함께 경험한다는 것은 같은 말이 된다.

인문적 주체의 탄생

이 전시의 가장 깊은 수준에서 작품에 비치는 동아시아적 요소에 대해서 살펴보자. 이 점은 사실 조심스러운데, 작가가 이 전시를 불교나 도교적인 유산과 연계시키는 것을 거부하기 때문이다. 사실 어떤 작품에서 정당하게 지역적 특수성을 식별하는 일은 동시에 그 작품을 부당하게 지역적으로 한정하는 일이 되기 쉽다. 그러한 접근의 위험성에 충분히 공감하면서, 이 절에서는 전시의 무의식적인 차원 또는 문화적인 요소가 표현되는 층위를 분석해 보고자 한다.

인상적인 작품은 관람객마다

21. 들뢰즈, 『프루스트와 기호들』, 79.

22. "순수종합은 자신이 동일한 것으로서 미리 보유할 수 있는 존재를 탐색하지 않고, 오히려 존재자를 앞서 맞아들여 보유할 가능성 일반의 지평을 탐색한다. 이러한 순수종합의 탐색 활동은 순수한 것으로서, 이러한 예비 지평을 즉 장래를 근원적으로 형성하는 활동이다." 마르틴 하이데거, 『칸트와 형이상학의 문제』, 이선일 옮김(서울: 한길사, 2001), 264. 세 시간의 계기 중 미래가 가장 근본적이며, 초월적 상상력을 맨 앞에서 이끌고 있다는 점과 관련해서는, 같은 책 261-266쪽 그리고 40-47쪽 해설 참조. 하이데거의 용어법을 빌려 말하자면, 미술관이야말로 초월적 상상력이 작동하는 대표적인 장소일 것이다.

다르겠지만, 이 전시에서 가장 중요한 작품은 아마도 「1000명의 책」일 것이다. 왜냐하면 이 작품이 전시 전체의 구조를 규정하기 때문이다. 이 작품은 전시의 전반부에서 후반부로 넘어가는 경계에 위치한다. 이것은 관람객이 겪는 어떤 진입의 조건, 또는 변신의 과정을 보여 준다.

이 작품에서 우리는 무엇을 보는가? 이 작품에서 관람객은 다른 관람객의 뒷모습을 보게 되어 있다. 정확히 말해, 우리는 글을 쓰는 인간의 모양새, '인간의 무늬'를 본다. '인문' (人文)이라는 말은 주역(周易)의 비(賁) 괘에 공자가 붙인 말에서 비롯되었다.**23** 이 전시 작품에서 '인문'은 이중적인 의미를 모두 보여 주면서 합착시킨다. '문'은 원래 무늬라는 뜻이고, 삶의 다양한 무늬들이 추상화된 것이 문자이다. 또한 인문은 말 그대로 인간의 모양새, 무늬이다. 필경사의 방에서 말 그대로 우리는 이 이중의 의미의 인문을 보는 것이다. 글자를 옮겨 적는 인간의 모양새를 보는 것이다.

이것은 동아시아에서, 특히 유교적 전통 안에서 주체적인 인간으로 성장하고 형성되는 데 본질적인 것이었다. 여기에 다시 왕필은 이런 주석을 붙였다. "사람을 그치게 하되 힘으로 하지 않고 문명으로 제어함이니 사람의 문채[무늬]이다."**24** 여기에서

문명은 헤겔적 의미에서 인류에 가깝다. 공자의 사상을 요약하는 한 글자는 '인'(仁)이고, 이 글자 모양새는 두 사람이 하나가 되는 조건을 말한다. 그러나 이 변화는 동일해지는 것을 목표로 하는 것이 아니라, 어떤 존중과 전승 속에서, 어떤 필연적인 거리 속에서, 그러나 소원해지지 않도록 적극적으로 노력하고 장애의 요소를 제거하는 것이다.**25**

의외로 이러한 유교적 인본주의는 안규철 작품 「1000명의 책」 안에 깊이 아로새겨져 있다. 작가는 이 작품의 모티브를 자신이 어렸을 적 아버지가 의학 서적을 베껴 쓰는 모습에서 얻었다고 말했다. 서재에서 아버지의 뒷모습을 엿보았던 모습에서 가져왔다. 여기에 세 가지 요소가 있다. 사람을 살리는 글이 있고, 그 글을 체득하기 위해 끊임없이 다시 쓰는 부모가 있고, 그 부모를 바라보면서 삶의 습관을 습득하는 자식이 있는 것이다. 이것은 글쓰기가 인류의 관계를 관통하면서 인간과 공동체를 형성하는 원초적인 장면이라 할 수 있다.

어쩌면 이러한 가족 관계는 한국 사회에서 오래된 만큼이나 잊힌 것이기도 할 것이다. 요즘 우리 사회에서 심각한 문제가 되고 있는 것처럼, 부모가 자식을 위해 힘을 써 주거나, 자식을 조각하듯이 양육하는 것이 아니라는 점도 중요할 것이다. 부모는 자식을 바라보고 돌본다. 하지만 유교 경전에서 이 말의 뜻은 사뭇

23. 김상환, 『철학과 인문적 상상력』(서울: 문학과지성사, 2012), 224.
24. 같은 책, 228.
25. 같은 곳.

역설적이다. 『논어』에서 바라본다는 뜻은 오히려 당사자가 무차별한 시선에 노출된다는 것을 의미한다.[26] 따라서 아버지가 아들을 바라볼 때, 아들은 아버지를 뒤에서 엿본다. 아버지는 아들의 시선에 노출되고 그 모범이 된다. 그런 점에서 이 작품은 글을 통해 맺어진 가족의 인륜적 관계를 현대의 인문주의적 공동체의 원리로 보편화시킬 수 있는지 가능 여부를 묻는 것으로 보인다.

전시 『안 보이는 사랑의 나라』는 이로부터 공동체의 구성 원리를 제시한다. 고전의 필사를 통해, 또는 필사하는 사람의 모습을 바라보는 것을 통해, 사람들은 인문적 주체로 구성되고, 그 덕분에 보이지 않는 정신적인 공동체는 가능해지는 것이다. 이런 이유에서, 작품 「1000명의 책」은 관람객들이 다음 작품으로 이동하기 위한 어떤 조건을 형성한다. 이 작품 다음으로 관람객들은 「기억의 벽」에서 가장 그리운 것을 적어 달라는 요청을 받게 된다. 「1000명의 책」에서 경험하는 자기 수련의 과정이 없다면, 이 벽은 온갖 즉자적이고 세속적인 욕구로 가득 차게 될 것이다.[27] 필사를 통한 자기 수양 내지 극기는 여러 욕망들 중 보다 순수한 것을 추려내는 역할을 한다. 여기에서 개념 미술 작품들을

유교적 장면과 겹쳐 놓는 것이 의아할 수도 있을 것이다. 많은 경우 개념 미술은 서구에 소개된 선불교 사상(zen)과 쉽게 중첩되곤 했다. 양자 모두 장식을 걷어내는 미니멀리즘을 요체로 하기 때문이다. 하지만 보다 일반적인 조건에서 시적 개념 미술은 동아시아의 다른 사상적 요소와도 긍정적으로 융합될 수 있을 것이다. 미니멀리즘은 말하자면 정신적인 염결(廉潔)함을 지향하기 때문이다. 다음의 말은 개념 미술에도 훌륭히 적용될 수 있다. "미니멀리즘은 안토니오니에서 베케트에 이르기까지 미몽에서 깨어난 좌경의 실존주의적인 지성에 매우 가까웠다. 미니멀리즘이 개념 쪽으로 방향을 선회했을 때, 개념적인 것은 도덕적이고 유토피아를 꿈꾸며 청교도적이고 개인적이 되었다. 개인적이라는 것은 개인적 정신성이라는 뜻이다."[28] 우리는 이 전시에서 청교도적인 개인성 대신 유교적인 정신성이 관람객의 참여를 유도하고 장면화하고 있는 풍경을 목격하고 있다.

요컨대 「1000명의 책」, 「기억의 벽」, 「침묵의 방」, 일련의 세 작품은 동아시아의 인문적 주체의 형성 과정을 보여 준다. 유교는 어떤 도야를 요구하는가? 잘 알려진 『논어』의 첫 대목을 인용해 보자.

26. 같은 책, 232.
27. 간단한 예로 같은 기간 동안 국립현대미술관 로비에 놓여 있던 연말연시 트리를 비교해 볼 수 있을 것이다. 관객들은 여기에도 새해 소망을 메모지에 매달아 적어 놓는데, 전시장의 작품의 메모지와는 커다란 차이를 보여 준다. 건강을 제외한다면 부자가 되게 해 달라는 소원이 가장 많았다.

28. 댄 그레이엄. 고드프리, 『개념 미술』, 130에서 재인용.

배우고 때때로 그것을 익히면
이 또한 기쁘지 않은가?
벗이 있어 먼 곳에서 찾아오면
이 또한 즐겁지 않은가?
남이 나를 알아주지 않아도
원망하지 않으면 또한 군자답지
않은가?[29]

결론

이것은 주체로 성장하는 세 단계를
보여 준다. 첫 번째 문장은 배움과
학습을 통한 자기 수련과 자기 극기의
모습이다. 이것은 주체가 되는 최초의
단계이자 입문의 조건에 해당한다. 두
번째 문장은, 자기와 비슷하게 인문적
극기를 수행하고 있는 이들의 연결망,
우정 속에서 사회적 주체로 확장되어
가는 것을 의미한다. 세 번째 문장은,
자신의 삶에 대한 평가를 세속과 외부에
의존하지 않는 절대적 내면성의 형성과
발견에 해당한다. 여기에 이르러 유교의
인문적 주체는 완성형에 이른다. 공부를
통한 극기, 사회적 확장, 내면에 대한
절대적 충실성, 이렇게 삼 단계인
것이다. 거칠게 말해, 전시의 후반부
세 작품은 여기에 상응하는 것으로
보인다. 그러므로 순서상 「1000명의
책」이 「기억의 벽」보다 먼저 오는
것은 중요하다. 간절한 것을 기입하는
수평적인 평면에 참여하기 이전에
참여자는 어떤 상승의 준비, 정신적인
수련을 거쳐야 하기 때문이다.

빅터 버긴과 로버트 모리스 사이의
일화는 개념 미술이 추구하는 것을
핵심적으로 보여 준다. 작품은 방 안의
요소이면서, 동시에 그것이 단지 그런
것만은 아니길 바라는 것이다. '작품은
여기에 있는 사물일 뿐이면서 또 동시에
여기에 없는 것과 어떻게 관계 맺을 수
있는가?'[30] 『안 보이는 사랑의 나라』가
개념 미술의 전통을 잇는 중요한 이유는
바로 여기에 있다. 별개의 미적 대상을
따로 만들지 않으면서 동시에 보이지
않는 것들의 연대를 생각하도록 하기
때문이다. 그러한 목표를 위해 사물이
겪는 변환을 우리는 시적이라고 말할 수
있을 것이다.

아니 어쩌면 사람들은 언제나 이미
어떤 공동체를 형성하는 것일지 모른다.
자본주의에서 삶의 규칙을 설정하고
인간관계를 유도하는 가장 중추적인
요소는 광고이다. 광고를 통해서
사람들은 노동의 대가인 임금을 어디에
쓸지 정하고, 구입 상품에 대한 사용
후기를 얘기하면서 시대에 뒤처지지
않고 있다는 확신을 얻게 된다. 개념
미술과 광고의 관계에 대해서는 많은
비평가들이 지적한 바 있다. 개념

29. 공자, 『논어』, 김원중 옮김(파주: 글항아리,
2012), 36.

30. "버긴은 모리스의 조각에 관한 글들을 기억하고
있었다. 모리스는 그의 작품이 단순히 방 안에 있는
요소들 중 하나이기를 원했다. (···) 나는 이러한
내용을 상시키시며 그에게 물었다. '만약 작품이
다른 요소들과 다를 바 없는 것이라면, 왜 그것을
만드느라고 애쓸까?' 그러자 그는 '나는 결코 꼭
그렇다고 주장한 것은 아니었다'는 식으로 대답했다.
(···) 나는 그때 이렇게 생각했다. '자, 바로 이거다. 이제
알았다. 여기에 바로 역사적으로 중요한 문제가 있다.
여기에 있으면서 또 여기에 없는 것을 어떻게 가질 수
있는가?'" 고드프리, 『개념 미술』, 115.

미술이 이미지와 텍스트의 새로운
관계를 배치하려고 했을 때, 그것은
1960년대 광고의 급격한 확장에 맞서는
것이었다. 그렇다면 안규철 작품은
단순히 공동체의 구성을 촉구하는 것이
아니라, 우리가 현재 공동체를 구성하는
방식에 대해 되돌아보기를 촉구하는
것이다.**31**

　그의 전시에서 볼 수 있는 시적
변환이란 일종의 반어를 통해 사물을
야생적 자연물로 되돌려 놓는 것을
의미한다. 이를 통해 예술 작품은 (광고
등을 통해 고정된) 이미지-개념 사이의
연관을 끊고 정신적인 본질을 반사할
수 있게 한다. 점점 더 비물질적이고
정신적인 층위를 찾아 들어가는 전시의
끝에서 발견되는 것은 흩어지는
목소리의 순수한 시간이다. 그 시간성은
유아적 자아의 의식이 아니라, 텍스트가
전승되고 필사되는 (재)기입으로
채워진다. 유교의 인문적 주체 형성과
인륜적 관계라는 오래된 전통이 그의
시적 개념 미술의 전시의 심층에서
작동하고 있다는 점이 아마도 가장
흥미로운 지점이 될 것이다.

31. 이러한 관점에서 볼 때, 이 전시의 역설적인 점이
있다. 이 전시는 현대자동차에서 지원하는 국내에서
가장 대규모의 프로젝트이다. 이 전시 자체가 하나의
광고로서, 즉 '현대자동차'라는 텍스트를 지지하는
이미지로서 기능하는 것은 아닐까. 이것은 텍스트와
이미지, 개념과 영상을 결합시키는 사회적·경제적
힘으로부터 우리가 벗어나기 매우 어렵다는 점을 새삼
일깨운다.

2015

침묵의 밤, 2015

무한한 현존

보리스 그로이스

안규철 작가가 전시에서 선보이는 작품이나 비디오로 기록하는 사건은 일상을 다룬다. 이 일상은 쉽게 눈에 띄지만 미묘하게 다르다. 그것은 사용할 수 없고 제 기능을 잃어버린 무언가로 변했다. 이제 이 대상들은 다소 부조리해 보이기 시작한다. 익숙하지만 동시에 이상한 것이다. 일상의 맥락을 배제한 사건 역시 특이해 보이기는 마찬가지다. 반복적이고 목적 없이 그대로 얼어 버린 사건들. 그러니 사물과 사건은 시선을 사로잡을 만큼 이상해 보인다. 그렇다고 우리가 일상의 경험을 잊고 '순수 예술'의 공간으로 들어왔다고 확신을 느끼게 해 줄 만큼 이상해 보이진 않는다. 다시 말해, 일상의 삶을 상기시키기는 하지만 일상의 물건이나 사건으로 인식되지는 않는다. 이런 점에서 이 작품들은 마르틴 하이데거가 본인의 유명한 에세이 「예술 작품의 근원」(Der Ursprung des Kunstwerkes, 1950)에서 설명한 예술 이론을 떠올리게 한다.

이 글에서 하이데거는 우리가 세상의 사물을 주로 '도구'로서 만난다고 기술한다. 그 사물을 사용하기 때문에 만나는 것이다. 하지만 사용하기 때문에 우리는 그것을 간과한다. 물론 모든 사물은 과학의 탐구 대상이 될 수 있다. 하지만 과학은 사물을 그것의 쓰임이나 사용 방식의 관점에서 인식하지 않는다. 오히려 우리가 사물을 어떻게 사용하는지 형상화하여 인간의 실존 방식에 대한 진실을 말해주는 것은 예술이다. 하이데거는 우리 모두가 익히 아는 것을 예로 들었다. 반 고흐의 그림에 등장하는 한 켤레의 신발이다. 이 신발은 오래되고 낡아 보인다. 즉, 이 신발은 그것을 오래된 것처럼 보이게 사용한 세상을 우리에게 보여 준다. 여기서는 신발이지만 그 어떤 기술을 대입해도 얘기는 동일하다. 인간이 원재료로 사용하는 자연의 사물들 역시 마찬가지다. 이 글에서 하이데거는 큐비즘처럼 사물을 낡고 일그러지고 파괴된 것으로, 말레비치의 절대주의처럼 거의 무(無)로 수렴된 것으로, 뒤샹의 레디메이드처럼 제 기능을 상실한 것으로 보여 주는 현대 미술에 대해 고찰한다.

하지만 안규철은 보다 신중한 태도로 나아간다. 그는 사물을 약간 변형함으로써 기능 상실을 암시하고, 낯설게 만들고, 익숙한 것을 익숙하지 않게 만든다. 그의 목표는 아주 명료하다. 이 익숙하기 짝이 없는 사물의 일상적인 흐름을 눈에 보이고 경험할 수 있는 무엇으로 만드는 것이다.

하이데거는 이와 같이 일상을 주목하게 만드는 능력을 '본질적인 예술가'의 전제 조건이라고 보았다. 하지만 우리가 알기로 우리 시대의 예술가는 사물의 흐름을 보여 주는 것이 아닌, 그 흐름을 바꾸는, 그들의 말에 따르자면 세상을 바꾸는 역할을 담당하고 있다. 그러나 바로 이 지점에서 우리는 예술가를 '변혁가'로 보는 사고의 전제 조건들을 보다 면밀하게 분석해야 한다.

실제로 세상을 바꾸고 싶어 하는 예술가가 있다면 다음의 질문이

떠오를 것이다. "어떤 방식으로 예술은 우리가 사는 세상에 영향을 끼칠 수 있는가?" 이 질문에는 기본적으로 두 가지 답이 가능하다. 첫째, '예술은 상상력을 포착하여 사람들의 의식을 변화시킬 수 있다. 사람들의 의식이 바뀌면 그렇게 바뀐 사람들이 세상을 바꿀 것이다.' 여기서 예술은 예술가가 자신의 메시지를 형용할 수 있는 일종의 언어다. 그리고 이 메시지들은 수신자의 영혼 속으로 들어가 그들의 감수성을, 태도를, 윤리를 바꿀 것이다. 이것은 말하자면 예술에 대한 이상적인 이해라 할 수 있다. 종교 그리고 그것이 세상에 미치는 영향에 대해 우리가 생각하는 바와 비슷하다.

그런데 자신의 메시지를 전달할 수 있으려면 예술가는 관객의 언어와 같은 언어로 말해야 한다. 고대 사원에서 조각상은 신을 형상화한 것이다. 이것은 숭배의 대상이어서 사람들은 그 앞에 무릎 꿇고 앉아 기도하고 애원을 했다. 또한 도움을 요청했고, 혹시나 노할까, 벌을 줄까 두려워했다. 기독교에서도 하느님은 보이지 않는 존재로 여겨지지만 성상 숭배의 역사는 깊다. 공동의 언어는 공동의 종교적 전통에 그 기원을 두고 있는 셈이다. 하지만 근대의 어떤 예술가도 누군가 자신의 작품 앞에 무릎 꿇고 앉아 기도를 하거나 실질적인 도움을 요청하리라, 혹은 위험을 피하려는 용도로 사용하리라고는 기대하지 않는다. 이런 이유로 많은 근대와 현대의 미술가들이 이런저런 정치·이데올로기적 운동에 참여함으로써 대중과 동일한 언어를

되찾고자 노력했다. 즉, 예술가와 관객 모두가 참여하는 정치 운동이 종교 공동체의 자리를 대체한 것이다

그런데 이 참여 예술이 효과를 발휘할 수 있으려면 관객들의 호응을 얻어야 한다. 좋아하지 않는다면 예술의 프로파간다적 목표는 성취될 수 없기 때문이다. 그렇다고 어떠한 예술 작품들을 훌륭하고 좋다고 생각하는 공동체가 반드시 변혁을 일으킬 수 있는 것은, 즉 세상을 바꿀 수 있는 것은 아니다. 우리는 근대 미술 작품이 정말 훌륭한 즉, 혁신적이고, 급진적이고, 한발 앞선 걸작으로 인정받으려면 동시대인들의 찬사를 즉각적으로 받아서는 안 된다는 사실을 알고 있다. 혹여 그랬다가는 관습적이네, 따분하네, 그저 상업성만 짙네 등의 혐의에서 자유롭지 못하게 된다. 그것이 바로 현대 예술가들이 대중의 취향을 신뢰하지 않는 이유다. 그리고 실제로 현대 대중들 역시 본인의 취향을 신뢰하지 않는다. 우리는 '이 작품이 마음에 드는 것을 보니 썩 뛰어난 작품은 아닌가 보다'라고 생각하거나 '이 작품이 마음에 들지 않는 것을 보니 아주 뛰어난 작품인가 보다'라고 생각하는 경향이 있다. 카지미르 말레비치는 예술가의 최대 적은 진심이라고 여겼다. 그에 따르면 예술가는 자신이 진심으로 좋아하는 것을 절대로 해서는 안 된다. 그들이 대개 가장 좋아하는 것은 시시하거나 예술과는 동떨어져 있는 것일 가능성이 높기 때문이다.

앞서 한 '예술이 어떻게 세상을

바꿀 수 있느냐'라는 질문에 대한 두 번째 답은 상당히 다르다. 여기서는 예술을 '메시지'가 아닌 '사물'을 생산하는 것으로 이해한다. 하지만 이처럼 예술을 특정한 종류의 기술로 정의한다면 관객의 영혼을 바꾸는 것이 예술의 목표는 아닐 것이다. 오히려 그것은 관객들이 살고 있는 세상을 바꾼다. 이렇게 새롭게 바뀐 환경 조건에 적응하는 과정에서 관객들의 감수성과 태도가 달라진다고 보는 것이다. 실제로 아방가르드 예술가들은 관객들이 좋아해 주기를 바라지 않았다. 더 나아가 '이해받기'를 원하지 않았고, 관객들과 동일한 언어로 말하고 싶어 하지도 않았다. 자연히 아방가르드 예술가들은 예술을 통해 대중의 영혼을 변화시키고 자신 역시 그 일부가 되는 공동체를 세울 수 있다는 관점에 극도로 회의적인 태도를 보였다. 오히려 그들은 새로운 환경을 창조하고 싶어 했다. 환경이 그 안에 속한 사람들을 바꿀 것이라고 보았기 때문이다. 이 개념을 가장 극단적인 형태로 밀고 나간 것이 러시아 구성주의, 바우하우스, 데 스테일 같은 1920년대 아방가르드 운동이다. 아방가르드 예술가들 역시 공동체를 만들고 싶어 하긴 했다. 다만 그들 자신은 그 공동체에 속하지 않는다고 보았다. 그들은 메시지가 아닌 '사물'을 창조했다. 또한 관객들과 언어가 아닌 '세상'을 공유했다.

마르크스주의적으로 말해 보자면 예술은 상부 구조의 일부 또는 물질적 기반의 일부로 볼 수 있다. 혹은 이데올로기나 테크놀로지라고도 볼 수도 있다. 두 해석 모두 우리 문화에서 오랜 전통을 지니고 있고, 실제 두 개가 다소 혼란스럽고 서로 모순되게 뒤섞여 있는 것이 예술에 대한 현재 우리의 태도다. 하지만 둘 중 무엇이 되든 근대 시기의 예술가들은 비상한 인물이 되고 싶다는 욕망 — 일상을 지배하겠다는 목표하에 그 일상을 탈바꿈할 능력도 갖춘 인물 — 이 결국 자신들을 기존 질서, 즉 상당히 일상적인 종교적 체계나 정치권력 체계로 편입시켰다는 사실을 깨달았다. 그 이전까지 예술가들에 대한 인식이 '신이나 자연으로부터 창의성이라는 특별한 능력을 부여받은 예외적인 존재'였다면 이제 그런 인식은 사라졌고, 예술가들 역시 스스로를 그렇게 생각하지 않게 되었다.

예술 행위에 깃든 이 일상성에 대한 통찰은 예술 작품으로까지 확대되었다. 미술관에 오면 사람들은 적어도 정신적으로는 일상의 현실에서 벗어나 예술을 미학적으로 감상하는 데 푹 빠져야 한다고 생각한다. 하지만 작품의 미학적 관조를 가능하게 하기 위해서는 그것을 방해하는 물질적, 기술적, 제도적 프레임을 은폐해야 한다. 그런데 실제로 미술관 관람객이 미술 작품을 세속적이고 현실적인 삶에서 분리된 무엇이라고 본다면, 반대로 미술관 직원들은 예술 작품을 이렇게 신성한 방식으로 절대 경험할 수 없다는 말이 된다. 직원들은 작품을 관조하는 존재가 아니라 미술관의 온도와 습도를 조절하고, 작품을 보관하고, 작품에 쌓인 먼지를 털어내는

존재이기 때문이다. 작품을 바라보는 관객의 시선이 있다. 하지만 여타 공간처럼 미술관 미화원의 시선 역시 존재한다. 작품을 관리하고, 보관하고, 액자를 끼우는 일은 세속의 기술이지만 바로 이것이 미학적 관조의 대상을 만들어 낸다. 미술관 안에 세속의 삶이 존재한다. 그리고 바로 이 세속적인 삶과 세속적인 일이 미술관의 물품들을 미학적인 대상으로 기능하게 만든다. 미술관은 더 이상의 세속화를 필요로 하지 않는다. 이미 처음부터 끝까지 세속적인 공간이기 때문이다.

 "우리 시대에 예술 작품은 수많은 일상적 사물들 중 하나일 뿐이고, 예술가는 수많은 평범한 인간들 중 한 명일뿐이다"라는 사실이 좌절을 불러올 수도 있다. 하지만 꼭 그렇지만도 않다. 예술가가 군중 속 한 명의 인간에 불과하다면 그는 비상한 인물이 되지는 못할지언정 전형의 인물, 대표적인 인물은 될 수 있다. 실제 오늘날의 예술은 평범한 한 인간의 실존적 진실이 형상화될 수 있는 유일한 장이다. 지금의 세계는 국가, 정당, 기업, 과학 공동체 같은 큰 집단의 지배하에 놓여 있다. 이런 집단 안에서는 개인이 자신의 행동이 가진 가능성과 한계를 경험하기가 불가능하다. 개인의 행동이 집단의 활동으로 흡수되기 때문이다. 하지만 예술계는 작품을 만들고 예술 활동을 하는 것은 오로지 그 예술가 개인의 책임이라는 전제를 깔고 있다. 그러니 예술이야말로 동시대 사회에서 유일하게 인정받는 개인 책임의 영역인 셈이다. 물론, 인정받지 못하는 개인 책임의 영역도 있다. 바로 범죄다. 예술과 범죄 사이의 유사성은 역사가 깊다. 이 자리에서 이에 대해 논하지는 않을 것이다. 하지만 예술가가 일상의 수준에 머무르면서 그것을 초월하거나 변화시키기보다는 있는 그대로 보여 주려 한다면 적어도 일상에 깔려 있는 일부 전제와 인식들에 의문을 가져야 하는 것은 사실이다.

 일상의 흐름 속으로 들어가면 우리는 언제나 어떤 계획과 프로젝트를 상정한 채로 움직인다. 우리의 모든 행동에는 목적이 있고, 그 목적이라고 하는 것이 있어야만 행동이 정당화된다. 하지만 어느 정도 거리를 두고 일상의 흐름을 바라보면 그것은 무한히 지속될 수 있는 것, 목적이 없는 것으로 보이기 시작한다. 그리고 우리의 행동을 견인하는 특정한 목표들은 불확실하거나 우스꽝스럽게까지 보이기 시작한다.

 안규철은 이러한 느낌을 매우 강력한 말로 표현한다. "우리의 행위들은 계속해서 목표에 이르지 못하고 공회전한다. 의도는 빗나가고 과정은 의도를 배반하고 기다렸던 미래는 오지 않는다. 우리가 도달했다고 믿었던 지점은 계속 발밑에서 부서져 내리고 우리는 번번이 원점으로 되돌아가 있다." 하지만 안규철은 이 목적 없이 공회전하는 무(無) 목적론적인 경험을 실패나 짐으로 보지 않는다. 오히려 그는 이를 계기로 금욕적인 태도를 취함으로써 삶에 대한 환상이나 기대를 뛰어넘을 수 있으리라 생각한다. 또한 그는 이렇게

말한다. "이것은 말하자면 무위자연의 상태, 전통적인 수행자가 추구하는 상태이다. 목적을 두지 않고 걷는다. 마음을 비운다. 묵언 수행한다. 자칫 맹목적 생존의 상태로 추락할 위험에도 불구하고 우리의 삶에 과연 의미라는 것이 있는지를 알아보려면, 결국 삶에서 목표를, 어떤 결과에 이르겠다는 의지 자체를 제거해 보는 것, 삶을 '살아간다'는 과정 자체로 환원시키는 것이 불가피할지 모른다. 일하는 것은 과연 의미가 있는가, 사는 것은 대체 의미가 있는가에 대한 질문으로서의 헛수고, 목적 없는 과정을 실천해봐야 할지 모른다."

나는 '일상의 무목적론적인 움직임'이라는 이 주제가 현대 예술의 기본이라고 생각한다. 그러니 안규철은 과거나 미래가 아닌 현재, 동시대적인 삶 '지금 여기'에 관심을 두는 진정한 현대 미술가라고 할 수 있다. 그렇다고 그가 여기서 일상의 삶을 수동적이고 사색적인 태도로 바라보고 있다는 말은 아니다. 그러한 태도는 일상의 현실을 초월할 수 있다고 믿어야만 가능한 자세다. 오히려 일상을 무목적론적으로 흐르게 하려면 언뜻 모순처럼 보일 수 있지만 (관조라는 기존의 개념에 역행하는) 행동과 행위가 꼭 필요하다.

오늘날 우리는 정치적·이론적 활동주의의 시대에 살고 있다. 현대의 비판 담론들은 비상사태로 보일 정도의 절박함을 조성한다. 이 담론은 우리에게 말한다. "우리는 필멸의 생명체일 뿐이다, 우리가 쓸 수 있는 시간은 거의 없다. 그러니 관조니 뭐니 하며

시간을 낭비할 여유가 없다. 그러느니 지금 여기에서 당장 행동을 해야 한다. 시간은 기다려 주지 않기 때문에 더 이상 지체하기에 충분하지 않다."

실제로 이런 담론들은 우리 시대의 전반적인 분위기와 맞물려 있다. 예전에 오락은 수동적인 관조를 의미했다. 자유 시간에 사람들은 극장에 가고, 영화관에 가고, 미술관에 갔다. 아니면 집에서 책을 읽거나 TV를 봤다. 이것은 기 드보르가 말한 스펙터클의 사회였다. 자유 시간의 형태를 띠고 있는, 자유가 수동성과 관련 있는 사회였다. 하지만 오늘날의 사회는 스펙터클의 사회와 상당히 다르다. 이제 사람들은 자유 시간에 무언가를 한다. 여행을 가고, 체력 단련을 하고, 운동을 한다. 책을 읽는 대신 페이스북이나 트위터 같은 SNS를 한다. 예술을 보는 대신 사진을 찍고, 비디오를 만들어 친척이나 친구에게 보낸다. 사람들은 실제로 매우 활동적으로 변해 왔다. 다양한 종류의 활동을 하며 자신의 자유 시간을 디자인한다. 인간의 이러한 변화는 역시 영화나 비디오 같은 움직이는 이미지가 장악하고 있는 현대 미디어와도 관련이 있다. 그러니 '행동하라'는 행동주의 담론의 요청은 현대의 일상과 미디어 환경에 매우 잘 맞는다고 말할 수 있겠다. 온 사방에서 사람들은 '변화하라, 세상을 바꿔라' 같은 구호를 듣는다.

행동주의 및 행동을 촉구하는 추세는 근대와 현대의 비판 이론에 그 뿌리가 있다. 비판 이론은 마르크스와 니체의 저작을 통해 처음부터 인간을

물질로 이루어진 유한하고 필멸의
몸으로 본다. 무한하고 영원한 것,
존재론적이거나 형이상학적인 것에는
접근할 수 없는 존재. 이는 결국 인간이
어떤 행동을 하건 존재론적이거나
형이상학적 차원에서의 성공은
보장되지 않는다는 뜻이다. 인간의 모든
행동은 어떤 순간에건 죽음에 의해
중단될 수 있다. 역사를 목적론적으로
구성하려는 어떤 시도와 비교해도
죽음이라는 사건은 근원적으로
이질적이다. 죽음은 완성을 담보할
필요가 없다. 세상의 끝이라는 것이
굳이 종말론적으로 인간 실존의 진실이
드러나는 것을 말하는 것은 아니다.
우리는 모든 행동을 우발적인 것으로
만들고 마는 물리적 힘들의 통제
불가능한 작용에 자신이 휘둘리고
있음을 안다. 우리는 패션이 끊임없이
변해 가는 것을 본다. 기술은 끊임없이
발전하고 그에 맞춰 우리의 경험 역시
끊임없이 구식이 되어가는 것을 본다.
그리하여 유행에 뒤처지지 않기 위해
기술과 지식과 계획을 끊임없이 버려야
하는 우리 자신을 본다. 무엇을 보든
우리는 그것이 곧 사라지리라 생각한다.
오늘 어떤 계획을 세우든 내일이면 그
계획이 바뀌리라 생각한다.

즉, 비판 이론은 절박함의 역설을
우리에게 대면시킨다. 이 이론이
우리에게 제시하는 기본 이미지는
인간의 필멸성, 근원적 유한성,
시간 부족 등, 우리 자신의 죽음의
이미지다. 이 이미지를 제시함으로써
비판 이론은 우리에게 절박함이라는
감정을 심어 준다. 이 절박함 때문에

우리는, 나중이 아닌 '지금' 행동하라는
요청에 기다렸다는 듯 응답한다.
하지만 동시에 이토록 절박하고 시간이
부족하기 때문에 장기적인 계획에 따라
행동하는 것은 불가능하다. 우리의
행동이 개인적으로나 역사적으로 큰
결과를 가져올 수 있으리라 기대하지도
못한다. 이 맥락에서 행동은 애초부터
어떠한 구체적인 끝이 없는 것으로
상정된다. 목표가 성취되면 완료되는
행동이 아니다. 그러니 어떤 행동도
영원히 계속될 수 있고 반복될 수
있다. 시간 부족은 시간 과잉으로, 좀
더 정확히 말하자면, 무한히 지속되는
시간 과잉으로 변모한다. 현재는 '지금
여기'의 무한한 반복이 된다. 무한하게
이어지는 이 현재가 현대 미술을 가능케
한다. 현재는 이제 과거와 미래 사이의
유일무이하고 반복 불가한 순간이
아닌, 같은 것이 무한히 반복될 수 있는
하나의 에피소드다. 현재는 변화의
순간이 될 수 있다. 하지만 바로 다음
순간 역시 그 이전 순간이 그러했던
것처럼 변화의 순간이 될 것이다.
변화가 궁극적이고 불가역적인 어떤
결과를 낳지 않을 때 그것은 동일하게
되풀이된다.

하지만 질문은 여전히 남는다.
이러한 비도구적이고 무목적론적이고
예술적인 삶의 수행이 사회와 어떤
관련이 있는가?
나는 바로 그러한 특징을 지닌
사회의 출현과 관련이 있다고
생각한다. 사실 우리는 사회를
언제나 완성된 채로 저편에 존재하는
것으로 여겨서는 안 된다. 사회는

유사성과 평등의 장이었다. 본디 사회, 혹은 국가(politeia)는 평등하고 유사한('동일함'과는 다르다) 아테네의 사회가 그 시초다. 현대 사회의 모델인 고대 그리스 사회는 교육, 취향, 언어 같은 공동성에 기반을 두었다. 구성원은 어떤 면에서 대체 가능하고 교환 가능했다. 이 사회의 모든 구성원은 (적어도 잠재적으로는) 스포츠든 웅변이든 전쟁이든 모든 영역에서 다른 사람들이 할 수 있는 것을 할 수 있었다. 하지만 '처음부터 주어진' 공동성에 기반을 둔 전통적인 사회는 이제 더 이상 존재하지 않는다.

오늘날 우리는 유사성의 사회가 아닌 다름의 사회에 살고 있다. 그리고 다름의 사회는 국가(politeia)가 아닌 시장 경제다. 만일 모두가 자기만의 전문 영역과 문화적 정체성을 갖고 있는 사회에 살고 있다면 나는 내가 갖고 있고 할 수 있는 것을 사람들에게 제공하고, 그들이 갖고 있고 할 수 있는 것을 받을 것이다. 이러한 교환의 네트워크는 리좀(rhizome)처럼 커뮤니케이션 네트워크로도 기능한다. 커뮤니케이션의 자유는 자유 시장의 특별한 케이스일 뿐이다. 그러나 이제, 이론과 이론을 수행하는 예술은 시장 경제가 유발하는 '다름'을 뛰어넘어 '유사성'을 생산한다. 이론과 예술이 전통적인 공동성의 부재를 보완하는 것이다. 우리의 존재 양상은 각기 다르다. 하지만 우리는 모두 필멸의 존재이며 무목적론적인 사물의 흐름에 참여한다는 점에서 모두 유사하다. 다시 말하면, 실존의 차원에서 우리는 모두

유사하다. 이는 안규철의 모든 작품을 관통하는 주제이다. 그가 창조하는 설치 작품과 공간은 미니멀적이고 금욕적이지만 동시에 경험의 공유와 공동의 현존의 가능성을 관객들에게 보여 준다.

이것은 관계 미학 같은 것을 염두에 두고 하는 말이 아니다. 또한 나는 예술이 진정으로 참여적이라든가 민주적이라고 생각하지도 않는다. 민주주의에 대한 우리의 이해는 민족 국가의 개념에 근거한다. 오늘날 우리에게는 국가의 경계선을 뛰어넘는 보편적인 민주주의 프레임이 없고, 과거에도 그런 민주주의를 가져 본 적이 없다. 그러니 우리는 진정 보편적이고 평등한 민주주의가 어떤 모양새를 띠고 있을 것이라고 확언할 수 없다. 더 나아가 전통적으로 민주주의의 핵심은 다수결의 법칙이라고 여겨져 왔다. 물론 우리는 어떠한 소수자도 배제하지 않고 합의에 의해 운용되는 민주주의를 상상할 수 있다. 하지만 이 합의에는 필연적으로 우리가 '정상적이고 합리적'이라고 부르는 사람들만이 포함될 것이다. 거기에는 '미친' 사람들, 아이들은 절대 포함되지 않는다.

거기에는 동물 역시 포함되지 않을 것이다. 새도 포함되지 않을 것이다. 하지만 우리 모두 알다시피 성 프란치스코는 동물과 새에게도 설교를 했다. 거기에는 돌도 포함되지 않을 것이다. 하지만 우리는 프로이트를 통해 인간에게는 돌이 되기를 추동하는 욕망이 있음을 안다. 거기에는 기계도 포함되지 않을 것이다. 하지만 많은

예술가들과 이론가들은 기계가 되기를
바란다. 다른 말로 하자면 예술가는
그저 사회적인 누군가가 아니다.
가브리엘 타르드가 자신의 모방 이론을
위해 만든 용어를 잠시 빌려 오자면
예술가는 초사회적(super-social)인
존재다. 예술가는 일체의 민주주의적
절차에 조금도 포함될 수 없는 너무도
많은 생물, 인물, 대상, 현상을 모방해
그와 비슷하고 동등한 모습으로
스스로를 변형시킨다. 조지 오웰의
아주 날카로운 말을 빌리자면 실제로
어떤 예술가들은 다른 사람들보다
훨씬 동등하다. 현대 미술은 엘리트
의식이 너무 강하지 않느냐는 비판을
종종 받는다. 하지만 오히려 그 반대가
맞다. 예술과 예술가들은 초사회적이다.
그리고 가브리엘 타르드가 정확하게
말했듯, 진짜 초사회적이 되려면 그는
자신이 살고 있는 사회에서 스스로를
소외시켜야 한다. 그리고 독립적인
존재가 되어야 한다. 안규철은
미술관이라는 관습적이고 대중적인
공간에 자신의 작품을 설치했다. 하지만
그의 설치물에 들어가는 순간 관객들은
예술가가 자주적으로 규정한 법이
다스리는 새로운 영토에 발을 들이게
된다. 그리고 바로 그 독립성 덕분에
이 영토는 여기서 부여하는 법을 지킬
마음이 있는 모든 사람에게 열려 있다.

번역. 김정은

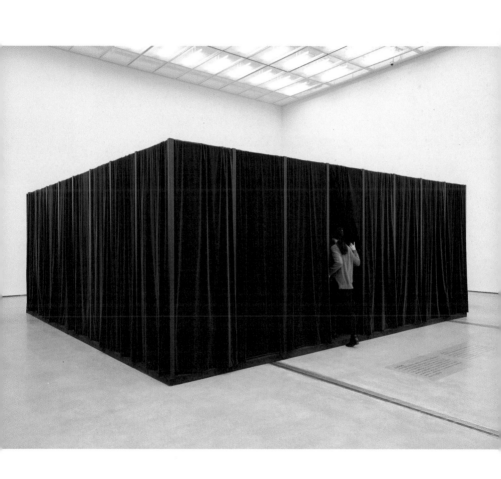

2015　64개의 방
64 Rooms

2014 평등의 원칙
Principle of Equality

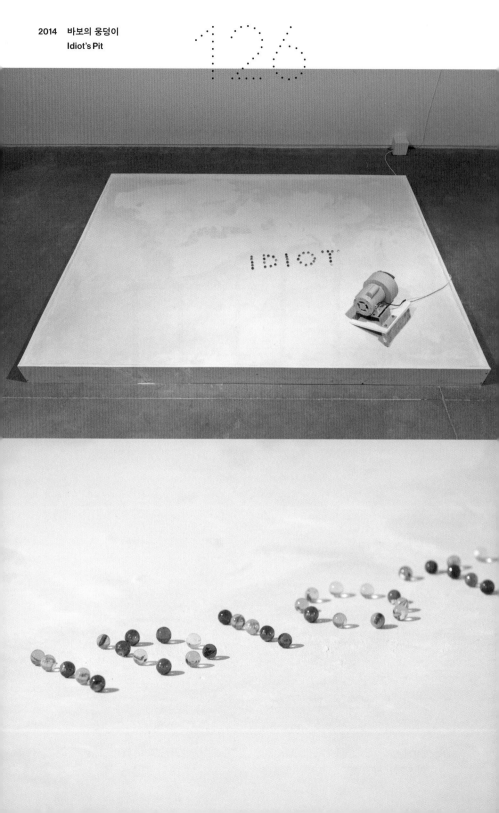

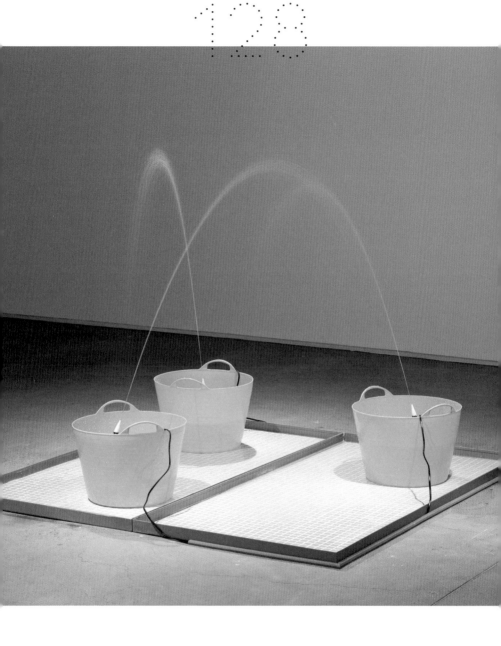

2014 세 개의 분수
Three Fountains

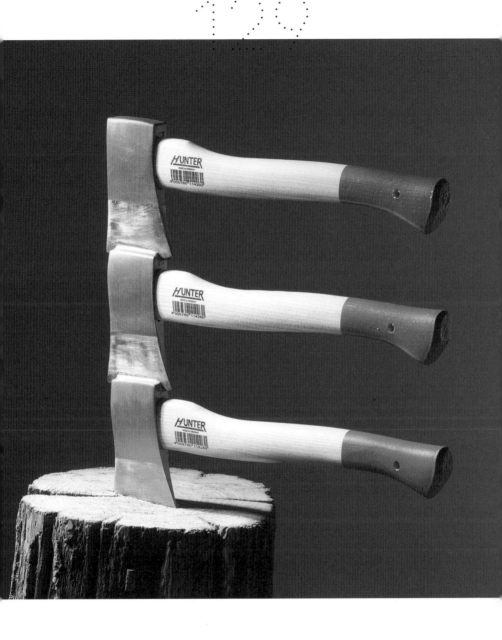

2014 뿌린 대로 거두다 II
What You Get is What You Pay for II

HOW TO FAIL IN LIFE

10. DON'T PLAN 9. TRY TO CLIMB A MOU
8. BE PESSIMISTIC 7. BE SCARED 6. BE
WAR 5. BLAME ANYONE AND EVERYTHIN
3. DON'T CARE 2. DON'T TAKE RESPONSI
1. GIVE UP

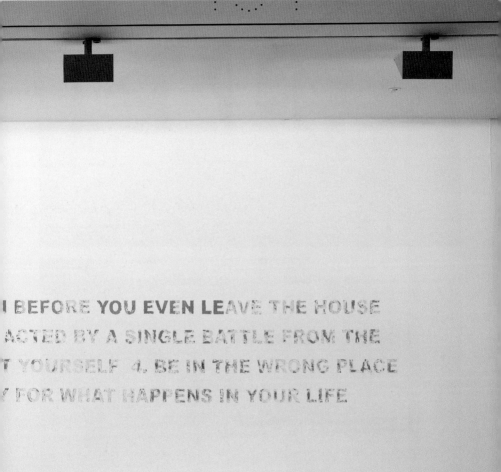

2014 뿌린 대로 거두다 I 완성되지 않는 건축

What You Get is What You Pay for I Architecture without Completion

2014 　나선형으로 걷기
Sprial Walk

위험한 오르기
Dangerous Ascending

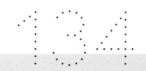

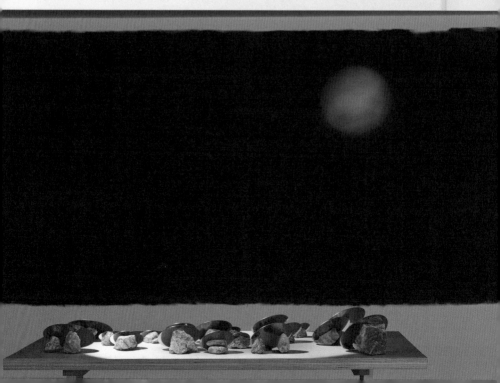

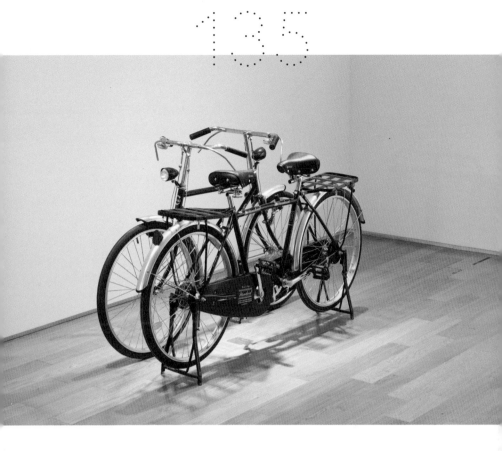

2014 　나는 괜찮아
　　　I AM OK

2014 　달을 그리는 법 　　　　　　　2014 　두 대의 자전거
　　　Drawn to the Moon 　　　　　　Two Bicycles

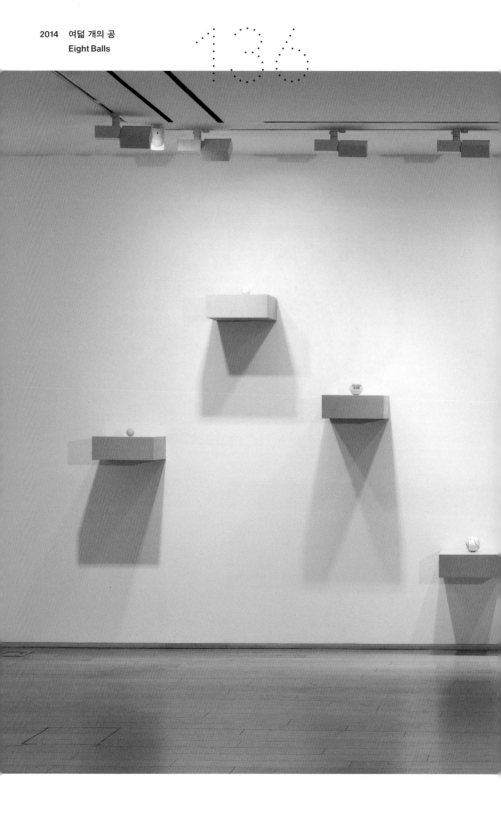

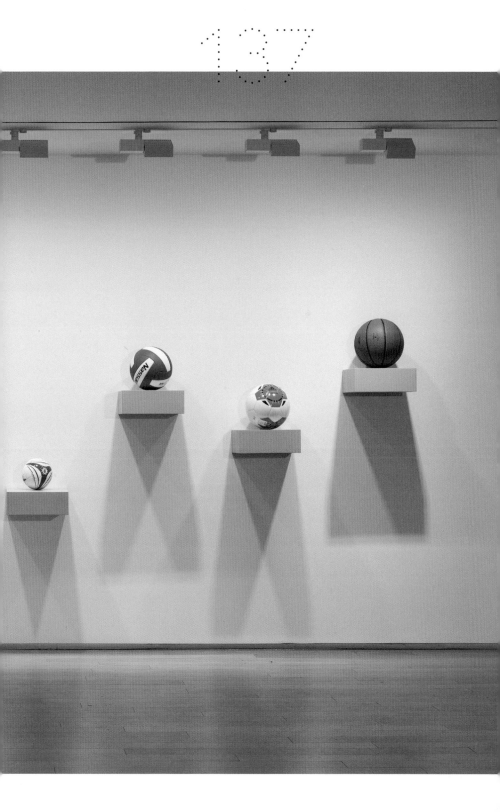

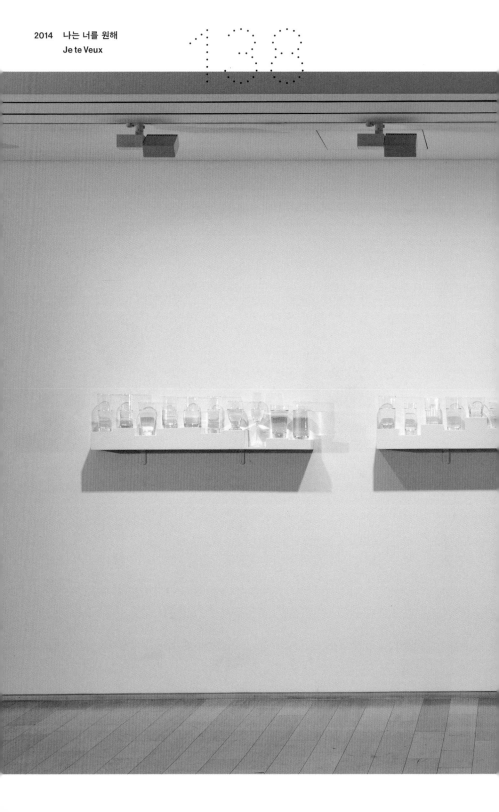

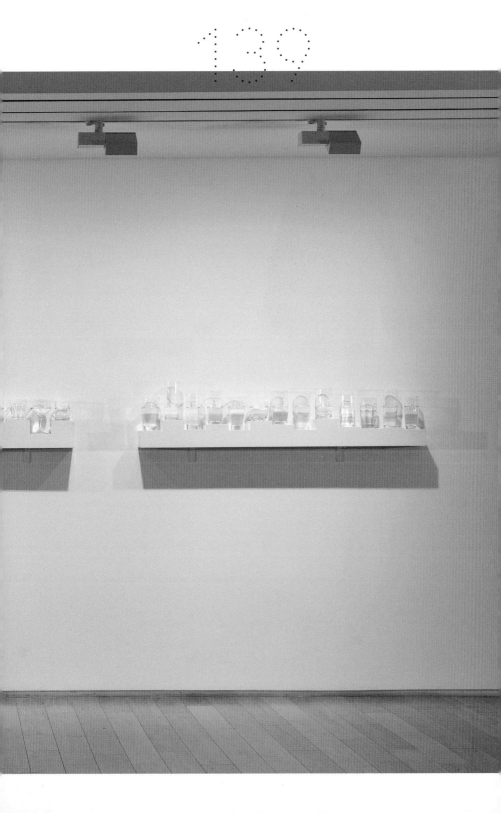

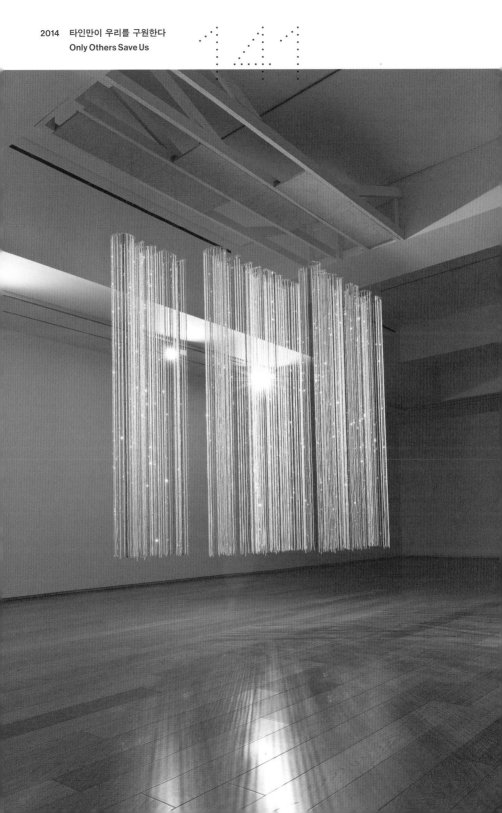

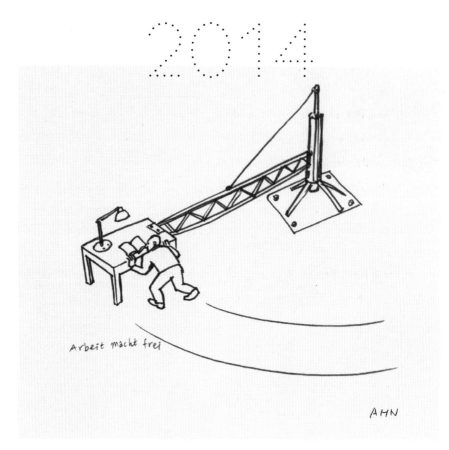

Arbeit macht frei

AHN

노동이 너희를 자유롭게 하리라, 2010

안규철, 세상에 대한
골똘한 관찰자

우정아

버림받은 이의 정조(情調)

안규철은 물건을 잃어버리는 것을
두고 사물이 "떠났다"고 표현하곤
한다. "그의 물건들은 끊임없이
그를 떠나갔다."[1] 나아가 사라진
모든 것들은 그를 떠난 것이고, 그의
입장에서는 "버림을 받는 것"이라고
한다. "잃어버리다"라는 행위의 주체는
"나"임이 틀림없지만, "나"는 무엇이든
잃어버리고자 하는 의지가 없었고,
실제로 어떤 행위를 한 것도 아니므로,
"나"는 다만 버림을 받았을 뿐이라는
것이다.[2]

　　이렇게 무언가가 그를 떠나는 것,
원치 않게 헤어지는 것, 그래서 사실은
버림받은 것에 대한 슬픔과 허망함은
그가 오랜 기간 동안 쌓아 온 글
속에서 부단히 드러난다. 그러니까,
버림받은 이의 처연함이 그의 지배적
정조(情調)라면, 그는 유독 무언가를 잘
잃어버리는 사람이든가, 그렇지 않다면
그에게서 사라진 것들에 대해 유난히
민감하고, 그리고 계속해서 애달프게
되뇌는 사람인 것이다.

　　예고 없이 사물들이 사라질 때마다
　　놀람과 당황스러움, 일방적으로
　　버림받았다는 분노와 슬픔과 후회가
　　밀려왔고, 그런 감정을 털어 내기
　　위해 무관심과 과장된 쾌활함이
　　필요했으며, 이것들의 합계가 그의

평균적인 정서를 이루었다.[3]

그런데 그를 버린 것은 우산처럼
사소한 물건만이 아니었다. 사람도,
그리고 (어떤 종류의) 예술도 그렇게
그에게서 사라졌거나, 혹은 그를 버리고
떠났다. 하지만 어느 순간에 그는
"사라진 것들에 대한 회한과 애도와
자기 연민으로 그 빈자리를 채울 수는
없다는 것"을 깨달았다.[4] 그렇다면,
한시도 쉬지 않고 무언가를 생각하고
글로 쓰고 사물을 만들어 내는 안규철의
노동은 그를 버린 것들이 남기고 간
빈자리를 채워 보기 위한 처절한 노력의
과정인지도 모른다.

사라진 것들과 남겨진 것들
1. 책상 위의 무모한 작업

안규철의 아버지는 그를 일찍
"떠나보냈다."[5] 그의 아버지는 지방
소도시의 외과의였고, 그는 초등학교
3학년을 마친 어린 나이에 서울의 친척
집으로 보내져 학교에 다녔다.
그 뒤로 그가 20대의 청년이 되도록
짧은 만남만이 이어지다, 갑작스레
아버지가 돌아가셨던 것이다. 하지만
그는 그의 '일 중독증', 무엇보다도
하루 일정 시간 꾸준히 책상에 앉아
무언가를 그리고 쓰는 생활은 틀림없이
그 아버지에게서 물려받은 성정에
기인한다고 믿고 있다.[6]

1. 안규철, 「떠나는 사물들」, 『아홉 마리 금붕어와
먼 곳의 물』(서울: 현대문학, 2013), 117.
2. 안규철, 「버리기와 잃어버리기」, 『그 남자의 가방』,
2판(서울: 현대문학, 2014), 146.

3. 안규철, 「떠나는 사물들」, 117.
4. 같은 글, 118.
5. 안규철, 「아버지의 추억 10: 조각가 안규철」,
『조선일보』, 2004년 3월 24일 자.
6. 작가와의 인터뷰, 2013년 7월 4일.

안규철의 기억 속에 가장 뚜렷이 남은 장면은 아버지가 필사(筆寫)하는 모습이다. 그의 아버지는 끊임없이 외과 수술에 대한 두꺼운 원서들을 펼쳐 두고 그 도판과 텍스트를 그대로 베껴 쓰고 그렸다. 그 종이 뭉치가 다락에 가득 쌓이도록 오랫동안 쉬지 않고 그리고 쓰는 중에 아버지는 어린 안규철에게 말이나 비행기를 그려 주기도 했다고 한다. 그는 이를 "황홀했던 기억"이라고 회상하면서도, 그 필사의 과정에 대해서는 "무모한 작업"이라고 부른다.[7] 그런데 어쩌면, '미술가'의 신분으로 문학 잡지인 『현대문학』에 매달 글과 그림을 연재하는 그도 무모하기로 치면 아버지 못지않은 게 아닌가.[8]

그래서인지 그의 글과 그림에는 유독 책상이 자주 등장한다. 책상 위로 빛 대신 어둠을 쏟아내는 전등,[9] 거대한 강철 빔컴퍼스 끝에 붙은 책상을 애써 밀고 있는 작가,[10] 그리고 머리를 들이밀고 앉으면 아무도 들을 수 없게 혼자서 '고백'할 수 있는 책상[11] 등을 보면, 그에게 책상이란 암담한 세상과 마주 대하는 공간이자, 반복되는 지루한 노동의 도구이며, 타인의 눈을 피해 온전히 자신을 드러낼 수 있는 은밀한 장소인 것이다. 그는 바로 그 책상 위에서, 쉴 새 없이 작은 노트에 글을 쓰고 드로잉을 하면서 '자유'를 추구한다.

힘겹게 밀고 또 밀어도 같은 자리에서 맴돌게 되는 컴퍼스형 책상에 그가 붙인 제목이 "노동이 너희를 자유롭게 하리라"(Arbeit macht frei)다. 제2차 세계대전 당시의 나치 정권이 강제수용소에 붙인 구호였다는 이 문장에서 결국 '자유'란 '죽음'과 동의어였지만, 자본주의가 창궐한 이 시대에도 '노동'과 '자유' 사이에는 여전히 역설적인 관계가 존재한다. 철학자 한병철은 『피로사회』에서 "후기 근대적 노동 사회의 새로운 계율이 된 성과주의의 명령"을 내면에 간직한 인간은 "노동하는 동물"로서 자신을 착취하고, 자기 착취는 "자유롭다는 느낌을 동반하기 때문에 타자의 착취보다 더 효율적"이라고 지적했다.[12] 안규철의 글은 일견, 이처럼 자유에의 갈망이 오히려 착취를 부르는 후기 자본주의사회의 전형적 노동관을 보여 주는 것 같다.

굶주림과 가난, 질병과 불행에 대한 두려움에서 자유로워지려면 일하는 수밖에 없다. (…) 역시 중증의 일 중독인 내 모습을 그린다면 이런

7. 안규철, 「아버지의 추억 10」.
8. 『아홉 마리 금붕어와 먼 곳의 물』은 작가가 『현대문학』에 2010년 1월부터 매달 연재한 글과 그림 53편을 한데 묶어 2013년에 출간한 책이다. 연재물은 주로 작가가 거의 매일 작성하는 작업 노트 중의 내용이 발췌된 것이다. 이처럼 작업에 대한 자전적 에세이이자 그 자체로 작업이기도 한 작가의 글은 이미 지난 2001년에 초판이 발행된 『그 남자의 가방』으로도 출간된 바 있다.
9. 안규철, 「어둠의 책상」, 『아홉 마리 금붕어와 먼 곳의 물』, 18–21.
10. 안규철, 『노동이 너희를 자유롭게 하리라』, 같은 책, 22–25.
11. 안규철, 『자기 고백을 위한 가구』, 같은 책, 48–51.

12. 한병철, 『피로사회』, 김태환 옮김(서울: 문학과지성사, 2012), 27–29.

그림이 될 것이다. 나는 끊임없이 일하고 그 일로 인해 자유롭다고 생각한다. 그러다가 문득, 멈춰 서는 순간이 있다. 쳇바퀴 속의 다람쥐, 노역 중의 시시포스가 자신이 하던 일이 무엇이었는지 묻는다. 어떤 날은 전혀 기억이 나지 않는다.**13**

실제로 처음 그를 '글쓰기'라는, 당시의 기준으로 그다지 미술적이지 않은 노동의 세계로 밀어 넣은 건 순전히 생계를 위한 소시민적 선택이었다. 그는 1980년, 미술 대학을 졸업하고 "직장이 필요해서"**14** 기자가 된 이래 꼬박 7년간 글 쓰는 업에 종사했다. 남들보다 뒤늦은 나이에 단행한 독일 유학을 마치고 돌아온 뒤에도 "생활인의 의무"를 진 "가장"이라는 신분에는 변할 것이 없었고, 거기서 오는 "불안과 고독"을 다스리는 방법도 역시 글쓰기로 귀결되었다.**15** 확실히 그에게 글쓰기란 자본주의 사회에서 "자유"를 얻기 위해 선택된 노동이다. 그러나 그렇다고 해서 그것이 한병철이 정의한 바대로의 "피로사회"의 규범이 된 "성과주의"를 내면화한 결과물은 결코 아니다. 오히려 안규철의 글쓰기는 성과보다는 실패를 지향하며, 따라서

놀라울 정도로 비생산적이다.

2. 진부하고 사소한 일상

안규철은 귀국 이후 함께 작업을 하던 미술가 박이소(혹은 박모)의 돌연한 죽음도 '사라짐' 혹은 '실종'으로 받아들였다. 그는 박이소가 언젠가 위치 추적 장치(GPS)를 달아 태평양으로 띄워 보낸 유리병과 그의 죽음을 함께 떠올렸다.

> 그것은 오히려 태평양 한복판에서의 실종을, 우리가 사는 이 세상으로 부터의 결연한 퇴장을 목표로 한다. 지피에스는 여기서 이 유리병이 인공위성으로도 추적될 수 없는 지점으로 넘어갔음을 입증하기 위한 장치이다. 이 작업을 발표하고 나서 얼마 뒤에 작가 역시 홀연히 세상을 떠났다. 이것은 (…) 자발적 실종을 보여 준다.**16**

안규철은 그 자신은 졸지에 "남겨진 자, 살아남은 자, 유족"이 되었다고 했다.**17** 물론 46세에 심장마비로 요절한 박이소의 죽음이 "자발적"인 것은 결코 아니었지만, "극적"이라고 묘사될 수는 있었다. 비보는 한 달여가 지난 다음에서야 미술계에 전해졌고, 안규철은 때늦은 추모식에 황망하게 참석했던 지인들 중 한 사람이었다.**18**

13. 안규철, 「노동이 너희를 자유롭게 하리라」, 25.
14. 안규철, 「예술가의 작가 노트」, 『Art Museum』, 96호, 2010년 7월 26일.
15. 안규철, 「세상을 변화시키려면: 빌렘 플루서의 『사물의 상태에 관하여』」, 『대산문화』 27호(2008), 116. 안규철의 작업에 많은 영향을 준 책으로 언급한 플루서의 『사물의 상태에 관하여』의 우리말 번역본은 빌렘 플루서, 『디자인의 작은 철학』, 서동근 옮김(서울: 선학사, 2014) 참조.

16. 안규철, 「유리병 속의 편지」, 『아홉 마리 금붕어와 먼 곳의 물』, 106-107.
17. 안규철의 작업 노트(2012년 2월 27일부터 7월 17일까지)에서 인용.
18. 노형석, 「미술가 '박모'의 쓸쓸한 죽음」, 『한겨레21』,

유학 시절에도 안규철이 잡지 기고를 통해 유럽에서 벌어지는 최신 미술의 흐름을 끊임없이 한국의 미술계에 전달하고 있었다면, 미국에는 박이소가 있었다. 그리고 두 사람은 귀국한 이후, 1990년대의 한국 미술계에 포스트모더니즘과 개념 미술이라는 키워드를 던지며 지적이고도 신선한 시도들을 선보여 의미 있는 파장을 일으키고 있던 터였다. 그러던 중 갑작스레 박이소의 죽음이 있었고, 그 죽음을 알게 된 순간에는 이미 한 달여나 지난 과거의 사건이 된 다음이었다. 때늦은 애도를 하게 된 안규철은 이를 하나의 "강력한 퍼포먼스"처럼 박이소 작업의 연장선처럼 여기기도 했다.[19]

2006년에 로댕갤러리가 선보인 박이소의 유작전에는 '탈속의 코미디'라는 제목이 붙었다.[20] 『탈속의 코미디』가 열리던 갤러리에서는 실제로 우스꽝스런 코미디처럼, 박이소가 「정직성」이라고 번역해서 부르는 빌리 조엘의 「아너스티」(Honesty)가 울려 퍼졌다. "진실을 찾는다면 그건 힘든 일이야. 너무나 찾기 힘든 바로 그것. 정직성. 정말 외로운 그 말. 더러운 세상에서…" 글자 그대로 '정직하게' 번역한 우리말 가사는 듣는 이들의 귓속을 선명하게 파고들었다. 박이소의 죽음은 말하자면 이 더러운 세상에서 찾기 힘든 "정직성"을 희구하다 마침내 단호하게 "탈속"(脫俗)을 선택한 결과로 신화화된 것이다.

"정직성"은 안규철의 작업 노트에서도 여러 번 반복된다.[21] 그에게 "정직성"이란 1980년대 말 이후 사회를 지배해 온 신보수주의의 패권 아래, 예술의 혁명적 가능성에 대해 아무도 신뢰하지 않을 때에도 여전히 예술이 현실 비판의 도구로 살아남아야 한다고 믿는 그의 순수한 윤리관, 즉, "진정성"의 다른 말이라고 볼 수 있다.[22]

"진정성"에 대해, 사회학자 김홍중은 "좋은 삶과 올바른 삶을 규정하는 가치의 체계이자 도덕적 이상으로서, 자신의 참된 자아를 실현하는 것을 가장 큰 삶의 미덕으로 삼는 태도"라고 정의하고, 소위 386세대로 대표되는, 1980년대 민주화 운동의 동력이 된 가치가 바로 진정성이었다고 진단했다. 진정성이란 곧, 올바른 삶과 참된 자아를 실현하는 데 방해가 되는 사회의 모순과 억압적 세력에 대해 격렬한 비판과 극도의 저항을 서슴지 않는 태도이기 때문이다.[23] 따라서 진정성은 '요절'(夭折)과 필연적 관계를 맺는다. 이에 대해 김홍중은 다음과 같이 설명했다.

2010년 6월 10일 자; 이무경, 「설치작가 박이소 씨 뒤늦은 장례식」, 『경향신문』, 2004년 6월 6일 자 참조.
19. 안규철, 『유리병 속의 편지』, 107.
20. 조채희, 「박이소 유작전 『탈속의 코미디』」, 『연합뉴스』, 2006년 3월 8일 자.

21. 안규철의 작업 노트 참조. 날짜 미상.
22. 안규철, 「80년대 한국 조각의 대안을 찾아서」, 『민중미술을 향하여: 현실과 발언 10년의 발자취』 (서울: 과학과 사상, 1990), 152-153.
23. 김홍중, 「진정성의 기원과 구조」, 『마음의 사회학』(파주: 문학동네, 2009), 17. 이 글의 초본은 김홍중, 「마음의 사회학: 진정성의 기원과 구조」, 『한국사회학』 제43권 5호(서울: 한국사회학회, 2009).

진정성은 현실 속에서는 언제나 실패할 수밖에 없는 고도로 이상적인 프로젝트라 할 수 있다. 진정성의 주체는 인생의 순간이 불꽃처럼 타오르기를 열망했던 것이며, 진정성이 실현되기 위해서는, 그것이 삶의 현세적 논리에 의해서 오염되거나 더럽혀지기 전에 가장 순수하고, 강렬하고, 진지하고, 아름다운 극점에서 운동을 멈추는 운명적인 정지(停止)가 논리적으로 요구되었던 것이다. 그것이 요절이라는 삶-죽음의 형식이다.**24**

이어서 김홍중은 그 극적인 요절 뒤에 남은 이들을 두고, "그런 신화가 뿜어내는 조명하에서 평범한 실존과 생존은 무언가 덜 진정하고 낭비적이며 부끄러운 무엇으로 비춰진다"고 언급했다.**25** 이것이 바로 진정성의 "한계"이자 "폭력"이라면, 실제로 "살아남은 자"가 된 안규철은 그 폭력적 현실을 누구보다 절실하게 느끼고 있었다.

그들은 영웅적 행위를 통해 남아 있는 자들이 겁 많은 속물들이고 소심한 구경꾼들임을 자각하게 한다. (…) 그들이 사라진 뒷모습을 통해, 비로소 우리 일상의 사소함과 진부함을 거꾸로 드러내는 그

우주적 공간 앞에 서게 된다.**26**

안규철은 박이소의 기일을 앞두고 그 결별의 시간을 기억할 때, "작가의 실종 자체가 예술적 행위가 되는 이 강력한 퍼포먼스 이후에 무엇이 더 가능한가? 하는 질문을 떨쳐 버릴 수가 없다"고 했다.**27** 사실, "살아남은 자"가 할 수 있는, 그리고 "겁 많은 속물이자 소심한 구경꾼"에게 남은 선택지 중 "죽음"보다 강력한 행위란 없지 않은가. 그러니 아마도 안규철은 그 어떤 것도 가능하지 않다는 걸 절감했을 것이다.

3. 외곽에 서기

어쩌면 안규철에게 '예술'이란 요절한 동료 미술가처럼 어느 한순간 불꽃처럼 타오르다 홀연히 사라져 버린, 그래서 뒤에 남은 자의 일상을 더욱 비루하고 초라하게 만들어 버린, 가장 문제적인 '실종자'인지도 모른다. 1980년대를 살았던 미술가이자 지식인이었던 그는 현실을 거대한 부조리로부터 구원해 줄 메시아로서의 미술이 도래하리라고 믿었다. 하지만 메시아는 그가 한국과 독일 사이를 오가는 동안 발생한 "시차(視差)적 간극" 속에서 없어져 버렸다.**28**

1982년, 안규철은 『계간미술』 기자이던 시절에 '현실과 발언'의 일원들과 접하면서 그들로부터 영향을

24. 같은 책, 38.
25. 같은 책, 39.

26. 안규철의 작업 노트.
27. 안규철, 「유리병 속의 편지」, 107.
28. "시차적 간극"은 슬라보예 지젝, 『시차적 관점』, 김서영 옮김(서울: 마티, 2009)에서 차용했다.

받기 시작한다.**29** 그는 '현실과 발언'을
통해, 형식주의에 매몰되어 있던 보수적
미술관(美術觀)으로부터 벗어나 사회적
현실에 눈을 돌리게 된 당시의 변화를
회상할 때, "무기력하고 냉소적인
방관자의 심각한 자기 분열"이었다고
묘사했다.**30** 그러나, 다분히 권위적인
제도권에 착실히 몸을 담근 채, 이후
민중미술의 촉매제가 된 '현실과
발언'에 참여하면서 사회 변혁을
주장하는 미술 운동에 한 발을 내딛는
건 결코 쉬운 일이 아니었을 것이다.

그가 공식적으로 '현실과 발언'의
전시에 참여한 것은 1986년이 처음이자
마지막이었다. 그리고 그 이듬해에
유학을 떠났다. 말하자면 그는 1987년,
대한민국 민주화의 극적인 전기가 된
대항쟁의 현장, 그리고 민중미술이
가장 뜨겁게 달아올랐던 절정의 순간을
놓친 셈이다. 그러나 뜻밖에도 그는
유학지에서 이미 20년 전, 68 학생
운동을 겪고 난 이후의 유럽 사회에
현실 민주주의와 혁명적 이상에
대한 냉소와 환멸이 만연해 있는
것을 목격했다.**31** 당시의 진보적인
미술인이었던 이들은 이미 미술을

포기했거나, 아니면 제도권에 포섭되어
유명 작가로 거듭나 있었던 것이다.**32**

그는 일찍이 1990년에 1980년대의
한국 미술을 회고하고, 이를 68 학생
운동 이후의 역사에 비추어 재고하면서,
"상업주의, 경력주의, 예술가로서의
직업적 성공주의"의 위험이 한국
사회에 곧 닥칠 것이라고 경고했었다.**33**
민중미술로 대변되는 혁명적 미술, 혹은
"진정성"이 지배하던 엄격한 도덕적
문화가 맞게 될 미래를 독일에서 미리
보았기 때문이다.

김홍중과 심보선은 한국 사회의
변화를 논의하면서, 1987년 이후의
민주화 시대를 "87년 체제," 그리고
1997년 IMF 외환 위기 이후를
"신자유주의적 세계화를 표방하는
97년 체제"라고 정리했다. 나아가,
87년 체제가 진정성의 시대였다면,
97년 체제는 "탈진정성의 시대",
나아가 "생존"만이 지상의 가치가
된 "스노비즘의 시대"로 정의했다.**34**
안규철이 귀국한 것은 1995년경이다.
말하자면 그는 한국에서도 유럽에서도
"진정성의 시대"는 진정으로 살지
못한 채, 다만 "스노비즘의 시대"만을
맞이하게 된 셈이다.

민중미술은 이미 그 이전 해,
1994년 과천의 국립현대미술관에서
대규모 회고전, 『민중미술 15년』을 통해

29. 김정헌, 안규철, 윤범모, 임옥상 편저, 『정치적인
것을 넘어서: 현실과 발언 30년』(서울: 현실문화, 2012),
234–235.
30. 안규철, 「거룩한 미술」로부터의 해방: '현발'과
나의 만남」, 『현실과 발언』(서울: 열화당, 1985), 146.
31. 노형석, 「미술가 안규철: 평범한 사물 뒤의 진실」,
네이버 캐스트에서 인용, http://navercast.naver.
com/contents.nhn?rid=5&contents_id=392. 안규철,
「거대한 상업주의에 대항하는 미술」, 『월간미술』,
1989년 12월, 55–62에서는 1980년대 후반, 독일의
"68세대" 미술가들과 그 이후 세대 사이의 정치적인
간극에 대해 논의하고 있다.

32. 안규철, 「80년대 한국 조각의 대안을 찾아서」, 152.
33. 같은 글, 153.
34. 심보선, 김홍중, 「87년 이후 스노비즘의 계보학」,
『문학동네』, 통권 54호, 2008년 봄, 367–386; 김홍중,
『마음의 사회학』; 심보선, 『그을린 예술』(서울: 민음사,
2013) 참조.

제도권에 성공적으로 안착했다. 물론, 이 전시로 민중미술 전체가 "진정성"을 잃고, "스노비즘"으로 변질된 것이라고 할 수는 없다. 다만, 한편에서는 관람객 7만 명을 달성한 "올해의 10대 문화 상품"[35]으로 손꼽히고, 다른 한편에서는 "민중미술의 장례식"[36]이라는 반발을 불러일으키는 상황에서, 과연 "이런 민중미술의 90년대적 연명이 도대체가 가능한 것인지" 의심했던 평론가 성완경의 질문은 "진정성"의 시대적 효력이 다했음을 반증하는 미술계의 상황을 대변한다고 볼 수 있을 것이다.[37]

귀국 후 안규철은 보수적인 조각계로부터 조형성이 아닌 "관념적 아이디어의 유희"를 추구한다는 비판을 받았고, '현실과 발언' 세대들로부터도 지나치게 철학적인 "독일식 작업"이라는 평을 들었다.[38] 그는 '현실과 발언'과의 관계에 대해서, 처음부터 그의 작업이 "현장"이 아닌, "외곽"에 위치하고 있음을 의식했다:

> 지금 돌이켜 보면 (…) 필자의 작업이 보다 용감하고 직설적인 민중미술과 갈라진다고 생각된다. 고층 건물에서 내려다본 필자의 시점과 노상에서 거리를 바라보는 시점 사이에 분명히 어떤 편차가 있었고, 그 편차가 필자의 작업을 소위 '현장'으로부터 벗어난 '외곽'에 자리 잡게 했던 것이다.[39]

안규철이 말한 '외곽'이란, 결국 현실이 어떻든 타협할 수밖에 없는 생활인과 진정성을 추구하는 혁명적 투사의 중간 지대에 어색하게 머물러야 했던 그의 사회적 위치일 수도 있다. 하지만, 그 본질은 한편으로는 한국과 유럽이라는 두 지점 사이를 오가며 겪을 수밖에 없었던 '시차'(視差)의 문제이며, 또 다른 한편으로는 경험했던 시간, 즉 '시차'(時差)의 문제였던 것이다. 그가 기다렸던 미술, 즉 권력의 압제에 저항하고, 사회의 부조리를 비판하며, 새로운 시대를 열어젖힐 메시아로서의 예술은 그에게 끝내 오지 않았거나, 이미 왔다가 떠나 버린 후였다.

바로 그때부터, 그는 "적극적으로" 글을 쓰고 소묘를 하기 시작했다.[40] 말하자면, 그가 끊임없이 글을 쓰고 그림을 그리는 책상은 혁명적 예술이 극적으로 산화된 이후, 그저 사소하고 진부한 일상이 지속되는 황량하고 암담한 공간을 혼자서 마주 대하는 장소였던 것이다. 하지만 그는 그가 놓쳐 버린, 아니 사실은 그를 버리고

35. 임범, 「94 10대 문화상품: 민중미술 15년」, 『한겨레』, 1994년 12월 6일 자, 16면.
36. 이주헌, 「문예리뷰: 미술·민중미술 15년, 그 회고와 전망」, 『문화예술위원회』, http://www.arko.or.kr/zine/artspaper94_03/19940314.htm.
37. 성완경, 「민중미술 한 시대 파노라마: 민중미술 15년전을 보고」, 『한겨레』, 1994년 2월 8일 자, 11면.
38. 이건수, 「안규철: 언어 같은 사물, 사물 같은 언어의 중재자」, 『Koreana』, 19권 2호, 2005 여름, 36–41.

39. 안규철, 「80년대 한국 조각의 대안을 찾아서」, 152. 이후 20년이 지난 뒤에 발표한 안규철, 「예술가의 작가 노트」, 『Art Museum』, 2010년 7월 26일 자에서도 그는 "외곽"에 머무는 것이 그에게 "주어진 역할"이라고 쓰고 있다.
40. 안규철, 「80년대 한국 조각의 대안을 찾아서」, 153.

떠난 것들에 대한 부채 의식을 늘 짊어지고 있었다. 진정성의 핵심은 어쩌면 "불꽃처럼" 사라져 버린 무언가에 있다기보다는, 자기의 생존을 부끄러워하는, "살아남은 자의 슬픔"에 있을지도 모른다.**41** 안규철의 글쓰기는 "살아남은 자"가 "외곽"에 서서 선택한 예술의 방식이다.

아무 일도 일어나지 않거나, 아무 일도 하지 않거나

안규철에게 삶은 대체로 "직전의 순간"만이 연속되는 지루한 서사다.

> 꽃이 피기 직전, 유리컵이 바닥으로 떨어지기 직전, 아이가 참았던 울음을 터뜨리기 직전, 누군가 첫사랑에 빠지기 직전, 어떤 이에게는 마지막이 될 아침 해가 뜨기 직전, 도무지 이해할 수 없던 어떤 일의 윤곽이 일시에 드러나기 직전, 의사에게서 주변을 정리하라는 말을 듣기 직전… 지금 이 순간은 항상 이런저런 일들이 일어나기 직전의 순간이다. 일들은 아직 일어나지 않았고, 이제 막 일어나려 하거나, 언제든 일어날 수 있는 상태에 있다.**42**

꽃이 피면 황홀할 것이다. 아무리 작은 유리컵이라도, 그것이 떨어져 산산조각 나고 파편들이 사방으로 튀길 때는

대단히 위협적이다. 아이가 울음을 터뜨리면 그때부터 일상의 평온은 온데간데없이 사라질 것이고, 누군가가 첫사랑에 빠지고 나면 그때부터 인생은 가슴 저린 비극이 될 것이다. 흔히 영화와 드라마는 그렇게 시작하고, 주인공들은 그때부터 스토리의 절정을 향해 달려가다, 해피엔딩이든 새드 엔딩이든 어쨌든 극적인 결말을 맺고서 대단원의 막을 내린다.

드라마에서는 대체로 너저분하게 시든 꽃이나, 쭈그리고 앉아 유리 조각을 치우는 잡일이나, 첫사랑의 상대도 알고 보니 그저 그랬다는 현실적인 후기는 잘 안 나온다. 그러나 안규철은 대단히 현실적인 영화, 즉 극적인 파국이 없고 오직 아무것도 아닌 일이 무심하게 반복될 뿐인, "직전의" 영화를 구상했다.

> 그것은 허공에 던져져서 끝없이 아래로 추락하는 중절모의 모습이다. 추락하고 추락하고 또다시 추락하지만 그 모자는 영원히 땅에 닿지 않을 것이다. 허공에 던져진 모자가 땅바닥으로 떨어지는 예정된 결말이 제거됨으로써 결국 아무 일도 일어나지 않는 공회전 상태가 끝없이 이어지는 영화, 어떤 극적인 요소도 들어 있지 않은 이야기를 만들어 보려는 것이다.**43**

그렇게 그는 아무 일도 일어나지 않는

41. 김홍중, 『마음의 사회학』, 17–19.
42. 안규철, 「직전의 시간」, 『아홉 마리 금붕어와 먼 곳의 물』, 129.
43. 같은 글, 131.

이야기를 공들여 만들어 내고, 도무지 쓸데없는 일들이 반복되기만 하는 무의미한 사건을 고안해 내기 위해 매일 쉬지 않고 부지런히 책상에 앉아 글을 쓰고 그림을 그린다. 이렇게 그 어떤 극적인 거대 서사에도 절대 동참하지 않은 채, 단지 소박한 소시민의 삶을 부단히 살아가겠다는 단호한 태도. 이것이 어쩌면 병원에 번듯한 간판 하나 달지 않고, 의사로서의 명예와 품위를 지키다, "유산 한 푼 남기지 않고 돌아가신" 아버지나,[44] 요절해 "정직성"의 화신이 된 동료나, 이제는 역사의 한 장면이 되어 버린 혁명의 시대 이후에 남겨진 자로서의 책무를 고달프게 다하는 방식인지도 모른다.

그는 "사실 아무 일도 일어나지 않은 것이라고 할 수 있지만, 비상식적이므로 파괴적일 수 있는 일들의 구상"을 게을리 하지 않았다. 예를 들면, "톰과 제리를 격리시켜 영원히 만날 수 없게" 한다든가, "장발장과 자베르가 등장하는 레미제라블에서 두 주인공이 서로를 모르고 만난 적도 없다"든가 하는,[45] 요컨대 "교훈도 없고 극적인 긴장도 반전도 결론도 없는, 순수하게 공허를 채우기 위한 이야기"를 공들여 쓰는 것이다.[46]

이야기는 대개 갈등이나 모순이 해결되는 과정을 다룬다.

갈등, 장애물, 문제가 없으면 이야기도 없다. 이야기를 하려면 갈등과 문제가 있어야 하고, 사람들은 이야기를 해야만 한다. 이야기가 없는 삶은 결여되고 무료하고 무의미한 삶이 된다. 동어반복일지라도 무슨 이야기든 채워 넣어야 하는 것이다. 그러므로 이제 이야기가 없는 삶을 상상해 보는 것, 삶의 공허를 공허 그 자체로 두는 것을 한번 고려해 보는 것이다.[47]

안규철은 이러한 무위(無爲)의 상태를 "바틀비의 저항"이라 정의했다.[48] 미국 소설가 허먼 멜빌이 1853년에 발표한 단편 소설, 「필경사 바틀비」(Bartleby the Scrivener)의 주인공인 바틀비는 월스트리트의 한 법률 사무소에 필경사로 취직한 이후, 주어진 '필사'의 업무를 한동안은 열심히 한다. 그러던 중 어느 날부터 바틀비는 그의 고용주이자 소설의 화자이기도 한 변호사의 업무 지시에 "저는 ─하지 않기를 선호합니다"(I would prefer not to)라는 말만 반복하며 아무 일도 하지 않는다.[49]

44. 안규철, 「간판」, 『그 남자의 가방』, 130-134.
45. 안규철의 작업 노트.
46. 안규철, 「거절당한 사랑 이야기」, 『아홉 마리 금붕어와 먼 곳의 물』, 140-143.
47. 안규철의 작업 노트.
48. 안규철의 작업 노트.
49. 허먼 멜빌, 『필경사 바틀비』, 공진호 옮김(파주: 문학동네, 2011) 참조. 이 번역본에서 바틀비가 반복하는 문구는 "안 하는 편을 택하겠습니다"라고 번역되었다. 그 외, 다른 논문들에서는 여러 가지 다른 방식으로 번역이 되어 있으나, 사실 우리말로는 주체의 의지를 최소화한 수동적인 표현, "would prefer not to"가 완전히 전달되지는 않는다. 이 글에서는 필자가 생각하기에 가장 근접한 표현, "저는 …하지 않기를 선호합니다"를 쓰고자 한다.

결코 공격적이지도, 불손하지도주모하는 학자들의 열광적인 지지를
않은 태도로, 사무실 한편의 책상에받으며, 앞서 언급한 것처럼, '노동'이
붙박이처럼 붙어 생활하며, 고용주는곧 '자유'로, 그리고 '자유'가 '착취'로
물론이고 누구를 위해서도 아무것도이어지는 후기 산업화 사회 자본주의의
하지 않으려는 바틀비의 거절은 확실히체제에 전혀 새로운 종류의 저항과
외부와 철저하게 단절된 "식물 같은변혁의 가능성을 제기한 인물로
생활"을 추구하는 안규철의 방식과떠올랐다.
유사한 점이 있다.**50** 물론 바틀비가
자기의 주 업무인 '필사'마저도들뢰즈는 바틀비가 반복해서
방기했던 반면, 안규철은 책상에서 늘구사하는 어구, "저는 ‒ 하지 않기를
열심히 무언가를 '필사'했다는 결정적인선호합니다"는, 문법적으로 완전히 틀린
차이가 있기는 하지만, 공식적으로것은 아니지만, 통상적으로 사용되지
'조각가'인 안규철이 기념비적 스케일의않는 낯선 언어라는 점에서부터 논의를
조각을 제쳐두고 필사에 몰두하는 것도시작했다. 바틀비의 상용구는 긍정도
따지고 보면 다분히 '바틀비적'이다.부정도 아니면서 무엇을 선호하고
무엇을 선호하지 않는지를 제시하지
19세기 중반에 발표되어 당시않은 채 다만 모든 행위의 (불)가능성을
자본주의를 움직이는 '월스트리트'의유예의 상태로 남겨 놓기만 하기 때문에
시스템에 수동적으로 저항하는파괴적이라고 지적했다.**52** 소설 속에서
인물로 이해되었던 바틀비는 사실변호사는 바틀비의 이러한 태도 뒤에
출간 당시에는 크게 알려지지어떤 의도가 있는지 혹은 그의 '비정상적
않았지만, 20세기 후반부터 수도 없이상태'에 필연적인 이유가 있는지를
많은 필자들에 의해 새로운 해석이끊임없이 유추하고 이해해 보려고 했다.
더해지면서, '바틀비 산업'이라고하지만, '의도'와 '이유'를 상정하는
명명될 정도로 주목을 받았다.**51** 특히논리와 상식의 틀에서 완전히 벗어난
바틀비는 질 들뢰즈, 조르조 아감벤,바틀비의 고요한 언행은 그의 사무실을
슬라보이 지제크, 마이클 하트와마비 상태로 몰고 간다.
안토니오 네그리 등 현대의 정치철학을
하트와 네그리는 『제국』(Empire)

50. 안규철, 「아버지의 추억 10: 조각가 안규철」.
51. Dan McCall, *The Silence of Bartleby* (Ithaca: Cornel University Press, 1989), 1‒32; Armin Beverungen and Stephen Dunne, "I'd Prefer Not To: Bartleby and the Excesses of Interpretation," *Culture and Organization*, vol. 13, no. 2 (2007), 171‒183; 윤교찬, 조애리, 「'되기'의 실패와 잠재성의 정치학: 멜빌의 『필경사 바틀비』」, 『현대영어영문학』, 53권 4호(2009년 11월): 69‒88; 한기욱, 「근대 체제와 애매성: 『필경사 바틀비』 재론」, 『안과 밖: 영미문학연구』, 34권(2013): 314‒345 참조.

52. Gilles Deleuze, "Bartleby; or, The Formula," *Essays Critical and Clinical*, trans. Daniel W. Smith and Michael A. Greco (Minneapolis: University of Minnesota Press, 1997), 68‒90. 바틀비의 프랑스어판 서문으로 처음 발표된 이 글에서, 들뢰즈는 이와 같은 바틀비의 언어를 "이국적인 탈영토의, 고래의 언어"(the outlandish, or the deterritorialized, the language of the Whale)라고 정의하고, 나아가 바틀비가 "병든 미국을 구원해 줄 의사, 새로운 그리스도, 혹은 우리 모두의 형제"라고 글을 맺었다.

에서 이러한 바틀비의 "수동적이고 절대적인 거절"이 체제를 무력화하는 정치적인 힘을 가졌다고 주장했다. 그들은 현대 사회의 규범이 된 생산과 노동의 의무를 거부하는 바틀비의 절대성과 단순성이 기존 사회가 개인들을 분류하는 체계 자체를 무력화하는 방식으로 "주권적 권력을 전복"하지만, 거부 자체만으로는 "사회적 자살"에 이르는 것에 그칠 것이라고 보았다. "거절의 정치학"에서 중요한 것은 단순한 거부를 초월하여, 혹은 거부의 일환으로 새로운 삶의 방식과 새로운 공동체를 건설하는 데 있다는 것이다.[53]

하트와 네그리가 대안적 정치를 위한 시발점으로서 바틀비의 '거부'를 제안했다면, 아감벤은 「바틀비, 혹은 조건성에 대하여」(Bartleby, or on contingency)에서, 하트와 네그리식의 '대안' 혹은 '정치학'의 의미 자체를 재고하는 방편으로, 바틀비의 (비)논리를 "잠재성"(potentiality) 개념에 의거하여 설명했다.[54] 잠재성에는 "존재하거나 무엇을 실행할 잠재성"도 있지만, "존재하지 않고, 실행하지도 않을 잠재성"이 있다. 그러나 잠재적인 어떤 것이 존재하거나 실행되면, 그 순간 그것은 현실이 되어 사라진다. 따라서 아감벤은 잠재성이 지속되기 위해서는 실행되지도 않고

존재하자도 않는 상태로 유지되어야 한다는 것을 강조했다.

지제크는 이러한 아감벤의 "비실천적 잠재성" 논의에 주목하면서, 바틀비의 거부를 "무능한 행위로의 이행"이라고 정의했다. 무위, 혹은 실천하지 않는 무능한 행위가 바로 "우리가, 그것이 부정하는 것에 기생하는 '저항' 혹은 '항의'의 정치학으로부터 헤게모니적 위치 그리고 그 부정 밖의 새로운 공간을 여는 정치학으로 이행하는 방식"이라는 것이다.[55] 말하자면 지제크는 바틀비식의 거부를 새로운 대안적 질서라는 다음 단계로 완성되기 위한 기초 작업으로 규정한 하트와 네그리의 정치학에 반해, 부정 혹은 거부의 상태가 지속적으로 지탱되기 위한 "근본적인 원리"로 제시한 것이다.[56]

안규철은 이미 "그것이 부정하는 것에 기생하는 '저항' 혹은 '항의'의 정치학"을 경험했다. 대학에서 틀에 박힌 교육 과정을 마친 이후 "자유로운 실험 작업"에 매료되었으나, 이 또한 "예정된 코스 안에서의 거부"였던 것을 뒤늦게 깨달았고,[57] 현대 미술사에서 68 학생 운동의 진보적인 미술 운동이 궁극적으로는 "예술의 집에 들어가기 위한 전략"이었음을 알게 되었다. 말하자면, 바라던 혁명이 이루어졌으되, 그 결과는 환멸이었다. 그래서 그는 "바틀비적 상태"로 침잠한 것인지도

53. Michael Hardt and Antonio Negri, *Empire* (Cambridge: Harvard University Press, 2000), 203–204.
54. Giorgio Agamben, *Potentialities: Collected Essays in Philosophy*, trans. Daniel Heller-Roazen (Stanford: Stanford University Press, 1999), 243–273.

55. 지젝, 『시차적 관점』, 746.
56. 같은 책, 747.
57. 안규철, 「'거룩한 미술'로부터의 해방」, 『현실과 발언』, 143.

모른다. 그가 주장했던 "외곽"이란 더 이상 거대한 혁명을 소망하지 않고, 거룩한 구원을 기다리지 않으며, 다만 아무것도 하지 않은 채, 저항의 "잠재력"을 유지할 수 있는, 현실로부터의 반성적 거리를 둔 장소다.

> 기다렸던 것이 도래하고, 그 환호와 기쁨이 실망과 환멸로 바뀐 뒤의 허탈함, 분노, 더 이상 어떤 것도 기다리지 않으리라는 다짐. 사람들은 그래도 뭔가를 기다린다. (…) 여기저기서 짜깁기해서 가까스로 문장을 이루고 있는 보잘것없는 인생에, 그래도 뭔가 남는 것, 남다른 어떤 의미가 있었음이 뒤늦게 밝혀지는 어떤 반전을 기다린다. 그런데 그런 반전 같은 건 없다고, 있는 때의 현재를 받아들이고, 가짜 메시아나 아니면 그 어떤 새로운 세상도 더 이상 기다리지 말라고 한다면 어떻게 되는가?**58**

구원의 희망은 사라졌고, 남은 것은 보잘것없는 인생뿐인데, 그런데도 반전을 기다리지 않고, 메시아를 포기한 채, 현재를 받아들이면, "어떻게 되는가?" 그럼에도 불구하고 다시 살아야 하는 일상은 진부하고 사소한 것들로 가득하다. 그러나, '구원'으로부터 '구원'을 받고 나면, 그 압도적으로 지루한 일상에 산재한, 진부하기 짝이 없는 사물들이 놀라울

정도로 선명하고 때로는 심지어 아름답게 보이기 시작한다. 안규철의 작업은 바로 이렇게 아무것도 아닌 일상과 초라한 현존을 성실하게 필사한 결과물이다.

세상에 대한 골똘한 관찰자
안규철은 어린 시절, 과외 선생으로부터 받았던 특이한 체벌을 기억한다. 공부 시간에 무슨 잘못이라도 하면, 선생은 그에게 창문 앞에 의자를 놓고 올라서서 바깥을 내다보며 눈에 보이는 모든 것들을 설명하라는 "벌"을 내렸다.

> 익숙하게 보아 온 세상의 모습을 하나도 빠짐없이 말로 설명하기란 생각처럼 쉬운 일은 아니었다. 더 할 얘기가 없어서 '다 했는데요'라고 말하며 고개를 돌릴 때마다 선생님은 내가 무심코 빼놓았거나 얼버무렸던 것들을 신기하게도 찾아냈다 (…) 그것은 종이 위에 물감 대신 말로 풍경화를 그리는 일과 같았다 (…) 그때 나는 처음으로 세상이 하나의 책처럼 읽을 수 있는 대상이라는 것을 알았다. 그 놀라운 책은 읽고 또 읽어도 항상 새롭고 끝이 없었다.**59**

그렇게 기이한 벌을 받은 덕에 안규철은 "세상에 대한 골똘한 관찰자"가 되었다. 여전히 그는 몸에서 떨어진 티끌과 쓰다 버린 연필과 도봉산의

58. 안규철의 작업 노트.

59. 안규철, 「어린 시절 창가에서」, 『아홉 마리 금붕어와 먼 곳의 물』, 42-43.

나뭇잎과 빨래에 남아 있던 세제 분말과
그리고 모니터 위에서 모래알처럼 많은
점들이 모여서 글자가 되는 것 등등을
치밀하게 관찰한다. 그리고 그것들을
"임박한 소멸의 운명으로부터 구해
내 하나의 미술품으로 다시 살게"
궁리하는 일이 미술가로서 그의
업이라고 믿는다.[60] 물론 그는 이것조차
얼마나 공허한 목표인가를 알고 있다.
이것이 어쩌면 그로부터 홀연히 떠나가
버린 모든 것들 뒤로 '살아남은 자'가
받는 '체벌'인지도 모른다.

60. 안규철, 「단 하나의 책상」, 같은 책, 163.

꿈꾸는 의자, 1992

사물들:
위반의 미학

김성원

예외적이고 특이한 그 무엇을 추구하기보다는 사소하고 다원적인 것에 주목하며, 결과물보다는 과정과 행위를 근간으로 하는 안규철의 작업 세계는 매번 작가와 관람객 사이에 모호한 관계를 유발하며 해결되지 않은 상상계를 제안한다. 작가는 연약한, 하지만 통제 불능의 사색가의 입장을 고수하며, 관람객은 언제나 스스로 방향을 찾고 연상하며 엉뚱하고 야심찬 상상을 하게 된다. 안규철의 작업을 간단히 요약하기는 어렵다. 그가 생산하는 형태, 그의 태도와 상상계 그리고 그가 호출하는 참조들은 각양각색이기 때문이다. 다른 많은 작가들과는 달리 안규철 작업에는 그것을 관통하는 하나의 주제 혹은 선호하는 이슈는 없어 보인다. 아마도 이러한 부재가 그의 작업에서 어떤 의미를 갖게 될 수도 있을 것이다. 안규철 작업의 특징은 특정 주제나 이슈가 아니라 세상에 개입하는 방식에 있다. 그는 현실을 향한 직선 코스보다는 언제나 움직이며 재배치될 수 있는 또 우발적이며 다분히 혼돈스러운 샛길을 택한다. "모호한 선문답이 아닌 정교한 언어로 작업을 규정하려 했고 그러면서도 논리의 사다리를 버리고 허공으로 날아오르기를 꿈꾸었다"는 안규철의 모순적 선택에서 우리는 그 어떤 논리, 시스템, 원칙을 찾으려 할 필요는 없다. 왜냐하면 그의 작업은 완벽한 논리로 무장되어 있는 듯하지만 언제나 그 논리가 허물어질 수 있는 함정 혹은 역설의 배수진을 친다. 이는 아마도 이 세상을 지배하는 논리, 시스템, 원칙을 피하거나 좌절시키기 위한 것일지도 모른다. 이 일이 얼마나 힘들고 끝이 없으며, 틀릴 수도 있다는 것을 알면서도 그는 세상과 인간과 삶의 조건을 파고들며 그 모순과 갈등을 초현실적 시감과 함축의 미학으로 풀어 내고 있다. 안규철의 작업에서 완성은 없다. 다만 항상 무언가 되기 위한 실험만이 있을 뿐이다.

저항과 공존 사이

유럽의 1990년대 미술의 특징 가운데 하나는 정치적 유토피아가 소멸되었다는 이론을 출발점으로 전개되었다는 점이다. 모더니티의 유토피아가 더 이상 존재하지 않는다면 예술가는 과연 '무엇을 할 수 있을까', '무엇을 해야 하는가?' 1990년대 작가들은 유토피아를 위해 현실의 전복에 전념하지 않으며, 사회의 부조리, 모순, 갈등 구조를 인정하되 그것이 현실에서 다른 방식으로 기능할 수 있는지, 어떠한 방법으로 그것과 함께 살 것인가에 몰두한다. 즉, 역사의 발전 속에서 미리 고안된 이상향의 건설을 멈추고, 유토피아가 사라진 세상에서 보다 더 잘 거주하기 위한 훈련을 준비하는 것이다. 안규철이 유럽에 유학했던 시기(1987-1995)는 미술계뿐만 아니라 사회정치적으로도 바로 이러한 변화의 바람이 거세게 일고 있던 시기였다. 이러한 사회문화적 환경에서 안규철은 1980년대 한국에서 그가 몸담았던 현실과 발언이나 민중미술의 목적과 거리를 갖게 되며,

현실을 대하는 태도와 개입하는 방식에 변화를 맞게 된다. 다시 말해 안규철은 예술 작품은 더 이상 정치적 이상과 상상하는 현실을 위해 투쟁하고 대항하는 일을 목적으로 하지 않는다는 것, 그리고 예술 작품의 목적은 현실에서 '존재 방식 혹은 행동 모델'을 구성하고 작동시키는 것이라는 점에 동조했던 것이다. 예술 활동과 사회적 필요성은 오늘날 매우 중요한 문제다. 안규철은 서서히 하지만 단호하게 '현실 저항'에서 '현실 공존'으로 무게 중심을 옮겨갔으며, 이는 정치적 시사적 이슈라는 거시적 관점이 아닌 평범한 사람들과 일상적 사물들이 유발하는 사소한 사건들에서, 그리고 가까이 있는 유토피아에서 그 답을 찾고자 하는 것이다.

오브제: 사소한 일탈 / 명료한 의심

이 시기 안규철 작업에 안경, 신발, 외투, 의자, 망치, 구둣솔, 삽, 화분, 문, 식탁보, 칠판, 모자, 초콜릿, 책상 같은 일상의 사물들이 등장한 것은 단지 서구 유학의 미학적 소산이라는 단순한 해석보다는, 과거에는 거시적 담론과 정치적 이상에 가려 보이지 않았던 가까운 곳, 평범한 사물들, 사물들과 사람들과의 관계에 주목했기 때문이다. 즉, 안규철은 항상 우리 곁에 있으면서 너무 익숙해진 나머지 그 존재를 인식조차 하지 못하는 사물들에게 자리를 마련하기 시작한 것이다. 이것은 우리 사회 저변에 짓눌려 있는 것, 일상의 하부, 우리 내면의 소리, 일상의 매 순간 들려오는 사소하지만 심각한

배경음을 포착하고 그것을 보이게 하는 정묘한 작업이다. 한편 '보이는 것(예술 작품)은 보이는 것의 실체를 의심할 수 있는 실체가 되어야만 한다'는 프랑스 비평가 베르나르 라마슈바델의 말을 떠올려 본다. 오늘날 작품은 더 이상 실제보다 더 실제 같은 환영도 아니고, 대상을 정밀하게 재현하는 것도 아니다. 그것은 바로 의심할 수 있는 실체를 제안하는 것이다. 작품이 이렇게 되기 위해선 수공적 기교만으로는 불가능하다. 극도로 정교하고 세련된 구상과 계획이 있어야 할 것이다. 오늘날 예술 작품은 하나의 이슈 혹은 구체적 메시지를 전달하는 것이 아니라, 우리가 보는 것에 대해 의심할 수 있는 도구를 제안하는 것이다. '죄'라는 글자가 새겨진 구두솔(죄 많은 솔, 1990–1991)은 아무리 닦아도 지워지지 않는 주홍글씨인가? 사랑이란 글자가 새겨진 망치(망치의 사랑, 1991)는 사랑을 파괴하는 망치일까 아니면 사랑과 폭력의 섬뜩한 관계일까? 배를 젓는 노와 땅을 일구는 삽(노/삽, 1993)처럼 서로 상반된 역할과 이상의 결합은 가능할까? 세 켤레의 가죽 구두가 서로 연결(2/3 사회, 1991)되어 있거나, 대리석으로 만들어진 안경 두 개가 안경알 하나를 서로 공유하며 연결(안경, 1991)되어 있기도 하고, 외투 세 벌이 서로 어깨를 나란히 하고 연결(단결 권력 자유, 1992)된 작업에서 역시 제목과 작품의 야릇한 만남은 우리에게 자유로운 연상을 허용하며 엉뚱할 수도 있지만 설득력 있는 상상계를 펼치게 만든다.

드로잉과 글 그리고 오브제로 구성된
「그 남자의 가방」(1993/2004)과
「모자」(1993/2004)에서 좌대 위에
단아하게 배치된 날개 모양의 가방과
진열장 속의 중절모는 허구와 실재
사이에서 우리의 의심을 가동시키는
야릇한 물증이 된다. 손수건이 바닥에
떨어지는 사소한 사건(?)은 구겨진
손수건을 석고로 캐스팅한 단순한
조각이 아니다. 작가가 재현한 것은
사소한 사건이 일어나는 '순간'인
것이다. 사소한 것을 기념하는 것,
순간을 정지시키는 일이 모두 역설과
함축의 미학이 없이는 불가능한 일일
것이다. 이렇듯 안규철의 오브제들은
우리에게 하나의 확고한 메시지를
전달하지 않는다. 그의 조각들은 그
형태나 의미에 있어서 미결된 혹은
모순된 상태로 존재하기 때문에
우리에게 의심을 유발시킨다. 물론
이 의심은 삶의 다양한 가능성들을
반영하는 것이고, 그의 조각은 이것을
가능하게 하는 일종의 '구동력'이다.

프로젝트: 모순과 미결의 상상계
1964년 마르셀 브로타에스는 자신의
시들을 전부 모아 석고로 옹고시켰다.
「리마인더」(Reminder)라는 이름의 이
조각은 브로타에스의 첫 번째 작품이다.
「리마인더」는 전형적인 석고 조각이다.
그것도 서투른 솜씨로 잘못 만들어진
것처럼 보이는 조각이다. 우리는 이 조각
앞에서 무엇을 감상하는가? 이 작은
조각은 브로타에스가 언어 시인에서
이미지 시인으로의 변신했음을 알리는
'행위'이자 동시에 이미지 시인으로서의

원대한 '프로젝트'를 예고한다.
1960년대 현대 미술의 새로운 국면을
예고하는 작품들 가운데 브로타에스의
이 조각은 중요한 위치를 선점한다.
「리마인더」의 등장은 '주제'로서의
작품을 넘어 '프로젝트'로서의 작품을
허용하기 때문이다. 이 시기부터 우리는
작품을 평할 때 주제나 메시지를
이야기하기보다는 '-에 관한' 혹은
'이 프로젝트는-'이라고 표현하기
시작했다는 점을 환기해보자. '-에
관한'이란 표현은 단번에 작품의 '경계'
혹은 '영역'을 호출하고, '프로젝트'는
작업 전반의 비전을 파악하는 일이며,
'계획과 과정'을 부각시킨다. 주제를
통해 작품 하나하나를 분석하던
시기와는 사뭇 다른 접근 방식을
요구하는 것이다. 안규철의 작업은
바로 이 연장선에 있다. 물론 안규철은
수공적 노동에 집착하는 조각가이기는
하지만 그는 전통적 조각가는
아니다. 삶과 예술 사이에서 고뇌하는
무명작가의 굳게 닫힌 문(무명작가를
위한 다섯 개의 질문, 1991), 112개의
문을 연결해서 만든 49개의 방(112개의
문이 있는 방, 2003-2004/2007),
집의 허리 아래가 잘려 나간 채 천장에
매달려 있는 「바닥 없는 방」(2004/2005),
수백 개의 각목들로 고정된 가구들로 꽉
채워진 「흔들리지 않는 방」(2003/2004),
이러한 작업들 모두를 관통하는 하나의
주제는 없다. 112개의 문으로 구성된
49개의 방은 "미로로 체험할 수도
있고, 심리적 고문 장치로, 전면적
파악이 불가능한 팬옵티콘의 정반대
상황으로, 놀이터로, 반복되는 일상의

축도로, 분열적인 자아의 상징으로, 또는 역사의 종말 이후 디스토피아의 세계를 표현한 것으로 이해할 수도 있다. 이것들은 모두 유효하며 여기서 오독(誤讀)이란 있을 수 없다." 그렇다. 안규철이 던지는 질문에는 정답은 없다. 반면, 그의 예술 프로젝트는 이 「112개의 문이 있는 방」이 시사하듯, 예술가의 고뇌에서부터 현대인의 삶의 조건 그리고 사회적 불안을 아우르는 방대한 영토에 기거하며, 나/작가와 외부 세계의 접점을 가시화하고, 나와 사회 그리고 타인과의 복합적 다중적 모순적 관계를 드러내는 데 주력한다. 「무명작가를 위한 다섯 개의 질문」과 함께 출발한 안규철의 소박하지만 야심찬 프로젝트는 오브제, 조각, 설치, 퍼포먼스, 텍스트 등 다양한 장르를 총동원하며 매번 예기치 못한 제안으로 우리를 미결된 상황으로 초대하고 창의적 상상력을 자극한다. 그것은 우리 스스로 삶의 가능성들을 찾으며 현실의 부조리, 갈등, 모순, 혼돈 속에서 더 잘 살 수 있는 방법을 제안하는 것이기도 하다.

소멸과 창조 사이

미술에서 시간은 매력적인 영역이기는 하나 그것을 보여 주기는 쉽지 않다. 그럼에도 불구하고 현대 미술사의 많은 작가들은 시간을 물질화하는 다양한 방법들을 모색해 왔다. 로만 오팔카의 회화를 보자. 작고 직전까지 30여 년이 넘게 써 넣은 숫자들은 최종적으로 백색 캔버스 속으로 소멸된다. 거의 백색에 가까운 로만 오팔카의 숫자 페인팅 앞에서 우리가 보는 것은 무엇일까? 오팔카의 프로젝트는 시간, 흐름, 흔적 그리고 이 모든 것의 기록이자 동시에 그것의 소멸에 관한 것이고, 그 과정을 드러내는 것이다. 오팔카의 시간은 특별하거나 스펙터클한 혹은 서사적인 시간은 아니다. 늘 우리 가까이에서 함께하는 무덤덤한 시간 하지만 결코 무의미하지 않은 시간, 소멸하는 시간이다. 사라지는 것에 대한 안규철의 관심은 각별하다. 그것이 시간이든 사물이든 기억이든 작가는 소멸하면서 생성되는 창조의 역설에 남다른 매력을 느껴왔다. 오팔카가 평생을 바쳐 그린 백색 페인팅, 그것은 오팔카의 삶 그 자체이며 기념비가 아니겠는가. 피아노의 건반 해머가 하나씩 사라진다면 그런데 피아니스트는 매일 동일한 곡을 연주한다면, 마침내 건반 해머가 모두 사라진다면 우리는 무엇을 듣게 되는 것일까? 숫자가 사라지면서 탄생되는 회화처럼, 안규철의 「야상곡 No. 20」(2013)에서는 피아노 건반 해머가 하나씩 사라지면서 소리 없는 피아노 연주곡이 탄생한다. 여기서 피아노 건반 해머는 로만 오팔카의 숫자 혹은 조르주 페렉의 알파벳 e처럼 실종되면서 새로운 탄생을 예고한다.

변신의 시간

「식물의 시간」(2011)은 합판으로 제작된 구조물과 그 외부 벽에 부착된, 내부 공간에 관한 두 가지 영상을 실시간으로 번갈아 보여 주는 모니터로 구성된다. 하나는 내부에 있는 식물들의 시간이 기록되고 또 다른 하나는 작가가

이 공간에서 행하는 다양한 퍼포먼스가 기록되어 있다. 정적이고 느린 리듬으로 전개되는 식물의 시간은 무의미하고 비논리적인 퍼포먼스 영상과 함께 작가의 내면 공간을 컨트롤하는 시간과 병치된다. 안규철은 이 구조물 안에서 전시 기간 동안 한 권의 책을 수십 년 걸려서 읽는 과정을 보여 주고, 세숫대야에 물을 떠 놓고 물 위를 걷는 연습을 하며, 신체를 단련하여 조용히 나무로 변하는 변신술을 익히기도 하고, 선생도 파트너도 없이 혼자서 아르헨티나 탱고를 배운다. 「식물의 시간」은 안규철이 1990년대 무명작가 시절부터 줄곧 스스로에게 던진 질문들, 꿈, 상상들이 자유롭게 펼쳐지는 공간이자 동시에 현실의 시간과는 다른 리듬이 전개되는 곳이다. 여기서는 세속적 시간에 역행하는 허구의 시간과 실시간이 병행하고 있다. 시간은 행위를 동반한다. 시간을 보여 주는 방법 가운데 가장 설득력 있는 것이 바로 행위일 것이다. 최근 안규철이 행하는 일련의 퍼포먼스는 바로 시간에 대한 탐구에서 비롯되었을 것이다. 작가는 나무가 되기 위해 침묵하고 인내하고 기다리는 「지평선 너머」(2011)의 시간에서 식물의 미덕을 제안하고, 광속으로 질주하는 현대인의 삶에서 푸른 하늘이 그려진 그림을 싣고 달리는 「하늘 자전거」(2011/2014)의 느리게 가는 시간, 일상의 사소한 시간에서는 서정적이고 동화적 세상을 꿈꾼다. 수평선을 그리는 기계는 관람객 각각의 마음의 시간들을 중첩시킨다(마음속의 수평선, 2013). 수평선을 그리는 행위의 반복을 통해 서로 다른 가치가 유발하는 갈등과 분쟁이 오색찬란한 무지개 수평선으로 변화된다.

안규철의 작업은 세상의 '중앙' 그리고 언제나 다양한 사물들의 '사이'에 거주한다. 안규철의 사물들은 '그리고'보다는 '혹은'의 세계를 지향한다. 쓸모가 없어서, 오래돼서 이제는 버려진 책상들(단 하나의 책상, 2013), 문짝들(우리가 버린 문들, 2004), 세상 밖으로 밀려나기 직전에 있는 사물들은 안규철의 작업을 통해서 다시 세상으로 들어온다. 각기 다른 개체들, 각기 다른 생각들, 각기 다른 색깔 역시 그의 작업에 마법에 걸린 듯 무지개(무지개를 그리는 법, 2013)로 재탄생한다. 현실적 기능의 소멸은 이 사물들에게 또 다른 희망과 꿈을 제안한다. 이질적 사물들과 입장들은 안규철의 작업에서 소외되기보다는 하나로 구성된다. 물론 여기서 '하나'가 된다는 것, 수평을 맞춘다는 것은 그 어떤 획일화나 동질성을 추구하는 것은 아니다. 차이와 이질성 그리고 다원성을 수용하는 또 다른 방법인 것이다. 동질화를 위한 안간힘, 평균을 위한 노력, 수평을 향한 노동 이 모든 행위들의 공허하고 독재적인 세상의 풍경이기도 하다. 안규철의 사물들은 속도, 진보, 전복보다는 동시적으로 수평적으로 느리게 지속하는 세상을 꿈꾼다. 이 사물들은 위반 그 자체일지도 모른다. 반복, 획일화, 규범, 고정관념에 차이를 만들어 내거나 변화를 일으키는 은밀한 위반이다.

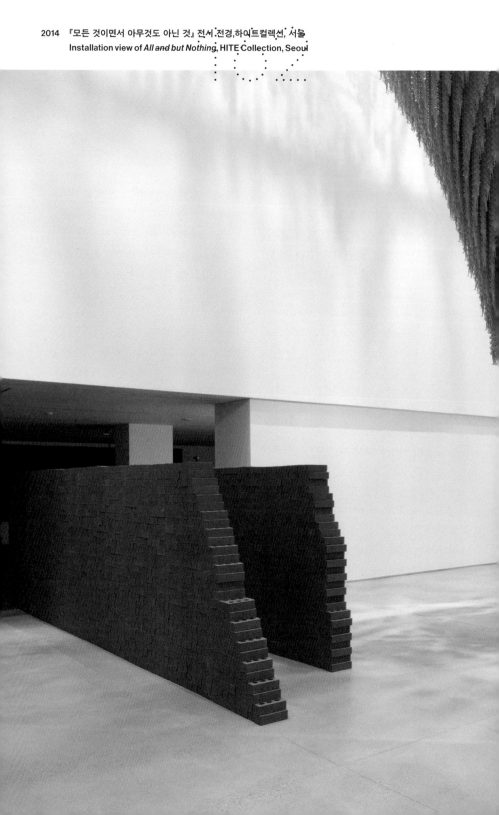

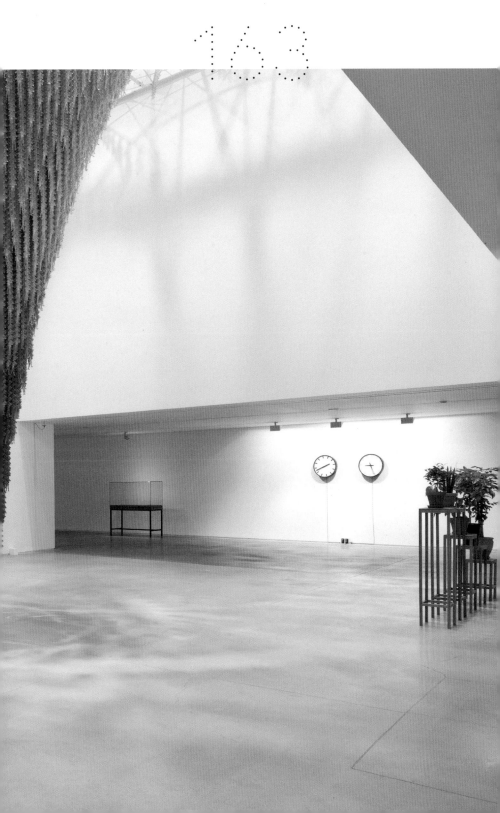

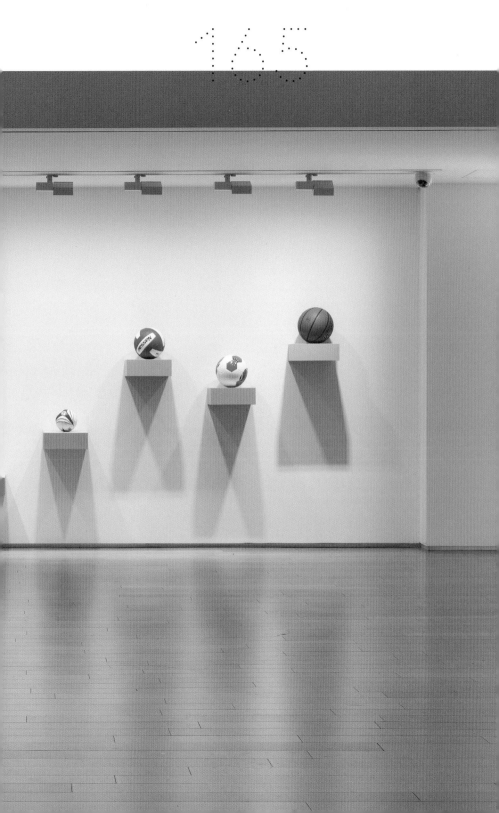

166

만약 우리 미술계에 어떤 중심이나 주류가 있다면 나는 계속해서 그 외곽에 머물러 왔다고 말할 수 있다. 이제 그것이 내게 주어진 역할이라고 믿고, 하던 일을 계속할 수밖에 없다. 서두를 것도 없고 주변을 의식할 일도 없다. 모든 작품은 하나하나가 도전이고 모험이다. 그것은 언제든 실패할 수 있다. 다만 미술 작품이라는 물고기를 키우는 내 저수지에 계속 신선한 물과 양분을 공급하는 일에 한결같은 정성을 들일 뿐이다.

2014

대화

안규철, 김선정

김선정: 1990년대 중반에 선생님을 처음 뵌 것으로 기억합니다.
독일에서 유학을 마치고 들어오신 지 얼마 안 되었을 때였는데요.
1992년에 본 샘터화랑 전시가 인상 깊게 남아 있던 터라 당시
준비하던『싹』[1]전에 참여해 주시길 부탁드렸습니다. 그런데
한 가지 궁금했던 게 있습니다.『싹』전 때 보여 주셨던「단결 권력
자유」(1992),「2/3 사회」(1991)를 살펴보면 외투도 세 벌, 신발도
세 켤레였어요. 혹시 셋이라는 숫자에 어떤 의미가 있는지요.
안규철: 특별히 의식한 숫자는 아니지만 그 작업들은 모두 집단과
개인의 긴장 관계를 다룬 작업입니다. 사회와 그 사회를 이루는 개인
사이의 갈등, 충돌, 모순을 이야기하는데, 아마 마음속에서 사회를
이루는 최소 단위로 '셋'이라는 숫자를 상정했던 것 같습니다.

　　새 작업으로는「두 벌의 셔츠」(1995)가 있었습니다. 각각 앞면과
뒷면만 있는 두 벌의 와이셔츠였는데요. 직접 만드셨나요?
당시 살던 혜화동 근처 수선집에 바느질을 부탁했습니다. 도구를
변형시키거나 결합시킨 작업의 다른 버전이라고 할 수 있지요.
그 무렵 읽었던 빌렘 플루서의 책에 이런 말이 나옵니다. '우리의
두 손은 닮았으면서도 하나가 될 수 없는 운명이다. 왼손과 오른손이
거울처럼 뒤집혀 있으면서 끊임없이 서로를 반영하는 것, 이것은
인간의 조건이다.'[2] 정확히 기억나지는 않지만 그런 내용이었습니다.
플루서가 보여 준 사물에 대한 현상학적 관찰, 모순에 대한 통찰, 그런
데서 작업에 대한 아이디어가 떠오르지 않았을까 생각합니다. 이와
비슷한 작업들이 제게는 반복해서 나오는 것 같아요. 얼마 전에는 구두
한 켤레를 세로 방향으로 각각 절반으로 갈라서 바깥쪽은 바깥쪽끼리,

1. 1995년 아트선재센터 옛터에 있던 일본식 한옥과 양옥이 결합된 집과 정원을 이용한 전시.
2. "우리 두 손의 좌우대칭은, 왼손을 오른손과 일치시키려면 왼손을 제4의 차원으로 회전시켜야만 하도록 되어
있다. 이런 차원에 실제로 접근할 수는 없으므로 두 손은 영원히 서로의 모습을 비춰볼 수밖에 없다. 물론 우리는
장갑을 복잡하게 조작하거나, 영상을 조작함으로써 두 손을 일치시키는 것을 상상해볼 수는 있다. 그러나 그 경우
우리는 철학적인 현기증에 가까운 어지럼증을 겪게 된다. 왜냐하면 우리 두 손의 대칭은 인간 존재의 한 조건이고,
우리가 그 일치를 생각한다면 그것은 인간의 조건을 넘어서는 생각을 하는 것이기 때문이다." 빌렘 플루서,
『몸짓들』, 안규철 옮김(서울: 워크룸 프레스, 2018), 49.

두 벌의 셔츠, 1995

안쪽은 안쪽끼리 붙이는 작업을 노트에 스케치하기도 했습니다.

**그때 선생님이 해외에 계셔서 박이소 작가와 선생님 작품을 어떻게
설치할지 의논했던 기억이 납니다.**

아마 베니스에 가느라 그랬을 겁니다. 『월간미술』 기자, 삼성문화재단
카메라 팀과 함께 베니스에 보름간 취재하러 가야 해서 작품만 놓고
급하게 떠났지요. 돌아오던 날, 『싹』전이 열렸던 아트선재센터 한옥
마당에서 했던 뒤풀이가 기억납니다. 한국에서 뭔가 함께할 수 있는
사람들이 있구나, 그런 생각이 들어서 힘이 됐던 전시예요. 『싹』전에서
해 보려고 박이소와 얘기를 나눴던 작품이 있습니다. 접시가 세 개
있는 저울이지요. 각각 '머리'와 '손'과 '눈'인데 저울이 평형을 이루려면
세 요소가 균형을 이뤄야 합니다. 당시 손과 눈만 과도하게 강조했던
한국 미술을 빗댄 거였죠. 박이소는 세잔의 원뿔, 원기둥, 원추를
화강암 테이블에 음각으로 설치했는데,**3** 어떤 점에서는 상당한 접점이
있었다고 생각합니다.

3. 박이소, 「세잔느의 무게」, 1995.

박이소 작가와는 어떻게 알게 되셨나요?

독일에 있을 때 『월간미술』에 글을 기고했는데 당시 뉴욕에 있던
박이소도 거기에 글을 쓰고 있었어요. 두 글이 연달아 실려서 매달
잡지가 도착하면 자연스럽게 글을 읽어 보곤 했지요. 그러면서 '이 친구
괜찮은데?' 하는 생각이 들었습니다. 아마 함께 전시에 참여한 것은 뉴욕
퀸스 미술관에서 열린 『태평양을 건너서』(Across the Pacific, 1993)**4**가
처음이었을 겁니다.

**미국에서 개최된 한국 작가와 재미 작가들의 현대 미술
전시였지요? 그 전시에서는 어떤 작업을 보여 주셨나요?**

「그 남자의 가방」(1993/2004) 드로잉을 영어판으로 다시 작업해서
보냈습니다. 그런데 작품만 보내고 정작 전시에는 못 갔어요.
꾸물대다가 비자 받을 시간을 놓치고 말았죠. 그런데 박이소도 제
작업을 눈여겨봤는지, 1994년 말에 제 연락처를 수소문해서 독일로
연락을 해 왔습니다. 당시 SADI라는 새로 생기는 디자인 학교에 교수로
가게 됐는데 함께 학생들을 가르쳐 볼 생각이 없느냐는 겁니다. 일주일
정도 고민하다가 내가 디자인 학교에서 뭘 가르치겠나 싶어 거절했어요.
그러던 와중에 전에 다녔던 『월간미술』 이규일 선생에게서 연락을
받았습니다. 정년퇴직을 하게 됐으니 와서 주간을 맡아 달라고 해서
고민 끝에 승낙하고 1995년 한국에 들어오게 됐습니다.

처음에는 정규직이 아니라 출판 기획 전문 위원으로 일주일에 이틀만
나갔습니다. 그렇게 서너 달 일하다가 『월간미술』 편집장을 맡게 됐지요.
그런데 아무래도 내 일이 아니라는 생각이 들었습니다. 기껏 유학까지
갔다 왔는데 7, 8년 전 몸담았던 회사에 다시 다니게 됐으니 원점으로
돌아온 셈이니까요. 한 달을 더 다니다 9월에 사표를 냈습니다.

**독일에서 유학을 마치고 귀국할 즈음 한국 미술계에 많은 변화가
있었던 시기였다는 생각이 듭니다.**

4. 민중미술 계열 작가들이 대거 포함된 열한 명의 국내 작가들과 재미 작가 열 명이 참여한 한국 현대 미술 전시회.
이영철, 박모, 제인 파버가 큐레이터를 맡았다.

처음 한국에 돌아왔을 때 답답함을 느꼈습니다. 세상이 이렇게도 안
변할 수 있구나 싶었죠. 어떻게든 미술계에 새로운 변화가 필요하다고
생각했습니다. 한편으로 국내 미술 시장의 힘이 커졌다는 생각도
들었습니다. 청담동 일대에 많은 화랑이 생기면서 이전과 다른
느낌이었습니다.

**가인 화랑이나 박영덕 화랑이 그쪽에 있었고, 샘터화랑도
강남에 있었죠?**

1992년 유학 도중 샘터화랑에서 첫 번째 개인전을 했는데, 귀국 후에도
그동안의 작품을 정리해서 샘터에서 다시 전시를 해야겠다고 마음먹고
있었어요. 마침 샘터는 청담동에 새로 건물을 짓고 있어서 완공되면
전시를 하기로 했지요. 그런데 공사가 지연되더니 1년이 지나도 전시할
기회가 없었어요. 그러던 차에 1996년 11월 학고재에서 전시 기회가
생겼습니다. 유학 시절 작품과 한국에서 추가로 작업한 작품들로 두
번째 개인전을 하게 됐지요.[5] 그 시기가 제게는 중요한 시기였습니다.
작가로서 한국에 정착하기 위해 떠돌던 시절이었죠. 작업에 집중할 만한
여건이 안 됐어요. 개인적으로 답답했던 시절이었습니다. 그러던 중에
생각지도 않게 한국예술종합학교 미술원에 자리를 잡게 된 것은 정말
다행이었지요.

미술원이 언제 생겼나요?

문은 1997년 3월에 열었고, 제가 연락을 받은 건 1996년
12월이었습니다. 초창기에 학교의 틀을 잡을 때 예전부터 박이소와
교육에 대해 나눈 이야기들이 많은 도움이 됐습니다. 그때 박이소는
SADI에서 드로잉 콘셉트라는 과목을 가르치며 전에 강의했던 사람들의
강의 계획서를 축적하고, 자신이 했던 수업 내용을 매주 기록해서
보고서로 남겼는데, 매우 인상적이었어요. 독일에서는 그런 방식의
체계적인 교육을 경험하지 못했거든요.

5. 『사물들의 사이』(아트스페이스 서울/학고재, 1996)전을 말한다.

커리큘럼 중심의 미국식 교육에 비해 독일의 교육 방식은 좀
다른 걸로 알고 있는데, 어떻게 다른가요?

독일은 교수가 한 달에 한 번 학생들과 만나 작업에 대해 얘기하고,
전시를 같이 하는 도제식 교육이 중심을 이루는 반면에, 미국은
아이들에게 필요한 영양분을 조제해서 정해진 때에 정량으로
먹이듯이 커리큘럼이 세분화되어 있어요. 그럼에도 불구하고 그
뿌리는 바우하우스에서 시작되거든요. 한쪽은 도제식 교육이 지금까지
유지되는 중이고, 거기서 갈라진 바우하우스의 또 다른 쪽은 미국식
교육 방식으로 뿌리내렸지요. 그런데 한국에는 양쪽이 모두 필요하다고
봅니다. 미술원이 생겼을 때 저는 그걸 구현할 수 있는 기회라는 생각이
들었습니다. 초창기 선생님들은 유럽에서 공부한 사람들과 미국에서
공부한 사람들이 섞여 있었는데, 이 두 장점을 어떻게 잘 종합하느냐가
관건이었습니다. 그래서 1, 2학년 기초 과정에서는 미국에서 공부한
분들이 학생들에게 필요한 여러 가지 경험을 제공하고 3, 4학년에
올라가서는 유럽식 도제 교육처럼 학생이 스튜디오를 선택해서
지도교수 밑에서 개인 지도를 받게끔 기틀을 잡았습니다. 예전에
'현실과 발언'[6]을 하던 시절에는 미술이 사회에 어떻게 기여하느냐를
많이 고민했었는데, 결국 미술을 통해 정치적으로 기여한다는 생각은
많이 약해졌습니다. 하지만 미술의 사회적 기능이나 사회적 역할에 대한
생각이 완전히 없어진 건 아니었어요. 그걸 미술 교육에서 실천할 수
있다는 생각을 했습니다.

'현실과 발언' 초창기 멤버는 아니었던 걸로 기억합니다.
어떤 계기로 현실과 발언에 참여하게 되셨나요?

현실과 발언은 1980년에 창립전을 했는데 아시다시피 전시가 제대로
열리지 못했어요. 그림이 불온하다는 이유로 개막식 날 전시장의 전기를
다 차단했거든요. 그래서 촛불을 들고 개막식을 마쳤는데, 그 작품들을

6. 1980년대 민중미술 운동을 주도한 미술 동인. 김건희, 김용태, 김정헌, 노원희, 민정기, 박불똥, 박세형, 박재동,
성완경, 손장섭, 신경호, 심정수, 안규철, 오윤, 윤범모, 이청운, 이태호, 임옥상, 정동석 등이 참여했다.

동산방 화랑 박주환 사장님이 차신의 화랑에서 전시했습니다. 당시로서는
놀라운 용기였죠. 초창기 멤버 가운데 어떤 분들은 연행당해서 시달렸던
충격으로 현실과 발언을 그만둔 분들도 있었습니다.

그 무렵 저는 잡지사에 있으면서 최민, 성완경, 김윤수 선생 등의
원고를 받으러 다니다가 가까워지게 됐습니다. 그분들이 하는 얘기는
우리가 학교에서 배운 미술과는 전혀 다른 이야기였어요. 거기다
당시 선임기자였던 유홍준 선생이 권한 『전환시대의 논리』 등을
읽으면서 아이러니하게도 보수적인 신문사를 다니는 동안에 소위
의식화를 경험한 셈이 되었습니다. 1985년 현실과 발언에 들어가게 된
것도 그렇게 해서 가까워진 평론가, 작가 들과의 친분 때문이었어요.
또 현실과 발언의 임옥상, 민정기 이런 분들은 서울미대 연극반
선배들이기도 했죠.

**대학 다닐 때 연극반이셨군요. 선생님 작업의 특징이라 할 수
있는 무대적 성격이 그런 배경에서 나왔을 수도 있겠네요.
연극반 활동을 얼마나 하셨나요?**

1학년 때 들어가서 3학년에 연극반 장을 맡았어요. 그 바람에
선생님들에게는 좋은 학생이 못 되었죠. 한 분은 제가 미술대학
연극반에 다니는지 연극대학 미술반에 다니는지 모르겠다고도
하셨습니다. 선배였던 민정기, 임옥상, 신경호 선생은 종종 연습을
도와주러 오기도 해서 알고 있었던 분들이에요.

현실과 발언은 1982–1983년 무렵 여러 기획전을 열며 활발하게
활동하다가 1980년대 중반으로 가면서 힘이 빠졌어요. 특히 1985년
민중미술협의회(이하 민미협)7가 생기면서 더욱 과거의 활력을 잃었죠.
그래서 말하자면 젊은 피로 영입한 사람들이 저와 박불똥입니다.
하지만 들어가서 전시를 딱 한 번 하고 끝이었어요. 1987년 저는 유학을
떠났고, 그후 현실과 발언은 해체되다시피 했습니다.

7. 1985년 11월 민족미술을 지향하는 미술인들이 민중미술의 새로운 장을 열어가자는 취지에서 만든 미술 단체.
김정헌, 임옥상, 오윤, 신학철 등이 주도적 역할을 했다.

새로운 조형적 언어도 현실과 발언이 일군 중요한 의미라고 생각합니다. 아까 언급하신 민정기 작가는 이발소 그림풍의 작품을 만들었지요. 평론가와 작가가 함께 모인 단체인데, 그 안에서 정기적인 세미나나 이론 공부는 어떻게 이뤄졌나요?

제가 참여했을 때는 많이 약화되었지만 초창기 『도시와 영상』전 때만 해도 밤새 토론하며 지독하게 공부했던 것으로 압니다. 제가 들어가고 나서도 1박 2일로 양수리 같은 곳에 가서 토론을 하곤 했죠. 현실과 발언은 한국에서 치열한 토론을 이끌어 나간 몇 안 되는 단체 중 하나일 겁니다. 그 전에도 물론 철학적인 토론, 모더니즘 계열의 토론이 있었지만, 사회 현실과 미술의 역할에 대한 그런 지독한 토론은 현실과 발언이 처음이었습니다.

당시 임세택 서울미술관 관장님이 소개했던 프랑스 신구상주의의 영향도 있었겠죠? 존 하트필드[8] 같은 작가와 박불똥 선생님 작업도 연결되는 듯합니다.

서울미술관이 국내에 소개한 에두아르도 아로요[9]나 안토니오 르칼카티[10] 같은 작가들의 신구상회화를 사람들이 신선하게 받아들였어요. 그러면서 이런 질문을 던지게 됐죠. 세상이 이런데 미술은 현실을 외면해도 되는가. 『계간미술』은 그런 주장을 제일 앞장서서 싣는 매체였습니다.

이전의 선배 작가들은 모더니즘에 갇혀서 추상적인 형태의 그림을 많이 하신 것 같습니다. 그런 상황에서 현실을 반영한 작업 방식을 제안하셨는데, 이런 제안이 당시의 무서운 시절에서 어려운 점이 많았을 것으로 생각됩니다.

모더니즘 미술은 '근대성'에 그 근본정신이 있어요. 낡은 과거를

8. 본명은 헬무트 헤르츠펠데. 1918년 게오르그 그로스, 라울 하우스만 등과 베를린 다다를 결성한 그는 포토몽타주를 나치 독일을 비판하는 정치적 저항 수단으로 사용했다.
9. 스페인 작가, 그래픽 아티스트, 저술가. 무대 디자이너로도 유명하다.
10. 이탈리아 작가. 자크 모노리, 질 아이요, 제라르 프로망제, 아로요 등과 함께 프랑스 신구상회화를 주도했다.

청산하고 미래를 향해 나아가려는 진보적인 태도가 중심인데 당시의
한국 미술계는 여기서 정치적이고 사회적인 진보를 빼놓고 얘기했죠.
정치와 사회는 너무 퇴행적이고 엉망진창인데 그것에 대해서는 한마디
없이 형식만 계속 바꾸고 있다면 과연 이게 모더니즘일 수 있느냐는
문제를 던지게 됐어요. 한국 사회가 이런 문제 제기에 반응하는 방식이
당당하지 않다는 생각이 들었습니다. 지나치게 걱정이 많았다고 할
수도 있겠지요. 선배들 중에 '나는 이쪽도 아니고, 저쪽도 아니다'라고
말하는 분들도 계셨어요. 그런데 그 시기는 어느 자리에서든 미술에
관한 얘기를 하다 보면 양쪽의 갈등 문제로 갈 수밖에 없었거든요. 너무
편협했던 거죠.

**당시 작품인 「좌경우경」(1985)은 한국 사회에 대한 선생님의 대답인
것 같습니다. 그런데 그 작품의 인물 얼굴에는 이목구비가 없어요.**
지금도 종북 좌파라는 말을 하지만 그때는 좌경 불순분자라는 말을
많이 썼습니다. 그래서 「좌경우경」이라는 제목으로 양쪽으로 기운
사람들을 만들었죠. 얼굴에 눈, 코, 입을 그리는 게 의미가 없을 것
같아서 석고로 만들어서 채색만 했어요. 당시에 제가 비판적인 작업을
한다는 것이 대개 그런 식의 풍자였죠. 그러다가 독일에 가 보니 이 정도
투덜댄다고 해서 세상이 조금도 변할 것 같지가 않았어요. 이에 대한
반성이 독일에서 미술을 처음부터 다시 생각하게 되는 첫 번째 단계가
아니었나 싶습니다.

**처음에는 프랑스로 유학을 가셨는데 어떤 계기로 독일로
옮겨가게 되었나요?**
파리 근처의 세르지 미술학교에서 한 학기를 다닌 후 방학 때 구경도
할 겸 독일로 건너갔는데, 분위기가 완전히 달랐어요. 파리에서는
현대 미술은 잘 보이지 않고 대부분 관광객을 위한 블록버스터
같은 전시뿐이었는데, 독일은 미술관마다 뭔가 부글부글 끓고 있는
느낌이었어요. 그래서 독일로 옮기는 게 어떨까 고민했습니다. 너무
큰 모험이었지만, 파리로 돌아가는 기차 안에서 결심을 했습니다.

그 길로 교재를 구해서 독일어 공부를 시작했습니다. 그리고 1988년
5월 슈투트가르트 국립미술학교에서 시험을 봤고 그해 9월부터 학교를
다녔습니다.

독일에서 유학 생활을 하며 가졌던 68세대에 대한 생각과
한국의 상황을 비교하며 만든 작업이 「악어 이야기」(1989)라고
들었습니다.

정리도, 발표도 제대로 안 된 드로잉 연작입니다. 독일로 가기 얼마
전의 일인데, 2차 세계대전 당시의 일본군 소위가 필리핀의 어떤 섬에서
수십 년 만에 발견된 사건이 있었습니다. 이 사람은 전쟁이 끝났으니
밀림에서 나오라는 말을 믿지 않고 '이게 다 적의 기만전술이다, 우리는
이곳을 지켜야 한다'면서 버티다가 결국은 노인이 되어서야 숲에서
나오게 되었죠. 그런데 독일에 도착한 제가 그 꼴이더군요. 제게는 유학
직전에 경험한 1987년 6월 항쟁이 계속 진행 중이었고, 독일인들은 그런
식의 사회적 충돌을 1960년대 말에 경험했으니까 약 20년의 시대적
편차가 있었던 셈이죠. 그게 제게는 제일 큰 문화적 충격이자 가장 먼저
부딪혔던 문제였어요. 이 역사적 시차를 나는 어떻게 해석하고 대응해야
할까. 야생 숲에서 발견된 악어가 도시로 나와 다른 동료 악어들을
만난다는 우화를 구성했던 데는 이런 배경이 있었습니다.

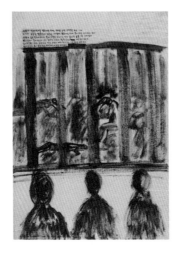

악어 이야기, 1989

도스토옙스키의 단편 소설 『악어』(Крокодил, 1865)에도
비슷한 얘기가 있지 않나요?

그보다 카프카의 「단식 광대」(Ein Hungerkünstler, 1922)와 비슷할
겁니다. 결국은 시대와 불화하는 존재, 시대에 맞지 않는 존재,
한 방향으로 흘러가는 흐름 속에서 그것을 거스르거나, 가로질러 가는
존재로서의 예술가를 의미하는 상징처럼 쓰인 거죠. 녹지가 다 없어지는
바람에 개발업자에게 발견된 악어는 도시로 끌려가 꼬리를 잘립니다.
그런데 도시에 먼저 정착한 동물원의 악어들은 저항이랍시고 엎드려
죽은 척을 하고 있는 거예요. 그런 동료들을 하나씩 만나러 다닌다는
이야기입니다. 저는 전쟁터에서 막 독일에 도착했는데 여긴 벌써
68혁명이라는 전쟁이 끝난 지 한참 지났어요. 결국 20년이 넘는 그 시차
속에서 발버둥치는 저 자신에 대한 우화인 셈이지요.

선생님 작업 중에는 동화 같은 느낌을 주는 이야기 요소가 곧잘
드러나는 것 같습니다.

그 당시 제 아이들 때문에 동화책을 정말 많이 읽었어요. 아침에
아이들을 탁아소에 맡기고 저녁에 데려왔는데, 부모로서 아이들에게
해 줄 수 있는 일이 시립도서관에서 빌려 온 책을 매일 밤 잠들 때까지
읽어 주는 게 전부였습니다. 애들이 잠이 들어야 밤에 공부를 하든 뭘
하든 할 테니까요. 나중에는 도서관에서 안 본 책을 찾기가 어려울
정도였죠. 그 영향도 있는 것 같습니다. 「그 남자의 가방」도 아침에
아이들을 맡기고 학교에 가다가 갑자기 떠오른 이야기에요. 학교
작업실에 도착해 쓰기 시작해서 점심 때 끝냈죠.

비슷한 시기 작업하신 「개별적인 것으로」(1989)에는 악어 대신
뱀이 나오는데요. 작품 제목인 '개별적인 것으로'(In das Einzelne)는
어떤 맥락을 가진 말인가요?

전후 독일 현대 미술을 회고하는 대규모 전시 도록에 실린 서문의
마지막 문구였습니다. 필자는 과거에는 공동의 목표를 향해서 '다 같이'
가는 게 중요했다면 지금(1980년대)의 작가들에게는 각자 '개별적으로

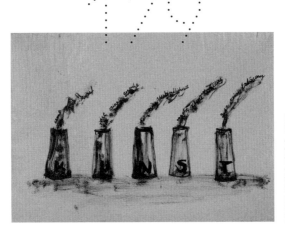

마음은 구원이 아니다, 1989

깊어지는 것'이 중요하다는 말로 이 글을 마무리했습니다. 'Einzelne'는
'개별적인 것', '하나하나 따로 떨어져 있는 것'인데 그 글씨를 뱀의
등 위에 얹어 놓았고, 레일의 다른 끝에는 깃발을 싣고 가는 텅 빈
수레가 있어요. 각자 깊어진다는 표현에서 굴을 파고 들어가는 뱀의
이미지를 떠올렸던 것 같습니다. 이 작품에는 다섯 개의 굴뚝에서
연기가 피어오르는 모습이 녹슨 철사 꾸러미로 표현되고 있는데, 그
연기들 속에는 각각 다섯 개의 문장들이 들어 있었습니다. 그것은 유럽
예술가들이 뭘 하고 있는지를 알기 위해 공부하면서 제가 받아들이고
싶지 않았던 미술에 대한 주장들을 하나씩 적어 놨다가 그걸 철사로
구부려서 쓴 문장들이었습니다. '미술은 구원이 아니다'라든가, '미술은
도덕을 모른다', 요제프 보이스의 '미술은 자본이다'와 같은 말들이었죠.

선생님도 보이스[11]의 영향을 받았나요?
독일에 가서 제일 먼저 부딪혀야 할 대상이 보이스였던 것 같습니다.
어느 미술관에 가나 보이스가 있고 누구나 보이스 얘기를 했어요. 또
보이스는 제가 유학을 가게 된 동기이기도 합니다. 1984년 『중앙일보』에
있을 때 고단샤(講談社)라는 일본 출판사를 견학하러 도쿄로 출장을
갔던 적이 있어요. 그때가 1984년 6월인데 백남준 회고전이 도쿄도

11. 논쟁적인 퍼포먼스, 설치 작업, 조각과 드로잉, 교육과 강연 등을 통해 전후 현대 미술에 중요한 영향을 끼친
독일 작가. 백남준과 함께 플럭서스 운동에 참여하기도 했다.

미술관에서, 보이스 전시가 세이부 백화점에서 열리고 있었습니다.
그때까지 『미술수첩』 같은 잡지에서만 봤던 작업들을 보게 됐죠.
한국에서 진행 중이던 모더니즘 대 민중미술 논쟁과 전혀 다른 차원의
미술의 급진성을 목격하면서 신선한 충격을 받았습니다. 그 두 작가의
도발적인 작품을 한 도시에서 연이어 본 것이 꽤 중요한 영향을 끼친 것
같아요. 예술이 저런 것일 수 있구나 하는 생각, 미술이 더 근본적으로
지금의 시대 전체에 대한 비판적 관점을 가지지 않으면 안 된다는
생각이 크게 다가왔죠.

　　사실 한국의 모더니즘은 비판적이거나 전위적인 성격이 빠진
모더니즘이었어요. 서구에서 모더니즘이 보여 온 급진성이나 전위성을
생각하면 우리 모더니즘이 민중미술이나 현실과 발언 같은 데서
등장하는 급진성도 인정할 수 있었어야 하는데 그렇지 못했어요.
오히려 불온하다고 매도하고 배척했지요. 한편 민중미술 진영은 구체적
형상과 직접적인 소통을 강조하면서 스스로 미술의 가능성의 가지를
쳐내고 있었습니다. 현실과 발언의 다다이즘적인 형식 실험은 1980년대
중반 이후 후배 세대들로부터 잘못된 엘리트 취향이라는 비판을 받기
시작했어요. 그런 현실을 바라보며 이 문제가 이 안에서는 해소될 수
없겠다는 생각이 커져 갔습니다.

　　선생님 작품에서도 보이스의 영향이 느껴지는 모티브가 있습니다.
　　보이스의 어떤 점이 마음에 들었나요?
'당신 미술에는 왜 색채가 없느냐'는 질문에 보이스가 이런 대답을 한
적이 있습니다. 자기가 무채색의 그림을 그려야 당신들이 그걸 보고
거기에 결여되어 있는 색깔을 생각해 낼 것 아니냐고. 첫 번째 개인전
도록에 제 작품을 두고 '화려하게 차린 음식이 아니라 딱딱하고 질겨서
오래 씹어야 하는 소박한 음식'이라고 쓰기도 했는데, 보이스의 그런
태도가 큰 영향을 준 것 같습니다. 산업이나 문화 생산 영역에서 대단히
화려하고 예쁘고 매혹적인 이미지들이 나오고 있는데, 작가가 왜 그들과
경쟁을 하느냐, 그들과는 다른 것을 해야 하지 않느냐는 생각이지요.
보이스가 가지고 있는 근본적인 태도, 즉 작가의 드로잉 하나가, 작가의

작은 전시 하나가 결국은 자기가 살고 있는 세상 전체에 대한 하나의
질문이 돼야 한다는 태도, 그런 사회적 책임, 이런 것들에서 많은 영향을
받았다고 할 수 있습니다.

「무명작가를 위한 다섯 개의 질문」(1991)은 어떤가요?
그 작품에도 그런 사회적 책임과 예술에 대한 당시 생각이
반영되어 있는지요.

그런 부분도 있지만, 자화상이라는 의미가 더 크다고 하겠지요. 서울의
멀쩡한 직장을 때려치우고 예술을 하겠다고 독일로 갔는데, 독일의 미술
대학에서 작업을 하면서도 내가 이 미술의 문으로 들어갈 수 있을지,
정말 까마득하고 힘든 일로 느껴졌거든요. 문이 두 개가 있는데 하나는
삶이고 하나는 예술입니다. 삶의 문에는 손잡이가 없어서 열 수가 없고,
예술의 문에는 손잡이가 다섯 개나 있으니 고뇌를 할 수밖에 없죠.
그리고 삶과 예술 사이에 있는 중간 지점으로서의 공간, 내 정신의
작업실에서 일어나는 일은 무엇일까, 도대체 내가 하고 있는 일이 뭘까.
그것을 오브제를 통해 보여 줄 수 있는 방법을 찾다 보니 그게 화분
속의 의자가 됐습니다. 무명작가가 이 방에서 하는 일은 결국 죽은
나무를 심고 계속 물을 주고 가꿔서 다시 자라게 하는, 그런 부조리하고
불가능한 일인 것이죠.

현재까지 이어져 오는 불가능성을 품은 퍼포먼스적인 작업, 사물의
변형을 통해 스토리텔링을 하는 작업 방식이 시작된 작업인 것
같습니다. 사물을 의인화하는 경향도 생겨나고요. 오브제에 관한
이런 관심이 어디서부터 비롯된 것인지 궁금합니다.

그것 역시 독일이라는 낯선 환경 속에서 관객들과 내 경험 사이에
존재하는 커다란 시차를 넘어서는 방법을 고민하다가 나온 것입니다.
내가 여기서 이 사람들을 대상으로 작업한 것이 한국 관객들에게
어떤 의미일까? 또 반대로 한국에서 했던 미니어처 작업을 독일
사람들에게 한국의 실상이라고 보여 주는 건 무슨 의미가 있을까?
이런 고민을 하던 중에 사물들, 그러니까 의자나 책상이나 문 같은

것은 거기나 여기나 똑같고, 그 안에 담긴 의미도 독일이나 한국이나
다르지 않다는 생각이 들었습니다. 그런 사물들의 변형을 통해 좀 더
보편적인 이야기를 할 수 있겠다 싶었지요. 당시 독일에도 오브제
작업이나 개념적인 작업을 하는 작가들이 많았어요. 라이너 루텐벡**12**
같은 작가도 책상이나 의자를 이용해서 여러 재치 있는 작업을 했고요.
그런 올망졸망한 일상적인 물건들을 언어와 연결해서 변형하거나 낯선
재료로 바꿔서 만든 작업들이 1990년대 초부터 많이 나왔습니다. 예를
들어 유리 대신에 카라라 대리석을 얇게 갈아서 안경알을 만들었는데,
햇빛에 비춰보면 흐릿하게 빛이 들어와요. 그걸 안경이라고 만들고
쇠로 초콜릿을 만드는, 그런 작업을 했죠. 그랬더니 독일 동료나 작가
들이 이것은 너희의 언어가 아니라고 지적하더군요. 한국인으로서의
정체성이 드러나지 않는다면서요. 또 다른 지적은 작품이 이렇게
자명하다면, 작가가 무슨 생각을 했는지 알고 난 다음엔 뭐가 남느냐는
것이었습니다.

정체성 문제에 대해 어떻게 생각하셨어요?
오랫동안 떠나지 않는 문제였고 큰 고민이었습니다. 돌이켜보자면
그들에게는 약간의 우월 의식이 있었다고 생각합니다. 왜 너희
나라 것을 하지 않고 유럽인과 비슷한 걸 하느냐는 얘기죠. 결국
세계를 나눠서 넌 거기서 왔으니까 너희 얘기나 해라, 인류 보편적인
얘기는 우리가 하겠다, 그런 생각이 아니겠어요? 이에 대한 거부감이
유학 시절에 지속적으로 있었고 한국에 와서도 그게 중요한 고민
중의 하나였어요. 1995년에 베니스 비엔날레를 취재하러 갔다가
프랑크푸르트의 MMK 관장이던 장크리스토프 암만**13**을 만났는데,
그때도 비슷한 말을 들었습니다. 당시 한국관이 처음 생기면서 전시된
작품들이 제가 보기엔 인사동을 그대로 옮겨 놓은 듯한 모습이었거든요.
한국성이라는 것을 단순한 소재의 차원으로 치환해서 외국인에게 쉽게

12. 독일 조각가, 개념 미술가. 요제프 보이스의 제자이기도 한 그는 관습적이지 않은 재료를 사용해 공간을
변형시키거나 일상적인 형태와 사물에 숨은 의미를 드러내는 작품으로 알려져 있다.

13. 스위스 미술사학자, 큐레이터. 1991년 개관한 프랑크푸르트 현대미술관 초대 관장을 지냈다.

받아들여질 수 있도록 하는 것은 문제라고 생각한다고 말했더니, 그는 이렇게 답했습니다. 동양과 서양은 근본적으로 다르다고요. 동양은 세상이 처음부터 여기 존재한다고 말하는 곳이고 서양은 조물주가 세상을 만들었다고 하는 곳인데 두 세계가 어떻게 같을 수 있느냐는 것이었어요. 답을 피하고 넘어간 거죠.

　　돌아와서 전시에 대한 원고를 쓰며 그 문제를 다시 지적했습니다. 현대의 한국인에게도 낯선 이런 모습이 한국이고 '우리'라고 말하는 것이 과연 옳으냐는 질문을 한 것이죠. 전통적인 것을 날것 그대로 가져다가 보여 주며 그것을 한국적 현대 미술이라고 강변하는 것이 저는 정말 싫었습니다. 한국 사람들을 서양 사람들에게 완전히 이국적인 종족처럼 보여 주고, 스스로를 타자화하는 이런 짓을 왜 계속해야 하는지 의문이었죠. 그런데 그건 아마 문화 전반이 성숙하면서 조금씩 개선되는 문제였던 것 같아요. 옛날에는 임권택 감독의 「씨받이」나 「서편제」가 해외 영화제에서 상을 받았지만 지금은 박찬욱, 홍상수 같은 영화감독들이 현재의 우리 자신의 모습을 들고 나가서 한국적인 영화로 인정받고 있으니까요.

　　다시 과거의 작품으로 돌아가 보죠. 「녹색의 식탁」(1984)은 연극 무대 같은 성격도 강하지만 종이, 점토, 석고 등 당시 조각에서 사용하지 않던 재료를 썼다는 점에서도 달랐습니다. 이 작품은 지금의 작업과 관련해서도 생각할 여지가 많은 것 같습니다.

기자 생활을 하며 작업을 한동안 안 하다가 1980년대 중반에 다시 시작했습니다. 1984-1985년쯤, 건축물 미술 장식품 제도가 도입되자 갑자기 조각들이 무겁고 거창해지는 것을 보면서, 저는 반대로 가장 가볍고 소박한 재료로 조각을 해 보겠다는 생각을 하게 됐어요. 아파트 단지 주부들이 취미로 지점토 공예를 하던 것처럼 저도 베란다에 조그만 탁자 하나를 놓고 지점토와 석고를 조몰락거려서 만들고 수채화 물감으로 채색을 했지요. 가볍고 소박한 재료에 그 당시 우리가 경험하던 세상의 무겁고 우울한 이야기들을 담고 싶었습니다. 「녹색의 식탁」은 성묘를 다녀오다가 고속도로 옆의 논에서 일하는 사람들의

모습을 보고 만들게 됐어요. 농부들이 일하는 논이 식탁이 되고 그
식탁에 커다란 쥐 한 마리가 앉아 있는, 단순한 우화적인 풍경이죠.
석고와 지점토로 아이들 장난감처럼 만든 이런 작업이 주말에
제가 집에서 할 수 있는 가장 적합한 규모였는데, 이것들을 나중에
서울미술관에서 전시하게 되었어요.**14** 나 말고도 조각가들 가운데
이종빈, 이태호, 박건 같은 사람들이 그 시기에 그런 미니어처 조각들을
많이 했었습니다.

　　가볍고 소박한 재료를 다룬 조각가들의 작업이 비슷한 배경에서
　　출발했다고 보시는 건가요?
아마 비슷한 배경이 있을 겁니다. 조각들이 너무 물신화되는 게 보기
싫었겠죠. 조각이 그렇게 거대한 물질 덩어리가 됐지만 세상에 대해
아무 말도 못 한다는 사실에 분노하고, 그걸 다른 방식으로 표현하려던
태도에서 비롯되지 않았나 싶어요.

　　윤난지 교수는 선생님 작업을 연극성과 연결해서 언급했는데요.
　　제가 봤을 때 「녹색의 식탁」은 연극성뿐 아니라 조금 다른 맥락이
　　있는 것 같습니다. 동양화의 전통이랄까 시점도 어느 정도
　　느껴지는 것 같아요. 전통적인 동양화를 보면 대개 어떤 대상을
　　직접적으로 그리지 않고 상황을 그리잖아요. 풍경과 그 안의
　　사람을 통해 상황을 보여 주는 방식이 많습니다.
당시 민미협이 노동 현장이나 시위대 바로 옆에서 사람들을 그렸다면,
저에게는 멀리서 그걸 관조하는 태도가 있었던 듯합니다. 1980년부터
7년가량 기자로 지낸 것도 영향이 있는 듯하고요. 당시 다니던 서소문
중앙일보사 건물에서 아래를 내려다보면 사람들이 아주 작게 보이는데
그런 시점이 작업에 반영되었던 것 같아요. 세상 속에 들어가 그 사람들
사이에서 뭔가를 그린다, 저는 이게 잘 안 되는 것 같아요. 그래서 어느
정도 거리를 두고 바라보며 상황을 하나의 장면으로 압축하는 이런

14. 『삶의 풍경』, 서울미술관, 1986.

시점이 그때 자연스럽게 생기지 않았나 싶습니다.

시점뿐 아니라 선생님 작품에서 중요한 역할을 하는 이미지와 텍스트의 관계에서도 흥미로운 연결 지점이 있습니다. 아시다시피 동양화에는 강한 문인화의 전통이 있잖아요. 그림을 그려서 보내면 거기에 일종의 화답처럼 글을 써서 보내는 식으로요.

문인화 하는 분들이 기교를 과시하기보다는 생각을 전개시키는 방법으로 그림을 사용한다는 점에서 유사점이 있을 수 있겠지요. 저도 쓰고 그리는 일을 병행하니까요. 또 상황의 제시라는 측면에서 볼 때 한국에서 했던 작업과 독일에서의 초기 작업들은 규모는 달라도 대개 제한된 공간을 설정해 놓고 그 안에 이것저것을 배열하는 방식에서 유사성이 있습니다. 베란다 탁자 위에서 하던 미니어처 작업이 독일에서는 전시실의 실제 크기로 확대되고, 텍스트도 들어가게 됐던 겁니다. 크기는 달라도 무대를 구성한다거나 상황을 한 장면 속에 압축한다는 점에서는 공통점이 있을 겁니다.

그게 최근의 퍼포먼스까지 연결되지 않을까요? 계속 어떤 상황을 내용으로 다루면서 표현 방식과 언어만 다르게 구사하는 것 같습니다.

거기까지는 생각을 안 했어요. 사실 연극반을 했지만 실제 무대에 올라간 경험은 딱 한 번입니다. 「유리 동물원」(The Glass Menagerie, 1944)[15]이라는 연극인데, 그때는 검열이 심하니까 공연을 하려면 대본을 들고 가서 허락을 받아야 했어요. '검열 필' 도장을 받아야 공연을 할 수 있었죠. 예를 들어 안톤 체호프[16]의 「벚꽃 동산」(Вишнёвый сад, 1903)을 한참 연습해요. 그럼 '체호프는 러시아인이니 소련 놈'이라는 이유로 허가를 안 해 줍니다. 그다음에 또 아서 밀러[17]의 「다리 위에서의

15. 한 집안이 몰락하는 과정을 그린 테네시 윌리엄스의 희곡.
16. Антон Павлович Чехов(1860~1904). 러시아의 소설가, 극작가. 대표작으로 「다락방이 있는 집(Дом смезонином, 1895), 「나의 인생」(Моя жизнь, 1896) 등이 있다.
17. 테네시 윌리엄스와 함께 미국을 대표하는 극작가.

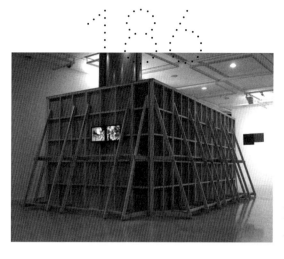

식물의 시간, 2011

조망」(A View from the Bridge, 1955)을 한참 연습했어요. 그런데 아서 밀러가 한때 공산주의자였다고 또 허가가 안 나는 거예요. 정말 기가 막힐 노릇이죠. 그러다가 결국 3학년 때 무대에 올리게 된 작품이 「유리 동물원」이었어요. 다행히 테네시 윌리엄스는 통과가 되었죠. 그런데 사실 저는 무대에서 사람들 앞에 서는 일이 잘 맞지는 않았어요. 그 당시에도 퍼포먼스를 하는 분들이 많이 있었지만 수줍음이 많아서 나와는 맞지 않는다고 생각하고 있었습니다. 그러다가 2011년에 플라토가 재개관하는 전시에서 퍼포먼스를 한번 시도해 봤습니다.[18]

작품 제목이 '식물의 시간'이었지요. 그때도 무대처럼 개방된 공간에서 한 퍼포먼스는 아니었어요. 지금도 퍼포먼스를 비디오로 찍어서 보여 주지 관람객 앞에서 직접 하지는 않는 것으로 알고 있습니다.

2012 광주비엔날레에서 직접 관객들 앞에서 한 번 한 적은 있어요. 접시를 하나씩 깨뜨리고 지정된 사람들에게 그 깨진 접시로 무언가를 어떻게 해 달라고 요구하는 내용이었죠. 저는 직접 퍼포머로 나서기보다는 연출자 역할이 더 맞지 않나 싶어요. 그렇지만 어쩔 수 없이 제가 해야 되는 퍼포먼스들이 있긴 있습니다. 하루 종일 나무로 분장하고서 지평선을 걷는다든지, 자전거를 타고 텅 빈 캔버스를

18. 『스페이스 스터디』, 플라토, 서울, 2011.

싣고 도로를 달리는 일 같은 작업에서는 제가 직접 그 행위를 하는 것에 의미가 있으니까요. 플라토에서 했던 작업들, 벽을 걷는다든지, 책을 읽는다든지, 물 위를 걷는다든지, 이런 일들이 결국은 그 안에서 일종의 수행을 하는 일이니까 직접 할 수밖에 없었던 건데, 그 영상을 사람들에게 보여 주는 일은 저에게는 무척 낯선 일이긴 했습니다.

이번 전시를 보면 『사소한 사건』(1999)[19]과 비슷한 점이 많다는 생각이 들어요. 그때도 벽돌로 손수건을 떨어뜨린 모양을 크게 만드셨는데 이번에도 벽돌로 벽을 짓는 작업을 제안하셨지요.
「사소한 사건」의 계획을 건축가 민현식 선생에게 얘기했더니 대도벽돌이라는 벽돌 공장 협찬을 받아 주셨어요. 거기서 트럭으로 1만 장이 넘는 벽돌을 미술관 앞까지 보내 줬습니다. 커다란 공간이 주어지고 그 안에서 프로젝트를 해야 되는 그런 전시는 그때가 처음이었던 것 같아요. 그 전에 1998년쯤 이영철 씨가 부산에서 국제 미술제를 기획하며 출품을 요청한 적은 있었습니다. 그래서 제안서를 그려서 보여 줬더니 서도호라는 작가가 뉴욕에서 이와 비슷한 걸 하는데 아직 모르느냐고 하더군요.

어떤 작업을 제안했는데 비슷하다는 말을 들었나요?
한국의 가장 전형적인 서른 평짜리 아파트를 캔버스 천으로 그대로 만들어서 전시장에 매달겠다고 했어요. 그때나 지금이나 한국 사회에서 인생의 제일 중요한 과제이자 목표인 '자기 집 마련'에 대해 이야기하려는 생각이었죠. 서도호 작가의 작업과 발상은 다르지만 외형상 너무 비슷했어요. 그래서 그 프로젝트는 접고 「상자 속으로 사라진 사람」(1998/2004)으로 부산 전시를 했습니다.[20] 그 전시가 큰 규모의 미술관 전시로는 처음이었고 경주 아트선재미술관이 두 번째일 겁니다.

19. 『사소한 사건』, 아트선재미술관, 경주, 1999.
20. 『미디어와 사이트』, 부산시립미술관, 부산, 1999.

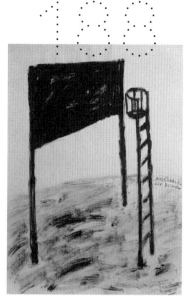

장남을 위한 전망대, 1990

선생님 작업에는 계속해서 등장하는 요소들이 있습니다.
집의 형태나 문, 전망대 등… 사다리도 1990년대부터
드로잉에 나타나고 연기도 계속 등장합니다. 어떤 이미지들이
반복적으로, 시대별로 다른 형식으로 나타납니다. 초기 작품인
「점령지대」(1983)만 해도 집과 연기가 나오죠.

그 작업을 할 때는 마을을 표현해야겠다고 생각했어요. 사람들이 살고
있는 마을이라는 것이 표현되려면 굴뚝에서 연기도 나오고, 집들은
아기자기한 파스텔 색조의 집이면 좋겠다고 생각했습니다. 석고와
지점토를 써서 집을 만들고, 실제 크기의 검은 새들이 집들 사이를
돌아다니는 그런 풍경입니다. 당시의 우울한 풍경을 알록달록하고
동화책 같은 그림으로 만든 거죠. 유학가기 전에 한국에서 전시라는
이름으로 했던 첫 작업이라고 할 수 있어요.

그 전에는 한국에서 전시를 안 하셨나요?
1980년대 초에 '서울 80'[21]이 전시할 때 한두 번 참여한 적은 있어요.
회화와 사진 위주의 전시였는데, 그때는 나름대로 실험적인 사진 작업을

21. 문범, 이인현, 김호룡, 안규철 등이 참여한 그룹.

하다가 놓아 버렸죠. 허름한 여행 가방을 구해서 그 안에 형광등을
넣어 빛이 새어 나오게 한다든지, 마당에 빗물이 고여 있는데 맞은편에
앉은 사람의 실루엣이 빗물에 반사되다가 물이 줄어들면서 서서히
사라진다든지 하는 사진이었어요. 1980년대 초에 다 같이 작업실을
쓸 때였죠. 그런데 저는 직장에 다니고 있었고, 나머지는 자유로운
대학원생들이라 생활의 리듬이 전혀 달랐습니다. 그즈음 제가 해 온
작업에 회의가 들기 시작해 이후 몇 년간 작업을 못 했습니다.

　「나무의 집」(1998)이나 「황금 운석」(2003-2004) 등 이후에도
　형태가 비슷한 집이 계속 등장합니다. 선생님에게 집은
　어떤 의미인가요?
집은 개인의 외피라고 할 수 있습니다. 개인이 바깥 세계와 만나는
껍질이 옷이 되고 방이 되고 집이 되지요. 한편으로 스스로 심리

무제, 1989

미니멀리즘 연습, 1995

분석을 해 보자면, 아주 일찍 부모님을 떠나 서울로 보내진 영향도
있지 않을까 싶습니다. 아버님 직장이 춘천에 있어서 병원 사택에서
초등학교 3학년까지 살았어요. 그러다가 4학년 때 서울 혜화동에 있던
고모님 댁으로 보내졌죠. 방학 때는 시골로 내려갔다가 개학하면 서울로
돌아왔어요. 집은 멀리 있고 나는 집을 떠나 밖에 있다는 생각이 늘
있었습니다. 초등학교에서 대학교까지 그렇게 지냈으니까 집이 항상
그리움의 대상이 됐던 것 같아요. 집은 제게 무언가를 그려 보라고 하면
사람보다도 먼저 떠오르는 형상이었습니다.

초창기 독일에서 그린 드로잉 중에도 집이 있습니다. 집이 두 채
있고 그 사이로 길이 나 있는 그림인데, 그게 어떤 인생의 한 지점,
간이역 같은 의미처럼 다가와 거기에 단상을 써 넣기도 했지요.
1996년 학고재에서 개인전을 하기 전에, 학고재 우찬규 대표가 저를
화랑미술제22에 참여시킨 적이 있는데, 그때도 집의 형태를 여러
방식으로 변형시킨 연작을 만들었습니다. 40－50센티미터 크기로 집을
만들고 주물을 떠서 큰 집에서 작은 집들이 빠져 나오거나, 두 채의
집이 서로 엇갈리거나, 집의 형태는 없고 그림자만 있는 그런 작품들을
전시장 바닥에 늘어놓았습니다.

**연기도 「점령지대」, 「개별적인 것으로」, 「검은 불꽃」(2003)에서 계속
나오지만 시대별로 그 형태와 의미가 조금씩 다른 것 같습니다.**
연기는 비정형의, 형태로 포착되지 않는 '무엇'이기도 합니다. 연기를
입체로 만든다는 것 자체가 불가능한 상상이니까요. 하지만 「검은
불꽃」의 경우에는 또 다른 배경이 있습니다. 2004년의 로댕갤러리
전시를 위해 제안했던 작품인데 결국 30센티미터 크기의 모형만
남았어요. 자유의 여신상 꼭대기의 불꽃이죠. '사람들이 여러 각도에서
찍은 수많은 사진을 참고해서 모형을 만들고, 그 모형을 다시 자유의
여신상의 실제 크기로 만든다. 그런데 그 불꽃은 빛을 빨아들이는
블랙홀 같은 불꽃이다. 숯이나 석탄처럼 검은 덩어리가 되면 좋겠다.

22. 화랑미술제, 예술의전당, 서울, 1996.

이 검은 불꽃이 로댕갤러리의 천장 높은 방 가운데에 있고 가능하면
그 주위로 얼음처럼 차가운 바람이 맴돌면 좋겠다'는 제안을 했어요.
자유의 여신상이 높이 치켜든 불꽃은 미국을 상징하는 것이기도 하지만
우리가 사는 지금 이 세계의 가장 중요한 보편적 가치를 표현하는
형상이라 할 수 있습니다. 항상 황금빛으로 반짝이며 세상에 자유와
정의와 평등의 가치를 전파하던 이 횃불이 갑자기 빛을 잃고 오히려
세상의 모든 빛을 받아들이는 블랙홀 같은 존재가 된다면 어떻게 될
것인가. 그런 생각으로 구상했던 작품입니다.

로댕갤러리 개인전에 대한 이야기를 더 듣고 싶습니다.
로댕갤러리 안소연 큐레이터가 2003년 이화여자대학교 박물관
전시[23]에서 「흔들리지 않는 방」(2003/2004)을 보고 전시를 해 보자고
제안했어요. 저로서는 엄청나게 큰 그 전시실들을 어떻게 처리할지가
가장 난감했습니다. 그걸 고민하다가 자연스럽게 건축적인 규모의 공간
설치 작업을 시도하게 되었어요. 예전에 천으로 만들려다가 포기했던
집 작업의 다른 버전이 된 거죠. 여섯 평짜리 원룸을 절반으로 잘라서
천장에 매단다든지 공중전화 박스 크기의 방 마흔아홉 개를 이어
붙인다든지 하는 식으로….

그게 방 연작을 하게 된 계기였군요.
사람들이 제 작업은 무슨 퀴즈 문제 같다고 얘기하는 것이 늘
고민이었어요. 독일에서 공부했기 때문에 사변적이고 관념적인 작업을
한다는 거였죠. 제게는 그 문제가 계속 마음에 걸렸습니다. 제 작품이
관념적인 분석의 대상물이 된다는 게 도대체 무슨 의미일까. 고민하던
중에 이런 생각이 떠올랐어요. 말하자면 사람들은 남의 집들이에
가서 그 집의 공간들이 무슨 의미인지, 그 집에서 보이는 풍경이 무슨
의미인지를 묻지는 않는다는 거예요. 경치 좋은 곳에 도착한 사람은
그 풍경이 무슨 뜻인지를 분석하지 않고 직관적으로 공간의 느낌을

23. 『미술 속의 만화, 만화 속의 미술』, 이화여대박물관, 서울, 2003.

받아들이고 자연스럽게 반응합니다. 그런 식의 공간을 만든다면 작업이
건조한 개념의 유희로 받아들여지는 것을 피할 수 있지 않을까, 그런
생각을 하게 됐습니다.

보는 작업에서 경험하는 공간으로요?
그렇게 자연스럽게 경험하는 공간들을 만들었는데, 그 공간들은
앞에서 말한 제 초창기의 연극적인 배치와는 근본적으로 다른 점이
있었습니다. 초기 작업들이 어떤 상황을 축소 모형으로 묘사한
거였다면, 이 작업들은 관객이 공간 속으로 들어와서 그 공간을
경험하면서 상호작용이 일어나도록 하는 것이었어요. 「112개의 문이
있는 방」(2003–2004 / 2007)에서 제가 만든 것은 문짝과 기둥들이
아니라, 그것들로 둘러싸여서 계속 이어지는 미로 같은 공간, 비어 있는
공간이었습니다. 공간을 만들고 그 안에서 관객들이 다양한 방식으로
반응하도록 하는 것, 이것이 정말 흥미로운 작업 방식이라는 생각을
하게 됐습니다. 집으로 비유하자면, 그 전까지는 관람객이 들어와서
무엇을 어떤 경로로 보고 나갈지를 제가 명확히 정해 주려고 했던
반면에, 여기서는 그것을 관객의 선택에 맡겨 놓았는데 그게 오히려
생산적인 결과를 가져왔어요. 로댕갤러리 같은 큰 전시장에서 전시를
했다는 사실 자체보다도 바로 이 경험이 저의 작가적 경로에서 하나의
전환점이 되었던 것 같습니다.

**로댕갤러리 전시장에는 로댕의 작품이 항상 놓여 있어서
공간을 풀어 나가기가 어려웠을 텐데 어떻게 공간을 해석하고
작업하셨나요?**
그 전시의 주요 작품인 「112개의 문이 있는 방」은 로댕의 「지옥의
문」과 말 그대로 연결된 작업이라고 할 수 있습니다. 로댕갤러리의
장소적 조건 속에서 변하지 않는 상수로 있는, 현대 조각사에서 중요한
단계로서 거론되어 온 그 작품을 마치 없는 것처럼 지나치기보다는 제
전시의 중요한 한 축으로 받아들이는 것이 맞다고 생각했습니다. 그래서
문을 가지고 뭘 할까 고민했지요. 로댕이 현세와 저세상 사이의 문을

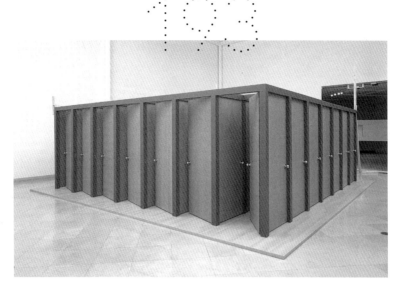

112개의 문이 있는 방, 2003-4 / 2007

만들었다면 나는 현실 속의 문들을 가지고 작업을 하기로 했습니다.
문이 마흔아홉 개가 되고 각각의 칸이 연결되면서 최종적인 형태를
갖춰 가는 과정은 그다음 단계에서 나온 거지만, 기본적으로 현실과
일상 세계의 문을 중요한 모티프로 다뤄야겠다는 생각은 초기의
구상에서부터 있었습니다. 그것은 우리가 살면서 평생 중요한 단계마다
거치는 인생의 관문일 수도 있고, 매일같이 열고 닫는 문일 수도 있어요.
문이 마흔아홉 개가 된 것은, 우연히 당시 제 나이가 마흔아홉이기도
했지만, 정해진 전시장 규모에서 관객이 머물거나 통과할 수 있는
방들의 크기를 가늠하다 보니 정해진 것입니다.

　　그 작업이 주가 되고 전체를 어떻게 엮을 것인가를 생각하는
과정에서 안소연 큐레이터는 10년 전 작품인 「그 남자의 가방」이 한쪽에
들어오길 바랐어요. 구작과 신작이 조응하면서 전시가 구성되도록
나머지 공간들을 설정하면서 건축적인 집이나 방의 요소로 전체를
묶기로 했습니다. 그걸 준비할 때가 2003년의 가을쯤인데, 박이소에게
대강의 계획을 들려줬더니 배치에 대해서 중요한 조언을 해 줬어요.
원래는 「112개의 문이 있는 방」의 규모가 조금 작았는데 그 작업을 더
키우고 나머지를 줄이는 게 어떠냐고 했지요. 그러고 나서 2004년 3월에
전시가 개막했는데, 그 친구가 제 전시를 봤는지 못 봤는지 모르겠어요.
4월 말에 생을 마감했으니까. 바로 그 전시가 끝날 무렵이었어요.

그런 일화가 있었군요. 그 당시는 함께 이야기를 나누는 문화가
있어서 좋았던 것 같아요.

1996년 학고재 전시 때도 그랬습니다. 전시 개막 전날 밤, 작품들을
설치하고 막바지에 혼자 고민하고 있었어요. 이때가 작가가 제일 외로울
때거든요. 조명은 이렇게 하는 게 맞나, 작품 배치는 이게 최선인가, 그런
고민하고 있는데 박이소가 불쑥 찾아와서 조언을 해 줬던 기억이 납니다.

로댕갤러리 전시 때 「토스트 드로잉」(2003–2004)도 함께
보여 주셨죠?

'슬럼프 드로잉'(2003–2004)이라는 제목으로 갤러리 한쪽 구석에
걸었습니다. 작가들은 누구나 종종 슬럼프를 경험하는데 그런
슬럼프가 왔을 때 어떻게 하면 좋을지, 어떻게 그걸 극복할 수 있는지를
매뉴얼처럼 글로 썼고 그 실행 사례를 소개한 작업이었습니다. 매일
아침에 먹는 토스트에서 떨어진 빵가루를 모아서 그림을 그린 「토스트
드로잉」도 있었고, 1달러짜리 화폐를 잘게 잘라서 한 장을 석 장으로
만든 「1달러로 3달러」(2003–2004)도 있었습니다. 미술 작업이 통상
부가가치를 만들어 내는 방식에 대한 일종의 풍자라고 할 수 있겠죠.
또 다른 건 자화상인데 제 사진 한 장을 포토샵을 이용해 모자이크
처리를 했어요. 그걸 잘게 잘라서 픽셀 하나의 간격을 두 배로 늘려
놓았습니다. 그래서 얼굴 윤곽이 희미해졌는데 이 픽셀 사이의 간격을

점점 더 벌어지게 만들면 완전히 흐릿한 얼룩처럼 되겠죠. 이 작업의
발상이 아마 2012년 광주비엔날레 작업까지 연결이 될 겁니다. 「먼지
드로잉: 자화상」(2003–2004)은 먼지로 그린 그림이지요. 제 얼굴
이미지를 양면테이프로 오려서 종이에 붙이고, 테이프의 비닐을 벗겨
내면 끈적거리는 접착 면이 나오지요. 그 상태로 한두 달쯤 침대나
옷장 밑에 두면 먼지가 들러붙어서 그림이 나타나는 거죠. 그 먼지는
자기 삶의 파편들이고, 살갗이거나 자기가 흘린 보푸라기이기도
하니까 완전히 자신의 삶 자체가 자화상으로 변하는 셈입니다. 이건
작가가 첫날 잠깐만 일하면 저절로 완성되는 작업이죠. 그래서
슬럼프에 빠져서 아무 작업도 못 하는 작가들에게 도움이 될 거라고
생각했습니다. 이 연작은 작가들의 허세에 대한 코멘트라고 할 수
있어요. 상당수 작가들은 아이디어와 열정이 샘솟는 것처럼 보이잖아요.
그러나 실제로 들여다보면 자기 재능에 대한 의심으로 괴로워하고,
다른 사람과 비교하면서 자신이 작가적으로 더 이상 가망이 없는 건
아닌지 걱정하고 있단 말이에요. 저 자신이 그렇죠. 그래서 이런 고민을
솔직하게 털어놓고 일종의 치유 프로그램을 만들어 보자는 생각을 하게
되었던 것입니다.

**로댕갤러리 전시 이후로 넘어가 보지요. 2009년 공간화랑과
2013년 갤러리 스케이프에서 개인전을 하셨는데, 그 얘기도 듣고
싶습니다.**

로댕갤러리에서 전시했던 해가 안식년이었어요. 그해에만 전시를 아홉
번 했는데 어쩌다 보니 전부 건축적인 규모의 신작들이었죠. 그렇게
1년을 지냈어요. 더욱이 전시가 끝나면 이 작품들은 거의 해체되고
사라지잖아요. 만들었다 부수고, 만들었다 부수는 소모적인 일의
반복이었죠. 그때부터 몇 년 동안은 이런 작품들로 프랑크푸르트에도
가고,24 런던도 가며 해외에서 열리는 한국 현대 미술전에 참가했어요.
그러다 어느 정도 시간이 지나면서 이것도 계속할 게 아니라는 생각이

24. 『평행한 삶』(Parallel Life), 쿤스트페어라인, 프랑크푸르트, 2005.

들더군요. 로댕갤러리 전시 이후에 주변에서 이제 좋은 화랑을 찾아야
한다고 조언하는 분들도 있었지만 저는 그러지 못했죠.

**공간화랑은 한동안 전시가 없다가 2009년 재개관하면서
선생님의 『2.6평방미터의 집』을 선보였죠.**
'공간'은 주로 대형 건축물을 설계하는 국내의 대표적인 회사였는데,
김수근 선생이 타계하시기 전에 운영하던 전시 공간을 복원하려 했었죠.
고원석 씨 기획으로 재개관전 시리즈에 참가하게 되었는데, 저는 거기서
초소형의 이동식 판잣집을 만들어서 대규모 건물을 짓는 건축가들에
대해 일종의 도발을 한 셈입니다. 용산 참사가 있었고 대규모 뉴타운
개발 사업과 부동산 투기가 벌어지는 이곳에서 집의 원형을 생각해
보자는 의도였어요. 그런데 찾아보니까 노숙자나 난민들을 위한 최소
단위의 집을 실제로 만들고 있는 디자이너나 건축가가 이미 엄청나게
많았습니다. 실제로 이런 집을 필요로 하는 사람들에게 다가서려는
구체적인 노력 없이 그저 아이디어를 제시하는 것에 머물렀다는 생각이
들었습니다.
　그 무렵에 다시 조금씩 『현대문학』에 글을 쓰게 되었어요.
그러다 보니 이 글과 드로잉으로 전시를 해도 괜찮을 것 같았습니다.
이 글들을 묶어서 책이 나올 때쯤 조그만 드로잉 전시를 할
생각이었는데 스케이프와 얘기가 되었죠. 갤러리 스케이프가 한남동에
있을 때 『다섯 개의 프롤로그』[25]라는 그룹전에서 '겨울 작업' 연작을
전시했습니다. 그러고 나서 제 전시를 드로잉전 규모로 축소하지 말고
제대로 해보기로 했죠. 스케이프가 다시 사간동으로 옮긴 2013년 11월에
전시가 열리게 됐습니다.[26] 최근 3-4년 동안 제가 매일 일기처럼
쓰는 글과 드로잉에서 나온 아이디어들을 추려서 전시를 만들었어요.
상업적인 성과는 크다고 할 수 없었지만 제게는 새로운 작가적 출발의
계기가 되었다고 생각합니다.

25. 『다섯 개의 프롤로그』, 갤러리 스케이프, 서울, 2012.
26. 『무지개를 그리는 법』, 갤러리 스케이프, 서울, 2013.

상업적인 부분에 대해 얘기하자면 2008년 키아프(KIAF)에
가나화랑의 초청을 받아 전망대를 만드신 일이 떠오릅니다.
굉장히 높이 올라가서 전체를 조망할 수 있는 작품이었죠. 아트
페어에서는 대부분 부스 높이가 2미터 정도라서 높이 올라가면
전체가 다 보이잖아요. 수평적 사고방식에서 벗어나 조금 멀리
떨어짐으로써 시각과 관점의 차이가 생기지요. 그런 의미에서 저는
전망대 작업이 의미가 컸다고 생각합니다.

그때 가나화랑은 큰 규모의 부스를 배정받아서 국내외 작가 일고여덟
명의 작품을 전시하려는 계획을 갖고 있었어요. 그런데 예상했던 부스를
못 받게 되자 계획을 바꿔서 갑자기 예정에 없던 이벤트를 기획하게
됐죠. 상업 화랑들의 잔치에서 상업적이지 않은 이벤트를 할 만한
작가를 찾다가 저를 떠올렸고, 급하게 진행됐습니다. 이때 두 가지
프로젝트를 진행했어요. 하나는 부스에 6미터 높이의 전망대를 만드는
거였습니다. 건축 공사장 파이프로 조립된 흔들리는 계단을 타고 위로
올라가면 부스 면적과 같은 크기의 전망대가 나와요. 거기 올라서면
갤러리 부스들이 다 보이죠. 이 전망대에 망원경을 설치해서 우리나라
미술 시장을 조망하게 하자는 생각이었습니다.

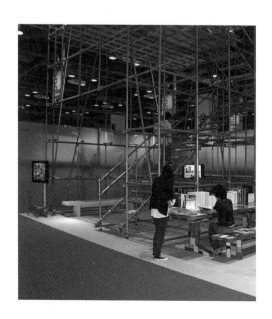

전망대, 2008

다른 하나는 코엑스 공간에 성인용 세발자전거를 대여섯 대 구해다가 사람들에게 빌려줘서 타고 돌아다닐 수 있게 하는 거였어요. 삼천리자전거에서 협찬을 받는데 다른 화랑들이 반발하는 바람에 개막 당일에 바로 철수를 했죠. 이 작업들의 공통점은 모두 관람객의 시점에 변화를 주는 것입니다. 자전거를 타고 부스를 돌아다니게 한 것과 전망대에 올라가서 내려다보게 한 것. 결과적으로 저는 그 전시를 통해서 한국에서 작품이 제일 안 팔리는 작가, 가장 팔 수 없는 작가가 되어 버린 셈이죠.

일반적으로 사람들이 미술품에 거는 기대를 제 작업에서 구현하는 데는 한계가 있어요. 그런데 이런 상황이 반복되다 보니 이게 내 운명이란 생각도 듭니다. 시인은 연필 한 자루로 대단한 작품을 만드는데 그런 엄청난 물질의 옷을 입혀서 세상의 흐름을 따라가는 게 맞나 하는 생각이 자꾸 듭니다. 한국에 미술판이라는 지형이 있다면, 예술가가 그 안에서 하나의 지형지물로 자기 자리를 잘 지키는 것도 중요한 일이라고 생각해요. 제가 그 중심에 저의 영역을 만드는 것도 물론 의미 있는 일이겠지만, 제게 주어진 조건 속에서 제가 있는 자리에서 하루하루 조금씩 충실하게 성장하는 것이 더 중요한 일이라고 생각합니다. 그런 지형지물들이 여럿 있어야 후배들도 그 안에서 자기 위치를 가늠하거나 방향을 잡을 수 있을 것이고, 그래야 한국 미술이 지금보다 다양해질 수 있지 않을까 합니다.

선생님의 작업에는 수공적인 요소가 다분히 존재합니다. 이번 하이트컬렉션 전시를 위한 작업 중엔 뜨개질도 있죠. 풀고 다시 뜨는 수공적인 행위, 느리고 섬세한 노동이라고 부르는 그런 작업들인데요. 그런 것들이 다 선생님의 조형 언어로 전환된 이야기가 아닐까 하는 생각이 듭니다.

보리스 그로이스는 자신의 책에서 '예술가는 더 이상 생산하는 사람이 아니라 기존의 생산물을 다른 방식으로 소비하는 사람'이라고 얘기했습니다. 뒤샹이 변기를 가져다가 미술품이라고 서명해서 내놓은 것이 전형적인 사례라고 할 수 있죠. 지금도 비슷하겠지만 1990년대

중반 한참 광주비엔날레가 시작될 무렵에 외국의 노마드 작가들도 많아지고, 외국에 가서 현지에서 주는 작가 지원비로 현지의 재료를 구해다가 일시적인 설치물을 만들고 떠나는 작업들이 많아졌어요. 생산이 아니라 기존의 다른 맥락에 있는 것들을 다른 방식으로 소비하는 일을 작업으로 삼는 건데, 저도 비슷합니다. 그런 질문을 많이 받았죠. 당신 작업은 개념 미술의 범주에 들어가는데 그걸 당신 손으로 만드는 게 무슨 의미가 있느냐? 왜 기성품을 가져다 쓰지 않느냐? 처음에는 기성품을 살 돈이 없어서 직접 만들 수밖에 없었죠. 구두 세 켤레를 내 손으로 만드는 일이 세 켤레를 돈 주고 사는 것보다 편했어요. 지금 돌이켜보면 이렇게 말할 수 있지 않을까 생각합니다. 나는 내게 주어진 시간을 다른 방식으로 소비한다고요. 미술 생산이라는 것은 결국 시간을 버리는 일인데, 내가 학교에서 학생을 가르치는 일을 하면서 얻게 된, 나에게 주어진 여가의 시간을 다르게 가공해서 그걸로 뭔가 없었던 일, 새로운 의미, 이런 것들을 만든다면 나는 시간을 재료로 작업하는 셈이 되겠지요.

선생님이 참여하셨던 비엔날레 얘기로 넘어갈게요. 2006년 에치고츠마리 아트 트리엔날레에 참가하셨는데 거기서는 중고품 문짝을 사용해서 「타인들의 방」(2006)을 만드셨어요.

로댕갤러리에서 전시했던 「112개의 문이 있는 방」도 원래는 중고 문짝을 모아서 만들려고 했어요. 그런데 로댕갤러리와 협의 과정에서 기성품을 구입하기로 했다가 결국 목공실에서 제가 목수 한 분과 함께 만들게 되었어요. 그때 못했던 것을 에치고츠마리에서 하게 된 셈이죠. 에치고츠마리 전시가 열리기 1년 전에 현지답사를 가서 보니까 곳곳에 폐가들이 많았고 자원봉사자들이 폐가의 물품들을 재활용하기 위해 추려 내고 있었어요. 그중 제일 많은 게 문짝이었어요. 일본 건축의 문들은 규격화되어 있어서 디자인만 다를 뿐이지 크기가 같아요. 100개 정도 헌 문짝을 구해 달라고 했고 1년 뒤에 가서 그것으로 16개의 방을 만들었습니다. 한 평짜리 방이 가로세로 4칸씩 16개가 되는 거죠. 벽 하나에 문이 2개씩이니 모두 80개가 들어갔어요. 야외에 설치했는데

위치가 외져서 아침마다 목수들, 자원봉사자들과 봉고차를 타고 나가서 하루 종일 일하고, 저녁에 돌아오는 일을 보름 정도 반복해서 완성했습니다.

그 안에는 여러 가지 생각이 담겨 있습니다. 그 문을 열고 들어가면 아이들의 낙서도, 손때 묻은 메모 같은 사람들의 흔적도 그대로 남아 있어요. 이렇게 타인의 공간 속으로 빠져 들어가는 경험이 중요했고, 한편 수십 년 동안 그 지역에서 목수로 일했던 사람들이 만든 문들을 모아 놓으니 새롭게 드러나는 점도 있었습니다. 가로 90, 세로 180센티미터의 직사각형을 목수들마다 제각각 다르게 분할해서 문을 만들었는데, 모두 다르면서도 전체를 모아 놓고 보면 일관된 유사성을 띠고 있습니다. 개인의 차이에도 불구하고 그것들이 모여서 집단적인 정체성이 나타난다는 사실이 흥미로웠죠.

에치고츠마리는 장기적인 계획을 세우고 지역성과 연결해 진행되는 측면이 강해서 다른 비엔날레들과 조금 다른 성격이 있지요.

한 미술 건설팅 회사와 지자체가 10년 계약을 했습니다. 3년마다 열리니까 세 번을 같은 회사가 맡게 되죠. 그래서 일관성도 있고 장기적인 기획이 가능하니까 우리와 많이 다르지요. 물론 거기서도 방향은 바뀌더군요. 처음에 생각했던 건 조각 공원이었는데, 비엔날레가 몇 차례 반복되는 동안 지역 주민들이 떠난 도시 공간을 어떻게 하면 문화적으로 의미 있는 공간으로 만들 수 있을지 고민하는 공동체 미술의 성격이 커지는 모습을 볼 수 있었어요. 제가 참여했을 때는 그 과도기에 해당되는 것 같습니다. 산골 곳곳에 1회 때 야심차게 만들었던 야외 작품들이 흩어져 있었지만, 출품 작가 중 상당수는 주민들이 떠난 시내의 비어 있는 상가를 이용해서 전시를 했어요.

그때와 비슷한 작품이 이영철 큐레이터가 기획했던 전시[27]에도

27. 『당신은 나의 태양』, 토탈미술관, 서울, 2004.

있지 않았나요? 그것도 약간 오래된 문들로 만든 작품이었어요.

그건 원래 헤이리에서 했던 전시[28]를 토탈미술관으로 옮긴 작업입니다.
재건축 사업으로 서울 시내 곳곳에서 사람들을 이사시키고 건물을
철거할 때였어요. 그런 지역의 문짝들을 모아서 판잣집을 지었습니다.
초라했던 1960-1970년대 서울 생활의 흔적이 그대로 묻어 있는 그런
문짝들을 세련된 현대 건축물이 들어선 헤이리로 가져가 판잣집을 지어
놓으니까 사람들이 싫어했어요. 헤이리 전시를 끝낸 뒤 토탈미술관으로
옮겨 왔는데 전시가 끝난 뒤에 보관이 잘 안 돼서 버리고 말았죠. 그다음엔
이지윤 큐레이터의 요청으로 런던 아시아 하우스에서 전시를 하게
됐어요.[29] 그래서 다시 여기저기서 헌 문짝들을 모아 배로 보내서 런던에서
설치를 했습니다. 전시가 끝난 뒤에 현지에 두고 오는 조건이었죠.

**2012년 광주비엔날레에 선생님을 초대하면서 광주에 대한 작품을
다뤄 줬으면 좋겠다고 부탁드렸죠.[30] 너무나 의미 있고 좋았던
기억입니다. 광주비엔날레를 어떻게 보셨는지, 그리고 그때
보여 주셨던 작업에 대한 얘기를 듣고 싶습니다.**

그동안 광주비엔날레와 저는 인연이 별로 없었어요. 2002년에 성완경
선생이 총감독할 때 '폐선부지' 프로젝트에 참여했는데 「숨겨진 길」
(2002)이라는 작은 모형을 전시하는 데 그쳤습니다. 그래서 역시
비엔날레는 나와 별 인연이 없나 보다 생각하고 있었죠. 2012년
광주에서 전시했던 「그들이 떠난 곳에서」(2012)는 지금까지 하던
것과는 전혀 다른 방식의 작업이었지만 제가 오랫동안 해 왔던 생각을
실현한 기회이기도 했습니다. 거기에는 박이소가 바다에 병을 던졌던
일,[31] 그리고 바스 얀 아더르[32]가 배를 타고 사라져 버린 일 같은
바다의 이미지가 있어요. 사람이나 사물이 종적 없이 사라져 버리는

28. 『장소/공간』, 헤이리예술마을, 파주, 2004.
29. 『거울을 통해』(Through the Looking Glass), 아시아 하우스, 런던, 2006.
30. 『라운드테이블』, 제9회 광주비엔날레, 광주, 2012.
31. 박이소, 「무제(표류)」, 2000.
32. 네덜란드 개념 미술가이자 퍼포먼스 작가, 사진가, 영화 제작자. 1975년 작은 조각배를 타고 대서양을 횡단하는
프로젝트를 실행하다 실종됐다.

숨거진 길, 2002

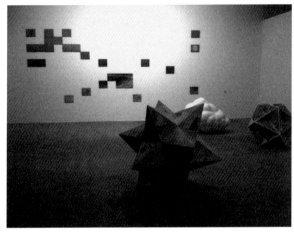

그들이 떠난 곳에서, 2012

실종과 소멸이 일어나는 곳이 바다인데, 도시 또한 하나의 바다일 수 있다는 생각이 들었습니다. 도시의 거리에 뭔가를 놓고 그것이 사람들 사이에서 어떻게 떠돌아다니는지를 기록하거나, 그것이 영원히 사라져 버리는 과정을 추적하다가 마지막에 놓쳐 버리는 작업을 생각했어요. 이를테면 작은 유실물이 될 수도 있고 비둘기 같은 동물이 될 수도 있죠. 지금도 조류의 흐름 속에 유실물이 어떻게 어디로 흘러가는지를 보려고 부이라는 것을 띄우잖아요. 그것처럼 도시에서 흔적 없이 사라져 버리고 소문만으로 남게 되는 어떤 대상에 대해 생각했습니다. 광주 작업에서는 이 도시에 떠도는 소문, 보이지 않는 실종자들의 그림자를 중요한 모티브로 삼았습니다. 영상에도 나오지만 실제로 5·18 기념 공원에 가보면 돌 벽에 쓰인 실종자 명단이 3,000명이 넘습니다. 그중

공식적으로 사망이 확인된 사람은 200-300명밖에 안 되거든요. 나머지 사람들은 그곳의 공기 속에 있는 거조. 도시의 보이지 않는 구석구석에 흩어져 있는 상태일 텐데, 이걸 어떻게 하면 시각적인 은유로 드러낼 수 있을까 생각했습니다.

　「그들이 떠난 곳에서: 바다」(2012)에서는 3호짜리 캔버스 200개를 이어 붙이고 파도치는 바다 풍경을 그렸어요. 험한 파도가 몰려오는 회색 바다인데 제자에게 사진을 보고 그리게 하고 하나하나 일련번호를 매겼죠. 완성된 그림을 전시장 벽에 걸어 사진을 찍은 뒤, 캔버스들을 그대로 다 떼어서 광주 여기저기를 돌아다니며 전부 버렸다가 보름 후에 분실 광고를 냈습니다. 광주비엔날레에 전시될 작품인데 운반 도중 분실됐으니 찾아달라는 내용이었죠. 연락이 오면 택배 서비스가 가서 받아다가 전시장으로 가져오면 원래 자리에 하나씩 걸었는데 한 30점 내외가 돌아왔습니다. 나머지는 돌아오지 않았어요. 그래서 이 바다 풍경은 무엇을 그린 것인지 알 수 없는 상태로 이가 빠진 퍼즐처럼 되어 버렸어요. 보이지 않는 그림, 또는 어떤 그림에 대한 소문을 광주 시내 전체를 전시장으로 해서 전시한 셈이죠. 광주 분들은 그 맥락을 금방 알아챘어요. 이 과정을 기록한 17분짜리 영상 작업을 같이 전시했죠. 그런데 이렇게 이야기가 많은 작업이 비엔날레 같은 대규모 전시에서 한꺼번에 수많은 작품을 보게 되는 관객들에게 충분히 집중력 있게 전달될 수 있었는지 생각해 보면 지금도 조금 아쉽고 잘할 수 있는 방법이 뭐였을지 생각합니다. 광주에서 미흡했던 부분을 언젠가 다른 작업에서 보완하면 좋겠다는 생각도 듭니다.

　플라토에서 하신 「식물의 시간」 등 최근의 퍼포먼스 작업들을 보면 불가능해 보이는 일을 해내려는 노력을 계속해서 보여 주는 것 같습니다.
작년에 수업에서 교재로 썼던 책의 제목이 '실패'입니다.[33] 그 책으로 수업을 해서 그랬는지 계속 실패에 관한 것, 예정된 실패, 의도된

33. Lisa Le Feuvre ed., *Failure*, Whitechapel: Documents of Contemporary Art (The MIT Press, 2010).

실패에 관한 것들이 작업에 반복적으로 등장하게 돼요. 누구나 성공을 원하잖아요. 작가로서 성공하고, 미술 시장에서 성공하고, 미술관에서 성공하는 것, 그래서 조바심을 내고, 그런데도 계속 실패하는데 이것을 넘어서려면 어떻게 해야 하나? 한 가지 방법은 아무것도 안 하는 거겠죠. 목표가 없으면 실패할 일도 없는데 목표를 버리는 순간 아무것도 할 일이 없어지는 거죠. 최근에는 성공을 목표로 하지 않고 실패가 일의 목표가 되게끔 할 수도 있다는 생각을 하고 있습니다. 그래서 계속 헛수고가 되는 일들을 반복합니다. 스웨터를 떴다가 풀어내고, 다시 뜨는 뜨개질이라든지, 쌓아 놓은 벽돌을 다른 곳으로 가져가 다시 쌓는 것과 같은 반복과 순환 작업은 그런 생각의 결과일 겁니다. 그런데 이건 제 개인적인 실패의 문제가 아니에요. 어쩌면 세상은 끊임없는 실패의 연속인지도 모르겠습니다. 짧은 희망과 열정, 성취에 드는 엄청난 노력, 그렇게만 되면 뭐라도 달라질 것 같았던 세상, 그러나 실제로는 아무것도 변하지 않은 세상에 대한 실망. 아마 이런 경험들이 이런 생각에 몰두하게 되는 배경이겠죠. 근본적으로 지금의 정치는 우리에게 예정되어 있는 실패를 끊임없이 내일로 미루고 다음 세대에게 넘기는 장치가 아닌가 하는 비관적인 생각이 들어요. 우리에게는 계속해서 실패할 일들이 있는데 이걸 계속 조금씩 나눠서 복용하게 한다든지, 마지막까지 뒤로 미뤄서 다음 세대에게로 떠넘기는 거죠. 결국은 좌파든 우파든 정치라는 이름으로 이런 것들을 행하고 있다는 생각이 들어요. 이에 대한 반응으로 이런 작업이 나온 것이라면 아무리 돈키호테적이고 부조리한 농담처럼 보일지라도 정치적인 작업이라고 생각합니다. 저의 작가적 경로를 스스로 수미일관하게 조절하려는 생각은 없지만, 내 작업이 정치적으로 어떤 의미를 갖는가를 계속 생각하게 되는 건 어쩔 수가 없습니다. 이것이 이를테면 요즘 많이들 얘기하는 바틀비의 태도가 아닌가 생각해요. 아무것도 안 하기. '아무것도 안 하는 걸 선호합니다'라고 공손하지만 단호하게 말하는 태도와 연결된다는 생각이 듭니다.

이번 전시에 대해 얘기를 나눠 볼까요?. 하이트컬렉션이 사실 천장이 낮고 공간도 지하와 2층으로 나누어져 있어서 작품을 설치하기에 좋은 곳은 아니죠.

로댕갤러리도 그랬지만, 하이트컬렉션도 사실 전시가 쉽지 않은 공간이에요. 서도호 작가의 작품이 공간 안에 있으니 계속 염두에 둘 수밖에 없죠. 여러 가지 생각이 있지만 결국은 최근의 제 주요 관심사들이 담긴 전시를 하고 싶습니다. 그중 하나는 지금의 미술관이 기대하는 조건에 대한 겁니다. 미술관이 기대하는 스펙터클이라는 것. 관객에게 어떤 새로운 감각적인 체험을 제공해서 뭔가 새로운 경험을 하고 관객들이 만족해서 돌아가게 하기 위해 요구되는 조건들이 있어요. 뉴미디어도 그렇고 사람들을 몰입시키고 감탄하게 만드는 거창한 볼거리를 만드는 것도 그렇죠. 현대 미술관 건축의 스케일은 또한 작가로 하여금 그 공간을 채울 것을 요구합니다. 거대한 공간을 채울 수 있는 구경거리, 이것이 미술에 요구되는 하나의 큰 축이라면 다른 하나의 축은 여전히 집 안의 알록달록한 장식이 되는 그림에 대한 수요거든요. 둘 사이 어딘가에 무언가 다른 길이 있을 거라고, 학생들에게도 그렇게 이야기하고 있는데, 그건 순간순간의 상황에 대한 어떤 반응이 되어야 하지 않을까 생각합니다. 바로 옆에 놓일 서도호 작가와의 대화일 수도 있겠죠. 일방적으로 저 혼자 말하는 꼴이 되기 쉽겠지만요.

로댕갤러리 전시도 그렇고 이번 전시도 그렇고 전시 공간 안에 이미 존재하는 작품이 있고 그에 대한 반응이 되는 셈이네요.

오늘 아침에 노트에 적은 글이 있습니다. "윤동주 시인이 인생은 살기 어렵다는데 시가 이렇게 쉽게 쓰여도 되는지를 물었듯이, 세상이 이처럼 어려운데 미술이 이렇게 쉽게 세상을 얘기해도 되는가? 삶이 변하지 않는데 예술만 그렇게 쉽게 변해도 되는가? 적당히 무거운 주제를 잡아서 가장 진기한 구경거리를 생산하는 것으로 예술가가 할 일을 다했다고 말해도 되는가? 친애하는 관객에게 더 심오한 존재의 공허를 보여 주기 위해 가장 얇고 가장 가벼운 세계의 표피만을 보여

주는 거라고 주장해도 되는가?. 예술이 이처럼 텅 빈 기호로 우리
삶의 초라함을 은폐해도 되는가? 소통의 이름으로 예술을 이렇게
공회전시켜도 되는가? 의미를 죽이고 예술만 살아남아도 되는가?"
이런 질문들이 이번 전시에서 하려는 일에 대한 중요한 축이 될 겁니다.
그런데 저는 한편으로는 무겁고 진지하고 엄숙한 것으로부터 계속해서
멀어지려고 해 왔기 때문에 그것 역시 외형적인 작품의 주제가 될
거예요. 실없는 농담 같은 것. 가볍게 던져지는, 해도 되고 안 해도 되는
말들. 뭔가 아무 일도 안 일어나는 상태, 맨날 해 봐야 헛수고인 일,
공회전하는 일, 이것을 전시의 주제로 삼고 있습니다.

선생님도 그렇고, 박이소 작가도 그렇고, 여러 사람들이
1990년대에는 희망을 가지고 여러 노력을 기울였는데 지금
보면 그 모든 게 아무것도 아닌 것 같다는 생각도 듭니다.
앞으로 나가는 것처럼 보였다가도 다시 제자리로 돌아오는
도돌이표 같기도 하고요.

세월호에 대한 생각이 떠나지를 않아요. 도대체 왜 제일 중요한
것들, 해야 될 일들은 그 일을 할 수 없게 된 시간이 되어야만 그때
알려지는가. 왜 골든 타임이 다 지나간 후에야 골든 타임이라는 게
있었다는 걸 알게 되는가, 이런 것에 대한 답답함이 있습니다. 우리가
어떤 사물에 대해서 너를 무엇으로 부르겠다고 지칭한 이름이 있는데
그 사물이 이름을 배신하는 상태라고 할 수 있어요. 구명조끼는
사람의 목숨을 구하라고 있는 건데 그게 오히려 가라앉는 배 속에서
치명적인 게 되어 버리고, 재난안전본부라는 곳은 모든 재난에 관한
정보가 모여야 되는 곳인데 상황도 대처 방법도 거기 없고, 보고라는 건
항상 중요한 정보가 빠진 채 보고되고. 우리는 도대체 왜 매번 나중에
도착하는가? 왜 일이 다 지난 다음에 도착하는가? 이것이 우리에게
반복되는 일이라면 지금 아무것도 안 일어나는 이 시점, 다른 일이
일어나기 직전의 이 시점에 우리는 이 질문을 해야 한다고 생각합니다.
지금은 무엇을 위한 골든 타임인가? 우리가 지금 구해야 할 것은
무엇인가? 지금 우리가 잃어버려선 안 되는 것은 무엇인가? 이번 전시의

원래 계획은 이런 얘기가 아니었는데, 지금은 이것이 지나갈 수 없는 문제, 배놓고 갈 수 없는 문제가 되었다는 생각이 듭니다.

이 대화는 하이트컬렉션에서 열린 『모든 것이면서 아무것도 아닌 것』(2014)전을 앞두고, 2014년 5월 16일과 26일 두 차례에 걸쳐 사무소에서 이루어졌다. 김선정과 안규철은 수차례의 개인전과 그룹전을 통해 함께 일해 왔다. 주요 기획 전시로는 1995년 아트선재센터 옛터에서 열린 『싹』, 1999년 경주 아트선재미술관(현 우양미술관)에서 열린 개인전 『사소한 사건』, 2000년 예술의전당 디자인미술관의 『디자인 혹은 예술』, 2012년 제9회 광주비엔날레 『라운드테이블』, 그리고 2014년 하이트컬렉션에서 열린 개인전 『모든 것이면서 아무것도 아닌 것』이 있다. 2006년부터 2012년까지는 한국예술종합학교에서 동료 교수로 지냈다. 인터뷰 정리: 강영희, 박활성.

2014　달을 그리는 법
Drawn to the Moon

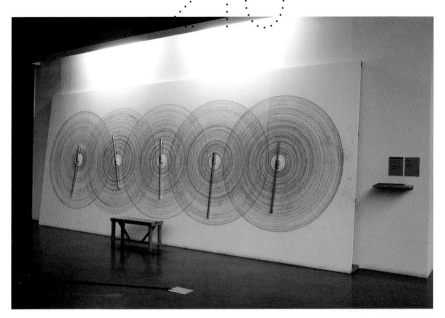

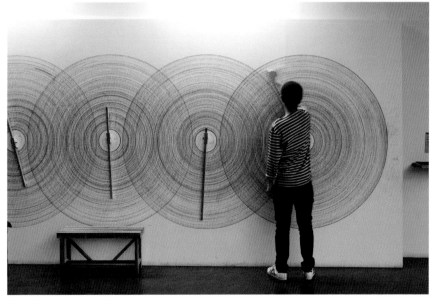

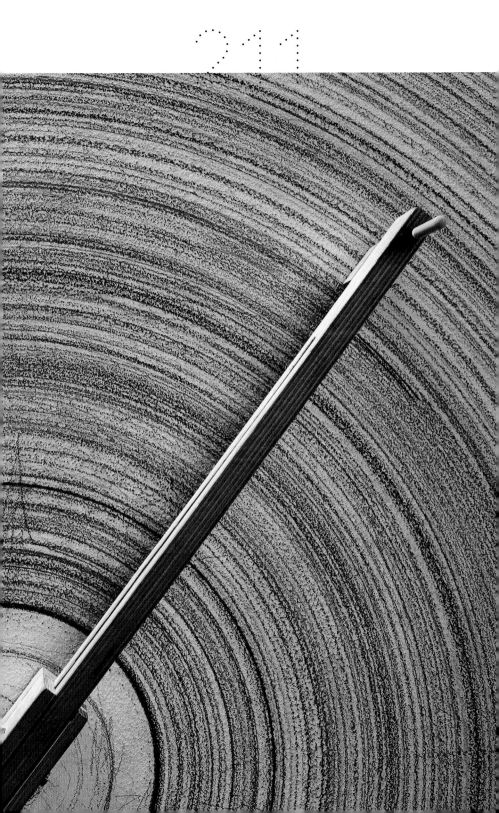

2013 무지개를 그리는 법
Drawn to the Rainbow

2013 야상곡 No. 20
Nocturne No. 20

2013 둘의 엇갈린 운명
Twisted Fate of the Two

2013 　마음속의 수평선
The Horizon in Mind

2013 　일곱 개의 수평면
Seven Horizons

2013 슬픈 영화를 보고 그린 그림
Seescape After a Sad Movie

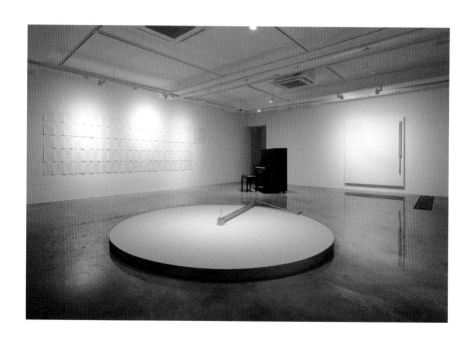

『무지개를 그리는 법』전시 전경, 갤러리 스케이프, 서울
Installation view of *Drawn to the Rainbow*, Gallery Skape, Seoul

223

2013 모래 위에 쓰는 글
Writing on Sand

225

2013 모래 위에 쓰는 글 II
Writing on Sand II

226

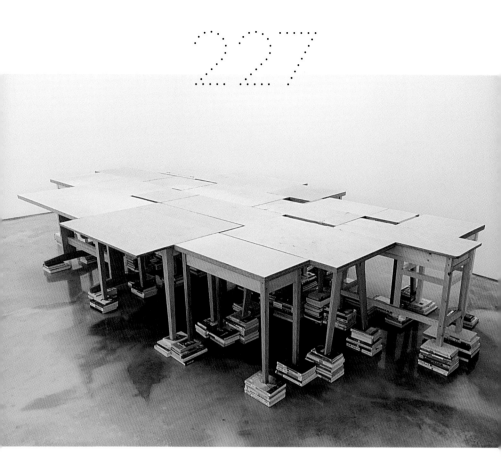

2013 단 하나의 책상
The One and Only Table

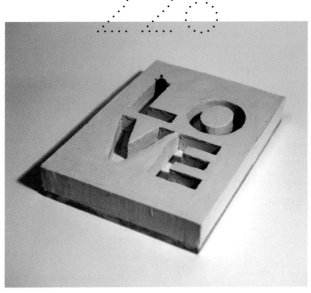

2013	사랑할 때와 미워할 때	2013	슬퍼할 때와 춤출 때
	When in Love and When in Hate		When Sad and When Dancing

2013 죽일 때와 고칠 때
When Killing and When Fixing

2013 심을 때와 거둘 때
When Planting and When Harvesting

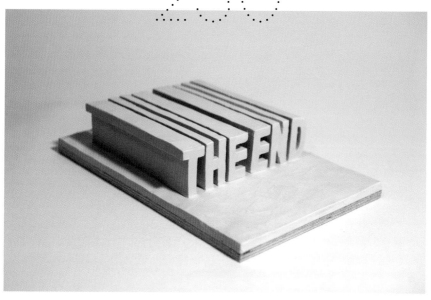

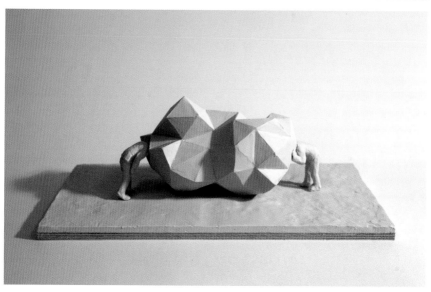

2013 찢을 때와 꿰맬 때
When Ripping and When Sewing

2013 찾을 때와 잃을 때
When Finding and When Losing

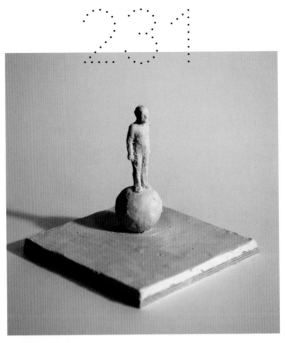

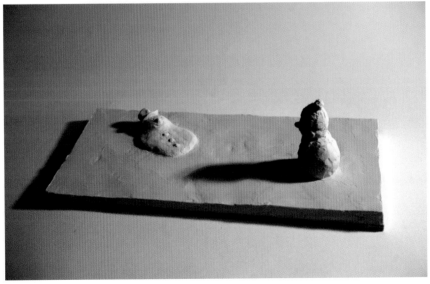

2013 침묵할 때와 말할 때
When in Silence and When in Dialogue

2013 태어날 때와 죽을 때
When Being Born and When Dying

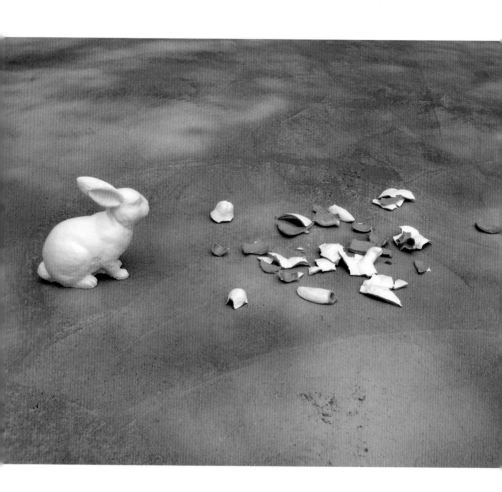

2012 토끼
Rabbit

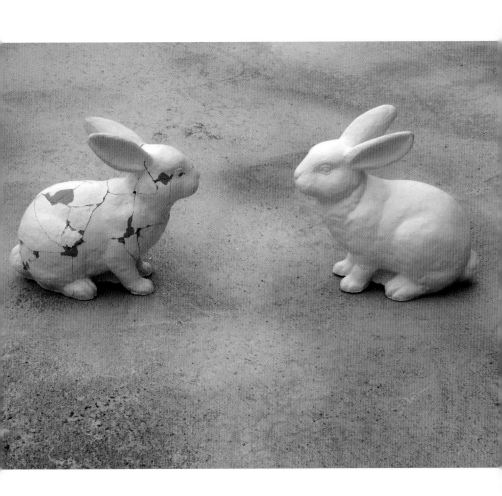

2012 토끼 II
Rabbit II

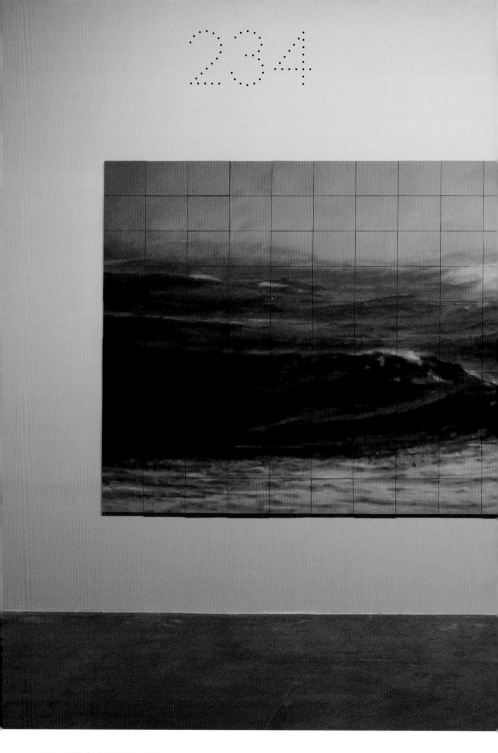

2012　그들이 떠난 곳에서 – 바다
From Where They Left–Stormy Ocean

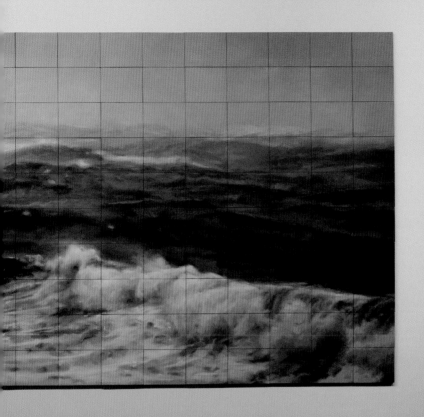

2012 그들이
떠난 곳에서 –
별 I
From Where
They Left –
Star I

2012 그들이
떠난 곳에서 –
별 II
From Where
They Left –
Star II

2012 그들이
떠난 곳에서 –
구름
From Where
They Left –
Cloud

2012 그들이
떠난 곳에서 –
다툼
**From Where
They Left –
La Dispute**

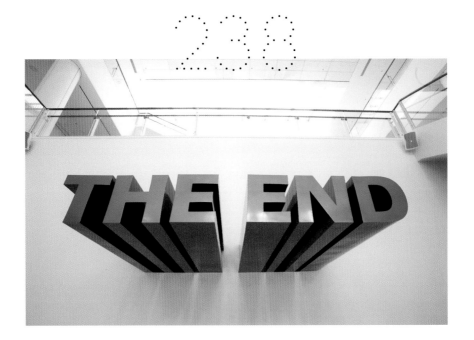

2012 끝
The End

겨울 작업 I

겨울이 오기 전에 낡은 구두 한컬레를
골라서 「뒤로 걷는 구두」를 만든다. 구두의
밑창을 뜯어서 앞축과 뒷굽의 방향을 바꿔
붙인다. 눈이 오기 전까지 이 구두를 신고
뒤로 걷는 연습을 해둔다.
눈 오는 날 밖으로 나가서 걸으면서
눈 위에 생기는 자신의 발자국을 영상으로
기록한다. 뒷걸음질을 칠 때는 제대로 된
발자국이, 앞을 향해 걸을 때는 뒷걸음걸음
치는 발자국이 당신을 따라오게 될 것이다.
이 간단한 트릭을 이용해서 출발지점이
도착지점이 되거나, 눈밭 한복판에서
종적 없이 사라져 버리거나, 어디선가 느닷없이
시작되는 발자국들을 만들 수 있다.
추적자를 따돌리고 과거와 현재를
뒤섞거나 뒤집을 수 있다.

거울작업 Ⅱ

만약 올 겨울이 계속 이렇게 춥다면 실외에 물을 뿌려서
얼음을 얼림으로써 빙판으로 이루어지는 회화 작품을 만들 수 있고, 좀더
인내심을 발휘한다면 얼음 조각도 만들 수 있다. 고드름이나 종유석처럼
자연스럽게 증식하는 형태는 물론이고, 미리 거푸집 같은로 틀을 이용하면
우리가 원하는 형태의 입체 작품을 얻을 수도 있다.
이것은 넓은 공터에, 정해둔 모양대로 땅을 파고 그 안에 물을 넣어
얼림으로써 아이스링크를 만드는 것이다. 얼음처럼 차가고 딱딱한 사랑의
빙판 위에서 우리는 각자에게 배정된 글자 속에 그림된채 끝내
닿을 수 없는 서로를 향해 끊임없이 질주할 것이다.

겨울 작업 Ⅲ

눈이 오기 전에 물건들을 준비한다. 그것들의 실루엣으로 마당의
땅바닥에 어떤 그림이나 글, 기호를 만들 수 있는지 연구해서
가능 적합한 것을 하나 고른다. ♡ 나 ☆ 처럼
고전적이고 한의적인 수준에서 모바일지의 흑백 초상화까지
선택의 지취를 목한한다. 건물 옥상 꼭에서 원하는 형태가 되었는지
확인하고 물건들의 위치를 조정한다. 일기예보를 들으며 눈이 오기를
기다린다. 눈이 오면 그칠때까지 기다렸다가 밖으로 나가 물건들을
들여 옮긴다. 다 옮기고 나면 원했던 그림이나 글이 나타날 것이다.
이때 옥상에 올라가서 기념 촬영을 해둔다.
어떤 그림이나 글을 선택해도 되지만 나중에 후회하지 않도록
신중하게 판단할 일이다.

계울 작염 IV

중절모, 검은색 단추 몇개, 홍당무, 숯 약간, 목도리, 빗자루
녹아서 사라져버린 눈사람의 유품

엇갈린 두 눈사람의 운명

겨울작업 V

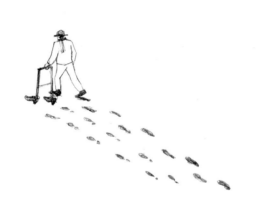

눈 위에 두 사람의 발자국이 남아 있다고 해서
그 곳에 반드시 두 사람이 있었다고 말할 수는 없다.

247

거울정덩 VI

눈싸움을 할때 만드는 눈덩이를 벽에 던져서 하나의 단어,
아니면 하나의 이름을 쓴다고 상상해본다. 연필도 종이도 없는
무인도 에서 눈 밖에는 아무것도 없는 허허벌판에서 그래도
뭐든 한 마디 하지 않고는 견딜수 없는 어떤 상황을 상상한다.
햇 볕 아래서 금세 녹아 버리거나 바람에 쓸려 사라져 버릴
것을 알면서도 온 힘을 다해 눈덩이를 벽에 던진다.
그런 한 마디가 아직 있는가?

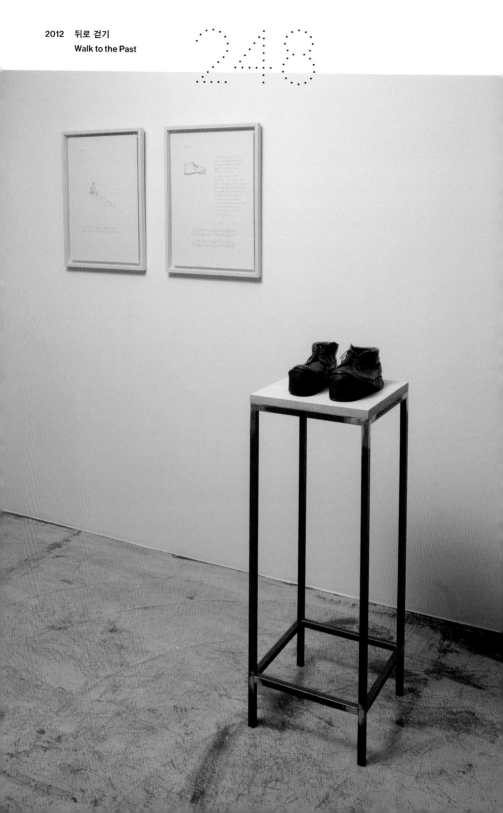

2012 눈 공
Snowballs

250

251

2012 검은 눈사람
Black Snowman

눈사람
Snowman Melting

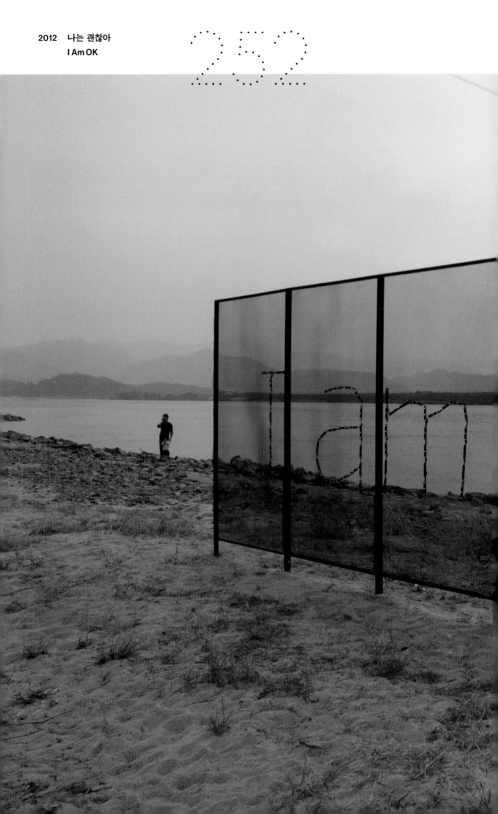

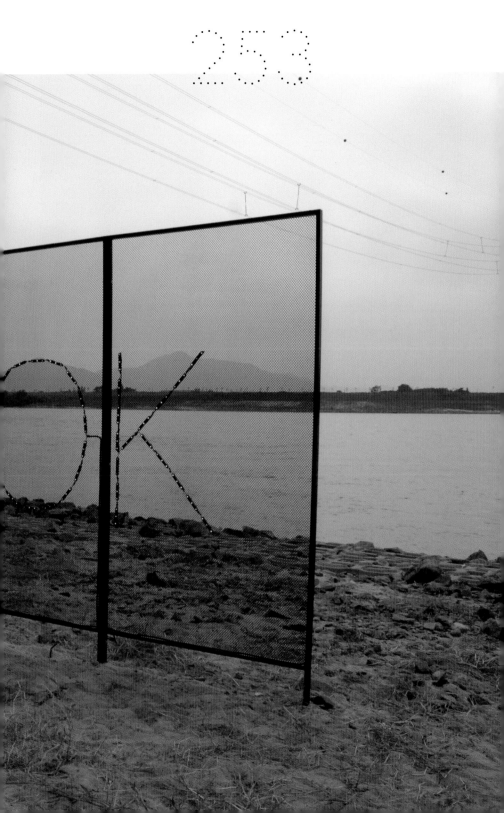

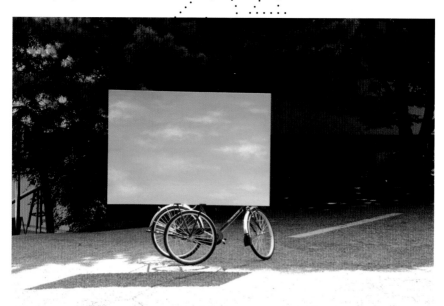

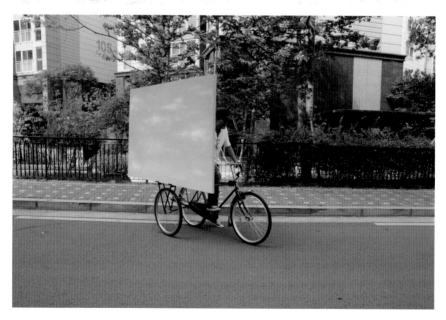

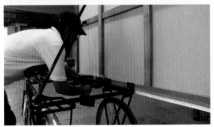

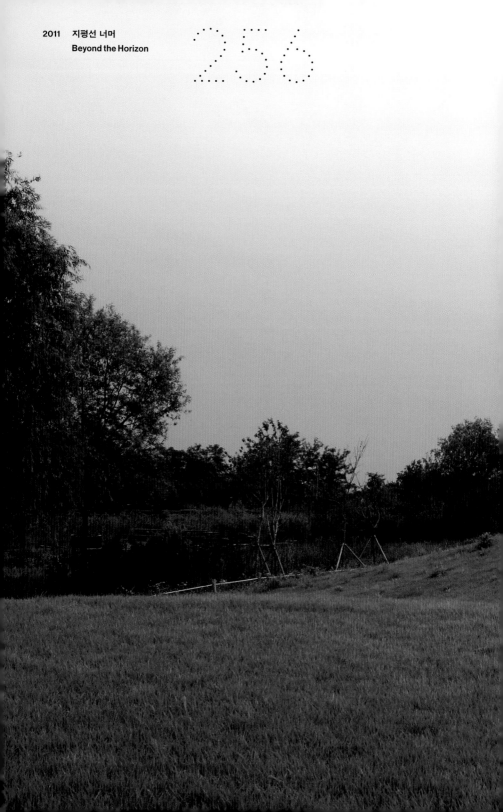

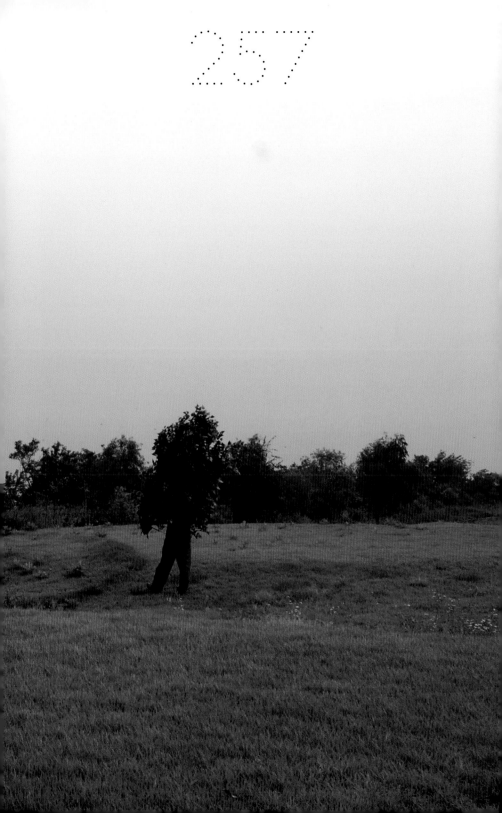

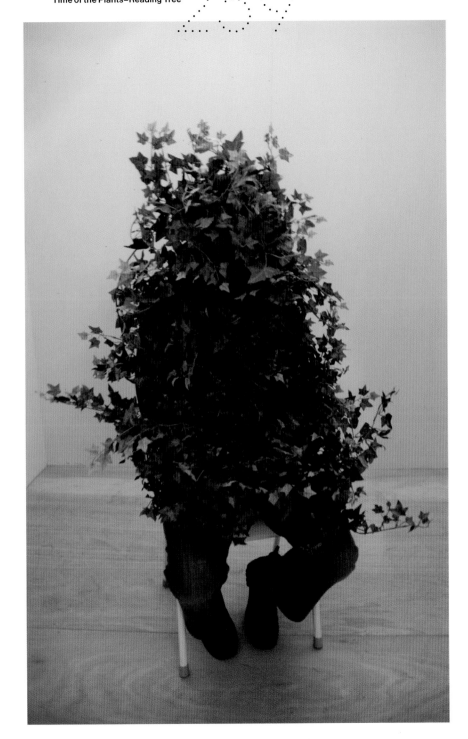

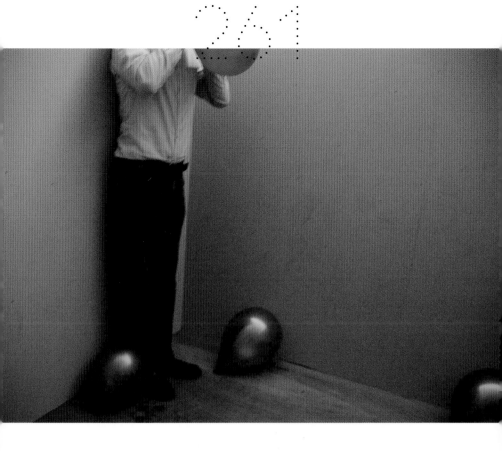

2011 식물의 시간 - 풍선
Time of the Plants-Balloon

2011 식물의 시간 – 피아니스트
Time of the Plants–Pianist

2011 식물의 시간 – 벽 걷기
Time of the Plants – Walk on Wall

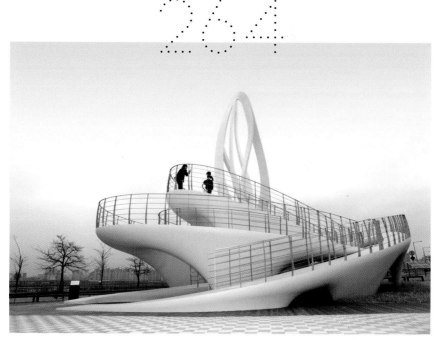

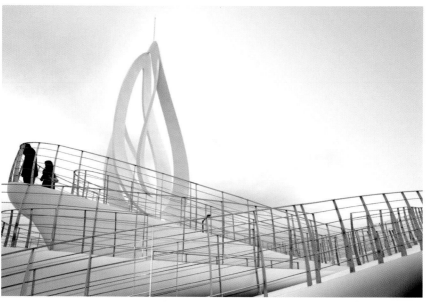

2010 바람의 길
Path of the Wind

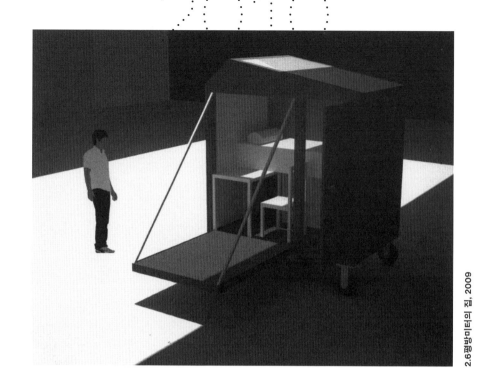

2.6평방미터의 집, 2009

사물과 언어 사이를
가로지르기로부터
예술의 효용성으로

최태만

'거룩한 미술'로부터의 해방

1980년대 중반 안규철은 자신이 표현했던 "일종의 신앙처럼 뿌리 깊게 고정되어 있던 '가치 중립'의 예술로부터 '가치 지향적 예술'로의 전환"이란 자기 변화의 과정을 겪었다.[1] 그와 동시대에 미술 대학을 다녔던 동료 학생들은 로댕으로부터 브루델, 마이욜, 브랑쿠시, 헨리 무어에 이르는 서양 조각의 습득 과정을 마치 진화의 도식처럼 이해했고, 3학년쯤 보통 명사인 '추상 조각'을 스승으로 받아들였다. 그러나 졸업하면서 그들은 "이들 모든 스승들이 일시에 사라져 버린 '현대'라는 황량한 벌판 한가운데 내팽개쳐져 있음"을 느낄 수밖에 없었으며 그 역시 예외는 아니었다. 1977년 서울대학교 미대 조소과를 졸업하고 1980년부터 잠시 『공간』을 거쳐 『계간미술』의 기자로 근무하던 안규철은 1980년까지만 하더라도 한국 미술계에서 애매한 채로 수용되거나 자의적으로 해석되었을 뿐만 아니라 심지어 이분법적인 시각에 따라 찬양 또는 지양의 대상이었던 모더니즘 경향의 조각에 관심을 가지고 있었다. 그러나 1980년의 광주 항쟁을 통해 예술의 사회적 역할에 대해 고민하게 되고, '현실과 발언'의 작가들을 만나면서 코페르니쿠스적 전환이라 할 만한 세계관의 변화를 거쳤다. 이러한 세계관의 변화는 내용과

방법에서 「녹색의 식탁」(1984), 「국기 강하식」, 「정동 풍경」(1984), 「연금」, 「좌경우경」(1985), 「9시 뉴스」 등의 미니어처 조각에서 볼 수 있듯이 조각과 회화, 그리고 문학성의 결합이란 독특한 방식을 통해 서술적 조각, 풍경 조각의 가능성을 제시하는 것으로 발전했다. 제목에서도 연상할 수 있는 것처럼 당시 그가 제작한 작품들은 대부분 1985년의 미국 문화원 점거 농성(정동 풍경), 만연된 불법 연금(연금), 고문과 같은 폭력에 의해 죽은 젊은 대학생의 사인을 은폐하려는 권력(9시 뉴스) 등 시사적인 관심과 맞물려 있다. 그중 「정동 풍경」은 경비를 서고 있는 경찰의 눈을 피해 정동에 있는 미국 문화원의 담을 넘고 있는 청년을 마치 드라마의 한 장면을 보여 주기 위한 미니어처 세트처럼 제작한 것이 특징이다. 케이크를 담는 상자 정도의 크기로 제작했기 때문에 세부 묘사보다 상황 연출에 더 초점을 맞춘 나머지 해학적 설정이 내용의 심각성을 추월하고 있는 이 작품은 엄혹한 현실을 특유의 재치와 유머로 표현한 '이야기 조각'이자 1980년대의 한국 사회를 관통했던 정치적, 사회적 풍경에 대한 스케치라고 할 수 있을 것이다. 이 작은 조각들은 대부분 석고나 종이 점토와 같은 값싸고 다루기 쉬운 재료를 최소한으로 사용한 것으로서 잡지사 기자로 일하고 있던 그가 선택할 수 있는 규모, 재료, 기법에 부응하는 것이었다. 소박하지만 의미가 분명한 이 형식을 통해 그는 "빚을 얻어서 대리석과 브론즈를 사들이는 열성적인 조각 지망생들의 무리"를

1. 안규철, 「'거룩한 미술'로부터의 해방」, 『현실과 발언: 1980년대의 새로운 미술을 위하여』, 현실과 발언 동인 엮음(서울: 열화당, 1985), 146.

감당하지 않아도 되었고, 창조의 신화로 치장되어 있는 제작 노동의 부담을 최소화할 수 있었다. 그는 당시 작업에 대해 "조각의 형식적 전제들인 재료, 노동, 작업 시간의 무게를 스스로 감당할 수 있는 범위로 줄이는 것은 동시에 전문 직업인으로서의 조각가의 위치에서 아마추어 조각가의 위치로 옮겨 가는 것을 의미했지만 그렇게 함으로써 얻을 수 있었던 '자유의 폭'이 아마도 그때 작업이 가질 수 있었던 '진실의 폭'이 아니었나"라고 밝힌 바 있다.[2] 당시 그가 사회를 바라보는 시점은 사회를 수평으로 관찰하는 평원(平遠)이나 사회 속으로 파고드는 심원(深遠)이 아니라 마치 새가 하늘에서 내려다보는 시점과도 같은 부감법(俯瞰法)으로부터 출발한 것이었다. 다루기 쉬운 재료를 활용한 소형 조각은 일상의 기계적 재현이나 나열, 설명보다 함축에 더 적합했으며 이런 점은 당시 현실과 발언에서 활동하고 있던 심정수, 이태호, 최병민의 작품과의 차이를 분명하게 했다. 그럼에도 불구하고 그의 서술적인 작은 조각은 재료에서 이태호와, 서술 구조에서는 이종빈과 공유하는 부분이 있었다. 안규철은 1987년 유럽으로 유학을 떠난 후 문학과 회화의 경계를 넘나드는 이야기 조각이 지닌 한계를 절감하고 규모는 키우되 메시지는 보다 함축적인 작업으로 다시 한번 방향

2. 안규철, 「80년대 한국 조각의 대안을 찾아서」, 『민중미술을 향하여: 현실과 벌인 10년의 발자취』, 현실과 발언 편집위원회 엮음(서울: 과학과 사상, 1990), 149-150.

전환을 하였다. 그것은 거룩한 미술과의 결별 선언 이후 다시 그것으로 회귀를 의미하는 것은 아니었다. 오히려 연극 무대와도 같은 '현실의 축소판'인 작은 조각 혹은 이야기 조각은 안규철 특유의 개념적인 오브제를 통해 변증법적으로 지양되었다고 봐야 할 것이다.

오브제와 언어유희

프랑스에서의 짧은 기간을 거쳐 1988년부터 독일 슈투트가르트 국립미술학교에 유학하던 그는 동구권의 붕괴와 소비에트연방의 해체를 목격했다. 한국에서 활동할 때 민중미술이 지향했던 현장보다 외곽에서 현실을 바라보는 위치에 있었던 그는 독일에서도 68혁명이 신화가 되고 한때 유럽 지식사회와 예술계를 뜨겁게 달궜던 비판 의식이 '예술의 집'으로 들어가기 위한 전략이었다는 비판을 받고 있는 현실을 지켜봤다. 예술의 사회적 비판 기능에 회의적인 유럽 예술가들을 볼 때마다 여전히 예술의 사회적 역할에 대해 고민하고 있던 그는 그곳에서도 자신이 외곽에 위치하고 있다는 생각을 떨칠 수 없었다. 그러나 이 시기는 그의 작업에서 1980년대 초반에 시도했던 '거룩한 예술'로부터의 해방에 필적하는 또 한 번의 자기 변화를 결행하는 실험의 시간이기도 했다. 그 변화의 징후는 정치적 현실을 직시하고 그것을 표현해야 한다는 강박으로부터 벗어나 예술가로서 자신의 정체성에 대해 질문을 던지는 것으로 나타났으며 그것을 알려주는 작품이 「무명작가를

위한 다섯 개의 질문」(1991)이다. 벽에 부착된 두 개의 문과 바닥에 놓인 화분으로 구성된 이 작품에서 하나의 문에는 다섯 개의 손잡이가 달려 있는 반면 다른 문에는 손잡이가 아예 없다. 다섯 개의 손잡이가 달린 문에는 '예술'이란 명패가 적혀 있고 손잡이가 없는 문에서는 '삶'이란 문자를 발견할 수 있다. 다섯 개의 손잡이를 한 번에 움켜잡거나 다섯 개의 손을 동원해야 예술의 문을 열고 그 세계로 들어갈 수 있는데 실제로 이 문의 개방은 불가능하다. 그것은 애초부터 열 수 없는 문이었던 것이다. 나아가 손잡이가 없는 '삶'으로의 진입도 원천적으로 봉쇄될 수밖에 없다. 따라서 이 문은 암호나 주문(呪文)으로는 열 수 없는 불가능의 세계에 대한 은유이자 암시라고 볼 수 있을 것이다. 열 수 없는 또는 열리지 않는 문을 통해 불가능의 세계를 은유한 작품은 뒤에 제작한 「영원한 신부 I, II」(1993)에서도 반복된다. 그런데 앞의 설치 작업에서 두 문 사이에 놓아 둔 화분 속에서 자라고 있는 것은 식물이 아니라 다리 하나가 터무니없이 길게 성장하여 줄기 역할을 하는 불안정하고 앉을 수 없는 나무 의자이기 때문에 삶이 불구이듯 예술도 불구인 상태를 표현한 것으로 해석할 수도 있을 것이다. 김정희는 이 작품에 대해 형식적 유사성에 착안하여 요제프 보이스의 「지진」(Terremoto)과 또 그의 제자인 라이너 루텐벡의 「가는 막대 의자 위의 책상」(Tisch auf Stahlstäben)으로부터 영향을 받았을

것으로 추정한 바 있다.[3] 그의 글이 상당한 설득력을 지닌 비교 고찰임에 분명하지만 형식적 유사성만 추적하다 보니 작가의 의도를 천착하지 못한 문제는 있다. 예술의 세계로 들어가기 위해 한꺼번에 다섯 개의 손잡이를 열어야 하지만 열 수 없고 삶 역시 폐쇄되었기 때문에 내부에 뭐가 있는지 알 수 없는 공간 속에 유폐된 것과 같은 지경인데 하릴없이 죽은 나무에 물을 주는 작가 자신의 답답함이나 당혹감이 이런 형식의 조각 설치로 발전하였음을 주목할 때 해석의 지평은 다양하게 열릴 수 있을 것이다. 그래서 이 작품을 통해 예술의 세계로 진입하기 위해 스스로 위태로운 의자 위에 앉아야 하는 운명을 받아들이겠다는 의지의 천명으로 이해할 수도 있고, 아니면 열쇠가 없는 밀폐된 공간에서 예술이란 식물을 파종, 재배하기 위한 방법을 찾고 있는 작가 자신의 위치에 대한 고백으로 받아들일 수도 있다. 이처럼 개념적인 이 작품이 지닌 두드러진 특징은 다의적 해석

3. 김정희, 「국내 젊은 작가들에게 나타난 서구미술 수용의 문제」, 『현대미술학회 논문집』 제1호(1997): 118-119. 김정희는 이 글에서 안규철의 「단결 권력 자유」를 로즈마리 트로켈의 두 개의 스웨터가 서로 연결된 「쉬초-스웨타」와, 안규철 스스로 미니멀리즘 실험으로 지칭했던 작업 중에서 「분가하는 집들」을 토니 크랙의 「해변의 집들」과 연결시키기도 했다. 방대한 자료를 동원하여 독일 유학 경험이 있는 한국의 젊은 미술가들에게 나타난 차용의 혐의를 밝혀내려는 그의 검사의 논고와도 같은 글은 필자에게 안규철의 작품을 보다 풍부하게 이해할 수 있는 계기가 되었다. 다만, 비평의 역할 중에서 표절을 밝혀내는 것은 필요하고 중요한 일임에 분명하지만 의도나 내용의 맥락은 무시하고 단순히 형태의 유사성만으로 표절을 연상시키는 차용으로 몰아가는 것이 타당한가에 대한 재비평의 실마리를 제공했음도 밝혀 둔다.

앞에 열려 있다. 이런 점은 독일 유학 중 그가 제작했던 일련의 작품에서 발견할 수 있는 공통적인 특징이기도 하다. 1980년대의 이야기 조각, 풍경 조각의 소박한 표현이 사라지는 대신 장인의 솜씨와 노동에 버금가는 수공을 거쳐 형식적 완결성이 두드러진 오브제가 전면에 부각되고 있으나 이 사물들은 대부분 기성품에서 착안한 경우가 많다는 점을 주목할 필요가 있다. 집요한 수공의 과정을 거친 결과가 공장에서 제조한 듯한 기성품의 모방에 그쳤더라면 그의 작품이 비평적 논의의 대상이 될 이유는 없었을 것이다. 이 기성품들은 언어와 결합되며 풍자적 전복이란 수사(修辭)에 의해 개념적인 것으로 제시되고 있다. 여기에서 이 시기 안규철의 작업이 일상에서 발견할 수 있는 평범한 사물을 사유적인 것으로 바꿔 놓고 있음을 알 수 있는데 이 사물들은 관찰자이자 해석자이기도 한 작가에 의해 개념적으로 가공됨으로써 시각적 볼거리 너머의 것에 대해 다르게 생각하기를 제안하는 대상으로 전화되고 있는 것이다. 예컨대 「2/3

사회」(1991)는 그가 직접 만든 세 컬레의 구두로서, 이것들은 서로 분리된 것이 아니라 가죽들을 서로 연결해 놓았기 때문에 발을 보호하기 위해 구두를 신어야 하는 효용성을 잃어버린 무용지물이다. 그러나 그 내용은 한 사회를 구성하는 약 3분의 1의 인구가 나머지 3분의 2를 먹여 살린다는 사회학적 연구를 바탕으로 한 것이므로 사회를 바라보는 작가의 시각을 엿볼 수 있는 작품이다. 이 작품은 정상적인 안경의 형태를 전복시키고 렌즈 부위를 얇게 가공된 돌로 막아 버려 효용성을 박탈해 버린 안경, 즉 볼 수 없는 안경을 통해 두 눈을 뜨고 있으면서도 실제로는 아무것도 볼 수 없는 상태에 대해 말하고 있는 「안경」(1991)처럼 효용성의 박탈을 보여 줌과 아울러 서로 연결된 구두를 통해 비록 사회의 소수가 다수를 부양해야 할지언정 그 사회를 유지하기 위해 어울려 살아갈 수밖에 없는 인간의 모습을 반영하고 있다. 「2/3 사회」와 대척 지점에 있는 것으로 「그렇다, 그렇다, 그렇다」(1992)를 들 수 있다. 테이블과

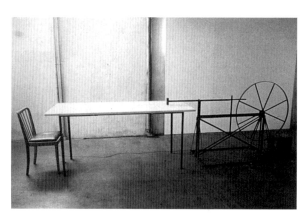

그렇다, 그렇다, 그렇다, 1992

물레와도 같은 형태의 단순한 기계로 이루어진 이 작품 역시 바퀴의 회전에 따라 축에 매달린 망치가 빈 책상을 타격하는 단순한 구조를 지니고 있다. 바퀴가 작동하는 동안 지속적으로 책상에 '그렇다'란 글자를 반복적으로 두드리는 망치야말로 획일적인 긍정만을 강요하는 사회를 지탱하는 이념, 제도, 권력을 상징한다. 이 작품은 차이와 다양성이 묵살되는 사회야말로 끔찍한 디스토피아이자 지옥임을 보여 주고 있는 것이다. 앞의 예에서 볼 수 있듯이 비록 예술가로서 자신의 위상에 대해 되돌아보는 방향으로 선회했다고 할지라도 자신을 사회로부터 격리시킨 채 예술의 집 속에 은둔한 것이 아니라 사회와 그것을 구성하고 있는 관념, 제도, 정치에 대해 발언하려는 자세를 유지해 왔다. 대표적인 예로 「단결 권력 자유」(1992)를 들 수 있다. 역시 작가 스스로 바느질하여 제작한 세 개의 외투가 서로 어깨를 맞댄 이 옷은 착용할 수 없거나 설령 세 명이 입는다 하더라도 행동이 부자유스러운 불구의 옷이지만 각 옷마다 독일어로 달아

놓은 라벨 때문에 정치적 메시지를 담은 오브제로서의 의미가 부각된다. 즉 가운데 권력(Macht)이란 단어를 동사로 사용할 경우 '만든다'란 의미로 해독될 수 있으므로 각각 독립된 단어가 조합돼 '단결이 자유를 만든다'는 의미심장한 문장으로 읽혀지게 되는 것이다. 이 문장은 부시 전 미국 대통령이 이라크전쟁을 수행하며 했던 말이자 폴란드 자유 노조의 구호이기도 했다. 뒤샹이 모나리자가 인쇄된 엽서를 구해 모나리자의 얼굴에 수염을 그리고 아랫부분에 프랑스어로 '그녀는 뜨거운 엉덩이를 가졌다'(elle a chaud au cul)라는 뜻으로 읽을 수 있는 철자를 적어 놓은 「L.H.O.O.Q」(1919)처럼 언어유희에 바탕을 둔 이 작품은 뒤샹의 말장난이 탈정치적인 반면 정치적 함의가 큰 것이란 점에서 주목된다. 그의 작품이 발산하는 의미가 사회 현상에 대한 작가 특유의 비평을 전제로 하고 있다는 점은 1993년에 발표한 「모자」에서도 나타나고 있다. 두 남자가 만나 서로 반갑게 악수를 하지만 한 남자가 느닷없이 다른

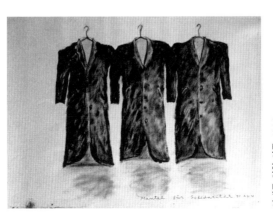

연대를 위한 외투, 1990

사람을 잡아먹어 버리는 이미지를 단순하고 반복적인 실루엣으로 표현한 이 작품은 살해와 식인이란 폭력을 다룬 것이지만 그 형태가 거의 기호와 같은 것으로 나타나고 있기 때문에 시각적 충격을 느끼기는커녕 마치 벽지 무늬처럼 연속된 이미지의 마술에 걸려 그 내용의 갈피조차 놓칠 수 있다. 그런데 상대방을 먹어 치운 남자는 잡아먹힌 자의 모자를 미처 삼키지 못했기 때문에 그것은 바닥에 나뒹굴고 있다. 그 모자는 범죄 현장을 알리는 유일한 물증인 양 박제된 채 태연하게 장식장 속에 안치되어 있다. 증거는 있지만 그것만으로 진실을 증명할 수 없는 상황이 있다. 이것이야말로 '보는 것은 곧 믿는 것'이란 지각심리학의 가설에 대한 이의 제기이자 고도 정보 사회에서 이미지의 조작이 실제를 추월해 버린 현실에 대한 불안하면서도 통쾌한 풍자라고 할 수 있을 것이다. 오브제와 언어유희 사이에서 대상을 새롭게 보고 해석할 것을 요구하고 있는 그의 작품에 대한 윤난지의 해석, 즉 "안규철이 주시하는 것은 기호라기보다 기호 작용인 것이다. 그것의 구조 또는 기능이 그의 주된 관심사인데, 그것을 환기시키기 위해 그는 기호의 모순을 노출시킨다"[4]는 말은 그의 작품이 오브제나 개념이 지시하는 그 자체에 머물지 않고 다의적 해석 가능성을 지니고 있음을 간파한 결과라고 할 수 있다. 안규철의

4. 윤난지, 「안규철, 바깥의 '흔적'을 담은 메타 미술」, 『월간미술』(1999년 7월), 119.

오브제를 이용한 언어유희는 「죄 많은 솔」(1990-1991)이나 「망치의 사랑」(1991)에서도 잘 나타난다. 구둣솔의 수풀 속에 죄란 글자가 새겨져 있는 「죄 많은 솔」의 기능은 먼지처럼 묻어 있는 죄를 털어내는 것이며, 사랑이란 글자가 새겨진 「망치의 사랑」은 둔탁한 흉기와 사랑이란 정서적이고 감미로운 단어가 조합된 것으로서 이 망치로 얻어맞으면 그 상처 부위에 사랑이란 글자가 각인된다. 그는 '사랑은 망치로 얻어맞을 때의 충격처럼 그렇게 다가온다' 혹은 '사랑은 망치처럼 위험하다'라고 말하고 싶었던 것일까. 이 작품은 소유욕에 불타는 한 남자가 자신의 청혼을 거절한 여자에게 가한 신체적 폭력에 착안하여 제작한 것인데 존재와 소유의 경계에 대한 의식이 희박한 사랑에 빗댄 것이지만 언어(이념)와 실제(현실) 사이의 괴리를 보여 주는 예가 될 것이다. 우리는 망치에 새겨진 문자를 사랑이 아닌 자유나 존엄과 같은 것으로 바꿔 상상해 볼 수도 있다. 안규철의 작품에서 언어와 이미지들은 내포와 외연을 동시에 작동시킬 것을 요구하고 있는 까닭에 그의 작업을 개념적인 것으로 규정할 수 있다. 또한 「바퀴 달린 공」(2004)과 같은 소품들은 사물을 규정하는 언어를 형태로 구현하고 있으나, 사물이나 현상에 대한 통념을 전복시키고 있다. 이쯤 되면 고전적인 삼단논법을 동원하여 이런 역설적인 상상도 해 봄 직하다. 둥근 공은 구른다. 바퀴 달린 것은 구른다. 고로 구르는 것은 바퀴 달린 공이다. 그래서 그의

작품은 심각하기도 하지만 유머와
풍자의 여유도 지닌 것임이 밝혀진다.
이런 경향의 작품에 대해 "개념들의
선택과 조합이 그 지시 대상인 사물들의
선택과 조합과 함께 매우 밀착된 계주를
벌이고 있는바 '말과 사물의 계주'를
'조각 극장'에서의 '개념 연극'으로
정의한 것은 흥미로운 해석이 아닐
수 없다."5 실제로 안규철의 작품에서
형태뿐만 아니라 그것을 지시, 정의,
통합, 해체하고 있는 개념들이 전면으로
부각하고 있기 때문에 그의 작품은
내러티브도 중요한 부분을 차지하고
있음을 열한 개의 드로잉과 이야기와
날개를 닮은 가방으로 구성된 「그
남자의 가방」(1993/2004)에서 확인할
수 있다. 이것은 또한 그의 작품에서
문학적 상상력이 차지하는 비중이
크다는 것을 의미하기도 한다. 실제로
그는 작업과 연관된 에세이를 묶어
이 작품과 같은 제목의 책을 출간한
바 있다.6 「그 남자의 가방」처럼
낯선 형태를 통해 우리의 상상력을
자극하는가 하면 불구의 사물을 통해
우리의 의식 역시 이처럼 불구일 수
있음을 역설적으로 되묻는 작품을
보면 그의 관심이 사물과 세계에 대한
반성이 배제된 통념, 잘못된 신념에
대한 비판적 성찰에 있음을 알 수 있다.
때로 그는 문자와 이미지의 결합을 통해

자신이 말하고자 하는 바를 직유가 아닌
은유로 드러내거나 혹은 전혀 다른
방향에서 접근할 때 훨씬 의미 있는
해석이 가능한 방법을 구사하기도 한다.
안규철의 이러한 작업 태도와 방향은
"예술가가 무대 뒤켠으로 사라진
시대의 미술에 대해서 말하는 메타
미술"로 규정되기도 했다.7

주거 공간에 대한 관심

2004년 로댕갤러리 개인전 이후
안규철이 관심을 집중시킨 대상이자
주제는 '방'이었다. 방은 주거 공간이며
집의 부분이다. 독일 유학 시절 그가
제작한 집은 외관만 갖춘, 따라서 방을
지니지 않는 꽉 찬 형태였다. 이처럼
집은 그가 오래 전부터 지속적으로
표현해 온 것이기도 한데 언젠가 그는
자신의 수필에서 "집은 모든 길들의
출발점이고 도착점이다. 그것은
생가(生家)에서 시작해서 무덤으로
끝나는 두 개의 점들 사이에 놓이는
간이역들이다"라고 말한 적이 있다.
실제로 그는 독일에 유학하는 동안
수없이 많은 이사를 해야 했기 때문에
집을 어느 정도 영속적인 휴식과
안정의 공간이라기보다 유목적
역참(驛站)으로 인식했을 것이다. 만약
집을 간이역으로 간주한다면 물질의
소유에 대한 갈망으로부터 자유로울
수 있을 뿐만 아니라 집단이 개인에게
가하는 형벌인 추방과 유형(流刑)이
정착민보다 덜 가혹할 수 있을 것이다.

5. 심광현, 「조각 극장에서의 개념 연극」, 『사물들의
사이』, 전시 도록(서울: 학고재, 1996).
6. 안규철, 『그 남자의 가방』(서울: 현대문학, 2001).
이어 그는 테이블에 얽힌 43편의 글을 모은 『테이블
(43 tables)』(서울: 테이크아웃드로잉, 2008)을
출간하기도 했다.

7. 윤난지, 「안규철, 바깥의 '흔적'을 담은 메타 미술」,
123.

274

Reisegepäck
unpersönlich
zusammengeschlossen

여행 가방, 비개인적이고 한데 묶은, 1990

농경문화에 길들여진 우리는 더욱이 좁은 땅덩어리를 많은 인구가 나눠 가져야 하기 때문에 유달리 부동산에 대한 집착이 강하다. 부동산에 대한 물신숭배적 집착은 늘 그것을 상실했을 때의 불안 앞에 노출될 수밖에 없기 때문에 소유 욕구는 더욱 강화된다. 그리고 거의 강박적으로 그것을 자손에게 물려주어야 한다는 주문을 외고, 필요 이상으로 소유하기도 한다. 이 경우 주택은 안규철이 다른 글에서 썼던 것처럼 "내 몸을 외부 세계와 차단하는 나의 피부의 연장이고, 확장된 외투"로서가 아니라 나를 속박하고 나의 안식을 위해하는 불안한 물건에 불과하다.

단백질로 이루어진 우리의 신체는 의복은 물론 가옥으로부터 보호받을 때 비로소 안녕을 유지할

수 있다. 자연현상은 물론 사회로부터 신체의 안전과 사생활을 보호받을 수 있는 장소를 가질 수 없다는 것은 불행하다. 그런데 예전의 작품에서 집의 형태를 지닌 단일 입체로는 방을 유추하기 어려웠지만 이 전시를 통해 형태로서의 집이 아니라 공간으로서의 방이 나타나고 있으나 「바닥 없는 방」(2004/2005)은 그런 기본적 필요를 충족시키지 못하는 우리 시대의 뿌리 뽑힌 삶을 보여 준다는 점에서 주목된다. 흥미로운 사실은 이 바닥 없는 방이 독신자의 원룸을 실물 그대로 재현했다는 점이다. 그래서 이 작품은 보는 것이 아니라 우리의 신체가 직접적으로 경험하는 것일 때 그 의미가 보다 분명하게 드러난다. 실재의 재현이면서 여전히 가상인 이 유예의 장소, 이것은 분명

대지로부터 추방당한 자의 임시 주거 공간은 아니지만 그 주거는 불편하고 불안하다. 신체의 속살이 완전하게 노출된 공간을 어슬렁거리면서 우리는 불현듯 사르트르가 말한 '응시'를 떠올릴 수 있다. 내가 열쇠 구멍을 통해 내부를 들여다보는 순간 나는 타자에게 전면적으로 노출되고 있다. 그래서 우리는 보다 견고한 마치 '패닉룸'처럼 폐쇄적이면서 은밀한 비밀의 방을 갈망한다. 「흔들리지 않는 방」(2003/2004)은 그런 점에서 패닉룸이라고 할 수 있다. 각목으로 견고하게 방어 장치를 쳐 놓은 방은 흔들리지는 않지만 이미 안식의 자유는 실종되고 있다. 이런 점은 「112개의 문이 있는 방」(2003–2004/2007)에서도 마찬가지라고 할 수 있다. 문을 열고 들어가면 또 네 면이 모두 문으로 이루어진 이 미궁과도 같은 구조물은 주거 공간이 더 이상 신체의 연장이 되지 못하고 있는 현대 사회를 살아가는 사람들의 심리적 불안을 우리의 신체가 직접 경험하도록 만들어 놓은 장치이자 그것에 대한 기록인 것이다. 효용성과 상관없는 49개의 방은 이 전시의 기획자인 안소연이 말했던 것처럼 "입구이자 출구이며 희망이자 허상인 문들을 통해 현대적인 삶의 모순을 표현한 공간"이라고 할 수 있을 것이다.[8]

앞의 작품에서 방이 기능을 박탈당한 기호로서 등장한

것이라고 한다면 2009년에 발표한 「2.6평방미터의 집」(2009)은 기능을 염두에 둔 것이었다. 한 사람이 거주할 수 있는 작은 면적의 공간을 이층으로 나눠 위에는 침실 공간을 두고 아래에는 작업 공간으로 설계한 이 집은 가난한 예술가 또는 독신자나 노숙자를 위한 간이 숙소를 연상시키기도 한다. 사실 노숙자나 독신자를 위한 작은 주거 공간의 제작이 안규철의 독자적인 아이디어만은 아니며 합판으로 만든 그의 작은 집은 안드레아 지텔의 코쿤과도 같은 캡슐이나 「A–Z 쾌적한 유닛」(A–Z Living Unit)를 떠올리게 만든다. 실제 필요한 주거 공간보다 더 넓고 사치스러운 집에 대한 욕망이 주택과 택지 가격의 상승을 주도하고, 주택을 재화의 잉여가치 창출을 위한 투기 수단으로 여기는 사회에서 '아주 작은', 그것도 합판으로 조립한 공간이 새로운 대안이 될 수는 없다고 할지라도 소유 욕망을 충족시킬 수 없는 박탈당하고 유예된 사람들에게 그 작은 공간은 자궁이자 고치가 될 수 있음을 보여 준다. 고급 설비도 화려한 인테리어도 없는 이 집이야말로 은둔자의 헐거이거나 수행자의 소박한 성소 또는 별을 보며 꿈을 꾸는 가난한 예술가의 작업실이 될 수도 있을 것이다. 예술의 사회적 효용이란 관점에서 이 집을 설계한 안규철이 건축가의 눈에는 낭만적인 열정을 지닌 아마추어 건축가로 비칠 수 있으나 예술가는 그 열정을 실현하는 존재란 점에서 의미를 찾을 수 있을 것이다.

8. 안소연, 「삶의 부재를 사유하는 공간」, 『안규철: 49개의 방』, 전시 도록(서울: 로댕갤러리, 2004), 12.

미술 작품이 그런 아름다움을 감각적으로 재현하는 것이라고 한다면,
내가 하고 있는 것은 미술이 아닌지 모른다. 그러기에는 나의 작업과
관심사들은 너무 세속적이라고 할 수밖에 없다. 그런 아름다움이라면
달빛이나 바람, 노을이나 바위같이 지금 있는 것들로 충분할 것 같다.
거기에 무엇을 덧붙일 수 있을 것인가. 막연하지만, 자신의 궤도를
가고 있는 달이 사람의 마음을 뒤흔들고 잠 못 들게 하듯이,
하나의 작품, 한 사람의 영혼의 궤적이 그런 빛을 저절로 발하는
그런 상태를 꿈꾸어 본다. 그러기 위해서 미술은 오히려 아름다움을
잊는 편이 나을지 모른다.

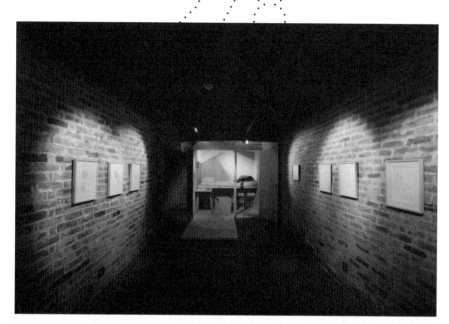

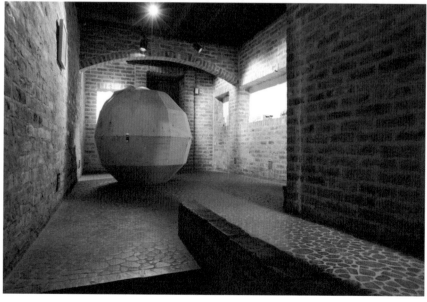

2009 2.6평방미터의 집
A 2.6m² House

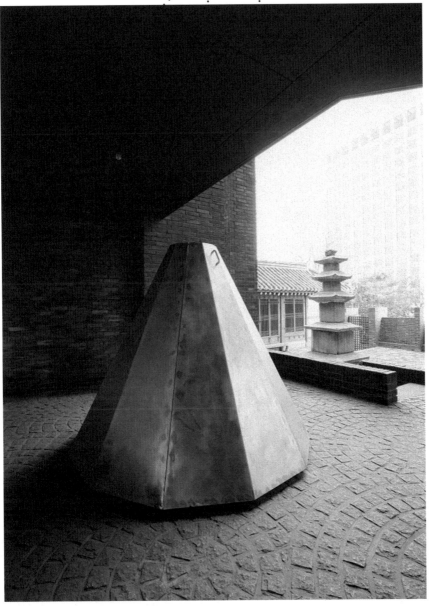

2008 테이크아웃드로잉 아르코카페 테이블(피콜로 파라디소)
Takeoutdrawing Arcocafe Table (Piccolo Paradiso)

2008　파피루스 테이블
Papyrus Table

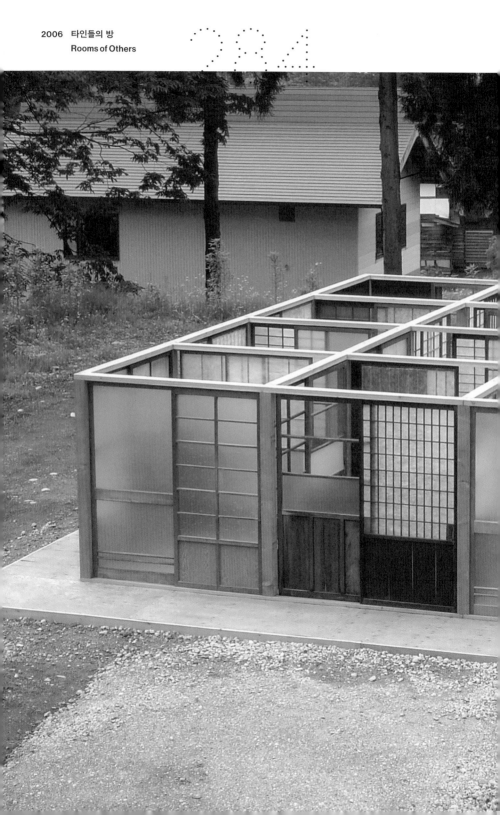

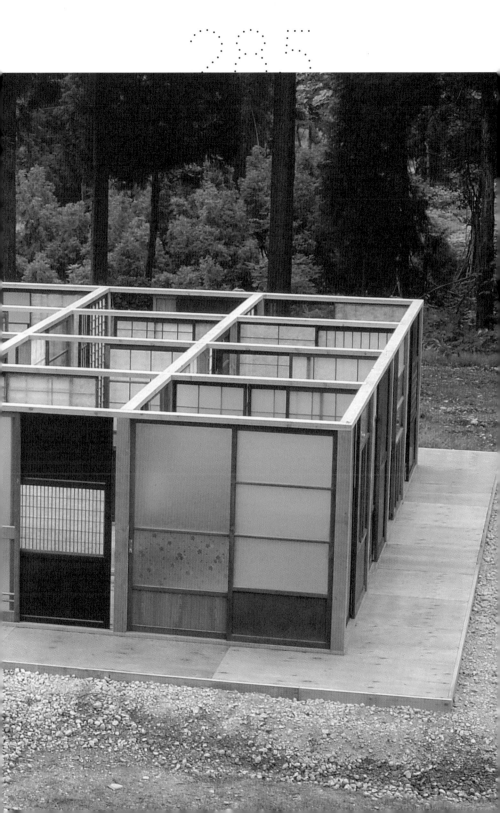

2005 친절한 바닥
Friendly Floor

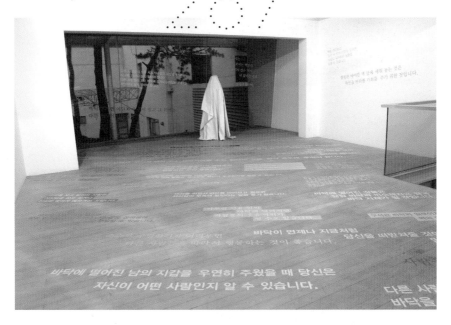

2005 쓰레기 로봇
Rubbish Robot

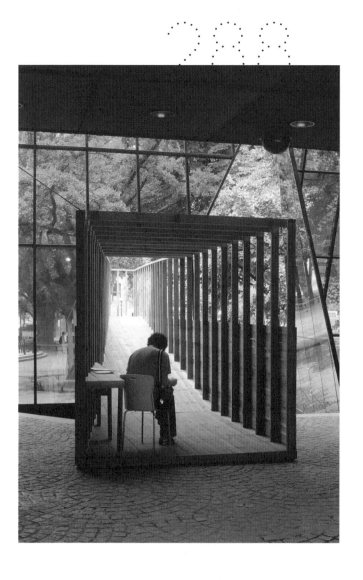

2005 전망대
Observatory

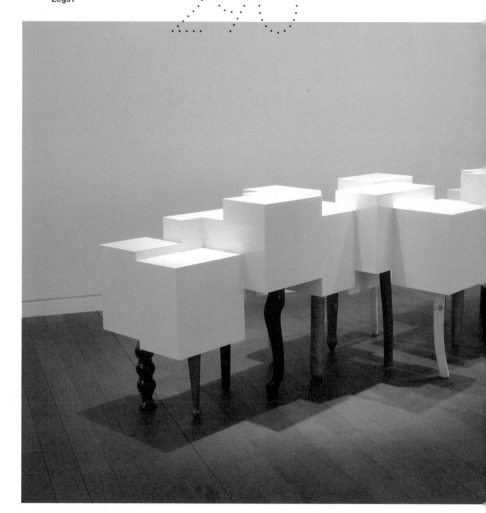

2004 배
Boat

2004 당신만을 위한 말
Nobody Has to Know

2004 우리가 버린 문들
The Doors We've Thrown Away

2004 원룸 전원주택
One-Room Country House

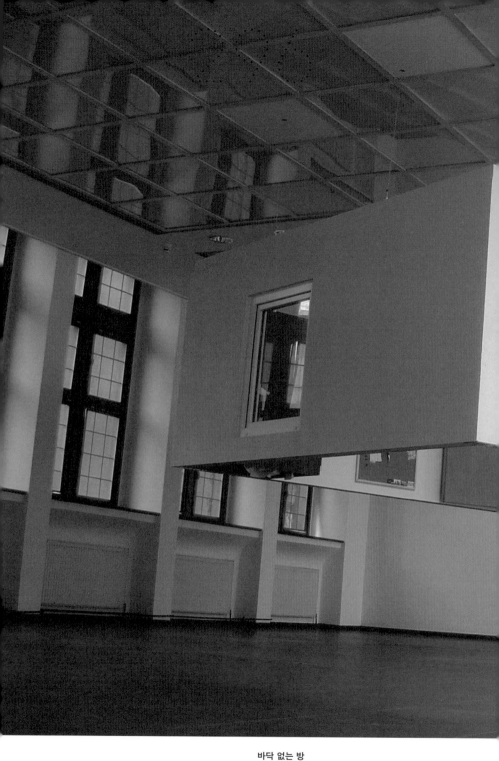

바닥 없는 방

2004/2005

Bottomless room

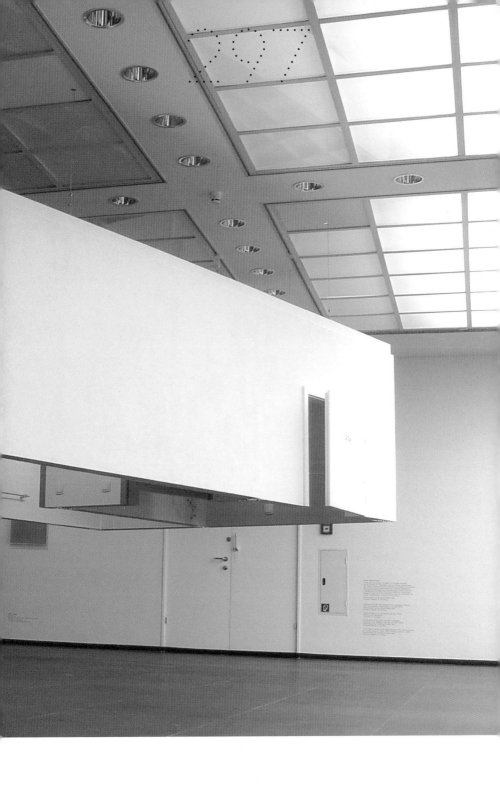

112개의 문이 있는 방
Room with 112 doors

2003-4 / 2007

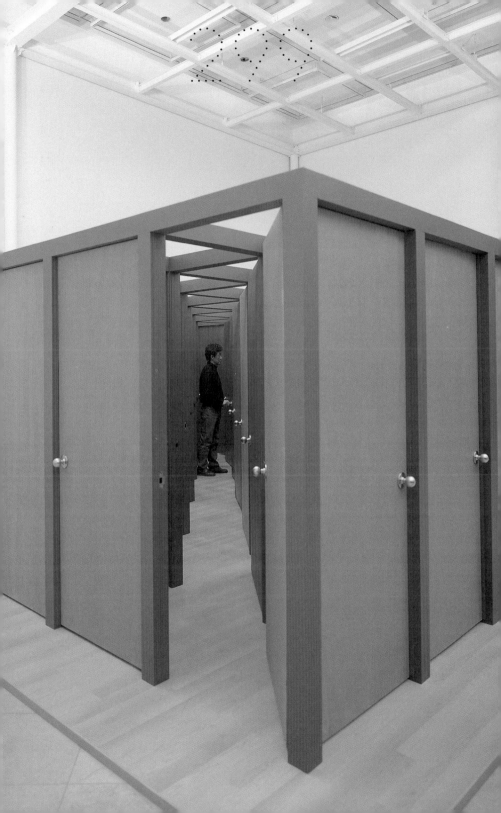

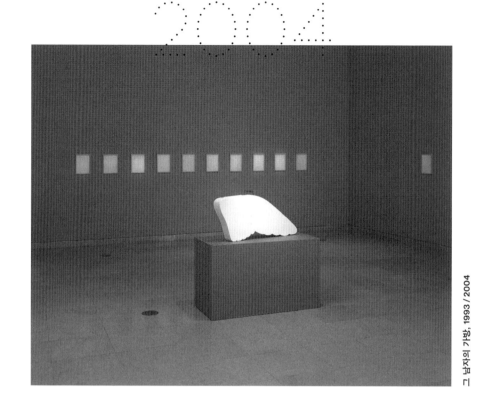

그 남자의 가방, 1993 / 2004

언어 같은 사물,
사물 같은 언어

이건수

내게는 미술을 하면서 계속해서 미술을 의심하는 병이 있다. 범람하는 이미지의 강력한 힘 앞에서 수공업적 이미지 생산자로서 무력감을 느끼고, 자본과 경제가 지배하는 현실 속에서 미술의 역할에 대해 회의한다. 이미지를 다루면서도, 실상을 가리고 왜곡하는 이미지의 수상쩍은 속성을 경계한다. 미술을 통해서 세상의 지배적인 힘들과 경쟁하려 했었고, 이미지에 대한 의심과 절제로 인해 미술과 비미술의 경계선을 배회하는 자가 되었다. 어지러운 세상을 등지고 때때로 자족적인 세계 속으로 걸어 들어가 조용히 실종되려고도 했다. 모호한 선문답이 아닌 정교한 언어로 작업을 규정하려 했고, 그러면서도 논리의 사다리를 버리고 허공 속으로 날아오르기를 꿈꾸었다.

미술이 '이곳'의 남루한 육신을 벗어 버리고 자기가 왔던 '그곳'을 상기하면서 영원한 이상의 날개를 갈망하는 것. 다시 말해 감각의 차원을 초월하여 투명한 이성의 문제가 되려는 것. 그래서 미술이 우리의 눈과 손에서 감지되는 것이 아니라 우리의 뇌 속에서 이해되는 물질이자 언어가 되려는 것. 어찌 보면 그것이 현대 미술의 주된 방향이자 활로가 된 것 같다. 이른바 개념적 미술이 내어 놓은 이와 같은 비물질화에 대한 플라토닉 러브는 미술 작품을 단순한 창조의 결과물로 머무르게 하는 것이 아니라,

그것을 서로 소통하고 작용하는 하나의 언어이자 기호로 변신시킨다.

게다가 거기에 비평의 진술까지 덧붙여지게 된다면 미술은 당연히 물질의 문제가 아닌 말과 글로 확산되어 가는 문법의 체계, 또 그것이 담지하는 의미론의 그물망에 얽혀져 있음 또한 깨닫게 될 것이다.

특히나 사물에 대한 즉물적이고 재현적인 접근에 민감한 조각의 경우 이런 사물과 언어라는 두 관계항의 끈으로부터 완전히 자유롭지 못하다. 그것은 지독히 물질적이면서 또한 지독히 시적이다.

그렇다면 우리 조각의 현실 속에서 산문적 사물의 언어를 시적 정신의 언어로 바꾸어 준 작가, 단순한 형체 제거의 추상으로서가 아닌 개념적 언어로서의 초월을 가능케 한 작가가 누구인가 했을 때 우리는 안규철을 떠올리는 데 주저하지 않게 될 것이다.

'생각하는 조각가', '사물들의 통역가'로 불리는 안규철은 최근 거의 두 달에 걸친 대규모 전시를 끝마쳤다. 그러나 영암 구림마을의『집의 숨, 집의 결』(2004), 국립현대미술관의 『일상의 연금술』(2004) 등 오랜만에 줄 이은 전시로 바쁜 일정을 보내고 있는 중이다.

일종의 작은 회고전 성격을 띤 이번 전시는 안규철 특유의 성격을 지닌 「그 남자의 가방」(1993/2004), 「모자」(1994/2004), 「상자 속으로 사라진 사람」(1998/2004) 등 텍스트와 오브제를 결합한 형식의 구작 3점과 「흔들리지 않는 방」(2003/2004), 「바닥

없는 방」(2004), 「112개의 문이 있는 방」(2003-2004) 등 변형된 방을 소재로 한 3개의 신작 설치가 주를 이루고 있다.

사실 안규철의 데뷔와 그의 작업 방식을 아는 사람들이라면 그가 로댕갤러리라는 무겁고 거대한 공간을 어떻게 소화해 낼 것인지가 궁금했을 것이다. 문화센터의 주부들이나 초등학생들을 위한 지점토라는 '민중적으로' 가볍고 값싼 재료를 가지고 등장한 그의 소탈한 시작이 떠오르기 때문이다.

1980년대 초에 나는 이른바 '이야기 조각' 또는 '풍경 조각'이라는 이름으로 불리는 작업을 시작했습니다. 손가락만 한 크기로 축소된 인물상들을 연극 무대의 모형과 같은 배경 속에 배치하여 주로 어떤 시사적인 사건이나 정치적 상황을 풍자하는 일련의 작품들이 1983년부터 1986년 사이에 제작되었습니다. 이런 작업의 배경이 된 것은, 무겁고 진지하고 수공업적인 완결성을 추구해 온 기존 조각이 외부 현실의 모순에 대해 침묵한 채 폐쇄적인 순수 조형의 담론에 몰두하면서 스스로 물신화되는 것에 대한 거부감이었습니다. 종이 점토와 석고로 만들어진 이들 이야기 조각은 당시의 지배적인 조각적 규범에서 강조되던 작가의 육체적 노동과 작품의 물질적 실체감을 최소화하는 '가벼운' 조각을 지향했습니다. (…) 따라서 그것은

당시의 민중미술과 상통하는 측면이 있었지만, 동시에 민중미술을 지배하던 도덕적 엄숙주의와 작가주의적인 태도에 대해서도 일정한 거리를 가질 수밖에 없었습니다.

민중미술이나 작가주의에 대한 안규철의 이러한 거리 두기는 그가 독일 유학 도중 개인전(1992)을 열었을 때의 반응을 통해 더욱 공고해진다고 볼 수 있다. 당시 '현실과 발언' 세대와 동료들은 "사물에 대한 철학적 사고", "독일식 작업"으로 그의 작품을 폄하했고, 기존의 전통 조각 측에서도 "조형으로서의 작업이 아니라 관념적 아이디어의 유희"로 읽히는 측면이 있다는 평을 내렸다. 그러나 젊은 비평가들과 작가들에게서는 환호를 받는 재미난 현상이 벌어졌다. 일종의 센세이션이었고 안규철의 변신을 서두르게 한 전시였다.

유학 기간(1987-1995) 동안 나의 작업은 크게 변했습니다. 우선 그때까지의 작업이 입체화된 시사만화의 상태에 머물고 있음을 심각하게 고민하게 되었고, 특히 조각으로 어떤 풍경을 만들 때 임의로 설정되는 프레임의 문제와 설명적인 묘사의 문제에서 계속해서 한계를 느꼈습니다. 조각의 근본적인 조건인 물질성, 공간성과 장소성을 다시 고려하는 과정에서 나의 관심은 사람들을 둘러싸고 있는 사회적 환경으로부터 사람들이

만들어 낸 사물들 자체로 옮겨 갔다고 말할 수 있습니다. 일상적인 사물들 속에 사람들의 생각과 관계가 반영되고 있음에 주목하게 된 것이 작업에 중요한 전환점을 가져왔습니다. 거시적인 '사람들의 사이'에서 미시적인 '사물들의 사이'로 관심의 초점이 옮겨졌고, 상황의 설명적 서술 대신에 함축과 역설에 시야를 돌리게 되었습니다. '-하다'라는 완결적인 서술에서 '왜 -한가?'라는 질문으로 작품의 발화 형식이 바뀌었습니다.

사물, 말하기 시작하다

이렇듯 안규철의 작업적인 진화는 크게 네 단계로 구분 지어지는데 첫 번째 서사적인 일러스트레이션 조각의 경향, 두 번째 1990년대를 통한 말과 사물의 관계에 대한 탐구, 세 번째 『사물들의 사이』(1996)에서부터 소개되기 시작한 「그 남자의 가방」 같은 동화적·만화적 상상력의 그림 이야기들, 그리고 마지막으로 커다란 공간으로 확장된 방과 집 시리즈가 그것이다. 여기서 우리는 그의 작업 밑바닥에 일관되게 흐르는 특성을 감지할 수 있는데 그것은 오늘날 스펙터클의 요소를 부인하는 조각들, 이른바 '썰렁한 미술', '날것 같은 미술'의 원조 격이라 할 수 있을 미니멀한 요소와 즉물적인 태도, 그리고 그로 인한 초현실주의적인 상상력의 발화, 한 편의 연극을 보는 듯한 '조각 극장'으로서의 미장센 같은 것들이다.

1990년대 초의 '오브제 작업'은 이러한 변화의 소산입니다. 문, 외투, 구두, 안경, 망치, 식탁보, 칠판, 의자 같은 사물들은 그 당시 작업에 등장하는 전형적인 모티프들입니다. 파괴의 도구인 망치가 사랑이라는 이름을 달고 등장하고, 구둣솔이 자의식을 갖는 의인화된 존재가 되어 자신의 '죄'를 자백하고, 자의식이 너무 강해진 칠판은 칠판으로서의 본연의 기능을 부정하기에 이릅니다. 이 과정에서 또한 오브제의 일부분으로 문자 기호가 작품에 끼어드는 일련의 작업이 제작되었고, 이어서 만화적인 요소를 직접적으로 동원한 「모자」나 「그 남자의 가방」 같은 작업도 나오게 되었습니다. 1990년대 전반에 계속된 이들 오브제 작업은 사물의 객관적인 형태를 유지하면서 의미의 뒤틀림을 유도하는 것으로서, 이전의 풍경 조각들과는 달리 임의적인 조형적 취향이 작품에 개입되는 것을 최대한 배제하는 형식을 취했습니다. 조형적으로 아름다운 형태를 만들려는 생각과 디자인을 배제하고 군더더기 없는 최소한의 형태와 기능만으로 요약된 사물의 '원형'을 추구했습니다.

"도상 파괴적이고 메타 피지컬 (metaphysical)한 개념 조각"(심광현), "정형성·규범성·균일성"(박찬경), "사물들의 간극을 조형 언어를 통해

공감각화"(이주헌), "예술가가 무대 뒤켠으로 사라진 시대의 미술에 대해서 말하는 메타 미술"(윤난지)로 평가받는 그의 작업 속에 들어 있는 이런 내밀한 집중력과 상상력의 풍부함, 그리고 부조리한 세계 인식에 대한 촉구는, 사실 그의 작품 속에 가득한 문학적 서사 구조가 만들어 내는 '낯설게 하기' 때문임을 부인할 수 없을 것이다. 현대판 '시서화'의 일치라고나 할까. 프랑스 퐁주의 『사물의 편』(Le parti pris des choses, 1942)이란 시집을 떠올리게 하는, 사물에 대한 안규철 그만의 독특한 시선이 반짝인다.

퐁주의 시 세계에 있어서 중요한 의미를 지니고 있는 것도 역시 '사물과 말'이다. 퐁주는 젊은 시절 사회주의자였고 초현실주의자였다. 그것은 그가 현실에 부여된 선입견이나 고정 관념에 대한 반발심을 가슴 깊이 품고 있는 사람이란 것을 뜻한다. 퐁주는 인간의 편이 아닌 사물의 편에서 사물 스스로가 말하기를 기다린다. 그는 조약돌에 관한 시의 서문에서

"말을 시작할 필요는 없다. 사물들에게 전적으로 자신을 맡기면 당신은 새로운 인상들로 가득 차게 되고, 사물들은 전혀 새로운 수많은 특성들을 당신에게 보여 줄 것이다"라고 말한다.

그런데 시인은 사물의 말을 어떻게 번역하여 전할 수 있을까. 사물의 편에 선다는 것은 가능한 일일까. 일종의 '판단 중지'이며 현상학적인 '괄호 넣기'가 될 수 있는 이 작업은 사물에 대한 세밀하고 집요한 관찰과 그 묘사만으로 이루어진다. 퐁주는 「시선의 방식」이란 시에서 "그는 이내 각각의 사물이 갖는 중요성과 무언의 청원을 깨닫게 될 것이다. 자신들에 대해, 자신들의 가치에 따라 자신들을 위해 말해 달라고 하는 사물의 무언의 간청들을—사물들의 관습적인 의미 가치 이상으로, 구별 없이, 그렇지만 절도 있게 말해 달라는. 그런데 어떤 절도냐 하면 사물들의 고유한 절도로서"라고 말한다. 그리고 「물고기에게 수영 가르치기」(Natare piscem doces)라는 시에서는 이렇게

나 / 칠판, 1992

말한다. "시인은 결코 사고를 제시해서는 안 되고 대상을 제시해야만 한다. 다시 말하면 사고조차도 대상의 모습을 띠도록 해야 한다."

이것은 안규철이 수업 시간에 학생들에게 도구 만드는 법과 도구들의 기능적이고 디자인적인 특성을 최우선으로 가르친다든지, 사물 자체가 아닌 사물들이 펼치는 구조와 문법에 관심을 기울인다든지 하는 것과 마찬가지 관점일 것이다.

말, 물질이 되어 가다

마지막으로 안규철의 일련의 작업에서 마르셀 뒤샹의 레디메이드적 전략의 뒤집기를 발견하는 것은 흥미로운 일이 될 것이다. 뒤샹이 '수공품 같은 기성품'을 제시한다면 안규철은 '기성품 같은 수공품'을 제시한다.

수공업적인 노동에 대한 집착은 미술 하는 사람들의 특성일 겁니다. 내가 만든 것은 문도 기둥도 아니고 이것으로 만들어진 빈 공간입니다. 허공을 만든 것입니다. 전시가 끝나면 사라지겠지만, 관객의 머릿속에 남아 있을 것입니다. 수많은 관객들의 머릿속에 남아 있으면 되는 것 아닌가요. 가끔 기성품의 형태를 빌려오곤 합니다. 그러나 거기에 손길을 묻혀서 희귀한 예술 작품을 만드는 것엔 관심이 없습니다. 있는 그대로의 기성품의 상태를 재현함으로써 아우라가 바래져 가는 상태를 지향합니다. 시각적·감각적인 것보다 정신적인 아우라가 담겨 있기를 기대합니다. 즉 아우라를 입히는 것이 아니라 버리는 것입니다. 단순한 레디메이드의 배치가 아니라 무미(無味)함을 지향한다고 할 수 있죠.

이렇듯 안규철이 그의 조형 언어에서 조미료를 제거하려는 노력, 달리 말해 사물 그 자체의 원료를 가지고 만드는 요리에의 집중은 누보 로망적인 특성을 보여 주는 것으로도 읽혀질 수 있다. 그것은 롤랑 바르트가 자신이 제창하는 글쓰기의 이상인 '영도'(zero degree), 즉 누보 로망적 글쓰기에 나타나는 중립적인 스타일을 보여 준다. '글쓰기의 영도', '백색 글쓰기'는 '우아함이나 장식적 차원을 기꺼이 포기하는' 어떤 이데올로기적 결정으로부터도 자유로운 중립적인 파롤이다. 조각을 스펙터클하고 기념비적인 것으로 지향하게 만드는 분위기에 당돌히 맞서면서 조각의 어원에 가장 가깝게 다가서려는 그의 노력, 모든 껍데기를 버리고 사물 그 자체가 말할 수 있도록 만드는 '허술하고도 꼼꼼한' 배려를 우리는 그의 작품에서 읽을 수 있는 것이다.

미술의 순수성·정신성·초월성

사실 모든 조각은 언어이자 사물이다. 그것은 언어적 구조와 소통의 맥락을 벗어나기 힘든 육신을 지녔다. 그런데 문제는 그 언어가 타락했다든지, 과잉되었다든지 하는 사실에 있다. 이런 현실에서 "예술가란 어떻게 이

언어의 순수성을 회복시키느냐"가 안규철의 주된 관심사였다. 그리고 끝내 그는 가장 물적인 것으로 침잠하는 것이 가장 정신적인 것으로 승화하는 것임을 깨달았다. 그는 성육신의 비밀을 깨달았고 이어서 초육신의 비법을 습득하려 하고 있다. 그는 「약속」이라는 자신의 글 속에서 "반지와 사진은 시간 속에서 모든 것이 변하고 결국은 소멸한다는 것을 알면서 그것을 인정할 수 없는 인간의 안간힘이다. 반지는 변하지 않는 물체를 통해, 사진은 고정된 그림자를 통해, 흐르는 시간 속에서 놓치고 싶지 않은 한순간을 건져 올린다. 물질의 힘을 빌려 무자비한 시간의 힘을 극복하는 것, 미술의 근본적인 동기도 이와 다르지 않다"라고 말한다.

물적인 예술의 승화, 다시 말해 이념화, 초월화는 시간의 영원함과 정신의 가벼움을 획득하는 것과 관계가 있으며 이것은 개념적인 미술의 장점이기도 하다. 그리고 개념 미술이 지닌 이런 개방성의 유쾌함은 부조리한 현실에 대한 뒤틀기나 풍자를 가능케 하는 또 하나의 힘 또는 권력이 되기도 한다.

보는 것과 아는 것, 이미지와 언어, 무거움과 가벼움, 비판적 주제와 초현실적 상상, 예술에서의 모국어와 외국어, 이 모든 것들의 평균대 위에서 안규철만큼 균형 있는 자세를 취하고 있는 작가도 드물 것이다. 우리는 그가 길고 안정적인 착지를 보여 줄 것으로 믿어 의심치 않는다. 10여 년 전의 그의 육성을 다시 들어 본다면 말이다.

"내가 해 온 작업들에 메시지가 있다면, 그러므로 그것은 다음과 같습니다. 그림을 보존하라 흘러가지 않게. 눈앞의 그림 낙원을 휩쓸려 따라가지 마라. 그 그림자의 뒤켠을 응시하라. 10년 전 양복을 스스럼없이 입어라. 엄청난 '시욕'(視慾)의 시대에 보는 것을 절제하라."

빛 속의 어둠, 1990년대

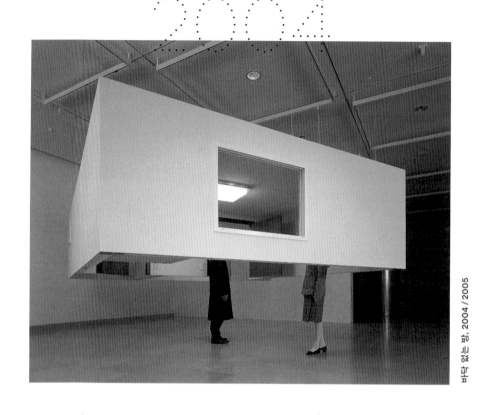

삶의 부재를 사유하는 공간

안소연

2004년 로댕갤러리의 첫 개인전, 작가로 조각가 안규철이 초대된 건 미술계 내에서의 그의 특별한 존재감에서 연유한다. 사실 그는 잦은 개인전을 통해 경력과 명성을 쌓아 올린 작가가 아니라 오히려 과작(寡作)의 작가라 할 수 있고 그의 작품들은 조촐한 지식인의 풍모에 걸맞게 담담하기조차 하다. 그럼에도 불구하고 미술계 내에서 그의 존재가 늘 의미 있는 지점에 자리매김되는 까닭은 그의 작품들이 1980년대 중반 이후 현재까지 매 시기마다 시의적절한 시각 언어로 기능했을 뿐만 아니라 사각 영역의 바깥까지도 경작해 왔기 때문이다. 화려한 장식품이 아니라 일상생활에서 요긴하게 쓰이는 물건들처럼 그것은 현대 미술의 현장에서 분명히 한 지점을 점유하며 끊임없이 새로운 비평적 논제들을 제안해 왔다.

안규철 작품의 대표적인 특성 가운데 하나는 현실에 대한 비평적인 시각에서 찾을 수 있다. 1985년 '현실과 발언'의 멤버로 참여할 무렵 '서사적 조각' 또는 '풍경 조각'이라 불리던 시사성이 두드러진 작품들을 시작으로 1990년대 이후의 개념이 중시된 작업을 전개하면서 그는 줄곧 현실 속의 부조리와 폭력을 드러내는 일에 몰두해 왔다. 1992년 귀국 전시를 통해 그는 오브제와 언어가 결합된 작업을 국내에 처음으로 소개하는데, 직설적으로 현실을 언급하지 않는 방식은 동료 작가들로부터 관념적이고 추상적인 모더니즘의 공간으로 회귀했다는 비판을 받기도 한다. 그러나 새로운 작업들 역시 화법만을 달리했을 뿐 여전히 현실 속 진실의 조작 가능성이나 불평등을 드러내는 데 바쳐지고 있다. 사물과 조각 작품의 경계에 위치한 유사 기성품을 만들고 여기에 정교하고 사유적인 언어를 부가함으로써 그는 서로 다른 두 가지 기호가 상충하면서 만들어 내는 폭넓은 연상 작용을 이끌어 냈다. 이 작업은 우리의 삶 속에 교묘하게 숨겨진 전도된 가치를 들추어내듯 시각 작용에 의해서가 아니라 언어 게임을 통해서 목적지에 도달하도록 개념화된 것이다. 대상을 재현하는 것이 아니라 대상물 자체를 직접 만들어 제시함으로써 시각적 일루전의 마력을 최소화하고 대신 관객의 지각 작용을 최대화하는 작업 방식은 비판적 리얼리즘의 한계를 극복하고 시대의 변화에 적극적으로 대응하는 새로운 방법론이 된다. 그런 점에서 안규철은 민중미술이 새로운 매체 실험을 모색하면서 1990년대로 연착륙하는 데 견인차 역할을 했다고 볼 수 있다.

안규철에 대한 또 다른 측면에서의 평가는 자기 갱신적인 조형성에서 이루어진다. "보는 것을 절제하라"고 스스로에게 정언 명령을 내릴 만큼 시각적 금욕주의를 주장하는 작가는 작업에서의 의미 전달 기능과 관객의 지적인 연상 작용을 중시하면서도, 전적으로 수공적인 작업 방식을 고수할 만큼 조형 행위에 큰 의미를 두고 있다. 그는 구체적인 물질로서의 재료와 직접 부딪히면서 손으로 노동하고 시간을 낭비하는 일이야말로 자신의 작업의

핵심이라 말할 만큼 공예가나 가구 제작자에 버금가는 느리고 섬세한 노동에 헌신한다. 이러한 모순된 태도는 그의 작업이 단순히 개념 미술이나 조각으로 범주화할 수 없으며 그로 인해 개념적인 작업을 하는 일군의 작가들과 그를 구별 짓는다.

그의 조형 작업의 근저에는 일종의 윤리 의식이 내재해 있다고 볼 수 있는데 그것은 어떻게 하면 더 유리한 위치에서 더 자극적으로 관객들의 시선을 끄는가에 몰두해 있는 동시대 미술계의 센세이셔널리즘에 대한 부정적인 시각에서 비롯된다. 그가 한때 주부들의 취미 활동에나 쓰이던 재료인 지점토로 의도적으로 아마추어 같은 조각을 제작했던 점이나 장인적인 정확성과 노동의 결과물로 군더더기라곤 전혀 없는 사물을 만들어 낸 점 등은 재료의 사치와 시각적인 쾌락에 대한 그의 결벽증에 가까운 엄격성을 드러낸다. 그는 책상, 의자, 망치, 안경, 솔 등 일상의 기물을 비일상적인 방식으로 변조해서 만드는 데 그치지 않고 옷을 짓거나, 구두를 깁고, 수를 놓으며, 때로는 모터를 조작하는 기계공의 일을 터득하면서 소박한 가내 수공으로 자신만의 고유한 매체 확장을 도모해 왔다.

그러나 안규철의 작품을 평가하는 데 있어 가장 중요한 부분으로 주목해야 할 것은 미술에 언어를 도입하고 이를 적극적으로 활용해 온 점일 것이다. 오랜 기간 기자 생활을 통해 글쓰기에 익숙해 있었고 유학 시절 외국어가 서툰 점을 보완하기 위해 드로잉과 함께 글로 기록하는 방법으로 작품 구상을 해 온 그는 대상을 형태의 관점과 개념의 관점에서 동시에 바라보는 일을 자연스럽게 수행해 왔다. 사물에 대한 관찰과 더불어 언어에 주목함으로써 그는 시각 이미지 못지않게 날조되고 공허해질 가능성이 있는 언어 사용의 현실에 대해 진지하게 사유해 온 것이다.

미술, 특히 회화 분야에서 비미술적인 요소인 언어가 도입된 사례는 동서양의 미술사에서 어렵지 않게 찾아볼 수 있고 근래에는 포스트모던의 증후 가운데 하나로 '미술에서의 언어의 분출 현상'이 주목되는 것이 사실이다. 그런데 안규철의 경우, 언어는 시각적 이미지를 보조하거나 해설하기 위해 존재하는 것이 아니라 정교하게 선택되어 사물과 일대일로 대응함으로써 마치 화두처럼 작품의 이야기를 이끌어 가는 주체로서 기능한다. 때로는 사물의 논리를 배반하면서 언어는 눈앞에 부재하는 제3의 현실을 관객의 뇌리 속에서 그려낸다. 그것은 눈으로 보는 것만을 믿는 우리들 시각 문화의 맹목을 반성하고 보완하는 일이다.

현실에 대한 비판 의지와 수공적 조형성, 그리고 언어를 활용한 개념성 등 서로 합치되기 어려운 요소들을 결합하면서 독자적인 영역을 확보해 온 안규철의 작품 세계는 그 경계 위에서 어느 쪽으로도 치우치지 않는 균형 감각을 보여 왔다. 더구나 그 요소들 사이의 인터페이스는 정확하게 맞아 떨어지는 경향이 있어서 그의

작업은 모호하지 않으며 정연한 논리를 유지한다. 이러한 측면은 그의 작품이 애당초 소통이 불가능한 난수표가 아니라 천천히 주의 깊게 다가서기만 한다면 작가의 의도가 관객에게 명료하게 전달될 수 있다는 특징을 지니는 반면, 보는 이들의 개별적인 상상력에 근거하여 다양하게 읽히기를 허락하지 않는 엄격성을 내포하기도 한다.

수많은 방을 주제로 신작을 선보이는 이번 로댕갤러리 전시는 작가의 관심사와 특성을 그대로 유지하면서도 오랜 시간 고민해 온 이 문제를 풀어내려는 시도로서 의미가 있다. 일상 기물이 아니라 현실 속의 실제 공간을 본뜬 작품들은 일종의 가상현실이 되며 관객은 신체적인 경험을 통해 물리적인 공간을 실제로 느끼면서 작가가 제시한 현실과 자신의 현실을 중첩시키게 된다. 뿌리내리지 못하는 삶이나, 흔들리는 삶을 얽어매 두려는 욕망, 그리고 입구이자 출구이며 희망이자 허상인 문들을 통해 현대적인 삶의 모순을 표현한 공간은 표면적인 의미 위에 관객들의 사적인 의미 층이 덧붙여질 여지를 남겨 둔 열린 프로젝트가 된다. 그 속에서 길을 잃는 경험을 하는 것은 철저히 관객들의 몫이며 그로부터 의미를 생성해 내는 것도 온전히 관객의 차지가 될 것이다. 더불어 우화를 통해 미술 영역의 확장을 시도한 1990년대의 작품 세 점을 엄선하여 신작과 함께 전시함으로써 부재(不在)에 관한 화두를 현재의 시점에서 새롭게 해석하는 기회를 갖고자 한다.

보는 것과 믿는 것

전시장 입구 파티션에는 벽지를 연상시키는 패턴화가 배치된다. 통상 전시회의 제목을 걸고 직접적인 어조로 관객을 불러들이던 벽면은 반복되는 패턴의 담담함만으로 전시의 존재 여부를 드러낼 뿐이다. 무채색의 문양들은 첫눈에 주목을 끌 만큼 크게 인상적이지 않다. 그러나 가까이 다가서면 웃음과 공포라는 상반된 감정을 동시에 불러일으킬 만큼 쇼킹하다. 사람이 사람을 잡아먹는 불가능한 역설. 그것도 원시인들의 카니발리즘과는 거리가 먼, 양복을 입고 악수를 나누는 사회적 관계 속 지인들 사이의 식인 행위는 적잖이 당혹스러운 광경임에는 분명하지만 그렇다고 해서 자식의 인육을 뜯어먹는 프란시스 고야의 작품처럼 처절하게 피비린내 나는 무서운 공포를 유발하지도 않는다. 오히려 미니멀하게 실루엣 처리된 인물들이 다섯 개의 장면으로 사건의 추이를 약호화함으로써 만화적인 가벼움을 제공할 따름이다. 현실적인 인과 관계의 질서로부터 벗어나 있으면서 대상을 주관적으로 기호화하기 때문에 허황되고 우스꽝스러운 것으로 간주되는 만화의 특성이 살아 있는 이 작품은 재치 있는 역설과 불온한 상상력으로 양육 강식의 살벌한 인간관계를 희극적인 상황으로 반전시킨다.

그러나 가벼운 만화적 어법의 이면에는 우리의 삶에 만연해 있는 '기호 작용의 모순'이라는 묵직한 문제의식이 내재해 있다. 이야기 속에서

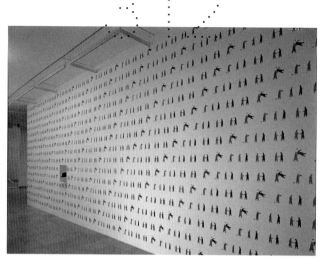

모자, 2004

잡아먹힌 사람이 떨구어 놓은 것으로
간주되는 중절모자를 진열장 속에 넣어
벽지 패턴과 함께 전시하면서 진실이
부재하는 실재에 대해 질문을 던지기
때문이다. 이야기의 실제 증거물인 양
제시된 모자로 인해 관객들은 인물의
존재를 대신하는 물신(物神)을 직접
보는 것과 같은 심리적인 경험을 하게
되며 그 결과 믿을 수 없는 이야기와
믿어야 하는 증거물 사이의 경계 위를
서성이게 된다. 작가는 사건을 지시하는
기호들 — 신문, TV를 비롯한 수많은
시각적 이미지들 — 이 원본을 대체하는
오늘날의 현상 속에서 과연 눈에 보이는
것을 진실의 기준으로 삼는 것이 타당한
일인가에 대해 의문을 제기한다. 만일
우리 시대의 이미지 문화가 조작된
것이고 기만적인 것에 불과하다면
진실의 운반체 역할을 해야 할 예술은
과연 어떤 모습이어야 하는가에 대해
자문하는 것이다.

　　허구와 실재 사이의 대응 관계는
그의 또 다른 작품 「그 남자의
가방」(1993/2004)에서 보다 서술적인
방식으로 전개된다. 모두 11점의
드로잉과 그에 상응하는 글, 그리고
글의 중심 소재인 가방으로 구성된 이
작품은 알 수 없는 남자가 맡기고 간
날개 모양의 가방에 관한 이야기를
눈앞에 있는 물증을 통해 믿을 것인지
말 것인지를 의미심장하게 질문한다.
안규철은 작업 노트에서 오랜 세월의
풍상을 견딘 박물관 유물과 그에 대한
설명문의 관계를 지적하면서 녹슨
쇳조각에 불과한 물건과 그것을 스쳐
갔다고 설명되는 보이지 않는 과거사를
일치시키는 데 필요한 맹목적인 믿음에
대해 자문한다. 믿음과 맹신은 과연
어떻게 구별될 것인가. 작가는 자신이
구축한 허구로 박물관의 권위를 흉내
내면서 우리의 시각 문화를 우회적으로
비판한다.

　　세 개의 상자와 15점의 드로잉
및 텍스트로 구성된 「상자 속으로
사라진 사람」(1998/2004) 역시 같은
맥락에서 이해할 수 있을 것이다.

지시문에 따르기만 한다면 눈앞에 놓인 작은 상자 속으로 사라질 수 있다는 가설을 제시하며 작가는 우리로 하여금 시각(상자와 드로잉)과 개념(글) 가운데 어느 것을 믿고 선택할 것인가에 대한 끊임없는 의문에 빠져들게 한다.

이 작품들에서 작가의 언어 활용은 문자의 조형성이나 언어의 개념성에 주목하는 수준을 훨씬 넘어 시각 영역의 금기로 여겨져 온 이야기 서술 방식을 끌어들일 정도로 대담해진다. 활자화된 텍스트, 더 나아가 '우화'라는 문학적 방식을 차용하면서 그는 미술과 문학의 경계를 넘는 것이다. 이러한 시도는 망막과 대뇌 피질을 자극해서 얻는 시각성 외에도 호기심과 문학적 상상의 영역을 여는 부차적인 성과를 얻는다. 즉 이야기로부터 자극받은 관객의 상상력에 기반한 임의적인 작품 읽기가 가능해질 수 있다는 것이다. 예를 들어 날개 모양의 가방은 바로 다미엘 천사가 두고 간 가방이 아닐까 하는 상상이 그런 종류에 속한다. 빔 벤더스의 영화 「베를린 천사의 시」(Der Himmel über Berlin, 1987)를 본 적이 있는 관객이라면 사람이 되기 위해 떼어 낸 천사의 날개가 그 가방 속에 들어 있을 것이라는 영화적인 현실에 동화될 수 있다. 「상자 속으로 사라진 사람」의 경우 전시 기간 중에 상자 안으로 사라져 보려는 많은 관객들의 시도 때문에 작품이 훼손됐던 과거의 사례를 보면 분명 지시문이 은밀한 마술적 주문으로 작용했음을 알 수 있다.

그러나 미술 작품과 서술 언어의 관계에 대한 관심에서 비롯된 이 작품들의 의미는 바로 그 상상력의 실체를 들춰내는 데 있다. 이야기는 이미지에 못지않은 기만의 전략이 될 수 있다는 지적이 바로 그것이다. 그로 인해 이 작품들은 언어로 설명될 수 없는 미술 작품의 고유한 존립 근거를 다시 한번 확인하게 한다.

광장으로부터 내면의 방으로

작가는 이번 전시에서 특이한 구조의 작은 집을 한 채 지었다. 독신자용 원룸의 모델하우스 설계도를 인터넷에서 다운받아 과거에 옷을 만들고 수를 놓고 모터를 조립하던 것과 비슷한 수공적인 방식으로 가건물을 지었다. 그는 1990년대에 유목민 같았던 자신의 삶을 반추하며 고향의 구체적인 형태인 '집'에 주목하고 이를 기하학적인 추상 입방체 시리즈로 해석했던 적이 있다. 그러나 이번의 집은 문과 창문, 싱크대와 세면대 등 원룸의 전형이 그대로 재현된 실재의 공간이며, 한 가지 특이한 점이 있다면 허리 아래의 벽과 바닥이 통째로 결여된 채 천장에 매달려 흔들리고 있는 집이라는 점이다.

「바닥 없는 방」(2004)은 뿌리내리지 못한 현대인의 삶을 상기시킨다. 더 이상 정주를 미덕으로 보지 않는 현대인의 부유하는 삶은 쉽게 경계를 넘어설 수 있도록 대지에 말뚝을 박지 않으며 가급적이면 중력의 영향을 덜 받도록 설계되어야 마땅하다. 집 없는 떠돌이를 '지붕 없는 사람'(roofless)이라 부르는 관습을 떠올린다면 최소한 지붕을 이고 영위하는 삶은 비록 그것이

뿌리내리지 못하는 것이라 할지라도 행운이라 불러도 무방할 터이다.

그러나 작가는 「바닥 없는 방」으로 재현된 주거 공간에 과연 삶이 존재하는지 자문한다. 우리 시대의 행복과 미적 취향의 기준으로 설정된 아파트의 모델하우스는 마치 환자를 맞이하고 세척되기를 거듭하는 병원 진찰대의 차가운 표면처럼 도식적이고 냉정하기만 하다. 그 안에 임시적인 삶은 있을 수 있지만, 주인으로서의 삶은 없을 것이다. 개별적인 삶의 흔적은 침투조차 할 수 없는 그곳은 오직 낡아만 갈 뿐이어서 개인적인 기억이나 흔적과 더불어 늙어 갈 수 없는 공간인 것이다. 작가는 바닥 없는 방을 통해 결혼식장이나 장례식장, 공항이나 버스 터미널에서 경험할 수 있는 삶의 결핍이 사실은 우리들의 보금자리에 도사리고 있는 것은 아닌지 나지막이 질문한다.

그런가 하면 전시장의 구석방에는 바닥없는 삶을 사는 우리들의 무의식적인 욕망을 구현한 「흔들리지 않는 방」(2003/2004)이 자리 잡고 있다. 흔들리는 공간에 대한 강박적인 거부감과 언제 사라질지 모르는 삶을 단단히 묶어 두려는 욕망이 일상의 기물들을 각목으로 엮어서 육면체의 공간을 완강하게 버틴다. 흔들림에 대한 이 같은 저항은 불안전한 우리의 현실에 대한 강박증을 반영한다고 볼 수 있다. 다리가 끊어지고 백화점이 붕괴되며 지하철역이 통째로 불타 버리는 부실한 우리의 현실은 일종의 공황 장애를 불러일으킬 만큼 두려운 곳이어서

이곳에 살고 있는 우리는 무엇이든 안전한 상태로 붙들어 두지 않으면 안 될 것 같은 위기감에 시달린다. 안전 불감 지대인 이 사회는 잠재적인 공포증 환자를 양산하는 거대한 부실 공사장이나 다름없다.

그런데 보존에 대한 열망이 혹시 사라짐의 운명을 거부하는 인간의 안타까운 몸부림은 아닐지 자문해 보는 관객은 없을까. 생각의 방향이 다른 관객에게 이 공간은 한때 머물다가 사라지는 사물의 운명에 대한 저항으로 새롭게 읽힐 수도 있을 것이다. 사라지려는 것을 기록하고 보존하고 기념함으로써 그 속에 자신의 존재를 각인하고 무한의 존재로 영속하고자 하는 인간의 역사를 상징하는 것으로. 사라짐에 대한 저항, 궁극적으로 시간에 대한 저항은 비극적이며 동시에 희극적이기도 한 인간의 욕망일 수 있다. 작가는 해피엔드가 불가능한 이 같은 욕망에 연민의 시선을 보내는 듯하다.

유리 벽면을 통해 자연광이 쏟아져 들어오는 8미터 높이의 마지막 전시장에는 모두 112개의 문으로 구성된 거대한 구조물이 놓인다. 무모하리만치 긴 시간과 노동력이 동원돼 손으로 만들어진 문들은 마치 눈앞을 막아서는 숲이나 정렬한 군대처럼 거대하고 완고하다. 그 위압감 앞에서 관객은 방 안에 들어섰을 때 길을 잃을지도 모를 폐소공포증과 함께 안으로 들어설 것을 집요하게 권유하는 둥근 손잡이의 유혹 앞에서 갈등한다.

112개의 문이 만든 49개의 방들은

4면이 모두 여닫을 수 있는 문으로 구성된다. 그것은 닫혔음에도 불구하고 열려 있는 공간으로서 한 공간은 한 사람만이 점유할 수 있지만 결코 소유할 수 없는, 타인의 침입에 무방비로 노출된 방들이다. 끊임없이 타인의 발자국에 귀 기울이고 타인의 시선을 의식해야 하는 이 공간은 혼자가 된다는 것이 불가능한 현대인의 삶을 의미한다. 네트워크에 연결되어 끊임없이 간섭하고 간섭당하면서도 파편화된 관계만을 유지할 뿐, 전체를 조망할 수 없는 현대 사회의 축도를 구현한 것이다.

반면, 변화를 추구하여 방향을 바꾼 사람이라면 길을 잃고 어둠 속에 더 오래 체류할 수밖에 없는 이 공간은 인생에 대한 은유로 다가오기도 한다. 숫자에 대한 수많은 상징들로부터 영감을 얻는다면 우리 모두의 사적인 역사에 이르는 통로와 연결될 수 있기 때문이다. 일주일의 7일, 음악의 7음표, 요한 묵시록의 일곱 봉인, 코란 첫 장의 일곱 개의 시, 7의 배수로 변화하는 인간의 생물학적 주기 등, 완성과 변화를 상징하는 7의 숫자가 가로와 세로로 만나 만든 49란 숫자는 다시 윤회에 앞서 전생을 반성하며 제를 지낸다는 불교에서의 49일간의 유예기간과 합치된다. 우연히도 올해로 마흔아홉 살을 맞이한 작가는 지나온 방들이 현재 위치한 방들과 똑같아서 기억 속에서 사라져 버렸을지라도, 새로이 헛된 기대를 품고 문의 뒤편을 동경할 수밖에 없었던 인생의 행로를 이 작품을 통해 구현하고자 한 것은 아닐까. 이 공간에 들어선 관객들은 작가의 인생과 무관한 자신들의 이야기를 홀로 반추하는 경험을 하게 될 것이다.

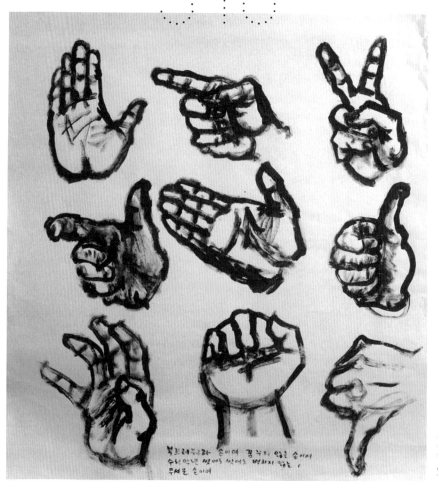

붓끄러뭐라 손이여 괴롭지 않은 손이여
수난약년 씻어도 씻어도 변하지 않는,
무써운 손이여

아홉 개의 손, 1992

317

오늘의 미술가들에게서 손의 오래된 미덕, 파괴와 공격만 하는 것이
아니라 사랑하고 인내하는 손, 공들여 흙으로 그릇을 빚던 그 원래의
손을 회복하려는 노력을 볼 수 있거니와, 미술가란 본래 손의 노동으로
생각을 펼쳐 가는 사람, 손으로 생각하는 사람이다.

2004

나의 작가적 전개 과정에 대해

미술가로서 나의 작업은 1973년부터 1977년까지 4년간 서울 미대
조소과에서의 조각 수업에서 시작되었다. 두상에서 시작해서 토르소
전신상 군상으로 이어지는 인체 소조 중심의 아카데믹한 미술
수업은 미술이 과연 이런 것이어야 하는지 하는 의문을 계속해서
불러일으켰다. 학교 밖에서 일어났던 다양한 실험적인 미술 경향들과
함께, 연극이나 문학과 같은 미술 주변의 다른 예술 장르들은 나의
작가적 성장기의 중요한 관심사였다. 특히 문학에 대한 관심은
그 후 내 작업의 전개에 있어서 중요한 요소로 작용하게 되었다.
미술사적으로 로댕에서 헨리 무어 정도까지의 초기 모더니즘 미술을
모델로 했던 당시의 학교 교육은 1970년대 초 서구 모더니즘 미술의
영향 아래 문학적이고 서술적인 요소를 과거의 지나간 유산으로
간주하고 배제하고 있었다. 그런 점에서 나는 미술 대학의 지배적인
분위기를 벗어나서 그 주변을 배회하고 있었던 셈이다.

　　군 복무를 마치고 돌아와서 나는 다른 동료나 선배들과 달리 미술
잡지의 기자로 사회생활을 시작했다.『공간』을 거쳐『계간미술』에서
모두 7년간 기자 생활을 했는데, 이것은 미술가로서의 이력을 쌓는
데는 전혀 도움이 되지 않았지만, 미술계를 좀 더 넓고 객관적으로
바라보게 되는 조망을 얻은 점과 글쓰기를 통해 이미지를 언어로
번역하는 개념적 사고를 훈련하게 된 점은 중요한 소득이었다.
모더니즘과 민중미술이 양분되어 첨예하게 대립하고 있었던 1980년대
전반의 미술계에서 나는 결국 '현실과 발언'에 가입했고 유학을
떠날 때까지 몇 년간 민족미술협의회 회원으로 이른바 민중 진영에
가담했다. 그것은 군 복무를 마친 직후 1, 2년간 시도되었던 나의
개념적 사진 작업으로부터 뚜렷한 단절을 가져온 중대한 변화였다.

　　이 시기에 다분히 아마추어적인 방식으로 소규모의 조각 작업을
하게 되었는데, 그것은 종이 점토와 석고에 수채화 물감으로
채색을 한 '이야기 조각'이었다. 당시는 도심 지역의 재개발 사업이
한창이던 시기로서, 일정 규모 이상의 건축물을 지을 때 건축비의
1퍼센트를 예술 장식품 제작에 사용하도록 하면서 조각계 전반의
'물량화'가 급속히 진행되고 있었다. 브론즈 주조, 대리석 석조가

일반적인 조각 재료로 사용되면서 작품들은 더 크고 단단해졌지만, 그 내용들은 시대에 대한 의미 있는 진술을 담지 못한 채 국가적인 규모에서 진행되는 개발 사업의 장식품으로 동원되고 있었다. 이야기 조각은 이러한 환경에 대한 냉소와 비판에서 시작된 것이다. 재료를 최소한으로 사용하고, 규모를 최소화하고, 시사적인 사건에 대한 야유와 풍자를 시도하면서 서술성을 배제했던 현대 미술의 금기를 의도적으로 위반했다. 또한 채색을 배제함으로써 순수한 볼륨과 매스의 조형 예술을 추구했던 조각에 설명적인 채색을 가하고, 인체 위주의 조각을 상황과 풍경으로 확장함으로써 기존의 조각적 규범에 노골적으로 도전했다.

1987년에 7년간의 기자 생활을 접고 유학길에 오르는데, 프랑스를 거쳐 독일에서 생활한 이 7년 반의 시기는 나의 작가적인 전개에 가장 결정적인 기간이 되었다. 특히 한국에서 시도했던 이야기 조각에 대한 집중적인 반성과 새로운 출구의 모색이 이 시기의 초기에 이루어졌다. 6월 항쟁과 그 이후의 극심한 사회적 갈등의 현장으로부터 떨어져 있음으로 인해서 생생한 시사적인 정보를 얻을 수 없게 되었던 것도 심각한 이유가 되었지만, 그 핵심은 작업이 계속해서 시사적인 사건에 대한 일러스트레이션의 상태가 되는 것이 옳은가 하는 의문이었다. 작품을 통해 정치 사회적 정의에 대한 신념을 표현하고 이를 남들에게 설교, 전파하는 것만이 작업의 목적이라면 여기에는 뭔가 중요한 것이 결여되어 있다고 생각했다. 그것은 바로 형식의 문제였다. 기성의 정치 사회적 모순을 개혁하기 원한다면 그런 내용을 담는 그릇인 형식 역시 기성의 관습적인 틀을 벗어나야 한다는 생각을 하게 되었고, 내가 구사하는 미술적 형식이 대단히 폭이 좁은 것임을 인식하게 되었다. 1989년 동구 사회주의 체제의 갑작스런 붕괴는 세계와 역사에 대한 근본적인 반성을 일깨우면서 나의 작업에 큰 영향을 미쳤다.

이때 이후 나타난 변화는 우선 작업의 재료가 점토와 석고로부터 철과 나무, 천, 기계 등으로 확장되기 시작한 것이다. 이때부터 나의 관심은 사람들이 등장하는 어떤 상황을 입체적으로 재현하는 일에서 사람들이 만들어 놓은 일상적인 사물과 언어로 옮겨갔다. 사물과 언어

속에는 고스란히 사람들의 생각이 들어 있다. 그것은 문자로 쓰인 책과 마찬가지로 형태와 재료를 통해 쓰인 텍스트이다. 사물을 관찰하는 사람은 누구나 그 사물을 만든 사람의 생각을 읽을 수 있다. 나는 그 텍스트를 새롭게 변형하고 조립함으로써, 새로운 텍스트를 만들 수 있다는 사실에 관심을 가졌고, 이를 토대로 의자와 책상, 옷과 도구들과 같은 일상적인 사물들을 다루는 '오브제 조각'을 시작하게 되었다.

아울러 언어적인 요소도 중요한 부분을 차지했다. 아마도 외국인으로서 의사소통의 수단인 언어를 배우는 일에 집중하지 않을 수 없었던 외적인 이유가 작용했을 것이다. 외국어를 배우는 사람은 단어들을 일상생활 속에서 자연스럽게 배우지 않고 사전을 통해서 배우게 되는데, 이 경우에 단어의 의미 이외에 거기 부수되어 있는 무수한 이미지는 빠져 버린다. 그것은 이미지가 덧붙여지지 않은 순수한 개념만의 단어로서 머릿속에 입력되며, 동시에 모국어와 연결됨으로써 현지에서의 단어와는 전혀 다른 새로운 이미지로 연결된다. 번역과 해석 과정에서 나타나는 이 편차에 대한 관심이 이런 작업의 시발점이 되었던 측면이 있다. 그러나 더 중요한 것은 세상에 넘쳐나는 좋은 말들에도 불구하고 어쩌면 세상은 이토록 변하지 않는가 하는, 언어 자체에 대한 회의였던 것 같다. 좋은 말들은 어떤 의도들에 의해 계속해서 의미가 탈각되며, 이 현상이 반복되면 말의 본래 가치가 소모되는 언어의 인플레가 나타난다. 사랑이니 자유니 정의니 하는 말들이 그 고유의 가치를 담보하지 못하고 오히려 역전되는 모순은 이 당시 언어를 사용한 작업들에 있어서 중요한 주제였다.

오브제와 언어에 관심을 가졌던 같은 시기에 나는 공간에서의 설치 형식의 작업을 시도했다. 그것은 초기의 이야기 조각, 풍경 조각이 보여 주던 상황 서술적인 성향의 자연스런 연장이라 할 수 있는데, 달라진 점이 있다면 작품이 실재의 재현물로서가 아니라, 실재 그 자체가 되고자 한다는 점이다. 실제 크기의, 실제 사물의 재료로 만들어진 사물들이 있는 공간 속으로 관객이 들어서게 하는 것에 대한 관심이, 이를테면 1991년에 발표한 「무명작가를 위한 다섯 개의 질문」과 같은 작업에서 나타나고 있다.

이처럼 독일 유학 초기에 시도된 작업들은 다양한 소재와 형식을
통해 작품 세계를 확장하는 한편, 작업의 태도에 있어서 어떤
독특한 특성을 형성하고 있다. 전통적으로 미술을 조형 예술이라고
부르면서 미술가는 형태를 만드는 사람이라고 인식해 왔다면,
당시 내 작업에서는 이러한 형태 만들기에 대한 거부가 지배적인
태도로 나타나고 있다. 작가가 임의의 상상력과 형태 감각을 가지고
새로운 형태를 만드는 것이 아니라, 기존의 형태를 가져다 쓴다는
것, 불필요하게 덧붙는 어떠한 시각적인 장식이나 디자인 의지도
배제하고자 한다는 것이 중요하다. 예를 들어 외투를 소재로
사용한다면 외투의 가장 일반적이고 전형적인 형태, 일시적인 유행을
넘어서 그 기능에 가장 부합되는 기본적인 형태만을 허용하고자 하는
것이다. 그럼으로써 특별한 감각이나 조형적 고려가 배제되어, 외투가
가장 순수한 외투라는 기호가 되는 상태가 되기를 원했다. 이렇게 하지
않을 경우, 관객은 그것에 덧씌워진 시각적인 요소에 머물게 되고,
그 안에 담겨진 작가의 텍스트를 간과하게 된다는 것이 그 당시 나의
생각이었다. 나는 세상에서 장식을 하는 사람이 아니라 말을 하는
사람이 되고자 했다. 이런 태도로 인해 사람들은 나의 작업을 엄격하게
절제된, 비시각적인 작업, 개념적인 작업으로 규정하게 되었다.

　이 작업들을 들고 1992년에 서울에서 첫 개인전을 열었는데,
이것이 미술가로서 데뷔인 셈이다. 당시 나이가 만 37세였다. 이후
다시 독일로 돌아가서 3년간을 지내고 1995년에 귀국을 했다.
1996년에 두 번째 개인전을 열었고, 그 이듬해에 한국예술종합학교가
생기면서 학교에 자리를 잡게 되었다.

　1992년 개인전 이후에 나는 언어를 사용하는 작업에서 한발
더 나아가서 아예 서술적인 텍스트와 오브제를 연결한 작업을
시작했다. 「그 남자의 가방」, 「모자」 같은 작업이 그 사례들이다. 이번
로댕갤러리에서의 개인전에서도 발표된 이 작품들은 이야기 서술의
금기에 대한 도전이라는 점에서 우선 의미를 가질 수 있고, 다른
한편으로는 오브제 조각이 갖는 한계를 적극적인 텍스트 서술을 통해
보완하고자 한 점에서 중요하다. 글은 누구나 읽고 쓰는 매체인데,

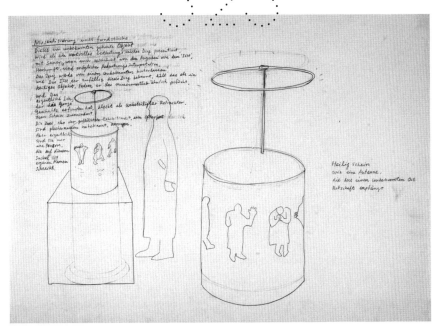

노츨증 흔자, 1993

사물을 읽으라고 하면 무슨 대단한 철학적인 과제를 받은 것처럼
어려움을 느끼는 사람들이 많이 있다. 이 작업들은 이 문제에 대한
보완을 시도한 것이라 할 수 있다. 물론 이 작업들에서 이야기만을
읽고 마는 관객들이 있다. 그러나 이야기는 일종의 보조 장치로서 그
안에 배치되어 있는 여러 가지 의미의 층에 접근하기 위한 수단이다.
그중 하나가 바로 보이지 않는 진실과 보이는 사물 사이의 대립
관계이다. 그리고 이것은 내 작업에서 매우 중요한 화두의 하나가 된다.

　　보이는 것과 보이지 않는 것의 관계를 질문함으로써 나는 우리의
삶을 지배하고 있는 기본적인 메커니즘을 다루고자 했다. 우리는 어떤
사건의 진실을 시각에 근거해서만 판단하는 세상에 살고 있다. 어떤
명백한 진실도 눈으로 볼 수 있는 증거나 증인이 없으면 입증되지
않는다. 바꿔 말하면 우리는 눈으로 볼 수 없는 진실을 인정하지 않는
세상에 살고 있다는 것이다. 이 작품들은 눈으로 볼 수 없는 진실이
있을 수 있음을 환기시키거나, 반대로 눈으로 볼 수 있어도 진실이
아닌 것이 존재함을 환기시킴으로써, 우리 삶에서 결여된 무언가에
관해 말하고 있다. 과학의 힘으로 우리는 모든 것을 볼 수 있는 세상

속에 살게 되었다. 그러나, 인간이 이 세상에 볼 수 없는 것이란 없으며, 보이지 않는 것이란 곧 없는 것이라는 믿음은 분명 우리에게서 중요한 무언가를 박탈하고 있다.

1차 이라크 전쟁 이후, CNN으로 중계되면서 전쟁의 진실이라고 믿었던 이미지들이 실은 검열과 고도의 여론 조작의 산물이었다는 충격적인 경험에서 이런 관심이 생겨났다. 다른 한편으로는 재치 있는 블랙 유머가 들어 있는 우화적인 이야기를 만들어 내는 일에 대한 흥미가 있었다.

이 작품들은 공통적으로 우리의 시야 밖으로 사라진 어떤 대상에 대한 이야기들이다. 가방을 맡겨 놓은 사람, 모자만 남기고 통째로 잡아먹힌 사람, 원근법을 이용해 자기 몸보다 작은 상자 속으로 사라진 사람과 같은 이 작업의 주인공들은 이 자리에 없고, 이들이 남긴 사물들이 이들에 대한 이야기를 하고 있다. 나는 이 작업들을 통해 사람들이 자신들이 보는 것을 자동적으로 진실이라고 믿고 있지 않은지 스스로 질문하기를 희망했다. 그리하여 보는 것만을 믿으라 하고, 보이지 않는 것은 존재하지 않는 것이라는 '미신' 또한 극복할 수 있게 되기를 바랐다.

1999년 경주 선재미술관에서의 개인전은 대규모의 전시 공간에서 처음으로 프로젝트로서의 작업을 시도하는 기회였다. 그때까지 작업실에서 지속적으로 뭔가를 만들어 내고, 그것들 중 일부를 추려서 몇 년에 한 번 전시를 하는 전통적인 장인적 작업 방식을 고수해 왔다면, 이 전시회는 비엔날레를 위시한 기획전들이 요구하는 작업 방식을 최초로 적용해 본 작업이었다. 그것을 나는 '사소한 사건'이라고 이름 붙였는데, 작은 손수건 하나가 우연히 갖게 된 일시적인 형태를 출발점으로 해서 그것이 대규모 모뉴먼트로 확장되는 과정을 보여 주고 있다. 1만 장의 붉은 벽돌을 쌓아서 구겨진 손수건의 형태를 그대로 확대 재현했다. 기록되거나 기억 속에 각인될 수 없는 아주 사소한 사건이 대단히 중요한 사건으로 확장되고 거대한 기념비가 되는 과정을 통해서 나는 사소함과 중대함이라는 것이 실은 백지 한 장 차이에 불과함을 보여 주고자 했다. 우주적인 관점에서 보자면 1만

장의 벽돌이나 한 장의 손수건이나 티끌에 불과하지 않은가. 그러면서 나는 세상에 길이 남을 중요한 일을 한다고 믿으면서 사소한 일들에 소홀했음을 반성하고자 했다.

그 이후 몇몇 작업들이 이어졌는데, 그중에서 기억할 만한 작품은 알프스의 유명한 산봉우리인 마터호른을 스티로폼으로 재현하고 바닥에 바퀴를 달아 이동할 수 있게 한 「움직이는 산」이다. 전 지구적인 시장 경제 체제 속에서 사람들은 이제 모든 것을 움직일 수 있게 되었고, 이러한 이동 속에서 생겨나는 이윤을 먹고사는 세상에 살게 되었다. 이런 세상 속에서 그러나 아직도 움직이지 않고 사람들이 그리로 이동하게 되는 관광 명소들은 시대에 뒤떨어진 유물처럼 보인다. 세상의 모든 것이 움직이는 세상에서 소위 자연이라고 하는 것만이 그 자리에 붙박여 있을 뿐이다. 이 작품은 자연까지도 이동 가능한 상품으로 만들자고 하는 역설적인 제안을 하고 있다.

2004년 3월에 열린 로댕갤러리에서의 개인전은 지난 30년간의 나의 작가적 전개 과정에서 하나의 이정표가 되는 전시이다. 1990년대

움직이는 산, 2011

중반 이후에 나온 텍스트가 들어 있는 몇 점의 작업들과 함께 신작 설치 작업으로 구성된 이 전시는 반(半)회고전의 성격을 띠는 한편, 앞으로 내 작업의 방향과 윤곽을 보여 주고 있다.

　이번에 발표된 신작들은 세 개의 방이다. 그것들은 어떤 결정적인 요소가 너무 많거나, 결여되어 있음으로 해서 기능 장애를 겪고 있는 불구가 된 방들이다. 첫 번째 방은 독신자 한사람이 거주하기 위한 최소한의 공간을 요즘의 전형적인 원룸을 통해 재현하고 있는데, 그 허리 아래 벽과 바닥이 통째로 결여된 채, 천장에 매달려 흔들리는 상태로 제시된다. 독일어에서 노숙자를 '지붕 없는'(obdachlos) 사람이라고 부르는데, 여기서는 그 상태가 뒤집혀 제시된다. 바닥이 없는(bodenlos, bottomless) 삶, 뿌리박히지 못하고 부유하는 삶, 이곳에서 저곳으로 미끄러지는, 임시로 사는 삶, 얄팍한 인테리어의 (어디서 왔는지도 모르는 잡종 디자인의) 표피와만 접촉하며, 기억도 흔적도 남길 수 없는 삶. 이것은 아무도 주인이 아닌 집, 집주인조차도 실은 주인이 아닌, 트랜지트(transit)로서의 집이다.

　두 번째 방은 바닥 없는 방의 네거티브라 할 수 있다. 흔들리는 공간에 대한 강박적인 거부감에 의해 모든 것을 단단한 각목으로 못질을 해 묶어 둔 방이다. 확실한 것은 아무것도 없다. 콘크리트 벽도, 대리석 바닥도, 천장도 언제 무너질지 믿을 수가 없다. 삶이 불안정한 만큼 의심이 깊어지고 모든 것을 제자리에 붙들어 두려는 욕망, 현재를 그대로 보존하려는 욕망은 그만큼 커진다. 그것은 정지에 대한 욕망, 식물이 되려는 욕망, 궁극적으로 죽음에 대한 욕망이다. 기념비를 세우고, 모든 것을 기록하여 보존하려 드는 욕망이다. 기를 쓰고 현재를 버티는 각목들이 촘촘해지고 어지럽게 엮여질수록, 우리의 강박적인 위기감은 더욱 분명히 드러난다.

　세 번째 방은 49개의 작은 공간들로 구획된 방이다. 각각의 방은 4면이 모두 문이어서 어느 쪽으로든 출입할 수 있다. 관객은 누구나 그 안에 들어설 수 있고, 문을 닫으면 작은 은폐된 공간을 잠정적으로 가질 수 있다. 그러나 그것은 언제 누가 문을 열고 침입할지 모르는 사적인 공간이다. 작은 밀실들은 언제나 타인에 의해 침범될 수

있으며, 그래서 끊임없이 남의 시선이 의식되는 공간이다. 혼자 있어도 이 안에서는 혼자일 수 없고, 숨어 있어도 숨을 수가 없다. 전체는 하나의 방이 되지만 누구도 그 안의 모든 공간을 동시에 파악할 수 없다. 각각의 공간은 하나씩 경험될 수밖에 없다. 한 사람이 동시에 두 개 이상의 공간에 있을 수는 없다. 이것은 모든 곳으로 열려진, 그리고 모든 곳으로 닫힌 방이다.

방 안에서 숲속에서처럼 길을 잃는다. 방이 미로가 된다. 전체가 파악되지 않는 길이 된다. 그것은 분열된 개인, 타인의 시선에 무방비 상태로 노출된 채 스스로 전체를 통제할 수 없고, 전체에 책임을 질 수도 없는 개인의 존재를 보여 준다. 이 방에는 개인과 타인들이 혼재하며 그들 간의 구분 자체가 모호해진다.

문은 새로운 공간을 약속한다. 문은 공간을 안과 밖으로 구획한다. 내가 있는 곳과 내가 없는 곳, 내가 아는 곳과 내가 모르는 곳, 현재와 미래가 문을 사이에 두고 나뉜다. 저쪽에는 내가 모르는, 내가 부재하는 다른 공간이 있고, 문은 나를 부추겨 그곳으로 가고 싶게 한다. 지금 이곳과는 다른 세계를 꿈꾸게 한다. 그리하여 나는 그 문을 연다. 안을 들여다보고, 그 안으로 들어간다. 등 뒤에서 문이 닫힌다. 저편의 공간, 내가 없었던 공간이 일시에 내가 있는 공간으로 되고, 내가 있던 공간은 내가 부재하는 공간, 과거의 공간이 된다. 그곳이 나의 현재, 나의 현실이 된다. 내가 들어선 공간은 이미 내가 꿈꾸었던 유토피아가 아니다. 문의 약속은 지켜지지 않는다. 그러나 삶에는 다른 선택지가 없다. 지금 있는 곳에 그냥 머물거나, 계속해서 다른 문을 열고 새로운 바깥으로 나아가거나 둘 중 하나일 뿐.

내 나이는 마흔아홉이다. 우연의 일치일 뿐이지만, 이 49개의 방들은 내가 살아온 삶의 메타포일 수도 있겠다는 생각이 든다. 내가 거쳐 온 방들, 내가 통과한 문들. 우리 모두는 하나의 문에서 나와 다른 방에 들어서고 다시 다른 문을 통해 또 다른 방으로 건너가며 살고 있다. 이 작품에 발을 들여놓고 문들의 미로, 문들의 지옥(지옥의 문이 아닌)을 통과하는 사람들은, 이 문들의 숲을 성공적으로 벗어날지라도 자신이 계속 또 다른 문과 문 사이를 배회하고 있음을 의식하게 될 것이다.

앞의 오브제들과 신작들 간에는 어떤 유사성과 차이가 있나?
장인적 완결성에 대한 추구, 손의 흔적, 이미지를 다루는 금욕적인
태도, 일상 오브제의 차용은 유사하다. 스케일과 작업 방식의 차이가
있지만 그 차이는 표피적인 것이다. 112개의 문과 같은 대규모 작업을
하지만, 동시에 손바닥만 한 소품 모형들도 계속 만들어지고 있다. 더
근본적인 차이는 작품의 일부로 제시되는 텍스트의 존재 여부이고,
그것이 제공하는 친절함(?)의 유무이다.

앞의 텍스트 작업들이 초현실적인 우화의 세계에 빗대어 이미지와
현실의 부적절한 관계를 이야기했다면, 신작들은 일상과 현실을
더 직접적으로 다루고 있다. 우화는 없으며, 현실보다 더 현실 같은
사물과 공간이 있을 뿐이다. 관객이 그럴듯한 우화에 고개를 끄덕이며
흡족한 미소를 짓고 작품 앞을 지나치는 모습보다는, 작품 속으로
들어서서 너무나 익숙하고 자명한 대상 앞에서 아무것도 말할 수 없는
상태를 경험하게 되기를 기대한다. 전시장에 설치되어 내가 그 속으로
걸어 들어갔을 때 나 자신에게까지도 그것은 낯선 것이 된다.

내게는 미술을 하면서 계속해서 미술을 의심하는 병이 있다.
범람하는 이미지의 강력한 힘 앞에서 수공업적 이미지 생산자로서
무력감을 느끼고, 자본과 경제가 지배하는 현실 속에서 미술의
역할에 대해 회의한다. 이미지를 다루면서도 실상을 가리고 왜곡하는
이미지의 수상쩍은 속성을 경계한다.

때로는 이미지의 극단적인 배제를 통해 미술 바깥으로 나가고
싶었고, 때로는 미술을 통해서 세상의 지배적인 힘들과 경쟁하려
했었다. 때로는 그것들을 저버리고 자족적인 세계 속으로 걸어 들어가
수도승처럼 실종되고 싶기도 했다. 모호한 선문답이 아닌 정교한
언어로 작업을 규정하려 했고, 그러면서도 논리의 사다리를 버리고
허공 속으로 날아오르기를 꿈꾸었다.

돌이켜보면 이리저리 기울고 되돌아오고 상처받으면서도 어느
쪽에서도 방향을 정하지 못했다. 우유부단한 탓인지 모든 것을
향해 항상 열려 있기를 바랐다. 이제 나는 내 속에 여러 명의 내가
들어 있음을 인정하고, 그 각자의 나들을 살아 내는 수밖에 없다고

생각한다. 옳다고 말해지는 것들은 수상한 것이다. 세상에는 불투명한 것, 말할 수 없는 것, 내가 모르는 것들이 존재한다는 것을 나는 믿어야 한다. 세상의 훌륭한 말들보다 나의 본능과 직관을 믿어야 한다.

나는 주변의 사물과 텍스트를 가지고 사소하고 어이없는 농담을 하는 데 관심이 있다. 나는 사람들이 몰두하는 중요한 일들에 무관심하거나 이러한 현실의 위중함을 몰라서가 아니라, 거꾸로 우리의 삶을 그렇게 생존과 추락의 갈림길로 내모는 이 압도적 현실에 순순히 투항할 수 없기 때문에 이런 일을 한다고 생각한다. 나는 심각한 미술에 반대하지 않고 감각적인 구경거리로서의 미술에 반대하지 않으나, 그것들이 과연 우리 삶의 다른 가능성들에 대한 생각을 확장하고 있는지 의심한다. 나는 전형적이고 예측 가능한 반응과 해법에 안주하는 예술에 반대한다.

2003　머리카락 드로잉
Hair Drawing

2003-4 1달러로 3달러
3 Dollars with a Dollar

2003-4 20달러
20 Dollar

2003 먼지 드로잉 – 자화상
Dust Drawing–Self Portrait

2003-4 먼지 드로잉
Dust Drawing

2003-4 먼지 드로잉-별
Dust Drawing-Star

마을은 미래에 살고
현재는 언제나 슬픈 것.
모든 것은 한순간에
사라지지만
사라진 것은 다시
그리움이 되나니

2003-4 토스트드로잉 I, II, III
 Toast Drawing I, II, III

2003.10.27

작가적 슬럼프의 공포에서
벗어나기 위한 일곱 가지 작업

예술가들은 누구나 슬럼프를 경험한다. 시대와 국경을 초월하는 예술가들 간의 치열한 경쟁 속에서 작업을 위한 신통한 아이디어가 나오지 않는다고 생각되거나, 자신이 계속해서 과거의 작업에서 헤어나지 못하고 있다고 생각될 때, 그들은 흔히 자신의 재능 부족을 한탄하면서 슬럼프의 공포에 시달린다. 그것은 작가적 죽음의 공포, 작가적 치매의 공포이다. 이 증상은 예술가들에게 연령과 성별을 불문하고 광범위하게 퍼져 있으나, 아무도 이를 남에게 고백하지 않기 때문에 정확한 실태 조사가 불가능하며, 이로 인해 진단과 치유가 극히 어렵다. 소심한 성격의 예술가들은 이를 혼자 고민하다가 작업을 포기하고 나아가 스스로를 학대하고 파멸시키는 치명적인 파국에 이르곤 한다. 한편 이와는 달리 작업이 너무 잘되고 영감이 넘쳐난다면서, 자신이 손을 대는 모든 것이 훌륭한 예술 작품이라 믿으며 과도한 흥분 상태에 있는 예술가들을 흔히 발견하게 되는데, 이 경우에도 실은 슬럼프 공포 증상이 일종의 유포리아(euphoria)적인 양상으로 나타나는 것이 아닌지 의심해 볼 필요가 있다. 문제는 아직까지 이런 증상들에 대처할 특별한 처방이 없다는 점이다.

다음 일곱 가지 작업은 자신이 매일같이 무언가를 창작하고 있다는 믿음과 위안을 줌으로써, 작가적 슬럼프의 공포로부터 벗어나는 길을 제공한다. 아무리 의미 있는 일일지라도 그 일이 반복되면 의미가 탈각되고 결국 무의미로 수렴되는 것과 같은 이치로, 무의미하다고 생각되는 단순한 일의 반복이 뜻밖의 의미를 만드는 원천이 될 수 있다.

1. 머리카락 드로잉

준비물: 켄트지 전지, 핀셋, 접착용 풀(스틱), 달력

매일 자신의 머리카락 하나씩을 뽑아서 켄트지 전지에 붙여 나간다. 40대 이후의 작가들은 자연스런 탈모 현상을 겪게 되므로, 매일 아침 머리를 빗을 때 조금만 유의하면 별도의 조치 없이도 무난히 머리카락 한 올을 구할 수 있을 것이다. 전날 붙인 머리카락의 모근 반대쪽 끝 점에 당일 뽑은 머리카락의 모근이 닿아서 선이 자연스럽게 하나로 이어지도록 붙인다. 작업에 임할 때 임의로 머리카락의 형태나

방향을 변화시켜서는 안 된다. 조형적인 배려를 철저히 배제하고 전적으로 머리카락의 자연스런 형태를 받아들여야 한다. 이 작업의 목표가 조형적인 드로잉 그 자체라고 한다면 머리카락이 아니라 연필이나 펜으로 하는 편이 낫기 때문이다. 다만 이 원칙을 따랐을 때 머리카락의 끝 점이 화면 밖으로 벗어나게 되는 경우에는, 그 방향을 반전시켜서 다시 화면 안쪽을 향하게 할 수 있다.

곱슬머리의 경우는 크게 문제될 것이 없으나, 직모의 경우는 드로잉이 예상치 못한 시점에 화면을 벗어남으로써 작업이 조기에 중단될 수 있으므로, 머리카락을 물에 적셔서 자연스러운 곡선을 얻어 작업할 것을 권한다.

접착제는 머리카락을 지탱할 수 있는 최소량만을 사용한다. 잘못하면 머리카락 드로잉이 아니라 접착제 드로잉이 될 수 있기 때문이다. 곱슬머리는 직모보다 회화적인 드로잉을 만들 가능성이 높다. 직모인 사람은 작업 도중에 일정 기간 파마를 하거나 염색을 함으로써, 선의 다양성을 얻을 수 있다.

시작한 날짜를 기록하고 매일 작업을 했는지 여부를 달력에 체크할 필요가 있다. 건망증이 있는 사람의 경우 하루에 두 번 이상 같은 작업을 반복하거나 반대로 잊어버리고 하루를 넘기는 수가 있다. 이 경우 그다음 날 두 차례의 작업을 하여 만회하는 것은 무의미하다. 그것은 매일매일의 충실한 기록으로서의 작업의 의미를 훼손하고 작가적 진실을 왜곡하는 자기기만 행위라는 사실을 유념해야 한다.

머리카락으로 형성되는 선은 서로 중첩되어 교차되면서 다양한 형태와 음영을 이루게 될 것이다. 작업이 진행되어 더 이상 새로운 머리카락을 붙일 여백이 남지 않게 되면(혹은 더 이상 뽑을 머리카락이 남지 않게 되면) 작업이 끝난다. 완성된 작품을 액자에 넣는다.

2. 압지 드로잉

준비물: 압지(A4 크기), 청색 잉크, 스포이트, 달력

A4 크기의 압지에 매일 청색 잉크를 한 방울씩 떨어뜨린다. 스포이트를 이용하여 잉크 방울이 주위에 튀지 않도록 주의한다.

잉크가 계속 배어들면서 종이의 흰 여백이 사라지고 섬유질이 완전히 균일하게 잉크 성분으로 채워질 때까지 계속한다. 종이보다 잉크 성분이 더 많아져서 압지가 더 이상 잉크를 흡수하지 않게 되면 작업을 끝내도 좋다. 완성된 작품을 액자에 넣는다. 여기서도 매일의 작업을 달력에 체크할 필요가 있다.

작업이 빠른 시일 내에 끝나도록 하기 위해서 잉크의 양을 과도하게 늘리거나, 허용된 횟수 이상으로 작업하는 것은, 중도에 작업을 중단하는 것과 마찬가지로 자신과의 약속을 어기는 것으로서 자제해야 한다.

3. 종이비행기 드로잉

준비물: A4 용지, 달력

A4 한 장으로 매일 종이비행기를 접는다. 완성된 종이비행기를 한번 시험적으로 날려 본 다음 선반에 보관한다. 다음 날 종이비행기를 펼쳐서 같은 모양으로 다시 접는다. 전날과 마찬가지로 1회 시험 비행을 한 다음 보관한다. 작업이 계속되면 종이의 접히는 부분이 점점 헐어서 원래의 비행기 형태를 유지하기 어렵게 된다. 더 이상 날릴 수 없는 상태가 되면 작업이 완성된다. 종이비행기를 조심스럽게 펼쳐서 액자에 넣는다.

— 비행기 외에 배나 종이학, 모자 같은 모티브를 채택할 수 있으나, 배는 시험 운행(세면대, 욕조 등에서 가능할 것이나) 중 훼손의 위험이 있고, 종이학은 그것의 작동 여부를 시험하는 것이 무의미하기 때문에, 그리고 모자는 A4 용지로 만들 경우 시험적인 착용이 불가능한 크기가 되기 때문에 적절한 모티프로 볼 수 없다.

— 특히 작업의 실행 여부를 잊기 쉬운 작업이므로 시험 비행을 마친 직후 달력에 체크를 해 둘 필요가 있다.

4. 곤충 드로잉

준비물: 켄트지 전지, 휴대용 잠자리채, 핀셋, 순간접착제, 달력, 펜

매일 곤충 한 마리를 잡아서 켄트지에 붙인다. 곤충의 종류는 개미,

파리, 거미, 모기, 바퀴벌래, 진드기, 나비, 나방, 하루살이, 벼룩, 매미, 풍뎅이, 사마귀, 메뚜기, 지네, 딱정벌레, 자벌레 등 제한을 두지 않는다. 몇몇 제한된 종류의 곤충보다는 다양한 종류의 곤충을 채집할수록 더 나은 작품이 얻어질 확률이 높다. 여름휴가는 곤충의 다양성을 늘릴 수 있는 좋은 기회가 될 것이다. 사전에 자신의 기호에 따라 직선, 곡선, 나선 등 배열의 원칙을 정하고 화면 전체에서 이 원칙을 일관되게 고수한다. 채집 과정에서 곤충의 형태가 파손되는 경우가 있으나, 이 경우에도 임의로 수정하지 않고 가급적 포획 당시의 형태를 그대로 옮겨 부착한다. 각각의 곤충 사이의 간격은 1센티미터로 균일하게 한다. 매일 작업의 이행 여부를 달력에 기록한다. 곤충을 잡지 못한 날은 검정색 펜으로 2센티미터 길이의 선을 긋고 간격을 띄워 둔다.

— 계절과 환경의 영향을 많이 받는 작업으로, 겨울-봄 사이에, 그리고 거주지가 대도시인 경우는 더 많은 노력이 필요하다. 언제 어디서나 작업이 가능하도록 외출 시에는 곤충 채집용 소형 잠자리채(또는 종이컵), 핀셋, 유리병을 휴대하고 매 순간 작업에 임하는 자세로 작가적 긴장을 유지해야 한다.

— 곤충에 대해 혐오감이나 공포심을 느끼는 사람의 경우는 채집 대상을 식물로 대체할 수 있다. 다만 그 대상이 실내에서 가꾸는 관상용 식물로 한정될 경우, 작가적 긴장이 약해져 타성에 빠질 우려가 있으며 드로잉이 관습화될 위험성이 있다.

5. 토스트 드로잉

준비물: 켄트지 전지, 토스트, 접착용 풀(스틱), 연필, 자

켄트지 전지에 3×3센티미터 크기로 격자를 그리고, 매일 아침 식탁의 구운 토스트에서 떨어지는 빵가루를 모아 각각의 격자 내에 풀칠을 해서 붙이고 달력에 체크한다. 사각형 내에 정확하게 풀을 바르기 위해서는 종이에 격자 크기의 창문을 뚫은 간단한 도구를 만들어 사용할 수 있다. 매일 토스터의 작동 시간을 조절하면 연한 갈색에서 검정색에 이르는 색조의 미묘한 변화를 얻을 수 있다. 79×109센티미터

크기의 전지를 사용하는 경우, 이 작업이 완성되는 데는 936일(약 2년 7개월)이 소요된다.

— 버려지는 빵 부스러기로 할 수 있는 일은 고작해야 그것을 모았다가 산책길에 비둘기 모이로 주는 것 외에 아무것도 없다.

이 작업은 거의 무(無)에 가까운, 영원한 사라짐의 여정에 이미 오른 물질을 영원한 있음의 세계로 되돌려 놓는 것이며, 작가가 나날의 일과를 예술 행위로부터 시작하게 된다는 점에서 큰 의미가 있다.

어떤 위대한 예술가도 이처럼 아침 식사와 동시에 작업을 시작할 수는 없다는 사실을 음미함으로써, 작가적 자신감을 갖고 하루를 시작할 수 있다.

— 아침 식사를 밥으로 하거나 잦은 과음으로 인해 껄끄러운 토스트를 먹을 수 없는 사람, 습관적으로 아침을 거르거나 조찬회의 참석이 잦은 사람의 경우에는 이 작업이 적합하지 않다. 그런 이들은 식사의 잔여물로 무언가를 만드는 다른 방식을 찾아야 할 것이다.

6. 먼지 드로잉
준비물: 하드보드지, 양면테이프, 커터

30×30센티미터 크기의 하드보드지 위에 양면테이프를 이용하여 원하는 도형 또는 문자의 형태를 부착한다. 형태가 완성되면 양면테이프의 껍질을 벗겨 접착 면이 노출되도록 한다. 이 하드보드의 우측 하단에 작업을 시작하는 날짜를 표기하고 테이프가 붙은 면을 위로 하여 먼지가 가장 많이 쌓이는 공간에 둔다. 방구석, 창문가, 텔레비전이나 오디오 근처, 장롱이나 침대 밑과 같이 눈에 잘 띄지 않고 손길이 잘 닿지 않는 곳이 적당하다. 집 안의 청결도에 따라 차이가 있으나, 대략 한 달 정도 그대로 방치하면 먼지로 만들어진 형상을 어느 정도 식별할 수 있게 되며, 접착 면이 완전히 먼지로 뒤덮여 테이프의 점성을 더 이상 느낄 수 없는 상태가 되면 작품이 완성된 것이다. 완성 작품의 여백 면에 쌓여 있는 먼지를 조심스럽게 털어 내고 액자에 넣는다.

작품의 내용은 취향에 따라 다양하게 선택할 수 있다. 구상적인

그림을 원하는 사람은 예를 들어 자신의 옆얼굴을 실루엣으로 표현할 수 있다. 먼지로 그려진 자신의 모습, 자신의 피부와 의복과 가구들에서 떨어져 나온 미세한 편린들이 다시 모여서 자신의 모습으로 되살아난다는 것은 얼마나 놀라운 일인가? 지적이고 건조한 작업 취향을 가진 사람은 예를 들어 테이프로 '먼지'라는 단어를 표현할 수 있을 것이다. 그리하여 표현 매체와 표현 내용(시니피앙과 시니피에)이 완벽하게 일치하는 전형적인 개념 미술 작품을 만들어 낼 수 있다.

— 이 작업은 매일 규칙적인 작업을 하는 데 어려움을 느끼는 사람들을 위한 것이다. 작가가 일상적인 생활을 지속하는 동안 자신도 모르는 사이에 작품이 완성된다는 것이 이 작업의 가장 큰 매력이다. 이런 사실을 때때로 되새기며 자각하는 것만으로도 새로운 작업에 대한 조바심과 슬럼프의 공포를 줄일 수 있다.

— 가족이 있거나 파출부가 있는 경우, 이것이 자신의 작업이라는 사실을 이들에게 미리 알리고 그 의미를 충분히 이해시킬 필요가 있다. 또한 지나치게 오래 방치할 경우, 작가 자신마저도 이 작업을 했다는 사실을 까맣게 잊을 우려가 있으므로, 작업을 시작하면서 곧바로 달력에 다음 달 점검일을 표시해 두는 것이 좋다.

7. 소유물의 목록 작업

준비물: 여행 가방용 꼬리표, 매직펜, 양면테이프, 목록 기록용 공책, 연필

공항에서 사용하는 수화물 꼬리표를 구해 자신의 방 또는 사무실의 물건들에 1번부터 매일 번호표를 붙여 나간다. 가족과 함께 거주하는 사람은 사전에 이 작업에 대해 충분히 설명하고 이해를 구하는 것이 좋다. 꼬리표는 의류와 같이 빈번히 물에 젖는 물건들을 위해 비닐로 제작된 것이 적합하며, 고무줄을 끼울 고리가 없는 그릇과 같은 물건들의 경우는 양면테이프를 사용해 접착한다. 꼬리표는 우선 1년치 365장 정도를 구해서 시작한다. 작업 대상은 과일이나 음료, 식료품처럼 소모되어 버려지는 물건을 제외한 자신의 모든 소유물들이며, 하나의 물건에 두 개 이상의 번호표를 붙여서는 안

된다. 구조상 분리되어 있더라도 서로 연결되어 작동되는 물건(예를 들어 오디오에서 스피커와 앰프, 컴퓨터의 모니터와 본체, 책상 판과 책상다리 등)은 하나의 물건으로 취급하여 한 개의 꼬리표를 부착한다.

숫자는 자신과 가장 가까운 곳에 있는 물건에서 시작하여 점점 거리가 떨어져 있는 물건의 순서로 붙이는 것을 원칙으로 하며, 자신과의 거리가 동일한 경우 그 사물과의 친밀도(혹은 자신의 삶에 있어서의 중요도)에 따라 순서를 정하도록 한다. 꼬리표에 그날의 번호를 적어서 사물에 부착하는 작업이 끝나는 즉시 어떤 물건에 어떤 숫자를 붙였는지를 곧바로 공책에 기록해 두어야 한다.

초기 단계에 이 작업은 극히 단순하고 손쉽기 때문에 작가는 지루하다거나 자신의 작가적 재능이 무시된다는 느낌을 받을 수도 있다. 그러나 인내심을 갖고 작업을 진행하다 보면 완성 단계에 가까워질수록 작업이 어려워지며 상당한 수준의 노력과 긴장이 요구됨을 느낄 수 있다. 시간이 갈수록 써넣어야 할 숫자의 단위가 커지는 동시에, 작업 대상이 되는 사물의 수는 계속 줄어들게 된다. 작업의 손길이 미치지 않은 물건을 찾기가 점점 더 어려워지며, 자칫하면 이미 꼬리표를 붙여 놓은 사물에 실수로 두 번째 꼬리표를 달아 놓게 될 위험성도 증가한다.

재산과 소유물의 양에 따라 이 작업의 지속 기간은 편차가 크다. 매일 하나의 물건에 하나씩의 꼬리표를 붙여 갈 경우 평균적으로 1년 이상의 시간이 소요된다. 아직 번호를 붙이지 않은 사물을 찾는 데 적어도 20분 이상의 시간이 소요된다면, 작업의 완성이 임박했다고 보면 된다. 이 단계에 이르면 몇 개의 사물이 남아 있는지를 전체적으로 점검해 봄으로써 작업의 종료 시점을 미리 예측해 볼 수 있다.

최종적으로 자신의 소유물 전체에 대한 번호 붙이기 작업이 완료되면, 작업의 결과물들을 여러 장의 사진으로 기록하여 공책의 비어 있는 페이지들에 부착한다. 소유물의 목록과 사진 자료가 든 공책으로 작업이 완성된다.

― 만약 여기서 한발 더 나아가 이 작업을 통해 자신의 인생을

적극적으로 변화시키고자 하는 사람은, 소유물의 전체 목록 중 매달 일정한 퍼센트를 정하여 커트라인 밖에 있는 사물들을 자신의 주거 공간으로부터 과감히 제거함으로써 점차적으로 무소유의 삶을 향해 나아갈 수 있다.

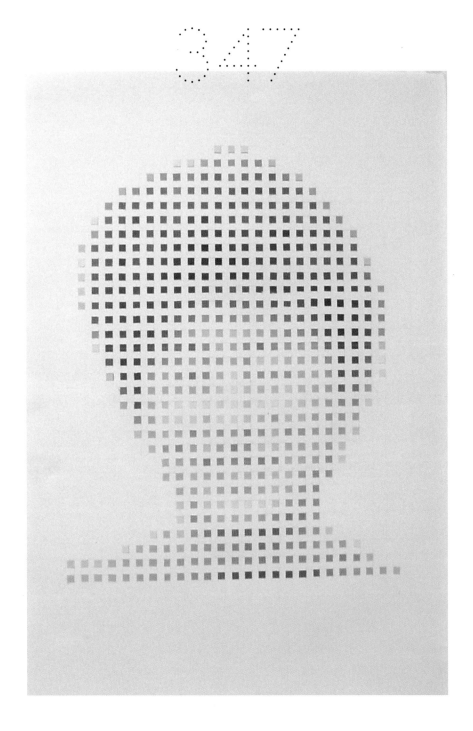

2003-4 2배 자화상
Double Self Portrait

나의 미술 작업과 만화적 상상력

나는 만화의 열렬한 독자는 아니다. 일간 신문에 실리는 한 컷짜리 만평 정도 외에는 만화를 접할 기회가 별로 없다. 책으로 된 만화를 읽어 본 기억이 까마득하다. 그러므로 인접한 분야에 종사하는 사람으로서 나는 만화 일반에 대해 무지하고 무관심한 축에 속한다고 할 수 있다. 그러나 이것은 이른바 '순수 미술'을 하는 사람으로서 만화에 대해 어떤 우월감이나 경계심을 가진 탓은 아니다. 오히려 만화가 보여 주는 재치 있는 역설과 불온한 상상의 힘에 매력을 느낄 뿐 아니라, 나의 미술 작업 자체가 만화적 상상력과 상당한 관련이 있다고 생각해 왔다. 이 글에서 다루고자 하는 것은 내 작업 속에 들어 있는 만화적인 특성에 관한 것이다. 아직 한 번도 이 문제를 곰곰이 짚어 본 적이 없었던 것 같다.

　이를테면 내 작품들 중에는 만화의 형식을 사용한 일련의 작품들이 있다. 이번 전시 작품인 「모자」가 그렇고, 「그 남자의 가방」이나 「상자 속으로 사라진 사람」에서는 그림과 글로 구성되는 만화, 또는 그림 이야기가 설치 미술의 형식으로 사물들과 함께 제시된다. 원근법을 이용해 자신의 몸보다 훨씬 작은 크기의 상자 속으로 들어갈 수 있다고 주장하거나(상자 속으로 사라진 사람), 낯선 남자가 놓고 간 이상한 가방에 천사의 날개가 들었다고 믿는(그 남자의 가방), 믿을 수 없는 이야기들이 각각 상자나 가방과 같은 실제 사물들의 배경으로 등장한다. 이 그림 이야기들은 조각적인 사물 없이 그 자체만으로도 하나의 작품이 될 수 있다. 그러나 이들 작업에서 나의 관심은 그 이야기 자체에만 있지 않고, 이야기와 실제 사물 사이에 형성되는 모순과 긴장 관계에 있다.

　한편 만화의 형식이 직접 등장하지 않는 작품들 중에도 만화적인 성격이 강한 작품들이 상당히 많다. 예를 들어 알프스의 마터호른을 입체로 재현한 「움직이는 산」 같은 최근의 작품은, 외형적으로는 전형적인 조각 또는 설치 작업의 모습을 하고 있지만 내용적으로는 만화적인 발상을 실현하고 있는 작품이다. 그것은 스위스에 있는 유명한 산 하나를 스티로폼으로 깎아서 사실적인 모형으로 재현하고, 그 밑바닥에 바퀴를 달아 이동 가능한 상태로 만든 것이다. 관람객들은

이 가짜 마터호른 앞에서 기념사진을 찍을 수 있고, 원한다면 전시장 안에서나마 '산을 옮겨 놓는' 영웅적인 행위를 시도할 수도 있다. 모든 것이 고유한 장소를 떠나 떠돌이가 되어 있는 지금의 세상에서 '떠돌이 산'도 만들어야 하지 않겠느냐는 역설적인 제안을 하고 있는 것이다.

구겨진 손수건의 무의미한 형태를 1만 장의 벽돌로 쌓아서 거대한 기념비로 확대한 「사소한 사건」과 같은 작품에도 이와 유사한 발상법이 들어 있다. 그렇게 함으로써 나는 기념비를 만들어 기억할 만큼 중요한 일과 그럴 필요가 없는 사소한 일들을 우리가 대체 어떻게 구분할 수 있느냐고 묻고자 했다. 여기에는 아마도 한 사건의 가치를 판단하는 객관적 기준이 있을 수 있는지, 역사가 무엇에 의해 기술되는지 등등의 철학적 질문들이 이어질 수 있을 것이다. 그러나 그 출발점은 만화에서 흔히 등장하는 돈키호테적인 몽상이다. 그것은 조각적인 형태로 만들어진 만화라 할 수 있다.

이런 만화적인 상상은 작업의 양식적인 변화에도 불구하고 1980년대 초반부터 지금까지 20여 년간의 작업에 걸쳐서 지속적으로 나타나고 있다. 아마도 내게는 터무니없는 몽상이나 과장되고 희극적인 상황에 대한 각별한 취향이 있는 듯하다. 그리고 그것이 작업의 주요한 에너지원이 되고 있는지도 모른다. 그렇다면 이것은 작업의 형식적 특징의 문제라기보다 나의 작가적 태도와 관련되는 문제일 것이다. 그런 점에서 이러한 요소들이 어째서 나의 미술 작업에 지속적으로 나타나는지, 그것이 나의 작업을 어떻게 특징짓고 있는지를 살펴보는 것은 다름 아닌 내가 어떤 작가인지를 밝히는 일이기도 하다.

'만화적 상상력'이라는 말

앞에서 이미 만화적 상상력이란 말을 사용한 바 있다. 그러나 이제 그 의미를 좀 더 명확히 해 볼 필요가 있겠다. '만화적이다', '만화 같다'라는 말이 형용하는 것은 정확히 어떤 상태를 의미하는가? '만화적'이라는 수식어 속에는, 현실성이 없다, 이치에 맞지 않는다, 터무니없다, 허황되다, 우스꽝스럽다, 엉뚱하다 등등의 의미가

내포되어 있다. 이들은 모두 현실적인 인과 관계의 질서로부터 벗어나
있는 상태, 현실 세계에서 통용되는 일상적 질서와 상반되거나
그것으로부터 일탈해 있는 상태를 지칭한다. 일상에서 당연히
일어나는 일들로 이루어지는 만화는 재미가 없다. 만화에서 우리는
상식적으로 일어날 수 없는 어떤 일들, 그러나 우리가 내심 소망하는
일들이 일어나기를 기대하는 것이다. 대상의 특징을 요약하거나
강조하고 그 밖의 요소들을 생략하는 만화 특유의 재현 방식, 즉
대상에 대한 객관화된 묘사가 아니라 주관적 판단에 의한 재현 방식,
또는 기호화하는 재현의 방식도 만화의 이러한 비현실적, 탈현실적
특성을 반영한다.

한편 상상력이란 형태 없는 어떤 대상에 형태를 부여하는 능력이라
할 수 있다. 다시 말해서 보이지 않는 세계를 보아 내고 말할 수
없는 세계를 형상화해 내는 지적 감성적 능력을 의미한다. 그러므로
상상력이라는 말 속에는 이미 일상적인 현실 세계의 바깥에 있는 어떤
대상이 전제되어 있으며, 허용되는 현실의 경계를 넘어서는 비판과
도전의 의미가 포함되어 있다.

그렇다면 특별히 '만화적'이라는 수식어를 붙인 상상력이라고 할
때 그 상상력은, 현실적 질서에 배치되거나 어긋나 있는 부조리한
어떤 대상이나 상태를 연상하고 그것을 과장과 생략을 특징으로 하는
특별한 재현 방식을 통해 형상화하는 능력이라고 말할 수 있다. 그것은
합리적인 인과 관계로 구축된 현실 세계의 '바깥'을 꿈꾸고 그 공간을
형상화하는 힘이며, 그런 점에서 근본적으로 불온하고 도발적인
에너지이다. 만화에 대한 갖가지 부정적인 평가들은 현실 세계의
질서를 교란하는 만화의 이러한 본성과 무관하지 않다. 여기에는 만화
속에 잠재되어 있는 이 같은 불온한 에너지에 대한 우려와 경계심이
숨어 있다.

이야기 조각과 오브제 조각

1980년대 초에 나는 소위 '이야기 조각' 또는 '풍경 조각'이라는
이름으로 불리는 작업을 시작했다. 손가락만 한 크기로 축소된

인물상들을 연극 무대의 모형과 같은 배경 속에 배치하여 주로
어떤 시사적인 사건이나 정치적 상황을 풍자하는 일련의 작품들이
1983년부터 1986년 사이에 제작되었다. 이런 작업의 배경이 된
것은, 무겁고 진지하고 수공업적인 완결성을 추구해 온 기존 조각이
외부 현실의 모순에 대해 침묵한 채 폐쇄적인 순수 조형의 담론에
몰두하면서 스스로 물신화되는 것에 대한 거부감이었다.

　　종이 점토와 석고로 만들어진 이들 이야기 조각은 당시의 지배적인
조각적 규범에서 강조되던 작가의 육체적 노동과 작품의 물질적
실체감을 최소화하는 '가벼운' 조각을 지향했다. 그럼으로써 나는
전문적인 조각가들의 세계 밖에서 최소한의 조건으로 이루어지는
아마추어 일요화가의 조각을 의식적으로 추구했다고 할 수 있다.
따라서 그것은 당시의 민중미술과 상통하는 측면이 있었지만, 동시에
민중미술을 지배하던 도덕적 엄숙주의와 작가주의적인 태도에
대해서도 일정한 거리를 가질 수밖에 없었다.

　　이어지는 유학 기간 동안 나의 작업은 크게 변했다. 우선
그때까지의 작업이 입체화된 시사만화의 상태에 머물고 있음을
심각하게 고민하게 되었고, 특히 조각으로 어떤 풍경을 만들 때 임의로
설정되는 프레임의 문제와 설명적인 묘사의 문제에서 계속해서
한계를 느꼈다. 조각의 근본적인 조건인 물질성, 공간성과 장소성을
다시 고려하는 과정에서 나의 관심은 사람들을 둘러싸고 있는 사회적
환경으로부터 사람들이 만들어 낸 사물들 자체로 옮겨 갔다고 말할
수 있다. 일상적인 사물들 속에 사람들의 생각과 관계가 반영되고
있음에 주목하게 된 것이 작업에 중요한 전환점을 가져왔다. 거시적인
'사람들의 사이'에서 미시적인 '사물들의 사이'로 관심의 초점이
옮겨졌고, 상황의 설명적 서술 대신에 함축과 역설에 시야를 돌리게
되었다. '-하다'라는 완결적인 서술에서 '왜 -한가?'라는 질문으로
작품의 발화 형식이 바뀌었다.

　　1990년대 초의 '오브제 작업'은 이러한 변화의 소산이다. 문, 외투,
구두, 안경, 망치, 식탁보, 칠판, 의자 같은 사물들은 그 당시 작업에
등장하는 전형적인 모티프들이다. 파괴의 도구인 망치가 사랑이라는

이름을 달고 등장하고, 구둣솔이 자의식을 갖는 의인화된 존재가 되어 자신의 '죄'를 자백하고, 자의식이 너무 강해진 칠판은 칠판으로서의 본연의 기능을 부정하기에 이른다.

이 과정에서 또한 오브제의 일부분으로 문자 기호가 작품에 끼어드는 일련의 작업이 제작되었고, 이어서 만화적인 요소를 직접적으로 동원한 「모자」나 「그 남자의 가방」 같은 작업도 나오게 되었다. 1990년대 전반에 계속된 이들 오브제 작업은 사물의 객관적인 형태를 유지하면서 의미의 뒤틀림을 유도하는 것으로서, 이전의 풍경 조각들과는 달리 임의적인 조형적 취향이 작품에 개입되는 것을 최대한 배제하는 형식을 취했다. 조형적으로 아름다운 형태를 만들려는 생각, 디자인을 배제하고 군더더기 없는 최소한의 형태, 기능만으로 요약된 사물의 '원형'을 추구했다. 그 결과 작품들은 아주 건조하고 딱딱한 외관을 갖게 되었고, 일종의 철학적 수수께끼와 같은 양상을 띠게 되었다. 이로 인해 나는 개념적인 작업을 하는 작가(여기에는 시각적인 조형성을 무시하는 작가라는 뜻이 포함된다)로 분류되고 있다.

이러한 외형상의 차이에도 불구하고 이들 오브제 작업들은 초기의 이야기 조각과 어떤 연장선상에 있다. 처음부터 일관성을 의식한 것이 아니라, 오히려 전자에 대한 철저한 부정이 낳은 결과였으나, 시간이 가면서 나는 그것들이 공통적으로 일상적 사물의 질서를 의도적으로 변형시키고 모순과 부조리를 드러내는 데서 의미를 형성하는 방법을 구사하고 있음을 깨닫게 되었다. 인물들이 등장하는 소프트한 인형극과 같은 풍경에서 사물들에 의한 부조리극, 무언극의 풍경으로 옮겨 간 것인데, 이들 서로 다른 양식적 코드에 공통된 기반을 만화적 상상력이라고 부를 수 있지 않을까 생각해 본다. 그것들은 부조리한 상황에 대한 불온한 상상의 산물이라는 점에서 같은 배경을 갖고 있다.

불온한 상상력을 위하여

현실 세계는 우리의 소망들을 번번이 좌절시키는 세계이다. 평화로운 삶, 억압과 착취가 없는 세계에 대한 꿈은 항상 이러저러한 현실적

이유들로 인해 무산되고 지연된다. 그것은 원인과 결과 사이의 인과 관계로 구성된 세계이고, 우리의 사고와 행동을 지배하며 우리를 체념과 탄식에 익숙하게 만드는 세계이다. 내게 있어서 만화적 상상력은 이러한 세계로부터의 탈주를 꿈꾸는 힘이며, 그런 점에서 불온하고 무정부적인 상상력이다.

그것은 압도적인 현실의 질서 체계 속에서 모순과 부조리가 일상화될 때 그것에 저항하는 하나의 방식이라고 생각한다. 내 작업 저변의 만화적인 요소들은 견딜 수 없는 부조리 앞에서 오히려 그러한 모순과 부조리의 상태를 더 극단적으로 실현함으로써 드러내려는 태도의 소산이다. 그런 점에서 어쩌면 그것은 더 냉정한 리얼리즘을 내포한다고 할 수 있다. 여기에는 좌절한 이상주의자의 비틀린 정서가 반영되어 있으며, 전형성과 엄숙주의에 대한 거부가 들어 있다. 지금 우리의 현실 속에서 이러한 상상의 힘은 여전히 유효하다고 생각한다.

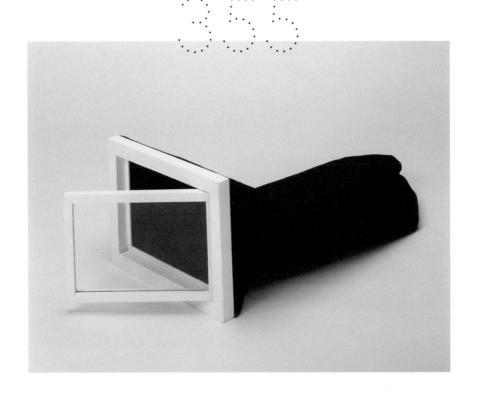

2003 밤의 창문
Night's Window

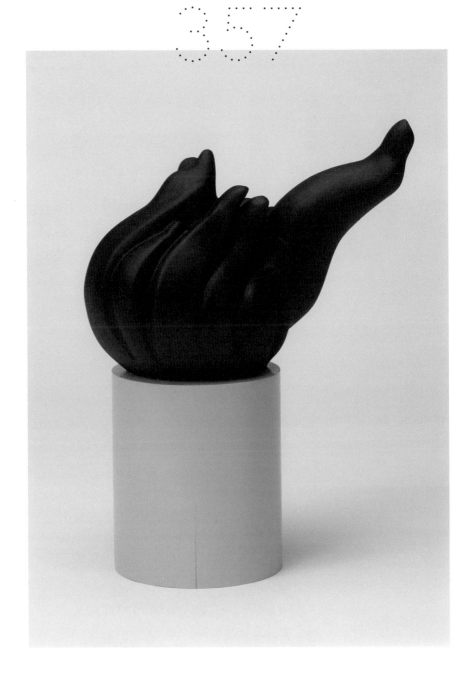

357

2003 검은 불꽃
Black Flame

2003 초록색의 문
Green Door

바퀴 달린 공
Ball with Wheels

2003-4 길 위의 집
House on the Street

숨겨진 공간
Hidden Space

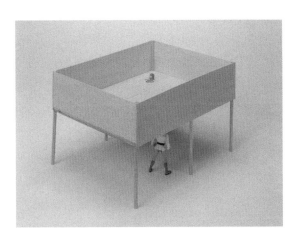

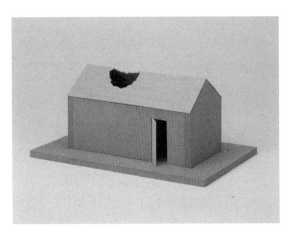

황금 운석
Golden Meteorite

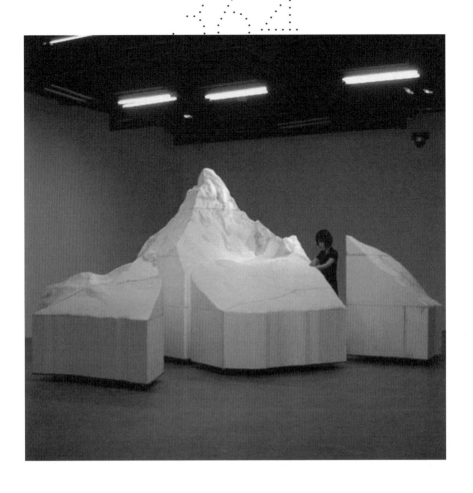

2003 움직이는 산
Mountain on the move

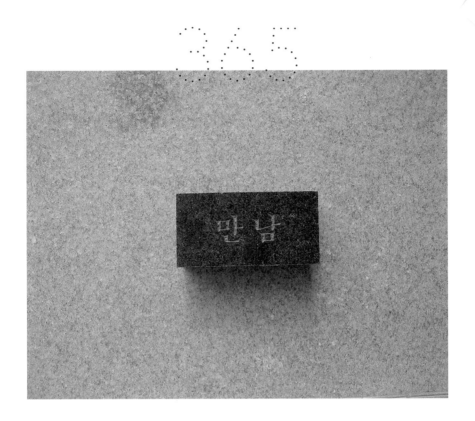

2002 60개의 단어
60 Words

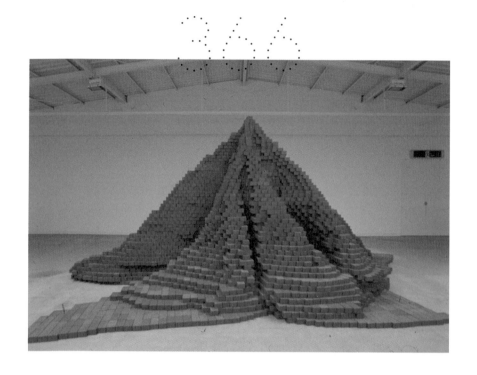

1999 사소한 사건
Trivialities

369

이 모든 것이 질문들이고, 그 질문들이 결국 하나의 질문에서 비롯된다는 사실. '이것이 맞는가?' 또는 '이대로 좋은가?', '이것 아닌 다른 것은 없는가?' 이 질문은 대안, 다른 길, 변화의 가능성에 대한 질문이고, '지금 여기'가 아닌 곳, 유토피아에 대한 질문이다. 부재하는 어떤 것을 상상하고, 형상으로 만들고, 사람들의 생각 속에 하나의 이야기가, 비어 있는 하나의 방이 생겨나게 하는 것이 아니라면, 예술이 더 무슨 일을 하겠는가? 잡담으로 채워진 세계에 침묵의 산책로를 내는 일, 상식이 통하지 않는, 매번 낯선 숲으로 통하는 문을 여는 일.

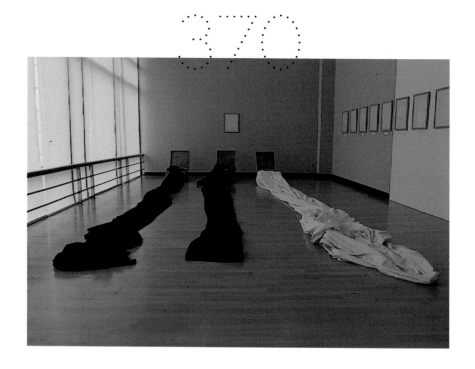

1998/2004

상자 속으로 사라진 사람
Man Who Disappeared into the Box

원근법적 순간 이동 장치

원근법적 순간 이동 장치

Man who disappeared into the box
— A spontaneous teleportation
machine using the vanishing point
perspective and the theory of relativity

상자를 당신이 원하는 장소에
놓으십시오. 가급적 평탄하고 건조하며
사람의 왕래가 드물고 눈에 잘 띄지
않는 장소를 택하십시오. 일단 사용을
시작한 뒤에는 장소를 옮기기가 극히
어려우므로 신중하게 선택해 주십시오.

Place the box where you wish. Please
choose, if possible, a flat, dry, and
inconspicuous place with little foot
traffic. Once decided, it is difficult to
change the location so choose with
care.

2. 사용시기는 달이 있는 밤이 가장 좋으나,
새벽별이 뜬 아침도 나쁘지 않습니다.
급한 경우가 아니면 낮시간과 주말은 피해주십시오.

3. 주변을 철저히 점검한 다음 상자의
뚜껑을 여십시오.

4. 상자 속에 들어있는 검은 천의
끝부분을 양손으로 가볍게 잡으십시오.

사용 시기는 달이 있는 밤이 가장
좋으나, 새벽별이 뜬 아침도 나쁘지
않습니다. 급한 경우가 아니면
낮 시간과 주말은 피해 주십시오.

주변을 철저히 점검한 다음 상자의
뚜껑을 여십시오.

A good time to use the box is a moonlit
night but an early morning with dawn
stars is also acceptable. Unless abso-
lutely urgent, try to avoid weekends.

상자 속에 들어 있는 검은 천의 끝
부분을 양손으로 가볍게 잡으십시오.

Grab lightly with both hands the end of
the black cloth inside the box.

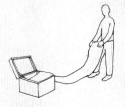

5. 천천히, 그리고 조심스럽게 천을
잡아 당겨 꺼내십시오.

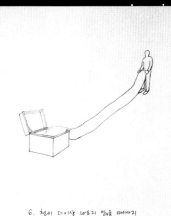

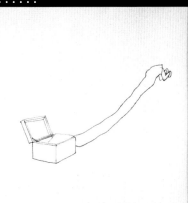

6. 천이 더 이상 나오지 않을 때까지 끌어 내시고, 중간에 접히거나 구부러진 부분이 없도록 바닥에 똑바로 펼쳐주십시오.

7. 당신이 잡고 있는 천의 끝부분에 있는 개구부(開口部)를 열고 안으로 들어가십시오. 공간이 비좁으므로 가능한 한 몸을 웅크리고 무릎으로 기어서 천천히 나아가십시오.

천이 더 이상 나오지 않을 때까지
끌어내시고, 중간에 접히거나 구부러진
부분이 없도록 바닥에 똑바로
펼쳐 주십시오.

Unfold the cloth and lay it on the floor,
without creases or wrinkles.

당신이 잡고 있는 천의 끝부분에
있는 개구부(開口部)를 열고 안으로
들어가십시오. 공간이 비좁으므로
가능한 한 몸을 웅크리고 무릎으로
기어서 천천히 나아가십시오.

Find the opening at the end of the cloth
and step inside. It is narrow, so try to
crouch down as much as possible and
crawl forward on your knees.

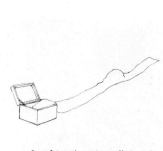

8. 서두르지 말고 계속해서 앞으로 나아 가십시오. 어려움에 굴복하지 않고 끊임없이 노력하는 동안 당신은 상자에 조금씩 다가가 게 될것입니다. 머지 않아 당신은 목표에 도달 해 있는 자신을 발견하게 될 것입니다.

9. 당신이 상자의 턱을 넘어 상자 속에 온몸이 완전히 진입한 것을 확인한 다음, 상자 밖에 남아 있는 천을 상자 속으로 천천히 끌어들여 주십시오. 이 때 천이 엉키지 않도록 각별히 주의하시기 바랍니다.

서두르지 말고 계속해서 앞으로
나아가십시오. 어려움에 굴복하지 않고
끊임없이 노력하는 동안 당신은 상자에
조금씩 다가가게 될 것입니다.
머지않아 당신은 목표에 도달해 있는
자신을 발견하게 될 것입니다.

Take your time and keep going for-
ward. As long as you do not give in,
you will soon feel that the box is closer
and closer to you. You will soon realize
that you have reached the destination.

당신이 상자의 턱을 넘어 상자 속에
온몸이 완전히 진입한 것을 확인한
다음, 상자 밖에 남아 있는 천을 상자
속으로 천천히 끌어들여 주십시오. 이때
천이 엉키지 않도록 각별히 주의하시기
바랍니다.

Make sure that you have crossed the
threshold and are completely inside the
box. Then pull the cloth in slowly.
Take special care so as not to tangle up
the cloth, or it will pose s serious prob-
lem later.

10. 뚜껑은 자동으로 닫힐 것입니다. 그리고 이 모든 과정이 제대로 이루어졌다면 그것은 순간 이동이 끝날 때까지 절대로 열리지 않을 것입니다. 이제 모든 준비가 완료되었습니다.

11. 몸과 마음을 편안히 하고 기다리십시오. 이제까지와는 완전히 다른 새로운 세계가 당신 앞에 펼쳐질 것입니다. 그리고 아무도 다시는 당신을 찾을 수 없을 것입니다.

뚜껑은 자동으로 닫힐 것입니다. 그리고 이 모든 과정이 제대로 이루어졌다면 그것은 순간 이동이 끝날 때까지 절대로 열리지 않을 것입니다. 이제 모든 준비가 완료되었습니다.

The lid will close automatically and will absolutely not open as long as all the instructions have been followed. Now you are ready for spontaneous teleportation.

몸과 마음을 편안히 하고 기다리십시오. 이제까지와는 완전히 다른 새로운 세계가 당신 앞에 펼쳐질 것입니다. 그리고 아무도 다시는 당신을 찾을 수 없을 것입니다.

Keep your body and mind at peace and wait. A painless farewell and complete liberation will come. No one will be able to fine you.

* 참고 사항

마지막 단계에서 아무리 기다려도
뚜껑이 닫혀지지 않는 경우가 있습니다.
이 경우는 다시 밖으로 나와서 처음부터
이 과정을 반복해야 합니다. 또한 천의
중간 부분에서 더이상 진행이 불가능한
경우도 마찬가지입니다. 이동장치의
원리에 대한 확고한 믿음과 의지가
무엇보다도 중요합니다.

참고 사항: 마지막 단계에서 아무리
기다려도 뚜껑이 닫혀지지 않는 경우가
있습니다. 이 경우는 다시 밖으로
나와서 처음부터 이 과정을 반복해야
합니다. 또한 천의 중간 부분에서
더 이상 진행이 불가능한 경우도
마찬가지입니다. 이동 장치의 원리에
대한 확고한 믿음과 의지가 무엇보다도
중요합니다.

Note: It is possible that the lid of the
box will not close at the last step.
In that case, you must repeat all the
steps again from the beginning. In
case you are unable to proceed inside
the cloth tunnel, you must also go
back to the beginning. Most import-
ant is your firm belief in the vanishing
point perspective and the theory of
relativity — the Spontaneous Telepor-
tation Machine's principles of opera-
tion — and your own determination.

379

1998 나무의 집
House of Trees

1997 내 얼굴이 만든 조각 IV
 The Sculpture My Face Made IV
1996 내 얼굴이 만든 조각 I, II
 The Sculpture My Face Made I, II

1996 조각의 변명
Excuse of Sculpture

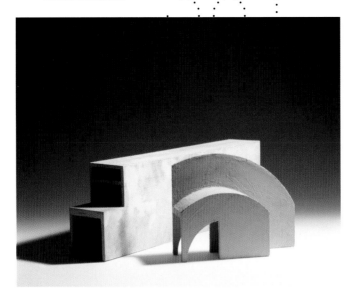

1996 푸른색 낙엽기계
Blue Leaf Machine

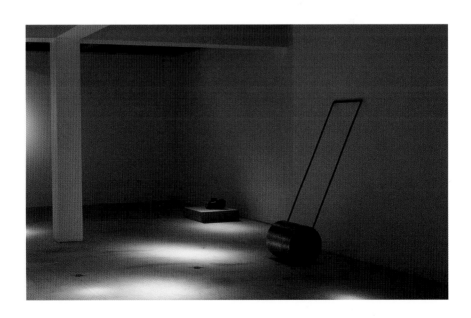

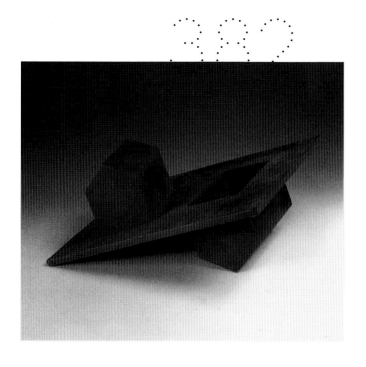

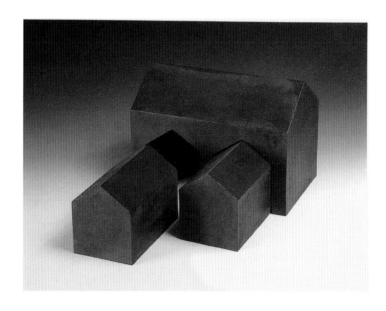

1996 집 짓는 일
Building Houses

1996 분가하는 집
Separating Houses

1996 잠드는 집
House Falling Asleep

1996 그림자의 집
House of Shadows

1996 흔들리는 집
A Shaky House

1995 미니멀리즘 연습
Minimalism Exercise

1995 손
Hands

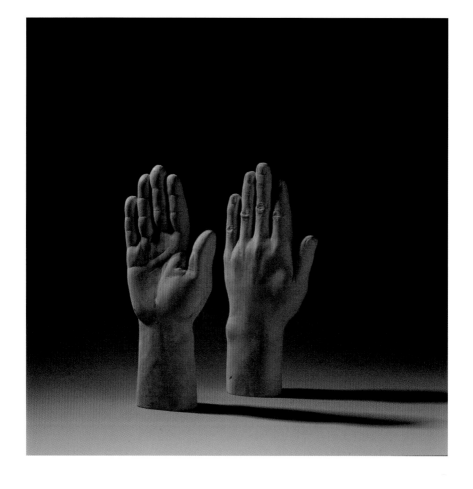

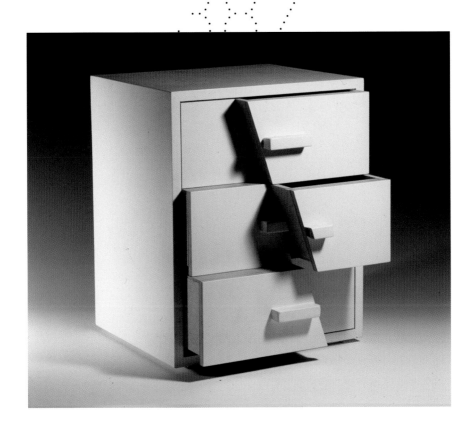

1994 서랍
Drawers

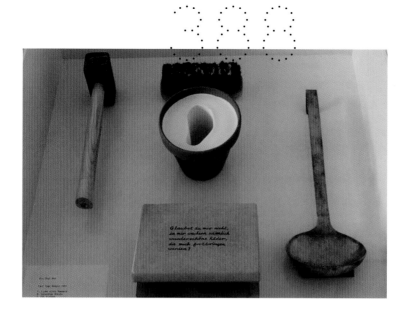

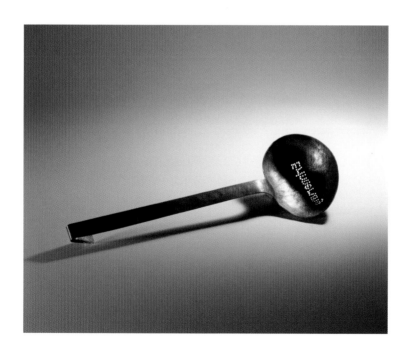

1994 6일간의 작업
Six-day Work

6일간의 작업 – 기억의 국자
Six-day Work–Ladle of Memories

6일간의 작업 – 상자
Six-day Work–Box

6일간의 작업 – 빈센트를 위하여
Six-day work–For Vincent Van Gogh

1994　무성생식 중의 남녀
Asexual Man and Woman

1994　책 속의 밥
Rice in Book

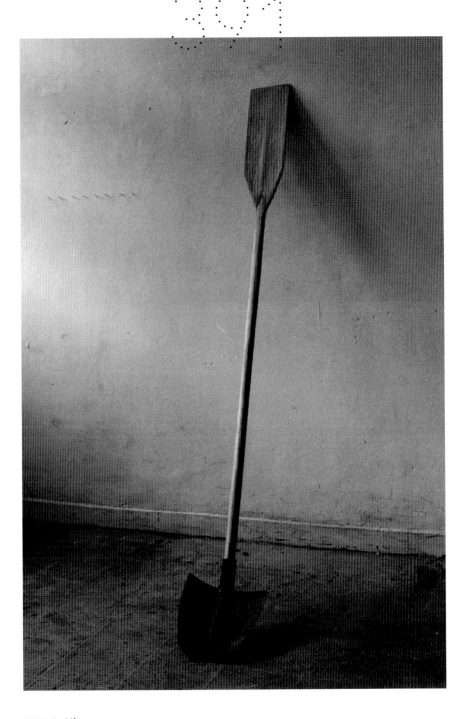

1993 노/삽
Oar/Shovel

1993 신문 읽는 코너
Newpaper Reading Corner

1993/1996
무쇠에게 꽃을 가르치다
Teaching Cast Iron the Flowers

394

그 남자의 가방
The Man's Suitcase

1993/2004

그 남자의 가방

어느 이른 아침이었다. 집앞에 웬 남자 하나가
서 있었다. 모르는 사람이었다.

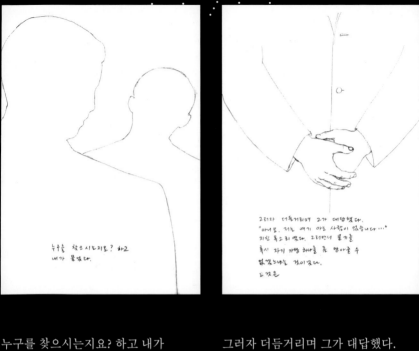

누구를 찾으시는지요? 하고 내가
물었다.

I asked if he was looking for someone.

그러자 더듬거리며 그가 대답했다.
"아니요. 저는 여기 아는 사람이
없습니다…." 지친 목소리였다.
그러면서 묻기를 혹시 자기 가방 하나를
좀 맡아 줄 수 없겠냐는 것이었다.
그것은

Hesitatingly, he answered, "No. I don't
know anyone here." Then he asked, in
a very tired voice, if he could leave his
suitcase with me. I looked at it.

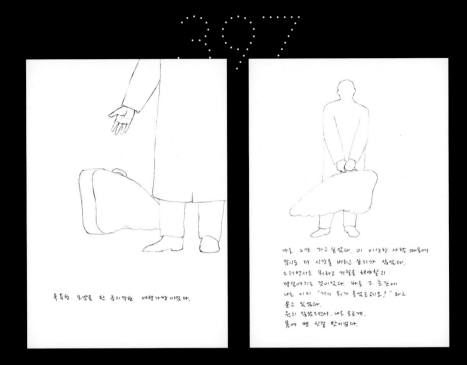

독특한 모양을 한 큼지막한 여행 가방이었다.

It was a largish suitcase that had a distinctive shape.

나는 그만 가고 싶었다. 이 이상한 사람 때문에 잠시도 더 시간을 버리고 싶지가 않았다. 그러면서도 뭐라고 거절을 해야 할지 망설여지는 것이었다. 바로 그 순간에 나는 이미 "거기 뭐가 들었는데요?"라고 묻고 있었다. 원치 않았으면서. 나도 모르게. 몸에 밴 친절 탓이었다.

I wanted to turn around and go, as I didn't feel like wasting any more time with this strange man. But I was at a loss as to how I could interrupt my conversation with him. At that moment, without even realizing it, I was asking him what was inside, rather stupidly and automatically. It was because of my habitual need to be sympathetic.

"제 날개입니다." 그의 대답에 나는
실없이 웃음이 나왔다. 그런 나를 보고
남자도 따라서 미소를 지었는데, 그
바람에 나는 결국 짜증이 났다. "농담을
하시는데, 저는 낯선 사람한테서 그런
물건을 맡아 줄 형편이 못 됩니다.
전철역 같은 데서 보관함을 찾아보시는
게 좋겠군요." 나는 차갑게 잘라
말했다.

"It's my wings," he replied. I burst out
laughing and he gave a faint smile.
Looking at the smile, suddenly, I felt
anger rising. I said to him, "You seem
good at telling jokes. But I have no time
to waste and am in no position to look
after something I receive from a total
stranger without even knowing what's
in it. You'd better go find a coin locker
in a subway station." I spoke with the
steeliest tone I could muster.

그 말에 남자는 말 한마디 없이
돌아서더니 휭하니 가 버렸다.

He turned away and left, without
uttering a word or looking back.

그날 저녁에 집에 돌아왔을 때 나는
이 사람과의 짧은 만남을 까맣게 잊고
있었다. 무심코 현관을 들어서던 나는
문가에 희끄무레한 물건이 놓여 있는
것을 보았다. 바로 아침의 그 이상하게
생긴 가방이었다. 소스라치게 놀라서
나는 가방을 살펴보았다.

When I came back home that evening,
I had already completely forgotten
about that brief encounter. Entering
the house, I discovered a whitish object
sitting near the door. It was that man's
odd-looking suitcase. Surprised, I
inspected the bag.

종이쪽지 하나가 손잡이에 매여
있었다. "미안합니다. 거절하셨는데
가방을 다시 놓고 갑니다. 이럴 수밖에
없었습니다. 해를 끼치지는 않는
물건입니다. 여기서 일을 마치는 대로
찾아가도록 하겠습니다. 부탁합니다.
감사합니다."

A note was tied to its handle. It said:
*I'm sorry to leave this despite what you
said. I have no other choice. I promise
you that it will cause you no harm.
Please trust me. As soon as I'm done
with my tasks, I will come back to col-
lect it. Please take good care of it. Many
thanks. Your friend.*

그것이 벌써 2년 전의 일이다.
찾아가기는커녕 이제껏 소식 한
번이 없는 그 남자의 가방은 여전히
방 한구석을 차지하고 있다. 솔직히
말해서 나는 그동안 여러 차례 가방을
열어 보려 했었다. 대체 그 안에
무엇이 들었는지 내 눈으로 직접 보고
싶어서였다. 그런데 소용없었다. 잠겨
있는 가방은 열리지 않았고 몇 차례의
시도 끝에 나는 그 일을 포기하고
말았다.
요즘에 와서 나는 이따금 그 가방 안에
정말 그 사람의 날개가 들어 있는
게 아닐까 하는 생각을 하게 된다.
돌아오지 않는 주인을 기다리는
한 쌍의 날개가 그 속에서 푸드득거리며
몸을 뒤척이고 있는 것이 아닐까
싶은 것이다.

This was two years ago. The bag from
the man who claimed to be my friend
still sits in one corner in my room.
I haven't heard from him since that
time. One thing I do need to confess is
that I did try a number of times to open
the suitcase.
I guess I thought that whatever was
inside might shed some light on the man.
But to be honest, it was out of curiosity
that I tried. The urge to see what was
inside grew gradually until it became
almost unbearable. There was no other
desire. Even if there was tens of millions
of dollars in it, I wouldn't have touched a
nickel. After several attempts, I gave up.
Recently, though, I can't help won-
dering if his wings really are in the
suitcase. Perhaps there really is a pair
of wings flapping, tossing and turning,
and waiting for the owner who has not
returned.

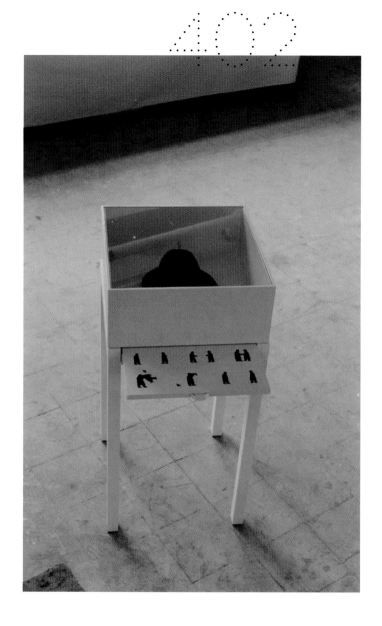

모자
Hat

1993/2004

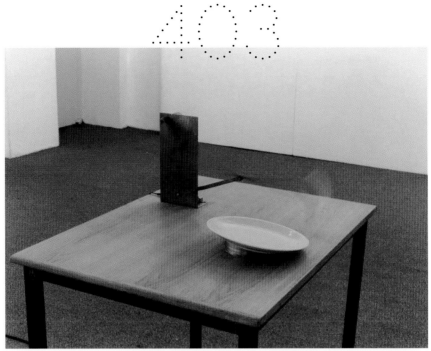

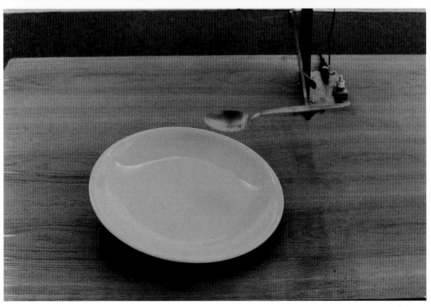

나는 어차피 상상을 먹고 산다
I Live on Imagination Anyway

1992-93

1992 머리에서 가슴 사이
In Between the Mind and Heart

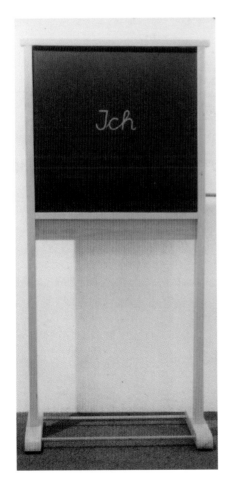

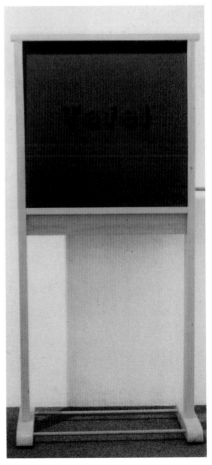

407

1992 그렇다, 그렇다, 그렇다
Yes, Yes, Yes

1992 노동의 빛
 Light of Labor

1992 기도
 Prayer

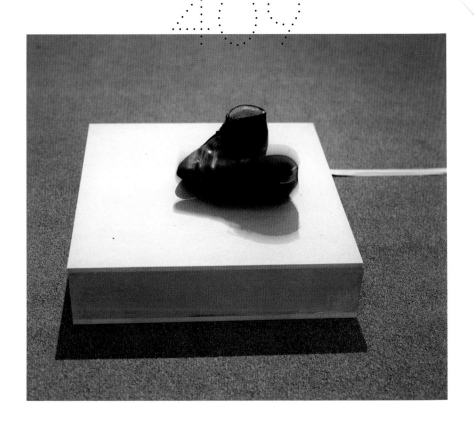

1992 어느 전기공의 팬터마임
Pantomime of an Electician

1992 단결 권력 자유
Solidarity Makes Freedom

413

나는 가벼워지려고 애써왔다. 80-90년대 초까지 나의 작업은 고독한
낭만적인 영웅 예술가가 되려 했던 젊은 날의 소망이 세상의 무자비한
소용돌이 속에서 무력하기만 하다는 고통스런 자각의 산물이었다.
그로 인한 좌절감, 분노, 불가피한 패배에 대한 체념이 나의 행동과
시선과 사고를 짓누르고 내가 내놓는 모든 말과 사물을 어둡고 무겁게
만들었다. 세상의 그 숱한 불행과 재난 앞에 냉소나 농담으로 반응하는
것을 나는 받아들일 수 없었다. 세계의 부조리와 남들의 불운은 내가
짊어져야 할 짐이자 내가 이런 세계 속에 존재할 이유였다. 1991년
「먼 곳의 물」에서 아홉 마리 금붕어를 수놓을 때 나는 이 짐들을
내려놓기 시작한 셈이다. 그리고 20년이 지났다. 더 가벼워지려면
무엇을 내려놓아야 할지 더 늦기 전에 고민해야 할 시점이다.

먼 곳의 물
Water in the Distance

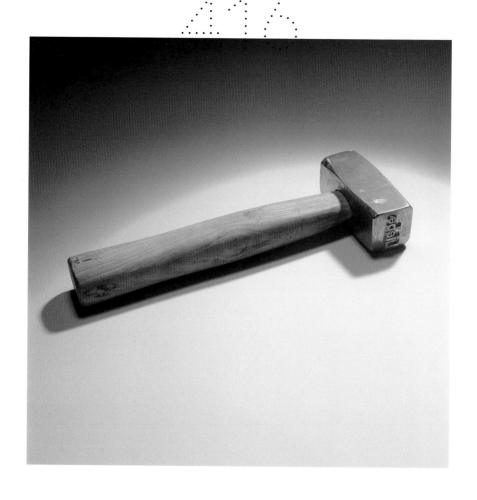

1991 망치의 사랑
Love of the Hammer

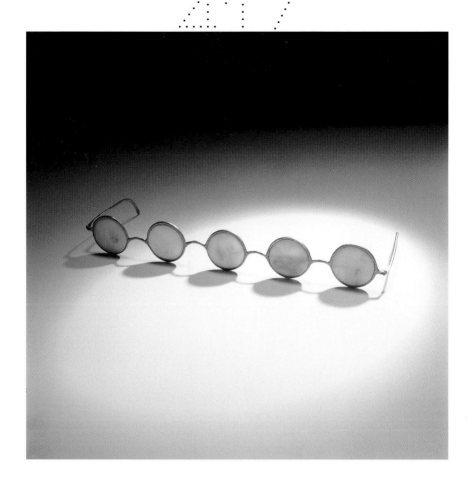

1991 안경
The Glasses

1991 2/3 사회
 2/3 Society

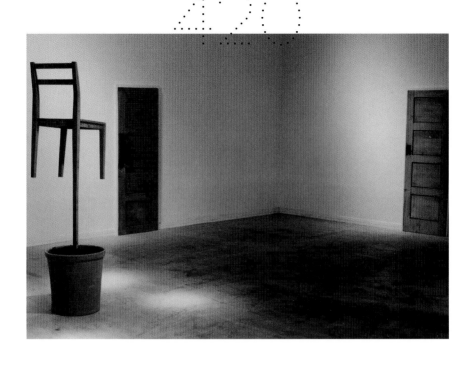

무명작가를 위한 다섯 개의 질문
Five Questions for an Unknown Artist

422

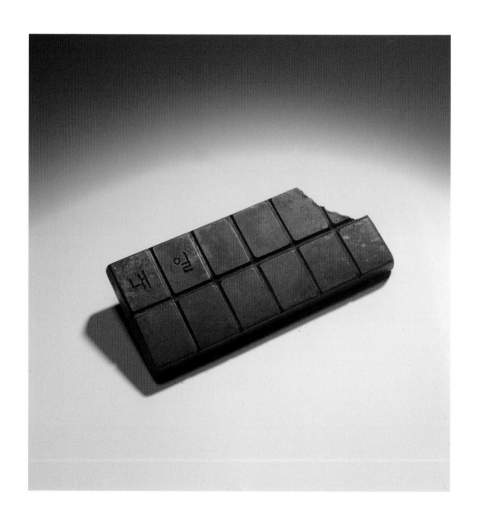

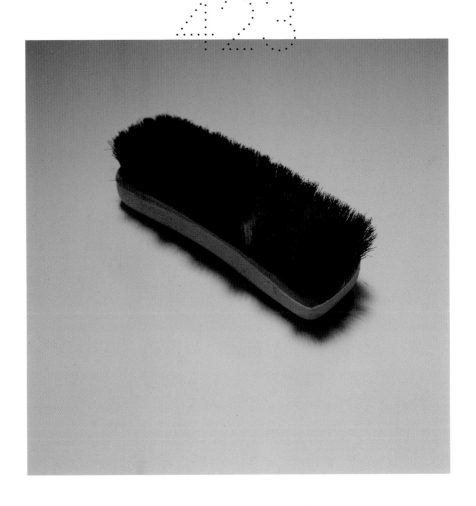

1990-91 죄 많은 솔
Guilty Brush

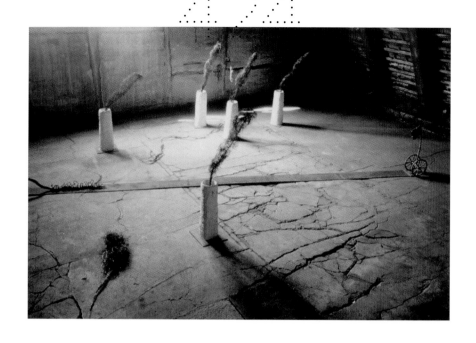

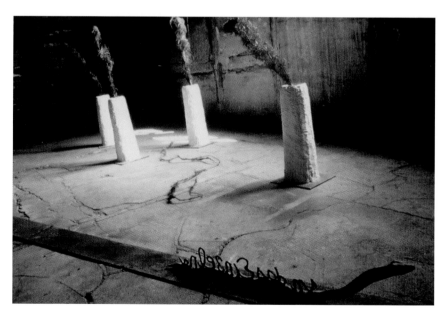

1989 개별적인 것으로
In das Einzelne

1989　악어 이야기

Tale of an Alligator

창설이 그 표면 속에도 언제나 용연하고 뜻밖의
일들이 살아있습니다 더이상 두려워 거야도 의식적으로는
가는 개성적인 빛입니다 회복시키고 것에 몰개성하게 하다나
강아지는 약간의 모아고정과 화문이며, 그리고 회식법과
의 기억에 각도된 입니다. 마침내 이 것에에 물을 모다 보와
심장을 호소 있는 아수저인 적성이 물건에입니다.

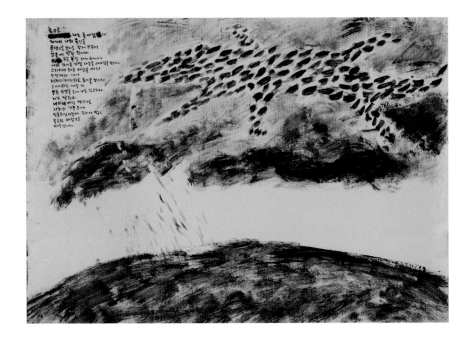

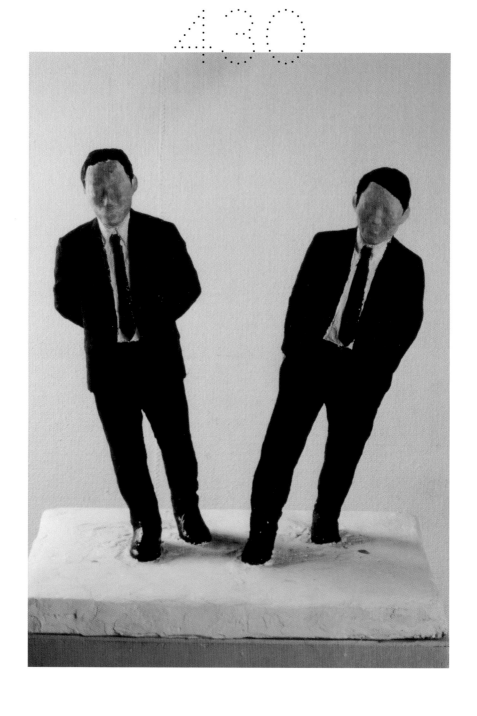

1985 좌경우경
Leftist Rightist

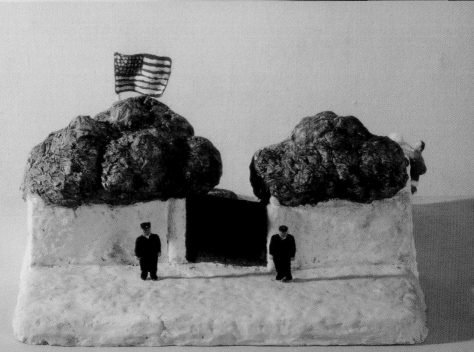

1983 점령 지대
Occupied Zone

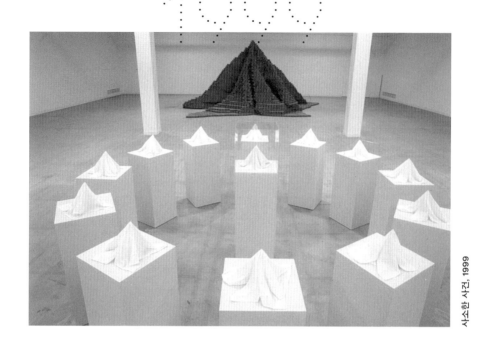

서소향 사진, 1999

바깥의 '흔적'을 담은 메타 미술

윤난지

내가 '미술 작품'이라는 이름 아래 물건들을 흉내 내어 만들 때, 그 길들의 끝에 서 있는 사람이 있다. 길들은 나로부터 바깥을 향해 갈래갈래 자라난다. 한 개의 의자, 하나의 방, 한 채의 집, 하나의 숲이 생긴다. 그리고 때때로 그 굽은 길들을 더듬어 누군가가 내게로 올 것이다. 그 길들의 약도, 나의 주소를 모르는 채로 누군가 사람이 찾아올 것이다. 내가 그곳에 더 이상 살지 않더라도. ─ 안규철

나는 이 글을 쓰기 위하여 무려 여섯 시간을 인터뷰했다. 오직 작업에 대한 진지한(?) 이야기로 그 시간을 보낸 것이다. 그런데도 대화를 나눌수록 그 작가를 더 모르겠다는 느낌이 들었다. 무언가가 틀림없이 있는데 그것에 이를 수 없다기보다 원래 없는 어떤 것 또는 꽁무니를 빼는 어떤 것을 추적하는 것 같았다. 나는 과연 작품과 말을 통해 '작가'를 만난 것일까? 아니 그 '작가'라는 것이 있기는 한 것일까? 그런 존재가 있다고 해도 나는 그것과 바로 만난 것일까? 만났다면 내가 만난 그 존재를 나의 목소리는 바로 전하고 있는 것일까? 그렇지 않다면 'Special Artist'라고 이름 붙여진 이 작가론을 쓰는 일은 부질없는 짓이지 않은가?

작가는 없을지도 모른다. 있다고 해도 영원히 알려지지 않는 것일지도 모른다. 안규철이라는 작가는 더 이런 의혹에 사로잡히게 하는데, 그것은 그 자신이 그런 심증을 집요하게 추적하고 있기 때문일 것이다. 자신을 지우면서 아나 오히려 지우기 위해 물건들을 만들어 가는 안규철은 저자의 죽음을 말한 롤랑 바르트나 문학을 자살 행위로 본 미셸 푸코를 시연하는 듯하다. 그러나 그의 자살은 역설적으로 나로 하여금 그에 대한 글을 쓸 수 있게 한다. 그것도 매우 자유롭게 따라서 즐겁게. 바르트의 권유대로, 작가가 물러선 공간에 탄생한 '독자'로서 그가 새겨 넣은 텍스트를 '즐겁게' 읽어 갈 수 있게 된 것이다. 작가라는 것이 있다면 이런 읽기 속에 있을 것이다. 그가 거주하는 장소는 작품이라기보다 그것을 보는 독자들의 시선이다. 안규철의 작품이 이런 '읽기'를 독려한다면, 그것은 그 자신이 이런 시선 속에 거주함을 적극적으로 받아들이는 점 때문이다. 그는 독자로서의 작가, 작가로서의 독자라는 혼성적 페르조나를 연기하고 있는 셈인데, 따라서 다음의 글은 이 작가의 실체를 추적하기보다 그가 드러내는 페르조나를 더듬어 보는 일이 될 것이다.

미술 바라보기

안규철에게 일관된 주제가 있다면 그것은 무엇보다도 '미술'이다. 그가 지금까지 바라보아 온 것은 객관적 시각 세계도, 정치적 현실도, 초월적 세계도 아닌, 또는 그 모든 것을 포함한 '미술'이라는 명제이다. 모두가 알고 있듯이 그는 1980년대 중엽인 한때 '현실과 발언'의 일원으로서 사회적 현실로 눈길을 준 적이 있다. 「녹색의 식탁」(1984)은 그런 현실을 소위 '민중적인' 소박한 어휘로

개별적인 것으로, 1989

매우 직설적으로 말하는 이야기
조각이다. 이야기가 전개되는 연극
무대와 같은 조각은 근작으로까지
이어지고 있다. 여기서 그가 말하고자
한 것은 일차적으로 경제적 착취와
같은 주제이겠지만 그의 궁극적인
관심사는 그 속에서의 미술이었다.
종이 점토와 석고와 같은 '보잘 것
없는' 재료와 그것을 다루는 의도적
아마추어리즘은 큰 스케일과 비싼
재료로 허울뿐인 진지함을 포장한 당대
모더니즘 조각과 예술 상품화 시대의
기념비를 생산하던 환경 조각 붐에 대한
일침이었다. 현실을 보는 그의 시선의
끝은 어디까지나 미술이었다. 그는
소셜리스트의 얼굴로 말할 때도 자신이
미술가임을 잊지 않았던 것이다.

그가 33세이던 1987년에 기자라는
직업을 버리고 유럽으로 다시 미술
공부를 떠난 것도 미술에 대한 궁극적
관심 때문일 것이다. 그는 프랑스를
거쳐 1988년부터 독일에 정착하여
미술 학교를 1학년부터 다시 다니게
되는데, 이때부터 미술을 밖에서
바라보던 그의 눈길이 안에서 바라보기
쪽으로 옮겨진다. 한 번도 발표되지

않은 채 아직도 작업실 서랍에 쌓여
있는 「악어 이야기」 드로잉들은 이때
그려진 일기 같은 그림들이다. 문명에
적응해 가는 악어를 새로운 환경에
처한 자신에 빗대어 그린 것인데,
이것을 그리면서 그는 이미 68세대에
대한 냉소주의가 만연한 독일과 아직도
예술에 의한 투쟁을 믿는 한국을
견주어 보게 된다.

그의 시야가 개인으로, 또 미술
자체로 좁혀져 간 것은 이같이
혁명의 도구로서의 미술, 시사적
일러스트레이션으로서의 미술의
한계를 볼 수 있는 거리가 확보되었기
때문일 것이다. 독일에서의 최초의
발표작 「개별적인 것으로」(1989)는
이와 같은 변화의 증거로, 어두운
공간에 설치된 무겁고 우울한
풍경이다. 굴뚝에서 연기 속에 섞여
나오는 '미술은 도덕을 모른다',
'미술은 자본이다' 등의 문장들은 사회
속에서의 미술의 의미를 묻고 있다.
'개별적인 것으로'라는 문장을 업고
가는 바닥의 뱀은 역설적으로 집단의
역사를 표상하는 깃발 달린 수레를 향해
간다. 그는 개인과 사회의 관계 또는

그 속에서의 미술의 위치 같은 것들을 이야기하고 싶었던 것 같다.

그가 미술을 안에서 바라보는 쪽으로 태도를 바꿈에 따라 다소 어둡고 무거웠던 말투는 점차 가볍고 재치 있는 것으로 바뀐다. 주제가 가벼워졌다기보다 무거운 주제를 가벼운 이야기에 담아낸다는 편이 옳을 것인데, 이런 특유의 화법은 1990년대 초부터 그의 트레이드마크가 된다. 예컨대 「무명작가를 위한 다섯 개의 질문」(1991)에서 그는 '심각한' 질문을 재미있게 변형된 일상 사물에 담아낸다. 자신도 말하듯이 이 작품은 그를 따라다니던 정치적 현실이라는 그림자에서 벗어나 예술과 예술가로서의 자신으로 눈길을 돌리게 되었음을 알리는 신호와 같은 것이다. 다섯 개의 손잡이가 달린 '예술'이라고 쓰인 문과 '삶'이라고 쓰인 손잡이 없는 문, 그리고, 화분 속에서 자라나는 의자로 이루어진 이 작품에 대하여 안규철은 이렇게 말한다. "나는 보통 사람들의 삶으로부터 떠나왔고 예술의 문으로 들어가야 하는데, 그 문을 열려면 다섯 개의 손이 필요하다. 그 안에서 나는 죽은 나무에 물을 주는 허황된 일에 매달리고 있다."[1]

그가 말을 계속했더라면, 아마도 이런 것이 될 것이다. "미술이란 무엇인가? 또는 무엇일 수 있는가?" 그의 작업을 일별하면 결국 이런 질문과 그것에 답하는 과정에 다름 아니다. 그는 미술이라기보다 미술에 대한 미술, 즉 메타 미술을 수행하고 있는 셈인데, 그것은 밖으로부터 차단된 미술의 본성을 묻는, 더 정확히는 묻는 것이 아니라 단언하고 지향하는 모더니스트의 그것과는 다르다. 안규철에게 미술에 대한 언급은 그것이 속한 맥락 즉, 삶에 대한 언급과 다른 것이 아니며, 따라서 무한히 열린 것이다. 이렇게 볼 때, 사회적 현실에 대하여 직설한 초기의 것과 근작이 크게 다를 바 없으며, 말투와 강세만 조금 달라졌을 뿐이다. 그를 모더니스트라고 부를 수 있다면 그것은 그가 결코 미술이라는 명제를 떠나지 않기 때문이며, 그를 포스트모더니스트라고 한다면 그것은 그가 '미술'이라기보다 미술이라는 '텍스트'를 바라보기 때문이다. 애드 라인하르트가 말한 '미술로서의 미술로서의 미술' 대신, 안규철은 '미술로서 일컬어지는 미술로서 일컬어지는 미술'을 말하고 있는 셈이다.

사물들의 연극

안규철은 만들기만큼 쓰기를 많이 하며 또 매우 잘하고 있음은 알려진 사실이다. 그의 언어 감각은 마치 손끝을 통해서도 작용하는 듯 그가 만들어 내는 물건들은 '말'을 한다. 그는 이 물건들로 크레이그 오언스가 포스트모던 증후로 진단한 "미술에서의 언어의 분출" 또는 "미학 영역으로의 문학의 분산"이 이루어지는 현장을 연출한다.[2] 그에게 미술은 시각적

1. 필자와의 대화, 1999.

2. Craig Owens, "Earthwords," *October*, vol.10 (Autumn, 1979), 120–130.

사실이라기보다 언어와 같은 기호다. 모더니스트가 묻어 둔 언어를 부활시킴으로써 그는 마이클 프리드가 그토록 경고한 "연극성"을 탐구하고 있는 셈이다.[3] 연극 무대와 같은 조각은 이미 초기작부터 시작되었는데, 최근에는 일상의 사물들이 등장인물이 되어 대사를 말하는, 심광현의 표현을 빌리자면, "조각 극장"이 되었다.[4] 「영원한 신부 I, II」(1993), 「잠드는 집」(1996), 「죄 많은 솔」(1990–1991) 등으로 사물들은 의인화되어 각자의 역할을 연기하고 있는 것이며, 안규철은 그 이야기를 쓰고 무대에 올리는 극작가이자 연출가인 셈이다.

그의 작업에서는 이미지나 사물뿐 아니라 문자 언어까지 동원되어 모두 동등한 언어적 구성 요소로서 전체 텍스트를 이루고 있다. 특히 제목은 화두를 꺼내는 역할을 해 왔는데, 이런 문자 언어가 점차 이미지나 오브제와 혼용되면서 작품 안으로 들어오게 되었다. 「그 남자의 가방」(1993)에서는 오히려 문자로 된 텍스트가 전체 내용을 주도하기에 이르는데, 이것은 그에 의하면, "[모더니즘 미술의 정제된 형식이 아니므로] 사람들이 촌스럽다고 할까 봐"[5] 억제해 온 이야기 쓰기를 작품 안에서 과감하게 시도해 본 예다. 열한 장의 드로잉과 그에 상응하는 글, 그리고 그 이야기 속에 나오는 날개를

3. Michael Fried, "Art and Objecthood," *Artforum* 5 (June 1967), 12–23.
4. 심광현, 「조각 극장에서의 개념 연극」, 『사물들의 사이』, 전시 도록(서울: 학고재, 1996).
5. 필자와의 대화, 1999.

넣는 가방을 실물로 재현한 것으로 이루어진 이 작품은 전체가 일종의 그림책이다. 그러나 그의 텍스트는 단순히 한 이야기를 전달하기 위한 것이 아니다. 그것은 글과 그림, 그리고 사물이라는 각기 다른 기호들 사이의 관계에 주의를 환기시키기 위한 것이다. 이들은 모두 그 남자의 가방인가? 그것들이 같지 않다면 어느 것이 진짜인가? 우리가 진짜라고 생각하기 쉬운 모조 가방은 진짜가 아니다. 그것은 글로 쓴 가방보다 더 진짜로부터 먼 것일 수도 있다. 도대체 기표 뒤의 실재란 과연 있는 것인가?

안규철이 주시하는 것은 기호라기보다 기호 작용인 것이다. 그것의 구조 또는 기능이 그의 주된 관심사인데, 이를 환기하기 위해 그는 기호의 모순을 노출시킨다. 우선 그는 그 존재 자체가 기성품과 예술품의 사이라는 애매한 지점에 있는 기호를 만들어 낸다. 마르셀 뒤샹과는 달리 일상품을 장인과 같이 공들여 만듦으로써, 익명적 사물의 외양을 띤 개성적 예술품을 만들어 내는 것이다. 나아가 그는 사물의 기능을 무효화하는 방식으로 통상적인 기호의 구조를 교란시킨다. 열릴 수 없는 문, 또는 열수록 닫히는 문, 입을 수 없는 옷, 앞으로 걸어 나갈 수 없는 구두, 2.5인이 사용하는 또는 (대리석으로 만들어져) 보이지 않는 안경 등과 같은 소쉬르 식의 이항 대립이 그가 주로 사용하는 개념적 도식이다. 문자 언어의 다중성도 그의 표적이다. 「단결 권력 자유」(1992)는 "단결은 자유를

만든다"는 걸프 전쟁을 정당화하기 위한 부시 대통령의 말인 동시에 폴란드 자유 노조의 슬로건이기도 하다. 여기서 '만든다'의 독일어 3인칭 단수 'macht'는 '권력'이라는 명사이기도 하므로 어떤 쪽을 택하는가에 따라 상반된 뜻으로 읽히게 된다. 시각 기호의 경우에는 일루전이라는 요소가 또한 서로 다른 의미의 층위를 만들어 낸다. 투시 도법으로 그린 집 모양을 검은 단색 패턴으로 만들어 바닥과 벽에 반복하여 펼쳐 놓으면 평면적 문양으로도, 입체적인 집의 연속으로도 읽힌다. 같은 집 모양으로 된 '미니멀리즘 연습' 연작은 순수한 추상 입방체이기도, 집이라는 집합 개념의 시각적 표상이기도, 또는 이야기를 담은 특정한 집이기도 하다. 모더니즘 맥락에서는 병존할 수 없는 두 가지 이상의 기의들이 한 기표 속에 공존하고 있는 것이다.

그는 이같이 하나의 기표 속에서 서로 어긋나는 여러 기의들을 노출시킬 뿐 아니라 어떤 기표에 전혀 뜻밖의 기의를 대면시키기도 한다. 제유로서의 기표에 의외의 기의를 전치시키는 방법이 그 예인데, 이런 방법은 기계 구조를 사용한 작품들에서 확연히 드러난다. 「그렇다, 그렇다, 그렇다」(1992), 「어느 전기공의 팬터마임」(1992), 「나는 어차피 상상을 먹고 산다」(1992-1993) 등에서 도장을 찍거나 발을 비비거나 숟가락질하는 행위가 암시하는 부재하는 주인공은 사람이 아니라 기계다. 이들의 대사나 연기는 사뮈엘 베케트 연극의 그것과 같다. 발화는 화자로부터, 즉 기표는

기의로부터 분리되어 순수한 소리나 움직임이라는 물질로 고립되는 것이다. "나는 어차피 상상을 먹고 산다"고 말한 장 보드리야르는 숟갈질 너머로 사라져 버리는 것이다.

그는 또한 전체 텍스트 속에서 서로 다른 종류의 기호들이 충돌하게도 한다. 「망치의 사랑」(1991)에서는 '사랑'이라는 단어와 때리는 망치가, 「죄 많은 솔」(1990-1991)에서는 '죄'라는 글자와 허물을 닦는 솔이, 「기억의 국자」(1994)에서는 '기억'이라는 글자를 이루는 구멍과 그것을 푸는 국자가 부딪친다. 또한 「나/칠판」(1992)에서는 '나'라고 자기 주장하는 글자와 단지 발언의 도구가 되어야 하는 칠판의 기능이 충돌할 뿐 아니라 뒷면의 '칠판'이라는 도드라져 나온 글자가 평면이어야 하는 칠판의 요건과도 모순된다. 「무쇠에게 꽃을 가르치다」(1993/1996)에서는 '꽃'이라는 글자가 주는 느낌과 무쇠라는 재료가 주는 느낌이 일치하지 않는다. 문자와 실물이라는 다른 종류의 기호들이 충돌하고 있는 것인데, 이런 충돌이 어떤 작품에서는 이질적인 기호들의 본성적인 간극을 부각시키는 효과도 낳는다. 예컨대 「먼 곳의 물」(1991)에서는 그림과 실물이 서로 배반한다. 물고기 그림은 한쪽의 물에서 나와 다른 그릇으로 들어가는 듯하지만 그림 물고기와 실제의 물은 서로 만날 수 없는 것이다. 「모자」(1993)에서도 그림 속의 모자와 실물의 모자는 같은 것을 지시하는 것 같지만 실상은 다른 것이다.

안규철의 작업을 계속 들여다보면

나/철판, 1992

무서에게 꽃을 가르치다, 1993

기호들을 낯설게 하는 방법을 더 많이 열거할 수 있을 것이다. 그러나 그의 작업이 흥미로운 것은 그 물건들이 다양한 방법으로 기호 작용의 임의성을 노출시키는 것에 그치지 않고 언어적 공간에 대한 모종의 언급을 던지고 있기 때문이다. 그는 새로운 기의들을 재생산하고 있는 셈인데, 그 내용은 「망치의 사랑」과 같이 개인적 삶에 속한 것이기도, 「단결 권력 자유」와 같이 정치적인 것이기도, 「나/칠판」처럼 미디어 문화에 대한 것이기도, 또는 「그렇다, 그렇다, 그렇다」처럼 언어적 소통의 생리에 대한 것이기도 하다. 한편 「먼 곳의 물」이나 '미니멀리즘 연습' 연작처럼 실물과 픽션, 형식과 주제 등 미술 자체의 문제를 말하기도 한다.

나아가 그 공간에서 들려오는 수많은 목소리들이 한결같이 말하고 있는 것은 무엇보다도 주체의 부재에 대한 쓴 농담들이다. 인간을 포함한 유일하고 개별적인 존재들이 분열과 복제의 운명 앞에 놓여 있는 현실을 증언하는 최근작 「더블 오브제」는 이를 보다 강력한 목소리로 말하고 있다.

객석에 앉은 작가

이같이 작품 자체보다 그것이 통용되는 언어적 공간 즉, 작가와 작품, 작품과 작품, 작품과 관람자 사이의 공간을 시선의 표면으로 떠오르게 하는 점에서 안규철의 작업은 개념 미술의 범주에 접해 있다. 그러나 그 공간을 투명한 개념 틀로 구조화하기보다 그것의 모호함과 침투 불가능함을 주지시키는 점에서 그의 작업은 개념 미술에서도 독특한 지점에 있다. 그가 제시하는 언어적 공간에서 기호들은 상호 반향하는 명증한 구조를 이루기보다 끊임없이 미끄러지면서 서로를 배반하고 있는 것이다.

따라서 처음에는 비교적 단순한 이야기처럼 보이는 안규철의 텍스트는 읽어 갈수록 기묘하게도 안쪽의 어떤 중심을 향해 수렴하기보다 바깥쪽의 여백으로 확산되는 경향이 있다. '사물에 빈자리를 남겨 주다'라는 「서랍」(1994)의 부제처럼, 그는 버려지는 의미들을 채집하며, 그것들을 하나로 통합하기보다 그들 사이의 모순과 이질성을 그대로 병치한다.

「서랍」은 열리면서도 닫혀 있는, 속이 비어 있기도, 막혀 있기도 한 일상 사물이자 미니멀리즘 조각, 또는 개념 미술의 어휘 등인 것이다. 그의 텍스트는 바르트의 비유처럼 지속적인 올 풀기를 향해 열린 매듭 없는 그물망이며, 오언스의 말을 빌리자면 거듭 쓴 양피지와 같은 알레고리다. 그가 기호를 탐색하는 것은 그 의미를 닫기 위해서가 아니라 열기 위해서이다. 관람자는 그런 의미들의 몽타주 효과에 의해 모호하고 유동적인 상태로 표류하는 기호들의 유희 속에 연루된다.

그는 언어의 볼 수 없음을 확인하기 위하여 그것을 들여다본다는 역설을 수행하고 있는 셈인데, 언어적 공간을 겨냥하고 있는 그의 작업이 언어가 미치지 않는 어떤 곳을 부단히 건드리고 있는 것도 그가 이같이 애초부터 언어의 불투명성에서 출발하기 때문이다. 박찬경이 그의 작품의 심미적 특성으로 언급한 "정형성과 규범성, 또는 균일성"[6] 등은 그것을 세련된 미적 취향의 영역에 위치시킨다. 시각 세계에만 속한 이런 비언어적 영역을 탐구하는 지점에서는, 안규철은 글쟁이라기보다 미술가이며 모더니스트다. 그러나 그런 비언어적 감각이 작품에의 투명한 몰입을 위한 것이라기보다 작품에서 주체의 아우라를 제거함으로써 그것의 침투 불가능한 사물적 현존을 지속시키기 위한 것이라는 점에서 그의 작업은

모더니즘을 배반한 미니멀리즘에 가깝다.

안규철의 물건들을 물들이고 있는 비언어적 감각은 시각뿐 아니라 촉각이기도 하다. 꼼꼼하게 꿰맨 옷의 바느질 땀, 금붕어 모양으로 수놓은 한 올 한 올의 실, 촘촘하게 심어 놓은 낱낱의 털 등의 촉각적 현존에는 언어가 개입할 여지가 없다. 그러나 이 같은 손작업의 흔적 역시 언어를 매개로 하지 않은 작품에의 직접적인 몰입을 보장하기 위한 모더니스트의 것과는 다르다. 그것은 제작자의 숨결을 전달하는 추상 표현주의자의 필치와는 정반대의 효과를 위한 것이다. 그의 장인적, 더 나아가 기계의 공정에 가까운 수공은 오히려 신체의 불투명성에 기대어 자신을 그 공정의 바깥으로 밀어내기 위한 것이다. 그가 예술을 창조하는 '대단한' 일이 아닌 물건을 만들어 내는 '하찮은' 일에 기꺼이 몰두하는 것은 예술가들이 예술 작업에 거는 과도한 진지함, 자신의 창조물을 지배하는 권능의 허구에서 벗어나기 위한 것이다. 그는 치밀한 손작업을 통해 자신의 그림자를 사물로부터 거두면서 그것의 익명적 현존을 각인해 간다.

그는 객석에 물러나 앉아 자신이 만든 사물들의 연극을 관람하는 관객이기를 자청하는 셈인데, 이는 기호의 투명성을 보장하는 인식 주체의 전능함에 의문을 제기하는 제스처다. 그가 최근에 구상한 「사소한 사건」(1999)은 그 좋은 범례로서, 작가가 익명의 관찰자가 되어 서술하는

6. 박찬경, 「시(詩)와 자: 안규철의 조각」, 『가나아트』 51호(1996), 73-76.

일종의 3인칭 소설이다. 그는 한 장의 손수건이 땅에 떨어져 만들어진 모양을 석고로 여러 개를 떠내고 브론즈로 캐스팅하기도 하며 유화로 그리기도 하고 기념비적 규모로 확대하기도 하여 함께 설치한다. 우연히 일어난 하찮은 일을 새삼스럽게 바라보고 그것에 온갖 제도적 관행을 부여하는 것이다. 그는 주체의 개입이 최소화되었다는 의미에서 지극히 물화된 한 사건을 역설적으로 매우 섬세하게 관찰함으로써 세계와 주체 사이의 멀고 먼 거리를 실측한다. 껍질뿐인 기표의 표면은 예술가 주체의 아우라 '같은' 것으로 지속적으로 치장됨으로써 오히려 그것이 껍질임이 적나라하게 드러나게 되는 것이다. 그는 화자가 없음을 재현하는 부조리극을 연출하고 있는 셈인데, 여기서 그는 그 극을 바라보는 관객이 됨으로써 그것의 작가가 된다. "아, 사물들이란 어쩌면 하나같이 이토록 우리를 떠날 궁리들만을 하고 있는 것일까?"[7]라고 말하는 그는 실상 사물들을 우리로부터 떠나 있는 그대로 보고자 한다. 그런 태도에서 그는 '자유의 경계'를 감지한다. 사물에게, 세계에게 제자리를 돌려주는 것, 그것의 알 수 없는 신비를 알 수 없는 채로 묻어 두는 것, 그것이야말로 겸허한 깨달음에서 오는 자유인 것이다.

안규철의 작업은 예술가가 무대 뒤컴으로.사라진 시대의 미술에 대해서 말하는 메타 미술이다. 그는 일종의 수직적 시선으로 미술을 내려다보는 셈인데, 따라서 어떤 이는 그가 민중의 시선으로부터 이런 엘리트적 시선으로 옮겨 온 것을 안타까워한다. 그러나 나는 '예술'이라는 개념이 존재하는 한 예술가의 시선은 이런 시선을 떠날 수 없고 또 그래야 한다고 믿는다. 민중미술가들의 시선도 결코 민중의 시선은 아니었으며, 따라서 그의 시선도 그리 많이 변한 것은 아니다. 그러나 나는 수직적 시선이 갖는 오류와 폭력의 가능성을 비껴가기 위해서는 예술가가 다양한 수평적 시선들을 끊임없이 왕복해야 한다고 생각하는데, 안규철에게서 그런 눈의 움직임을 본다. 그의 메타 시선은 이전의 형이상학의 그것처럼 규정적이거나 통합적이지 않다. 그의 작업은 메타 바깥의 '흔적'을 담은 메타, 메타를 부정하기 위한 메타라는 모순의 외줄 타기와 같다. 그는 한결같이, "외곽에 서는 것을 두려워 말자, 외곽에 나와 있을 때 전체가 더 잘 보인다"[8]는 입장에서 미술을 바라보고 있는 것이다.

그는 이른바 '미술'이라는 기호의 '차연'들을 만들어 내고 있는 셈인데, 그것은 단일 논리의 허구를 노출시키고 그것에 의한 억압으로부터의 해방을 지향하는 점에서 정치적 제스처다. 그는 "총체성에 전쟁을 선포하라"[9]는

7. 안규철, 『사소한 사건』, 전시 리플릿(경주: 아트선재미술관, 1999).

8. 안규철, 1990, 출처 미상.
9. Jean-François Lyotard, *La condition postmoderne: rapport sur le savoir* (Paris: Les Éditions de Minuit, 1979).

장 프랑수아 리오타르의 제안을
따르고 있는 것이다. 그의 말놀이가
자기 쾌락적인 배설 이상인 것은
바로 이런 비판 효과 때문이며, 이런
점에서 그것은 또 다른 형태의 소설
리얼리즘이다. 그는 미술을 말함으로써
삶을 말하는 셈이다. 삶에 편재한
기호들의 사이를 눈여겨봄으로써 그
뒤에 숨은 권력의 지형을 노출시키고
그 공간을 교란시킴으로써 해방의
가능성을 암시하는 것이다.

여기서 작가는 텍스트 사이를
이동하는 주체를 연기하는 셈인데, 이는
크리스테바가 말한 딱딱한 주체에서
부드러운 주체로의 전환과 다르지
않다. 그에게 주체의 죽음은 자기 속에
들어앉은 다른 이를 받아들이는 것, 곧
주체의 복수화인 것이다. 그는 끊임없이
얼굴을 바꾸는 페르조나 뒤에 숨어서
말한다. "보는 것을 믿지 말라"고, "그
그림자의 뒤켠을 응시하라"고.[10] 그
말은 마스크 뒤의 익명의 목소리들에
실려 나온다. 어쩌면 안규철이란 존재는
그런 목소리들 속에만 있는지 모르겠다.
이런 생각에 이르고 나니, 나는 비로소
그를 만나고 왔다고, 또 작품 속에서
그를 보았다고 말할 수 있을 것 같다.

10. 안규철, 1996, 출처 미상.

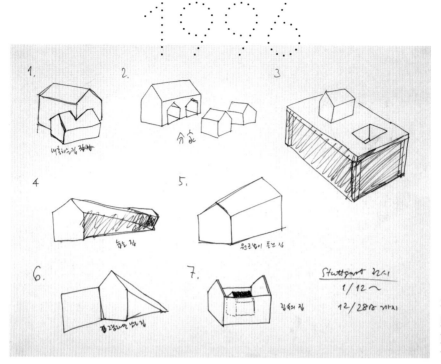

미니멀리즘 연습, 1995

시(詩)와 자: 안규철의 조각

박찬경

미니멀리즘 연습

『꿈꾸는 초상』이라는 책에 실려 있는 안규철의 글에서, 그는 책장을 짜려고 나무판을 목공소에 주문했다가 결국 목판 모서리의 정확한 직각을 얻지 못해 시간 낭비한 이야기를 하고 있다. 그 후에 며칠 지나지 않아 삼풍 사태가 일어났다고 했다. 한국에서 정확하고 '아귀가 맞는' 무엇인가를 '해낸다'는 것이 얼마나 피곤한 일인가는 대개 우리 모두가 경험하고 있는 것일 테니, 구태여 반복할 필요는 없을 것이다.

'비정밀성 공포증'(imprecision anxiety)이라고 할 만한 심리를 갖고 있는 사람에게, 틀림없는 치수의 반듯한 자는 그 자체로 미덕이 아닐 수 없다. 이것을 좀 더 일반화해 본다면, 우리에게 완벽한 직각이 주는 즐거움은 순수 형식적인 쾌감 안에 하나의 사회적 쾌감을 매설한다. 간단히 말해 그것은, 졸부들이 관료들뿐만 아니라 정확성을 매수하기 때문이고, 정확성을 매수한다는 것은 어떤 면에서 경제적 효용에 기초한 평등한 재생산과 분배, 그것을 통한 사람들의 여가와 안전에 대한 테러이기 때문이다. 화랑미술제에 출품했던 '미니멀리즘 연습'이라는 제목의 연작에서 「집 짓는 일」(1996)을 비롯한 일련의 작품의 1차적인 메시지, 혹은 핵심적인 메시지 이전에 미리 주어지는 메시지는 정확성의 환기, 즉 그 모서리들과 그들의 '아귀'에 있다.

그러나 그의 작품에는 항상 이러한 모더니즘적 숙원에 대립하는 항이 있다. 안규철은, 고든 마타-클라크같이 실재하는 집을 조각조각 해체하지 않는 것은 물론이고, 솔 르윗처럼 더 많은 각을 기하학적으로 정렬해 놓는 식의 방향으로 가지 않는 대신, 작품을 '집을 짓는다'거나 '분가한다'거나 하는 현실 활동의 모델로 삼는다. 그러나 이들은 진짜 집을 짓거나 분가하는 활동들의 모델은 아니므로, 어떤 상상적인 상황의 모델 하우스들이다. 집이 잠든다든가 그림자 집이라든가 하는 식으로 의인화된 모델들이다. 그런 면에서 우리는, 이 작업들이 솔 르윗의 정반대 편에 있는 일리야 카바코프 같은 작가의 내러티브에 가깝다고 생각해 볼 수 있다. 그러나 카바코프가 현실 상황과 서사적인 상황을 물리적으로 일치시키면서 상징 세계와 실제 세계를 사실상 구분할 수 없는 영역으로 이끄는 대신에, 안규철의 다수의 작품은 이미 자신을 상징으로 공개하고 있다는 점에서 또한 그와 다르다. 안규철의 작품을 작품 외적인 현대 조각 설치의 이 간단한 약도 속에 그려 넣는 것은 적어도 한 가지 작품 내적인 질문을 던지게 하는데, 그의 고전 모더니즘적인 실재성(factuality 혹은 factura)과 규범성(normality)이 상상적인 공간의 서사성, 상징성 그리고 그들에 근본적인 소통의 융통성, 개방성과 딜레마를 이루지 않는가 하는 것이다.

척도이면서 상징인 자, 시를 읊는 자, 흐물거리는 자가 있을 수 있을까?

'그렇다, 그렇다, 그렇다'와 '아니다, 아니다, 아니다'

같은 질문을 다소간 미술사의 관점으로 다음과 같이 달리 반복해 볼 수도

있다. 존 케이지가 '오브제는 상징이 아니다'라고 했던 정신에 성실하자면, 안규철의 작품들은 보수적으로 보인다. 그의 작품이 무대의 소품적인 성격, 소품이 중요하고 때로는 주인공이 되기도 하는 종류의 연극의 소품이나 무대 장치 같은, 구체적인 목적과 역할로 약호화된 것이라면 이 작품들, 특히 「무명작가를 위한 다섯 개의 질문」(1991)과 같은 작품들은 오브제라고 보기 어렵다. 그러므로 케이지로 보자면, '상징으로서의 오브제'는 '오브제로서의 오브제'가 약탈할 수 있는 명목적인 미의 권위, 숨겨진 의미의 수직적인 강림을 역설적으로 강화할 수 있다는 면에서 오브제 정신을 배반한다는 점을 우선 제기해 볼 수 있다.

「그렇다, 그렇다, 그렇다」(1992)와 「아니다, 아니다, 아니다」(1994)는 이렇게 제기된 질문에 쉽게 답변하기 어렵게 한다. 오브제 정신과 내러티브적인 상황을 변증화한 무엇은

있을 수 없을까?

「그렇다, 그렇다, 그렇다」는 책상 하나를 사이에 놓고 기계와 사람이 마주본다. 회전하는 바퀴에 걸릴 때마다 쇠망치가 기계 작동으로 올라갔다가는 걸쇠가 늦추어졌을 때 책상 바닥을 '꽝' 하고 내려친다. 망치의 마찰 면에는 'ja'(그렇다)라는 글씨가 도장처럼 역상으로 튀어나와 있다. 흥미로운 사실은 이 '꽝' 하는 협박의 동작과 소리가 관객에게 그 동작과 소리 이외에 어떤 실질적인 폭력도 가할 수 없는 상황을 일으킨다는 것이다. 말하자면 그것은 기계 스스로 작동하여 그 스스로 끝나 버리고 마는 자기만족적인 행동을 반복한다. 관객이 망치의 상승과 하강에 맞추어 심리적인 긴장과 이완의 곡선을 그린다고 할지라도, 그것이 몇 번 반복되고 난 다음부터는 최초의 반복들의 공허한 지연만이 남게 된다. 이 불쾌한 기계와의 대면이 이즈음에 이를 때 관객은, 그러한 기계의 맹목성이 이 대단히 위협적인 소리에도 불구하고

'그렇다, 그렇다, 그렇다'라는 문맥 없는 단순한 기표와 같이 무의미하다는 것을 알게 된다. 이 문맥 없는 단순한 긍정의 기표는 '꽝 꽝 꽝'이라는 소리와 시간적으로 동시에 발생하고, 물리적으로도 동일한 수단(쇠망치)에 의한 것이면서도, 또 그렇기 때문에 서로 충돌하며 갈라진다. 그래서 남는 것은? 그것은 기계-기표의 자기만족성을 통해 하나의 장치로서의 작품 자신의 현실을 밝히는 브레히트적인 소격이라고 할 수 있다. 그래서 사고(思考)의 새로운 대상으로 남는 것은 물론 관객 자신의 상황일 것이다.

이렇게 보면 이 작품은, 소리-동작과 문자 간의 상상 가능한 내용상의 갈등(한편으로는 '그렇다'라는 긍정과 책상 위로 내려치는 '판결' 사이의 아이러니라는 내러티브와 또 한편으로는 그런 기계와 대면하는 관객 간의 소통 불가능이라는)이 발생하기 위해서도, 대상의 자동적인 '물리적' 마찰이라는 형식이 충족되어야 한다. 관객과의 일정한 침묵을 사이에 두고 '그것이 거기에 있는 상황' ― 이름하여 오브제라는 거리(distance)를 필요조건으로 한다. '그렇다'가 '꽝'이라고 말하고, '꽝'은 'ja'라는 텍스트가 아니라 그 재료인 쇳조각과 책상 바닥의 '실재'가 만든 것이므로 실재는 상징과 공존하면서도 서로를 취소하고, 이어져 있으면서 뒤집기 때문이다.[이것은 「망치의 사랑」(1991)이나 「죄 많은 솔」(1990-1991), 「먼 곳의 물」(1991), 「2/3 사회」(1991) 등에서도 유사하기

때문에, 이 언어와 물질의 기발한 몽타주는 안규철 작품의 핵심적인 방법이라고 할 만하다.] 그러므로 이 작품은 그와 쌍을 이루는 「아니다, 아니다, 아니다」(롤을 굴리고 다니면 롤에 파인 글씨 구멍을 통해 안료와 모래가, 바닥에 '아니다'라고 쓰며 새어나온다)와 마찬가지로 연극적 서사성과 오브제의 급진적 가치를 결합시키고 있다고 말할 수 있다.

외투, 구두, 먼 곳의 물

1992년 샘터화랑에서 열린 개인전에는 오브제로 착각하기 쉽지만 실은 작가가 '손수' 만든 구두니 솔이니 하는 물건들이 전시되었다. 기성품을 모방하는 예술품인 셈이다. 그러므로 이것은 일단 기성품에 대한 장인성이라는 저 오래된 예술의 저항이면서도, 동시에 기성품에 대한 예술품의 항복이라는 점에서 아이러니이다. 그러나 이 작품들을, 재스퍼 존스의 성조기 그림이 '성조기인가 회화인가'라고 질문하고 '그것은 둘 다이므로 둘 간의 경계를 해체하려고 한다'라고 답변하는 미국적인 미술 담론에 끼워 맞추는 것은 왠지 거북한 느낌이다.

샘터화랑 전시에 나온 작품들이 그 경계를 해체하려고 한다고 보기에는, 그 작품들이 선택한 기성품 대상이 이미 그 자체로 심미적인 것은 아닌가 하는 심증을 일찌감치 굳히게 되기 때문이다. 여기서 심미적이라고 하는 것은, 이 글의 맨 처음에서 언급했던 정형성과 규범성, 또는 균일성(uniformity)과 같은

요소들일 것이다. 안규철이 대상으로 삼는 남성 구두나 외투, 솔이나 안경은 남성 구두와 외투 자체가 아니라(이미 그들 자신이 상대적으로 다른 물건에 비해 정형적일 뿐만 아니라 그것을), 한 번 더 가다듬은 어떤 것인 듯하다. 즉 안규철은 구두를 모방한다 하더라도 그것은 구두가 검은 외피와 흰 내피를 갖고 있는 두 개의 똑같은 쌍이기 때문이고, 또 그로부터 구두의 쌍생성, 나아가 신인동형적 정형성과 균일성을 강조하고 있는 것이 그의 작업이라고 할 수 있기 때문이다. 그가 작품 속에 심어 놓은 것은 달리 말해 이와 같은 요소들의 절약된 기능미이다.

그런데, 그의 작품이 소유하고 있는 기능미의 검소함과 일종의 무균성은 어떤 심미적 대상으로 소비되기 위한 것뿐만 아니라 하나의 방법적인 역할을 수행하기 위한 것이다. 다름 아니라 단칸 만화나 시, 혹은 상형 문자가 일반적으로 택하는 단순화와 축약과 같은 방법, 혹은 사물화한 텍스트라고 할 수 있겠다. 이들 형식은 모두, 말하고자 하는 것을 적극적으로 기호 속에 압축한다.

한편 안규철의 조각은 만화나 시처럼 이미 기호인 무엇이 아니라 실재하는 물건이므로, 이를 실현시키려면 입체적인 단칸 만화나 입체 시가 되어야 한다는 문제에 부딪힌다. 즉 관객은 특정한 부피, 질량과 장소를 그의 마음속에서 비울 수 있을 때, 그리고 비우면서 그것을 하나의 소통 가능한 기호로 받아들일 수 있다. 여기에 한 가지 가능한 방법이

있을 법한데 그것은 '문자 그대로 하기'(literalization), 언어적 상징이나 내러티브의 물리적인 직역이다. 붙어 있는 외투는 단결, 권력, 자유의 관계를 문자 그대로 한 것이고, 「어느 전기공의 팬터마임」(1992)은 기계적으로 작동하는 구두가 '비비는' 것을 문자 그대로 한 것이며, 「죄 많은 솔」은 그 극단적인 예이다.

그러나 조각이 언어에 저항하는 만큼, 문자 그대로 된 조각이란 애초부터 곤란한 문젯거리들을 가질 수밖에 없다. 그것은 완전히 사물화한 기호도 아니고 완전히 기호화한 사물도 아닌, 그 과정의 중간쯤에서 '불쑥 튀어나온' 제3의 무엇이다.(작가가 '현실과 발언' 시절에 만든 미니어처들은 3차원 만화라고 할 수 있는 반면 최근의 작업은 이 '중간'에 보다 가까운 것이라고 볼 수 있다.) 그것은 언어가 물체를 걸쳐 입고, 물체에 언어적 최면을 거는 각각의 단계가 분리될 수 없는 '기호들의 창조적 과정' 그 자신이다. 롤랑 바르트가 레몽 사비냐크라는 프랑스 도안가의 작품에 대해 관찰했던 것처럼, 우리는 '그것'이나 '무엇'을 보고 있는 것 같지만 실은 '무엇이 되어 가는 것'을 보는 것에 가깝다. 그러므로 우리는 작품이라는 축 위에 하나의 시소가 놓여 있어서 한쪽이 올라가면 다른 한쪽이 내려가는 식으로 보게 되는데, 이 작품들은 시소같이 서로의 무게를 상쇄하며 균형을 이루는 것이 아니라, 서로가 서로의 무게를 모르는 채로 어떤 수수께끼나 질문 속에 놓이게 된다.

두 개의 문과 두 개의 손

안규철이 독일에서 발표한 작품 중에 두 개의 문으로 구성된 「영원한 신부 I, II」(1993)가 있다. 문 하나에는 그것이 열려지는 데 차지하는 만큼의 공간의 부피가 더해져 있고, 또 다른 하나는 그만큼의 부피가 빠져 있다.(이것은 집의 설계 도면에 그려지는 문의 방식대로 만든 것이므로 이 역시 '문자 그대로 하기'이다.) 이 작품은 마르셀 뒤샹의 「문: 라레가 11번지」(Door: 11 Rue Larrey)라는 작품을 연상시킨다. 뒤샹의 경우 하나의 모서리를 두고 세워진 두 개의 문틀 사이에 한 개의 문이 있어서, 이 하나의 문만으로 두 방을 드나들 수 있게 되어 있다. 물론 한쪽이 닫힐 때 한쪽은 열려 있을 수밖에 없다. 또 한쪽 문을 끝까지 열면 다른 쪽 문이 닫히므로 문자 그대로 한쪽 문을 열고 있는 것이 곧 다른 쪽 문을 닫고 있는 것이 된다.

안규철은 두 개의 문을 따로따로 만들었다. 「손」(1995)도 이런 식으로 손바닥만 앞뒤로 있는 것과 손등만 앞뒤로 있는 것을 만들었다. 간단히 결론만 말하면, 이것은 언어적인 조각의 자기모순에 대한 우화이다. 뒤샹을 포함한 초현실주의자들이 세계 인식의 이중성과 양의성, 혹은 역설을 집요하게 물고 늘어진 반면(그들에 의하면 척도는 애초부터 상징이고, 안규철 역시 이러한 태도에 가깝기 때문에 직각의 노래를 상상한다) 안규철의 두 개의 문이나 손에서는(은유적 차원에서) 모순 혹은 배반의 이중성을 다시 평화롭게 공존시키거나 혹은 간단히 격리시키려고 한다.

안규철의 작품에는 서로 다른 경향과 사고방식, 예술적 전략이 교차한다. 한쪽에는 오브제가 다른 한쪽에는 상징이 있다. 한쪽에는 수학적인 객관성이 다른 한쪽에는 우화적 상상력이 있다. 이러한 극단은 작품에 따라 성공적으로 관계 맺기도 하고 때로 등을 돌리기도 하는 것 같다. 직언하자면, 그것은 '문'과 '손'처럼 나이브하거나 「무명작가를 위한 다섯 개의 질문」처럼 편안한 명상으로 기우는 것 같다. 내가 보기에, 이와 같은 경우에는 장인성과 오브제, 물질과 개념은 그 모순을 새롭게 생산하기보다는 단지 기술(記述)한다. 반면에 「먼 곳의 물」, 「그렇다, 그렇다, 그렇다」와 같은 작품이나 그 밖에 움직이는 조각들은, 그러한 모순이 그것의 공존이나 분리에 머물지 않고 새로운 '가치를 띠는' 모순, 결과로서의 죽은 모순이 아니라 과정으로서의 살아 있는 모순, 그래서 우리가 사물에 붙이는 습관적 사고방식이라는 함정 밑에 예상하지 못했던 또 하나의 함정 속에 빠지게 한다. 그리고 그 함정은 꽤 널찍하고 즐거운 곳이 아닐까?

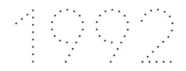

그림, 요리, 사냥

1

그림의 떡이란 말이 있다. 나는 이 말에다 내가 미술이란 이름으로 하고 있는 일을 비추어 본다. 떡이 현실이면 그림은 거울 속에 비친 영상처럼 허상이다. 그 사이에는 넘을 수 없는 벽이 있어서, 손이 이 벽을 넘어 떡을 잡으려 할 때 거울이 깨어지고 그림은 사라진다. 이 세상이 온통 현실의 떡을 만들고 나누고 차지하느라 분주하고 심각하고 싸움 그칠 날이 없는데, 그 속에서 이제껏 내가 해 온 일은 결국 거울의 벽 속에다 먹을 수 없는 그림의 떡을 만드는 일이다. 그것은 빚지고 사는 삶이다.

빚을 지고 산다는 것은 괴로운 일이다. 당장의 밥이 무엇보다 우선하는 이 세상에서 남들에게 밥이 되지 못하는 것을 만들며 산다는 자의식은 견디기 어렵다. 현실과 그림 사이의 벽을 좁히고 허물려는 미술가들의 다양한 시도들은 필경 이러한 고통스런 자각과 거기서 벗어나려는 몸부림의 소산일 것이다. 그리하여 어떤 사람은 그림의 떡 대신에 역사를 그리고, 어떤 사람은 도덕적 교훈을 그리고, 어떤 사람은 잃어버린 과거를, 또한 오지 않는 내일의 꿈을 그리면서 자신의 삶을 정당화하고자 했다. 빚지지 않고 사회의 일원으로 제 몫의 떡을 만들며 살겠다는 의지, 이 같은 자의식은 방법이 달랐을지라도 서구 아방가르드 미술이나 사회주의 리얼리즘이나 공통적으로 들어 있다. 삶과 예술의 일치라는 대전제 아래서 많은 사람이 집단적으로, 미술과 삶 사이의 벽을 허물고 현실의 떡을 만들 수 있기를 꿈꾸었고, 그들 중 상당수는 실제로도 그러고 있다고 믿었다.

그런데 그렇게 해서 더 이상 그림의 떡은 없어도 좋은가? 손에 잡히고 배를 채워 주는 떡만을 우리는 필요로 하는가? 나는 세상에 대한 미술의 이 같은 대응 속에 다시금 이 시대의 기능주의, 물질주의의 윤리가 고스란히 들어 있다고 생각한다.

나는 나의 미술 하는 삶을 덜 괴롭고 덜 고달픈 것으로 하기 위해 삶과 미술 사이의 벽을 깨겠다는 제스처를 취하지 않기로 한다. '내게 있어서 삶과 예술은 하나다'라고 용감하게 선언하는 상투화된 '진짜' 예술가들 사이에서 나는 차라리 그런 벽이 있음을 인정하는

'가짜'가 되겠다. 나는 그 벽을 맑게 닦아 거울이 되게 하는 일을 하기로, 그것이 세상에 대한 빚이라면 빚지고 살기로 작정한다. 내가 하는 일이 그림의 떡을 만드는 일이라는 것을 철저하게 자각하기로 마음먹는다. 이것은 천재 예술가의 신화로 치장된 특권 의식이 아니다. 세상의 모습을 어떤 왜곡도 없이 훤히 비추어 내는 거울을 닦는 일이 부끄러운 일이라면 나는 부끄럽게 살아야겠다. 이 벽은, 미술가로서의 내가 현실의 떡을 만들거나 거기 직접 한몫 거들지 못하는 한계인 동시에, 우리가 떡에만 머물지 않고 정말 꿈을 꿀 수 있는 가능성이라고 믿기 때문이다.

2

내가 조각과 소묘, 전기 용접에서 바느질에 이르는 잡다한 일을 통해서 무엇인가 볼거리를 만들어 내는 일을, 나는 먹을 것을 만드는 요리사의 일과 비교해 본다. 배를 채워 주지 못하는 이 음식은 눈을 통해 가슴과 머리로 흘러들어 갈 것이다. 혀를 즐겁게 해 주고 배를 채워서 몸을 움직이게 해 주는 것이 아니라, 머리와 가슴을 움직여서 생각의 빈자리를 채워 주는 음식을 만들 수 있기를 나는 바란다. 그것을 나는 감히 몇 개의 빵과 몇 마리의 물고기로 수천 명을 배불리 먹였다는 예수의 음식에 견주어 본다.

　흔히 요리사들이 그러는 것처럼 나는 내가 만든 음식의 세세한 조리법에 대한 설명 없이 불쑥 그것들을 그릇에 담아낸다. 재료니 양념이니에 관한 설명이란 쓸데없는 동어 반복이 될 것이다. 생선은 보다시피 생선이고 감자는 보다시피 감자이다. 나의 요리 재료들은 우리가 통상 사용하고 있는 사물들이고, 그것들이 하는 말들이다. 나는 그 물건들이 우리에게 말을 걸어오고 있다고 생각한다.

　어떻게 하면 그 말들을 듣느냐, 또는 어떻게 그 음식들을 먹느냐, 어떻게 먹어야 제대로 먹느냐고 묻는 것은 걸맞지 않은 일이라고 생각한다. 철갑상어 알 같은 별난 요리를 나는 알지 못한다. 이것은 독일을 갔다 온 것이니 필경 '독일식으로' 먹어야 하리라고 생각하지 말아 주기를 진심으로 당부한다. 독일식이란 또 어떤 식이란 말인가?

나는 내 음식을 사람들에게 내놓고 그들에게 이런저런 지침이나 명령 따위를 주고 싶지 않다. 나는 문제를 내놓고 해답은 감춘다. 몇 개의 통로는 이미 열려 있으며, 사람들은 나도 모르는 다른 통로를 찾아낼 수도 있으리라.

먹지 않고 사는 사람은 없으므로, 다시 말해서 세상살이에 대해 생각하지 않고 나름대로의 인식 없이 사는 사람은 없으므로, 세상에 대한 어떤 사람의 생각의 결과인 이 음식들을 설명 없이는 애초에 손도 댈 수 없는 물건으로 보아야 할 사람도 없다. 손에서 입으로 가져가는 경로가 그리 여러 개 있을 리 없다. 누구나 매일같이 손에서 입으로, 눈과 신체로부터 머리로 먹을 것을 옮겨 가면서 살아가고 있다. 중요한 것은 절차가 아니라 배고픔일 것이다.

요리라고는 했지만 그것들은 까다로운 미식가들을 위한 것은 아니다. 호화 음식점들이 내놓는 찬란한 요리(진심으로 말하거니와 그것들은 얼마나 미적인가?)라기보다는 당장의 일용할 양식 같은 것들로 이루어진 장식 없는 음식이다. 그것은 배부른 사람들의 까다로운 식욕을 돋우지 않을 것이다. 배고픈 사람들이 꼭꼭 오래 씹어야 할 음식이 만들어지기를 나는 바랐다. 텔레비전의 현란한 영상 음악에서부터 거리의 쇼윈도 속에서 벌어지는 온갖 상품들의 매혹적인 라이브 쇼에 이르기까지 달고 부드러운 음식이 수두룩한 이 세상에, 나마저 말랑말랑한 음식을 또 한 종목 보탤 이유가 없다.

쓰고 딱딱한 초근목피만으로 차리는 이 밥상은 나의 복고 취향 탓은 아니다. 그것은 말하자면 단것에 길들여진 입맛에 대한 나의 대답이다. 아이스크림같이 초콜릿같이 입안에서 그대로 녹는 장식적인 미술의 포장 뒤에 치아를 썩게 하고 비만과 당뇨를 부르는 독이 있다. 그 병은 미술을 생각에서 떼어내 감각 기관에서 살게 만든다. 시각적 쾌락과 값싼 카타르시스의 허영이 가져오는 비만증 아래서 미술은 정신의 활동이 아니라 손재주의 활동으로 그리고 이윤을 추구하는 경제 활동으로 되었다. 적어도 이 점에 관한 한 미술과 삶의 일치라는 미술가들의 오랜 꿈은 실현된 것처럼 보인다. 주변을 돌아보면 지금 우리는 떡을 그려서 몇 갑절의 떡을 얻고 아름다운 여인을 그려서

그림처럼 아름다운 여인을 얻는 연금술사와 같은 미술가들과 함께
살고 있다. 미술은 직업이 되었다.

3

그것은 줄거리가 뻔한 영화처럼 재미없는 게임이 되었다. 누군가
미술가의 삶을 사냥터의 토끼의 역할에 비교했던 것을 기억한다.
경제든 정치든 사회든 미술 비평이든 저널리즘이든 온갖 가능한
미술의 사냥꾼들로부터 토끼는 달아나야 한다. 적당한 거리를
유지하지 못하면 토끼는 이내 붙들려 버린다. 반대로 너무 깊은 굴속에
숨어 버리면 사냥이 지속될 수가 없다고 그는 말했었다. 나는 오늘날
'나를 잡아 주시오' 하고 아예 사냥꾼들을 찾아다니는 젊은 토끼들
틈에서 그처럼 쉽게 포획당해 버리고 순순히, 아니 기꺼이 방목장의
철책 속에 갇히는, 재미없는 토끼는 되고 싶지 않다. 또한 그 철책 속에
이미 들어 있는 채로 철책이 없다고 믿거나, 자신이 토끼가 아니라
호랑이가 되었다고 믿는 어리석은 토끼도 되고 싶지 않다. 동시에
미술의 깊은 동굴 속에 틀어박혀 세상과의 게임을 포기하는 소승적
구도의 토끼도 되고 싶지 않다. 쫓고 쫓기는 이 게임을 통해서만 나와
나의 사냥꾼들은 세상이라는 숲의 구석구석을 헤집고 다니며 이름
없는 꽃과 나무와 골짜기들을 새로이 발견하게 될 것이기 때문이다.
그리하여

나는 달아난다. 외람되지만

나를 잡아 보라.

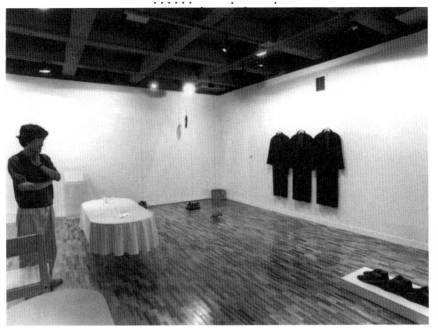

샘터화랑 전시 전경, 1992

Preface to the Revised Edition

Ahn Kyuchul

The Other Side of Things[1] was a retrospective in which I looked back on the work I had made over the past thirty years. I did not necessarily wish to become yet another artist suddenly wrapping up one's trajectory; however, as I retired from teaching last year and returned to my role as a full-time artist, it was necessary to take some time and think deeply about what I have worked on. What has stood the test of time, and what was lacking? What was it that drove me to run straight forward through all these years? I looked at the hammers, shoe brushes, and coats from my first solo exhibition thirty years ago and recreated my installation pieces, which today remain only as photographs. The process made me wonder what were the questions that had connected these things and if these queries were still valid.

My utmost priority as an artist was to revitalize the use of "narrative" that had been ostracized in art. In the 1970s and 1980s, when I started my artistic career, most artists wanted to stay as far away as possible from the specific reality of the times. Those were the days when it was difficult and dangerous to comment on current affairs. Modernist theorists regarded narrative as a bygone practice, a relic for contemporary art to overcome. Telling a story through art was widely considered a step backward in history and a reactionary challenge to the status quo. Despite all this, to bring art back into its place in life, I thought it was necessary to first reclaim the role of narrative.

However, I knew that telling stories about social reality could not solely justify an artwork. The form had to become as innovative as the narrative. My so-called "satirical miniature landscape sculpture" series began as a rejection of the formalism prevalent in sculpture at that time; however, I soon saw the limitations of this approach while studying abroad. So, I moved on to everyday objects and installations, which became the foundation of my artistic practice — letting the object "tell stories" which, in turn, could be "read" by the audience.

Thirty years have passed since then; now everyone is telling stories. "Narrative" in art is no longer a taboo, nor does it require taking risks. Rather, it has become commonplace. In fact, there are so many narratives that the stories that need to be told can barely be heard. People do not even remember that conveying a narrative was once a dangerous endeavor. If narratives are still an essential impetus behind my works, I need to examine whether my narrative is still valid. Perhaps my long exploration of telling stories through objects might be over; I might need to let the narrative go now and head towards the realm of ultimate silence.

Like many who have studied in the West, I felt the pressure to express my Korean identity or to prove my cultural authenticity. But I had a fundamental repulsion against citing traditional folkloric subjects, like the five cardinal colors or shamanism, to prove myself and seek validation as an exotic other from East Asia. Borrowing the past — be it tradition or history — to be recognized as different felt like an act of self-deception. Instead, I wanted to prove myself through my present. Hence my decision

1. Title of Ahn Kyuchul's solo exhibition at Kukje Gallery Busan from May 13 to July 4, 2021.

to focus on the significance of univer-
sal objects. A coat is a coat no matter
where it is; a chair is a chair no matter
what. I tried to find, in art, the univer-
sality of philosophical contemplation
about objects and the universe. Some
things slipped through my fingers when
I made this choice, and other things
still feel hard to reach for, even today.
As an older person reflecting on the
past, I feel a little freer both from
"them" and "us." Perhaps I should use
my remaining time to pursue both uni-
versality and concreteness, regardless of
anyone's judgment.

I want to thank again Sunjung
Kim as well as Workroom Press's Kim
Hyungjin and Park Hwalsung for their
thoughtfulness and hard work, which
ultimately led to this book's original
edition in 2014. Furthermore, my
sincerest gratitude goes to the contrib-
utors who graciously allowed me to
include their precious writing, as well
as all the associates at HITE Collection
and Kukje Gallery for their respective
support of the first and revised editions
of this book.

All ~~and~~ but Nothing

Ahn Kyuchul

The Swedish poet Tomas Tranströmer
wrote, in *Leaflet*, "We see all and noth-
ing." Taking this sentence, I changed
it slightly to the following: We know
everything, ~~and~~ but we know nothing.
We say everything, ~~and~~ but we say
nothing. We do everything, ~~and~~ but
we do nothing. Everything we do may
ultimately become nothing. This is the
most fundamental problem that arises
from our experience of this world.

Without realizing their goals, our
actions repeat themselves aimlessly. The
aims deviate as the means betray the
aims and the future we sought fails to
arrive. The place we believed we arrived
at keeps breaking under our feet and we
always find ourselves back where we
started. We come to realize that those
things we thought we earned through
hard work and effort were either mis-
takenly delivered to us or only tem-
porarily borrowed and must in every
instance be returned. We never actually
stood where we thought we stood, saw
what we thought we saw, or possessed
what we thought we possessed. We left
this place and searched for another,
yet we always ended up at some other
destination. Or, without arriving at any
destination, we found ourselves back
where we began. During this process,
what was everything to us turned into
nothing and what was nothing became
everything as our destiny was violently
turned upside down.

My work can be seen to question
the paradox of this world. Why do we
fail at our endeavors? Where do our
good intentions go — those intentions
that disappear like soap bubbles, never
reaching their goals — as well as all

the time we devote to them? This is a question I direct at myself as well as one addressed to our limits. Ultimately, this is a question that asks if our work, all that we earnestly devise, will indeed be meaningful. However, in so far as this question questions everything, we should not forget that, in actuality, it may bring about the effect of questioning nothing.

The question that must always be posed is the question that asks, "What are the questions that are not being asked?" This is because the questions that are left out, those too simple or fundamental, those that are skipped over because they are impractical or unrealistic, are ultimately going to decide my limits and my fate. Each and every question has its own point of view, and every one of these points of view brought together brings about a three-dimensional view of the subject. However worthless the question, it transcends the horizon of our cognition of the world; it can come into contact with the very type of inquiry that asks after what lies behind the stars of the night sky. In order to begin thinking, we must begin by questioning. At some point in the distant past of my childhood when I began incessantly asking "Why?" in the face of everything that came before my eyes, the world opened its doors to me. From the beginning, there were questions. If there was speech in the very beginning, then that speech most likely took the form of the interrogative.

There is the intention (A), the process (B) needed to realize this intention, and the result (C) that is attained through this process. The result $(A+B=C)$ that follows from the combination of intention and process is our work. However, what happens if the process is realized without producing a result? When the idea that the intention

will be actualized into an end is omitted, then $A=0$, $A+B=0$, and $C=0$ will be the outcome. In other words, this is the state of letting nature be, the state sought by the traditional ascetic. Walking without destination. Emptying the mind/heart. The pursuit of silence. Notwithstanding the danger of falling into a state of blind existence, if we are to inquire if there is indeed something like meaning in our lives, it may become unavoidable to ultimately eliminate aims from our lives, or the very will to realize some result, and resolve ourselves to the process of just "living" life itself. In so far as questioning if there is indeed meaning in working, or if there is meaning in our existence that is often done in vain, we may have to put into practice processes without aims.

Seeing a material object plunge from its heights to the floor is nothing new to us who live in a world ruled by gravity. Neither is it new to us that glass cups each have their own octaves, that you can unravel the threads of a sweater to knit another, collect the rays of light reflected from mirrors to draw a round moon shape on the wall, or that each ball will reveal its own height when bounced. These are neither dramatic events nor do they seek to capture a sculptural climax. Rather, they are merely repeatedly carrying out the work that each object has been given, following from the acceptance of (and enduring) the conditions that come with each object according to its position. In this manner, we could say that nothing happens or comes to pass in regard to these events. Here there is neither a world filled with unceasing dramatic events, nor the drama of art galleries that seek to suffuse themselves with more dramatic events than the world. Then, what are these objects here to show us? What kind of work are they doing? If someone were to ask

these questions, I would respond with the following: work that renders zero results, work in vain, aimless repetition, failure to realize goals, accepting our failures, learning how to accept our failures, making failure itself into a goal… and unabashedly bringing out the plain shape of the labor and time that went into that process of failure. That is the work of these objects. In this way the question, "If nothing happens, then what is in fact happening?" is precisely to ask, "Why is it that we work so hard and unceasingly but this brings no change to our lives?" or "Why is it that we have to return what we have achieved like a present that wasn't intended for us?"

A Letter from the Artist

Haeju Kim

Throughout his artistic career, Ahn Kyuchul has produced works that attempt to bring out meanings hidden in "the other side of things." The artist quietly contemplates life's nuances by focusing on everyday objects, where the meaning evident on their surfaces does not necessarily need to be removed for those that lie underneath to be revealed. Through such familiar objects as chairs, tables, pieces of clothing, or a shoe brush, the artist explores less evident insights without covering up their more obvious and symbolic meaning. In tandem with his artistic practice, the artist has continued to write, often accompanying his pencil drawings with short texts. He recently published a book titled *The Other Side of Things: Ahn Kyuchul's Drawings from My Story, the Second of Such Stories*.[1] Just as his unassuming sentences expose thoughts and a state of mind without making a fuss, his work lets us reflect on their newly found meanings without any excessive or redundant gestures. His writing and artistic practice mirror each other; the artist refrains both from provocative expressions and images, leaving ample space for the viewer and only offering words and forms that are essential.

In his recent solo exhibition *The Other Side of Things* at Kukje Gallery Busan, Ahn presented new and edited versions of work from the 1990s to the present. Featuring 16 installations and

1. Ahn Kyuchul, *The Other Side of Things: Ahn Kyuchul's Drawings from My Story, the Second of Such Stories* (Seoul: Hyundae Munhak Publishing, 2021).

20 drawings, the exhibition was conceived like a map, with selected oeuvres from the past serving as milestones charting out the artistic journey of the artist. What was singular about the exhibition was that these works — impermanent in both concept and structure, as is the case with many of Ahn's works — were not simply staged in their original form but reconstituted or recreated for the retrospective. Large-scale installations that had been dismantled after being shown were reintroduced as smaller models constructed by the artist, such as *Room with 112 Doors* (2003–4 / 2007). Smaller-scale installations were also modified for the show, reproduced in the initial materials and arrangements but recomposed in a way that reflected a shift in time and the signification of the objects. For the artist, the process was at once a methodical attempt to recreate and archive ephemeral works and a performative exercise surveying his past. Like the handwritten words on a postcard, all the work in the exhibition, from operating new software programs to the careful stitching on a shoe brush, was performed manually by Ahn himself without any external help. This resolute act can be understood as the artist's conviction to look back and reflect the entirety of his creative undertaking to date.

The first piece on display was a reinterpretation of Ahn's *Ich / Tafel* (1992). Created right after his return from studying in Germany, the original work had "Ich" written on one side and "Tafel" on the other. For the new version, Ahn copied a passage by Adam Zagajewski — who, for his poem, had rewritten, word for word, a letter from a reader. By transferring the reader's reflections again to his work, Ahn seemed to question the relationship between art and its audience and about communicating through the material mediums of art. Just as the receiver was transposed into the sender when the letter became a poem, with Ahn transcribing the passage anew, the revisited piece and its message end up addressing the artist himself as well as the viewer.

The newly composed and altered works contain the thoughts that the artist has added, allowing viewers to read the passage of time and the changes that have taken place as a result. *Solidarity Makes Freedom* (1992), which originally had three coats conjoined in a row with the words "solidarity," "power," and "freedom" written on them in German, was rearranged in a circle. *2/3 Society* (1991), a set of three black shoes connected in a line, was also reinstalled in a circular form for the solo show. Both highlighted the ambivalent and paradoxical relationship between the individual and society, solidarity and exclusion. *From Where They Left — Stormy Ocean* is a particularly interesting modification of the original work, which is a combination of a painting, an installation, and a performative piece, first introduced at the 2012 Gwangju Biennale. At the time, the artist had painted a stormy ocean on 200 separate canvases that he scattered around the back alleys and fields of the city of Gwangju before the start of the biennale. He then put out ads throughout the duration of the biennale seeking the paintings and exhibited roughly 20 pieces that were returned to him. Through the partial image of the sea as represented through the recovered paintings, the artist prompted the viewers to envisage the missing parts and imagine the piece in its entirety. The work reminded viewers that appreciation of art is not only limited to seeing the material object before their eyes, but also a process of internal visualization. For the latest exhibition, Ahn repainted every single piece,

including the missing parts. The wholly reworked artwork, rather than offering the completed work that viewers could not see back in 2012, simply pointed to a past that the present viewer had not experienced, reframing an incident that involved the disappearance and partial recovery of an artwork. The restored painting invited viewers to picture the parts that have been missing for 20 years and that to this day may still exist somewhere, somewhat like a message in a bottle that one has sent out to sea, and that continues to float in some unknown waters.

Ahn's early "object sculpture" work that engaged both the material itself and its underlying meanings was transformed into large-scale installations to construct spaces of experience. Throughout this transformative journey, Ahn has produced artworks that explore the relationship between the small and the big; the forgotten and the should-be-remembered; the common and the monumental. His work constantly subverts these associations and deals with objects or events that embody such questions. Ahn has employed forms of "retrospection" as his primary practice method during this past year — following his retirement as a professor — a gesture more of subtly shifting his practice than a radical transition to being a full-time artist again. Rather than celebrating the past and earlier accomplishments, Ahn has gathered past works and examined how his attitude and thoughts toward each one of them have evolved or remained unaffected over the years; this seems to have been for him an effort to put things in order and to prepare for the next stage. What is more, the artist did not conceal his curiosity about how contemporary viewers would respond to his works presented again after such a long span of time. For Ahn, the ambiguity of an artistic practice that attempts to communicate with the outer world while investigating the inner mind is not a contradiction or an obstacle. Rather, he considers it to be the inherent nature of artwork that exists in a hybrid state of materiality, while continually remaining open to alternative possibilities and interpretations.

Of his experience concerning tearing away a rusty fence and building a wall of bricks in its place after moving into a new house, the artist writes:

> It has been a year since I moved away from an apartment into this house situated in what feels like a vast deserted stretch of land. As I stack up the brick wall that separates me from the outside world, it dawns on me that my artistic practice has long been that of a loner, just like now. That no neighbor can serve as the motivation for my work; that all reasons come entirely from me and that all responsibility must also fall back on me; that I will become an unsuspecting landmark despite myself in this forsaken place seem to be the ending of all this.[2]

In between building the brick wall, Ahn Kyuchul continues to write postcards, send bottled messages out to sea, wait for absent visitors, and rewrite the names of things. The artist — navigating between communication and seclusion, material and signification, text and image — has sought to expose the meanings on the other side of processes that lead nowhere and situations without any purpose. His latest show, taking on the form of a retrospective, was a letter sent by the artist to inquire after viewers, himself, and his practice.

2. Ahn, "Out in a Secluded House," *The Other Side of Things*, p.241.

The Infinite Presence

Boris Groys

The objects that Ahn Kyuchul shows in his exhibitions or events that he documents in his videos refer to everyday life. They are easily recognizable but at the same time slightly changed. They are changed in a way that makes them unusable, defunctionalized. These objects begin to look somewhat absurd — familiar and strange at the same time. And the events being taken out of the flow of everyday life look also somehow unusual — repetitive, aimless, frozen. Thus, these things and events look strange enough to catch our gaze — but not strange enough to make us forget our everyday life experience and certify that we entered the space of "pure art." In other words, they remind us of everyday life but do not let use them as everyday object or perceive them as everyday events. In this respect they remind me of Martin Heidegger's theory of art as he formulated it in his famous essay entitled "Origin of the Work of Art."

In this text Heidegger states that we encounter the things of the world primarily as tools. We encounter them because we use them. But by using them we overlook them. Of course, all the things can be investigated scientifically. However, science does not perceive things from the perspective of their use and the mode of this use. Rather, it is art that manifests to us our own use of things — and thus tells us the truth about our own mode of existence in the world. The example that Heidegger uses is well known: a couple of shoes on a painting by Van Gogh. The shoes look used, worn out — and, thus they open for us the world in which they are used in a way that made them look used. It can be shoes but it could be also any other kind of technology. And it can also be the things of nature that function for us as raw materials. Here Heidegger reflects upon modern art that tends to show things as worn out, damaged, disfigured, destroyed (as in Cubism), reduced to almost nothing (like in Malevich's Suprematism), and defunctionalized (like through Duchamp's ready-made art).

Now, Ahn proceeds more carefully: he only slightly changes the objects to suggest their defunctionalisation, to produce an effect of strangeness, unfamiliarity of the familiar. And he does it precisely with the goal to make this familiar everyday flow of things visible, experiencable.

Heidegger saw this ability to draw the attention to everyday life as a prerequisite of the "essential artist." However, we know that in our day and age the role of the artist is more often seen in the ability not to demonstrate the course of the things but, rather, to change it — to change the world, as they say. Here, however, one should more precisely analyze the preconditions of the thinking about the artist as a potentially transformative figure.

Indeed, if the artists want to change the world the following question arises: in what way is art able to influence the world in which we live? There are basically two possible answers to this question. The first answer: art can capture the imagination and change the consciousness of the people. If the consciousness of the people will change — then the changed people will also change the world in which they live. Here art is understood as a kind of language that allows the artists to send their messages. And these messages

are supposed to enter the souls of the recipients, change their sensibility, their attitudes, their ethics. It is a, let's say, idealistic understanding of art — similar to our understanding of religion and its impact on the world.

Now, to be able to send their messages the artists have to share the language that their audience speaks. The statues in ancient temples were regarded as embodiments of the gods: they were revered; one kneeled down before them in prayer and supplication; and one expected help from them and feared their wrath and threat of punishment. Similarly, the veneration of icons has a long history within Christianity—even if God is deemed to be invisible. Here the common language had its origin in the common religious tradition. However, no modern artist can expect anyone to kneel before his work in prayer or ask for practical assistance, or use it to avert danger. For that reason many modern and contemporary artists have tried to regain common language with their audiences by means of political or ideological engagement of one sort or another. Religious community was thus replaced by a political movement in which artists and their audiences both participated.

Now to be efficient the engaged art should be liked by the audience — otherwise it will not be able to achieve its propaganda goals. However, the community that is built on the basis of finding certain artistic projects good and likable is not necessarily a transformative community — a community that can change the world. We know that to be considered as really good (innovative, radical, forward looking) the modern artworks are supposed not to be immediately recognized as such by their contemporaries — otherwise these artworks come under the suspicion to be conventional, banal, merely commercially oriented. That is why contemporary artists distrust the taste of the public. And the contemporary public, actually, also distrusts its own taste. We tend to think that the fact that we like an artwork could mean that this artwork is not good enough — and the fact that we do not like an artwork could mean that this artwork is really good. Kazimir Malevich believed that the greatest enemy of the artist is sincerity: artists should never do what they sincerely like because they most probably like something that is banal and artistically irrelevant.

The second answer to the question about how art can change the world is quite different. Here art is understood not as a production of messages but, rather, as a production of things. But if it is understood as a specific kind of technology, art should not have a goal to change the soul of the spectator. Rather, it changes the world in which these spectators are living — and by trying to accommodate themselves to the new conditions of their environment they change their sensibilities and attitudes. Indeed, the artistic avant-gardes did not want to be liked. And — what is even more important — they did not want to be "understood," did not want to share the language their audience spoke. Accordingly, the avant-gardes were extremely skeptical towards the possibility to influence the souls of the public and to build a community of which they would be a part. Rather, they wanted to create new environments that would change the people if these people would put inside these new environments. In its most radical form this concept was pursued by the avant-garde movements of the 1920s: Russian Constructivism, Bauhaus, De Stijl. The artists of the avant-garde also wanted

to build a community — but they saw themselves not as a part of this community. They created things — not messages. They shared with their audiences the world — not the language.

Speaking in Marxist terms: art can be seen as a part of the superstructure or as a part of the material basis. Or, in other words, art can be understood as ideology or as technology. Both interpretations have a long tradition in our culture. And our contemporary attitude towards art is determined by a somewhat confusing and self-contradictory mixture of these two interpretations of art. But in any case, during the period of modernity, artists learned that the desire to become an extraordinary figure — with the goal to dominate the everyday life and become able to transform it — ultimately led them to integrate into the existing (and in this sense quite ordinary) structures of religious or political power. Thus, artists ceased to perceive themselves and to be perceived by others as exceptional figures endowed by God or nature with some extraordinary powers of creativity and change.

This insight into the ordinary character of the artistic practice expands also on the artworks. The museum visitor is supposed to spiritually leave the everyday reality and to become absorbed in the aesthetic contemplation of art. However, the precondition for such an aesthetic contemplation is the dissimulation of the material, technological, institutional framing that makes this contemplation possible. And, indeed, if the museum visitor sees the artworks as isolated from profane, practical life, the museum staff never experiences the artworks in this socialized way. The museum staff does not contemplate artworks but regulates the temperature and humidity level in the museum spaces, restores these artworks, removes the dust and dirt from them. In dealing with the artworks there is perspective of the museum visitor — but there is also a perspective of a cleaning lady who cleans the museum space as she would clean every other space. The technology of conservation, restoration and framing are profane technologies — even if they produce the objects of aesthetic contemplation. There is a profane life inside the museum — and it is precisely this profane life and profane practice that allow the museum items to function as aesthetic objects. The museum does not need any additional profanation — it is already profane through and through.

The fact that in our time artwork is seen only as a thing among many other ordinary things and the artist is only a human being among many other ordinary human beings can become a source of frustration. But it should not be necessarily the case. If the artist is merely one from the crowd, he ceases to be extraordinary but becomes paradigmatic and representative. And, indeed, today, art is the only place in which the truth of the ordinary individual human existence as such can be manifested. Our world is dominated by big collectives: states, political parties, corporations, scientific communities etc. Inside these collectives the individuals cannot experience the possibilities and limitations of their own actions — these actions become absorbed by the activities of the collective. However, our art system is based on the presupposition that the responsibility for producing this or that individual art object or undertaking this or that artistic action belongs to an individual artist alone. Thus, in our contemporary world, art is the only recognized field of personal responsibility. There is, of course, an unrecognized

field of personal responsibility — the field of criminal actions. The analogy between art and crime has a long history. I will not go into it. However, it is also true that when the artist remains on the level of the everyday life but wants to show it instead of transcending or changing it, the artist has to put into question at least some everyday presuppositions and perceptions.

When we move inside the flow of everyday life, we are always guided by certain projects and plans. All our actions seem to be teleologically directed and legitimized by their alleged goals. However, when we take a certain distance from the flow of ordinary life it becomes to look as being potentially infinite and in any case non-teleological. And the particular goals that direct our actions begin to look uncertain and even absurd.

In the short preface to the catalogue of his works Ahn very powerfully expresses this feeling. He writes: "Without realizing their goals, our actions repeat aimlessly. The aims deviate as the means betray the aims and the future we sought fails to arrive. The place we believed we arrived at keeps breaking under our feet and we always find ourselves back where we started." However, Ahn does not see this experience of the aimlessness, of the non-teleological character, only as a failure and a burden. Rather, he sees here a chance to take an ascetic attitude towards life that allows us to live and act beyond illusions and expectations. Thus, Ahn writes further: "In other words, this is the state of letting nature be, the state sought by the traditional ascetic. Walking without destination. Emptying the mind/heart. The pursuit of silence. Notwithstanding the danger of falling into a state of blind existence, if we are to inquire if there is indeed something like

meaning in our lives, it may become unavoidable to ultimately eliminate aims from our lives, or the very will to realize some result, and resolve ourselves to the process of just 'living' life itself. In so far as questioning if there is indeed meaning in working, or if there is meaning in our existence often results in vain, we may have to put into practice processes without aims."

I think that this thematization of the non-teleological movement of the everyday life is the basic one for contemporary art — and it makes Ahn a truly contemporary artist, i.e. an artist who is interested not in the past or future but in the present, in the here and now of contemporary life. That does not mean that the artist takes here a passive, contemplative position towards the ordinary life. Such a position is possible only if one believes in a possibility of transcending the ordinary reality. In a seemingly paradoxical manner it is precisely the very requirement of activity and action — directed against the traditional concept of contemplation — that produces the effect of the non-teleological flow of everyday life.

Today, we are living in a time of political and theoretical activism. Contemporary critical discourses create, indeed, a state of urgency — even a state of emergency. They tell us: we are merely mortal, material organisms — and we have little time at our disposal. Thus, we cannot waste our time through contemplation. Rather, we have to act here and now — because time does not wait, because we do not have time enough for further delay. In fact, these discourses demonstrate their solidarity with the general mood of our times. Earlier, recreation meant passive contemplation. In their free time people went to theatres, cinema, museums — or stayed at home to read

books or to watch TV. It was what Guy Debord described as a society of spectacle — a society in which freedom (in a form of free time) was associated with passivity. But today's society is quite different from the society of spectacle. In their free time, people work: they travel, exercise, and play sports. They don't read books but write for Facebook, Twitter or other social media. They do not look at art but take photos, make videos, send them to their relatives and friends, etc. People have become very active indeed. They design their free time by practicing different types of work. This activism on the part of humans also correlates with contemporary media, which itself is dominated by moving images (film or video). So one can say that a call to action from activist discourses fits very well with the contemporary everyday and media environment. From all sides one hears the call: change yourself, transform the world, etc.

The call to activism and action has it source in modern and contemporary critical theory. Critical theory — from its beginnings in the works of Marx and Nietzsche — sees the human being as a material, finite, mortal body without access to anything infinite or eternal, ontological or metaphysical. That means that there is no ontological, metaphysical guarantee of success for any human action. Any human action can be at any moment interrupted by death. The event of death is radically heterogeneous in relationship to any teleological construction of history: death does not have to coincide with fulfillment. The end of the world does not have to necessarily be apocalyptic — revealing the truth of human existence in the world. Thus, we know ourselves to be involved in an uncontrollable play of material forces that makes all our actions contingent on one another. We watch the permanent change of fashions. We watch the permanent development of technology that permanently makes our world experience obsolete — so that we have permanently to abandon our skills, our knowledge, our plans as not up to date any more. Whatever we see, we expect its disappearance sooner rather than later. Whatever we plan today, we expect that these plans will change tomorrow.

In other words, critical theory confronts us with the paradox of urgency. The basic image that theory offers to us is the image of our own death — the image of our mortality, radical finitude, lack of time. By offering us this image, the theory produces in us the feeling of urgency — the feeling that leads to our readiness to answer its call for action now rather than later. But at the same time this feeling of urgency and lack of time prevents us from basing our actions on long-term planning, from having great personal and historical expectations concerning the results of our actions. Here an action is conceived from the beginning as having no specific ending — unlike an action that ends when its goal is achieved. Thus, any action becomes infinitely continuable and/or repeatable. The lack of time becomes transformed into a surplus of time, in fact, an infinite surplus of time. The present becomes infinite repetition of the here-and-now. It is this infinitization of the presence that makes contemporary art possible. The present is not experienced here as a unique, fleeting, unrepeatable moment between the past and future but, rather, as an episode of the potentially infinite repetition of the same. The present can be a moment of change — but the next moment will be also a moment of change just as it was

the moment before. When the change does not lead to any ultimate, unchangeable result it becomes repetitive.

But the question remains: what is the social relevance of such a non-instrumental, non-teleological, artistic performance of life?

Now I would suggest that it is the production of the social as such. Indeed, we should not think that the social is always already there. Society is an area of equality and similarity: originally, society, or *politeia* emerged in Athens as a society of both the equal and the similar (which does not mean based on sameness). Ancient Greek societies — which are a model for every modern society — were based on commonalities, such as upbringing, taste, language. Their members were in a certain way substitutable/exchangeable. Every member of this society — at least potentially — could do what the others could also do in the fields of sport, rhetoric or war. But traditional societies based on pre-given commonalities do not exist any more.

Today we are living not in a society of similarity but, rather, in a society of difference. And the society of difference is not a *politeia* but a market economy. If I live in a society in which everybody is specialized, and has his or her specific cultural identity, then I offer to others what I have and can do — and get from them what they have or can do. These networks of exchange also function as networks of communication, as a rhizome. Freedom of communication is only a special case of the free market. Now, theory and art that perform theory, produce similarity beyond the differences that are induced by the market economy — and, therefore, theory and art compensate for the absence of traditional commonalities. We are different in our modes of existence — but

similar due to our mortality and our participation in the non-teleological flow of things. In other words we are all similar precisely on the level of our existence that is thematized by Ahn throughout his art. He creates installations and spaces that are minimalist, ascetic — and at the same time give to the visitors a possibility of shared experience, of common presence.

Saying that, I do not have in mind something like relational aesthetics. I also do not believe that art can be truly participatory or democratic. Our understanding of democracy is based on a conception of the national state. Today, we do not have a framework of universal democracy transcending national borders — and we never had such a democracy in the past. So we cannot say what a truly universal, egalitarian democracy would look like. Beyond that, democracy is traditionally understood as the rule of the majority. Of course, we can imagine democracy as not excluding any minority and operating by consensus — but this consensus will necessarily include only what we call "normal, reasonable" people. It will never include "mad" people, children, etc.

It will also not include animals. It will not include birds. But, as we know, St. Francis also gave sermons to animals and birds. It will also not include stones — and we know from Freud that there is a drive in us that compels us to become stones. It will also not include machines — even if many artists and theorists wanted to become machines. In other words an artist is somebody who is not merely social — but super-social, to use the term that was coined by Gabriel Tarde in the framework of his theory of imitation. The artist imitates and establishes himself or herself as similar and equal

to too many organisms, figures, objects, phenomena that will never become a part of any democratic process. To use a very precise phrase by Orwell, some artists are indeed more equal than others. Contemporary art is often criticized for being too elitist, not social enough. But the contrary is the case: art and artists are super-social. And, as Gabriel Tarde rightly remarks, to become truly super-social one has to isolate oneself from the society he or she is living within — and become sovereign. Ahn creates his installation spaces inside the conventional, public spaces of a museum. However, if the visitors enter Ahn's installations they find themselves in a new territory that is governed by laws that were established by the artist in a sovereign manner. That is precisely why this territory is opened to everybody who is ready to abide by these laws.

Ahn Kyuchul: An Intent Observer of the World

Woo Jung-Ah

THE SENTIMENT OF THE ABANDONED

Ahn Kyuchul usually describes losing something as "(it's been) left." "Things were constantly leaving him."[1] For Ahn, everything that disappeared "left" him, and therefore, he was "abandoned." Certainly, it is the artist himself that "lost something," but he insists that he can be seen as abandoned, because he has not intended to lose anything and did nothing to precipitate the loss.[2]

Ahn's texts, which have been compiled over a long period of time, constantly reveal the sense of emptiness and sorrow that is the result of something leaving him against his will, making him feel abandoned. If the plaintiveness of the abandoned person is his dominant sentiment, he must be someone who often loses things. Otherwise, he may be particularly sensitive about things disappearing from his life, and thus he constantly recalls these losses with a broken heart:

> Whenever things disappear without forewarning, there are associated feelings such as surprise or confusion; an anger at being blindly abandoned; a sadness and regret that attack him. Thus, he

1. Ahn Kyuchul, "Departing Objects," *Nine Goldfish and Water in the Distance* (Seoul: Contemporary Literature, 2013), p.117.
2. Ahn Kyuchul, "Throwing Away and Losing Something," *The Man's Suitcase*, 2nd edition (Seoul: Contemporary Literature, 2014), p.146.

needs indifference and a sense of exaggerated cheerfulness to remain immune from such feelings. The combination of all these emotions becomes his typical emotional state.[3]

Certainly, he was abandoned by not only mere objects like an umbrella but also by the beloved people and (a certain kind of) art. At one moment, Ahn realized that he "cannot fill the empty space with regret, sorrow and self-pity regarding these missing things."[4] Should that be the case, the labor of Ahn Kyuchul — who never stops thinking, writing, or making objects — could very well be a process of his desperate efforts to fill the empty space left behind by those who have abandoned him.

WHAT IS MISSING AND
WHAT IS LEFT
1. FOOLHARDY WORK
AT THE DESK

Ahn Kyuchul's father "had him leave"[5] early in his life. Ahn's father was a surgeon in a small town in the provinces, and after finishing grade three Ahn was sent to a relative's home in Seoul for education. Upon leaving, Ahn had limited contact with his father up until his 20s, which is when his father suddenly passed away. However, Ahn still firmly believes that his workaholic tendency — his habit of sitting at a desk for hours on end to draw and write — is due to a temperament inherited from his father.[6]

Ahn's most vivid memory from childhood is of his father transcribing books. His father was constantly copying out texts and illustrations from thick books on surgical operations written in foreign languages. While constantly drawing and writing out things until the bunches of paper filled the house storage, his father would sometimes draw a horse or airplane for little Ahn. Although Ahn Kyuchul recalls this as a "fascinating memory," he also refers to the transcription as "foolhardy work."[7] And yet he may be as "foolhardy" as his own father in that Ahn, a fine artist, contributes an essay with a drawing to a literary journal, *Contemporary Literature* every month.[8]

It is not surprising that a desk frequently appears in Ahn Kyuchul's essays and drawings. When looking at desks in his drawings — such as the lamp that pours darkness instead of light onto a desk,[9] the artist who tries hard to push a desk attached to a huge steel beam compass,[10] and a desk at which one sits at to confess something without anyone hearing it[11] — his desk seems to be somewhere he can face such a forlorn world, a tool by which to do the same thing over and over, and a secret place where he can completely reveal himself away from the prying eyes of others. At his desk, Ahn pursues a sense of freedom while ceaselessly writing and drawing in a small notebook.

On his compass-type desk, which is designed to rotate in the same place no

3. Ahn Kyuchul, "Departing Objects," *Nine Goldfish and Water in the Distance*, p.117.

4. Ibid., p.118.

5. Ahn Kyuchul, "Memory of My Father 10: Sculptor Ahn Kyuchul," *The Chosun Ilbo* (March 24, 2004).

6. Ahn Kyuchul, interview by Woo Jung-Ah, Seoul, July 4, 2013.

7. Ahn Kyuchul, "Memory of My Father 10: Sculptor Ahn Kyuchul," *The Chosun Ilbo* (March 24, 2004).

8. *Nine Goldfish and Water in the Distance* is a book the artist published in 2013. It is a collection of 53 articles and drawings that he contributed to *Contemporary Literature* from January 2010 onwards. The article series was mainly from the work notes he writes almost daily. Ahn's writings are autobiographical essays and some of his other works. Earlier, in 2011, he published a collection of essays called *The Man's Suitcase*.

9. Ahn Kyuchul, "The Desk of Darkness," *Nine Goldfish and Water in the Distance*, pp.18–21.

10. Ibid., pp.22–25.

11. Ibid., pp.48–51.

matter how hard you push it, he wrote "Arbeit macht frei (Work makes [you] free)." The slogan is infamous for being written atop entrances to Nazi concentration camps. Here, the word "free" is synonymous with the word "death." Even today, in an age of rampant capitalism, there still exists the paradoxical relationship between "labor" and "freedom." In *Fatigue Society*, philosopher Byung-Chul Han wrote that the individuals who have internalized "the achievement-based regulation, which has become a new principle in the post-modern labor society," exploit themselves as "animal laborans." He adds that self-exploitation is more efficient than exploitation by others because it "accompanies a feeling of freedom."[12] In a sense, Ahn's writing seems to represent the typical view of labor in a post-capitalist society where desire for freedom is paradoxically associated with exploitation. As he puts it:

> I have no choice but to work if I want to be free from fear of hunger, poverty, illness, and misfortune... If I were to describe myself, a certified workaholic, it would be something like this: I never stop working and feel that I am free as a result of the work. Then there would be a sudden pause. As someone who repeats the same routine over and over, just like treadmill or Sisyphus at work, I would then ask what I am doing. There are days when I can't remember anything at all.[13]

Actually, what compelled him to enter the world of writing, a kind of labor that was not exactly regarded as artistic in Korea, was simply a need to make a living. After graduating from an art college in 1977, Ahn became a magazine editor "in need of a job."[14] He was occupied with the writing job for the next seven years. Later, after coming back from studying in Germany, his status as the sole breadwinner hadn't changed, and his solution to deal with his anxiety and loneliness fell to his writing.[15] For him, writing was a way to gain his freedom in a capitalist society. However, turning to writing was never the result of internalizing an "achievement-based" regulation, which became the standard in *Fatigue Society*, according to Byung-Chul Han, because Ahn Kyuchul's writing is failure-oriented rather than achievement-oriented. As a result, his labor is shockingly unproductive.

2. A BANAL, TRIVIAL LIFE
Ahn Kyuchul referred to the sudden death of the artist Yiso Bahc, whom he collaborated with after coming back from Germany, also as a "disappearance." He recalled Bahc's death together with a glass bottle that Bahc once floated on the Pacific Ocean after attaching a GPS to it:

> Rather, it aims at making the bottle disappear in the middle of the Pacific Ocean, determined to exit from our world. In this case, the GPS was used to prove that the bottle moved to a certain point which couldn't be tracked even by satellite. Shortly after carrying this out, the artist suddenly left this world,

12. Byung-Chul Han, *Fatigue Society*, trans. Kim Taehwan (Seoul: Moonji Publications, 2012), pp. 27–29.
13. Ahn Kyuchul, "Arbeit macht frei," op. cit., p.25.

14. Ahn Kyuchul, "Artist's Note," *Art Museum*, no.96 (Seoul: The Korean Art Museum Association, July 26, 2010).
15. Ahn Kyuchul, "In Order to Change the World: Regarding Vilem Flusser's *Vom Stand der Dinge*," *Daesan Munwha*, no.27 (Seoul: The Daesan Foundation, 2008), p.116. Ahn has said how this book had a significant influence on his work.

too... This represents a voluntary disappearance.[16]

As a result of Bahc's death, Ahn said he became the "left behind, the survived, or the bereaved" all of a sudden.[17] Of course, Yiso Bahc's death of a heart attack at the age of 46 was by no means "voluntary" but more dramatic than anything else. The sad news was delivered to the art world over the course of a month after Bahc's death, and Ahn was one of the small number of his acquaintances who attended the belated memorial ceremony in confusion.[18]

While studying in Germany, Ahn constantly wrote about the latest trends in European art circles through his contributions to art magazines. At the same time, Yiso Bahc was playing a similar role in the U.S. After the two artists returned to Korea in the 1990s, they influenced the Korean art world by introducing post-modernism and conceptual art with their experiments and intelligent approaches. In the midst of this, Bahc suddenly passed away. When Ahn learned of his death, it had already become an incident in the past, as it had occurred more than a month previous. Ahn mourned his friend's death and considered this a "powerful performance," or an extension of Bahc's work.[19]

In 2006, a posthumous exhibition on Yiso Bahc's work was held at Rodin Gallery under the title *Divine Comedy*.[20] At the gallery, Billy Joel's *Honesty* was playing in Korean as translated and sung by Yiso Bahc: "If you look for truthfulness you might just as well be blind. It always seems to be so hard to give. Honesty is such a lonely word. Everyone is so untrue..." Bahc translated the lyrics in such a literal and "honest" way that the Korean lyrics penetrated the minds of the visitors. Put another way, Bahc's death was mythicized — he desired an honesty "that's hard to find in a world where everyone is so untrue," until he finally chose to leave this world behind.

The word "honesty" is repeated many times in Ahn's work notes.[21] For him, honesty was another expression for "authenticity," or his ethical belief that art should still be a tool for criticizing reality even when no one trusts the revolutionary potential of art under the hegemony of neo-conservatism that has dominated society since the late 1980s.[22]

Sociologist Kim Hong-jung has defined authenticity as "a value system that defines a good and desirable life as well as a moral ideal. It is an attitude that believes self-realization is the greatest virtue in life." He has also said that authenticity was the driving force for Korea's democratic movement in the 1980s. In other words, authenticity is an attitude whereby one doesn't hesitate to passionately criticize and vehemently protest the social contradictions and pressures which interrupt an individual's "desirable life and true self."[23]

16. Ahn Kyuchul, "A Letter in a Glass Bottle," *Nine Goldfish and Water in the Distance*, pp.106–107.
17. Ahn Kyuchul's work notes (February 27–July 17, 2012).
18. Roh Hyeong-seok, "The Lonely Death of Artist Bahc Mo," *Hankyoreh 21* (June 10, 2010); Lee Mu-kyeong, "Installation Artist Yiso Bahc's Belated Funeral," *The Kyunghyang Shinmun* (June 6, 2004).
19. Ahn Kyuchul, "A Letter in a Glass Bottle," op. cit., p.107.
20. Cho Chae-hee, "Divine Comedy: A Retrospective on Yiso Bahc," *Yonhapnews* (March 8, 2006).
21. Ahn Kyuchul's work notes. Unidentified date.
22. Ahn Kyuchul, "Searching for the Alternative to Korean Sculptures in the 1980s," *Towards People's Art: A Decade of Reality and Utterance* (Seoul: Science and Thoughts, 1990), pp.152–153.
23. Kim Hong-jung, "The Origin and Structure of Authenticity," *Sociology of Heart* (Paju: Munhakdongne, 2009), p.17. The first draft of this article is "Sociology of Heart: The Origin and Structure of Authenticity," *Korean Sociology*, vol.43, no.5. (Seoul:

Consequently, authenticity is necessarily related to a premature death. Kim goes on to explain this as follows:

Authenticity may be a highly ideal goal which cannot help failing in reality. The subject of authenticity wants moments of life to burn like flames. In order for authenticity to be fully realized, it must logically be required to reach a fateful suspension at the purest, strongest, most serious and beautiful point of climax before it is polluted or corrupted by worldly logic. That is a form of life-death model called a premature death.[24]

Later, Kim Hong-jung discussed those who were left behind as a result of the dramatic, premature death: "Under the influence of such a myth, everyday existence and survival may appear to be something less authentic, wasteful, and even shameful."[25] If this is the very limitation or violence of authenticity, Ahn Kyuchul — who had actually become a survivor — was living a violent reality more acutely than anyone else:

Those who die prematurely make people who are left behind realize they are faint-hearted snobs and timid spectators... By looking at them from behind, we finally come face to face with a space like the cosmos, which in turn reveals the trifling and boring aspects of our everyday lives.[26]

As an anniversary of Bahc's death drew near, Ahn remembered the last time they saw each other, saying how he couldn't forget the question he raised to himself: "What more can be done after this powerful performance which makes the artist's disappearance an artistic practice?"[27] In truth, there's nothing more powerful than death which a survivor, faint-hearted snob, or the timid spectator can choose from.

3. STANDING ON THE FRINGE OF THE ART WORLD

For Ahn Kyuchul, art may be the most problematic missing thing, one whose sudden disappearance, like fireworks, makes the lives of others look trifling and even contemptible, just like the untimely death of the colleague artist. As an artist and intellectual who lived in the 1980s, Ahn believed in art as the Messiah who would come to save reality from a huge absurdity. However, art as the Messiah was lost in the midst of a parallax gap that occurred while Ahn was in Germany.[28]

In 1982, when Ahn Kyuchul was the editor at *The Quarterly Art*, a prestigious art journal, he started becoming influenced by certain members of Reality and Utterance, a group of young writers and artists.[29] Through Reality and Utterance, the artist broke from the conservative idea of art, which was deeply involved with formalism, and took a critical look at the reality of the times. Ahn describes this conversion as a "crucial self-division of a lethargic and cynical bystander."[30] Yet it couldn't

27. Ahn Kyuchul, "A Letter in a Glass Bottle," op. cit., p.107.
28. "Parallax gap" was borrowed from Slavoje Žižek, *Parallax View*, trans. Kim Seo-yeong (Seoul: Mati, 2009).
29. Kim Jeong-heon, Ahn Kyuchul, Yoon Beom-mo, Im Ok-sang ed., *Beyond the Political: 30 Years of Reality and Utterance* (Seoul: Hyeonsilmunhwa, 2012), pp.234–235.
30. Ahn Kyuchul, "Liberation from Holy Art: My Encounter with Reality and Utterance," *Reality and Utterance* (Seoul: Youlhwadang, 1985), p.146

Korean Sociological Association, 2009).
24. Ibid., p.38.
25. Ibid., p.39.
26. Ahn Kyuchul's work notes (February 27 to July 17, 2012).

have been easy for him to engage with the art movement that called for social changes by joining Reality and Utterance, which would later become the catalyst for Minjung art (people's art) in Korea, while he was fully occupied by an authoritative artistic institution.

In 1986, Ahn officially took part in a Reality and Utterance exhibition, the one and only time he joined one of the group's exhibitions. The next year, he went abroad to study art. In other words, he missed a huge protest in 1987 that provided a dramatic turn in Korea's democratization along with the climax of the people's art movement. However, while overseas, Ahn did witness rampant cynicism and disillusionment about democratization and revolutionary idealism in the wake of the 1968 student movement.[31] Progressive artists at the time had already given up on art or become famous artists in institutionalized art circles.[32]

In 1990, when recalling art in the 1980s, Ahn compared it against the backdrop of the 1968 student movement, warning people about the danger of "commercialism, careerism, and the pursuit of occupational success as an artist" and how that would soon take root in Korean society.[33] In Germany, he saw in advance the future of revolutionary art (or people's art) and the strict, moral culture dominated by authenticity.

When discussing changes in Korean society, Kim Hong-jung and Sim Bo-seon referred to the democratic Korean society after 1987 as the "87 regime." They then referred to the society after the 1997 IMF crisis as the "97 regime," claiming "neo-liberalist globalism." If the 87 regime was the age of authenticity, they argued, the 97 regime was the age of post-authenticity, an "age of snobbism" in which survival became the highest value.[34] Because Ahn Kyuchul returned to Korea in 1995, he couldn't live the "age of authenticity" in the truest sense, and ended up only dealing with the age of snobbism both in Korea and Europe.

In 1994, Minjung art successfully became part of institutionalized art through a large-scale retrospective titled *Fifteen Years of Minjung Art: 1980–1994*, which was held at the National Museum of Modern and Contemporary Art in Gwacheon. The official approval of Minjung art does not necessarily mean its loss of authenticity or submission to snobbery. However, the exhibition was hailed by many as one of the top 10 cultural products of the year with its 70,000 visitors[35] on the one hand, while the progressive artists dubbed the show "the funeral of Minjung art[36] on the other hand. Regarding the controversy, critic Sung Wan-kyung doubted whether the exhibition could even make Minjung art relevant to society in the 1990s. In some ways this question exposed the condition of Korea's art world, where

31. Roh Hyeong-seok, "Artist Ahn Kyuchul: Truth behind Ordinary Objects," Naver Cast (http://navercast.naver.com/contents.nhn?rid=5&contents_id=392). Ahn Kyuchul, "Art against Giant Commercialism," *Monthly Art* (Seoul: Joongang Ilbo, December 1989), pp.55–62. In this article, he discusses the political gap between Germany's 68 generation artists and later generation in the late 1980s.
32. Ahn Kyuchul, "Searching for the Alternative to the Korean Sculpture in the 1980s," *Towards People's Art*, p.152.
33. Ibid., p.153.

34. Sim Bo-seon, Kim Hong-jung, "Genealogy of Snobbism after 1987," *Munhakdongne* (Paju: Munhakdongne, Spring 2008), pp.367–386; Kim Hong-jung, op. cit.; Sim Bo-seon, *Blackened Art* (Seoul: Minumsa, 2013).
35. Yim Beom, "Top 10 Cultural Products of 1994: Fifteen Years of Minjung Art," *The Hankyoreh* (December 6, 1994), p.16.
36. Lee Joo-heon, "Review: Fifteen Years of Minjung Art: The Retrospective and Prospective," ARKO (http://www.arko.or.kr/zine/artspaper94_03/19940314.htm).

the authenticity as a strong moral zeit-
geist was increasingly losing its effec-
tiveness.[37]

After returning to Korea, Ahn was
criticized by conservative sculptors who
said he was more interested in concepts
than in creation, and by the Reality and
Utterance generation who said that he
was engaged in philosophical "Ger-
man-style work."[38] As for his relation-
ship with Reality and Utterance, Ahn
was conscious that his work was on the
fringe rather than in the field of reality:

> Looking back now... my work is
> different from a more daring and
> aggressive Minjung art. My view is
> more like a bird's-eye view from a
> skyscraper rather than the view that
> others have from the street, and the
> difference in the perspectives put
> my work on the "fringe," away from a
> so-called "field of reality."[39]

The fringe Ahn Kyuchul mentioned
may be his social status, someone who
remains awkwardly between an ordi-
nary citizen who has to compromise
with reality and a revolutionary war-
rior who pursues authenticity. What it
really boiled down to, however, is the
parallax views that he inevitably expe-
rienced between Korea and Europe. On
the other hand, it was also a matter of
the time difference that occurred while
he was moving between Korea and
Europe. He was waiting for the art as
the Messiah, which will protest against
the suppression of power, criticize the

social absurdities, and herald a new era
of justice. Yet, the art never really came
to him. Or perhaps it has already gone
before he could witness it.

From the moment he realized the
art he was waiting for never really came
to him, he started writing and drawing
more actively,[40] and his desk became
somewhere to face the desolate, hope-
less space where the trifles and bore-
dom of everyday life take place after
revolutionary art dramatically evapo-
rated. Yet he was always mindful of the
responsibilities for those he missed or
those who had abandoned and left him.
The core of authenticity may lie not in
something that disappeared, like fire-
works, but in the sorrow of a survivor
who is ashamed of his own survival.[41]
Thus, Ahn Kyuchul, the survivor, chose
writing as a means of practicing art
while standing on the fringe.

THE MOMENT NOTHING
HAS HAPPENED

For Ahn Kyuchul, life is a tedious nar-
rative that usually consists of continu-
ous "moments just before something
happens":

> Just before flowers bloom; just
> before a glass cup falls to the floor;
> just before a child bursts into tears
> after holding them in for some time;
> just before someone falls in love
> for the first time; just before the
> morning sun rises, which might be
> the last time sunrise for someone
> out there; just before something
> incomprehensible suddenly reveals
> itself; just before one hears a doctor
> tell them to prepare for death... This
> moment is always the moment just

37. Sung Wan-Kyung, "After Viewing the Fifteen Years
of Minjung Art Exhibition," *The Hankyoreh* (February
8, 1994), p.11.
38. Lee Ken-shu, "Ahn Kyuchul: A Mediator of Objects
like Language and Language like Objects," *Koreana*,
vol.19, no.2 (Seoul: Korea Foundation, Summer 2005),
pp.36–41.
39. Ahn Kyuchul, op. cit., p.152. In "Artist's Note," *Art
Museum* (July 26, 2010), he writes how it is his "given
role" to stay on the fringe.

40. Ahn Kyuchul, "Searching for an Alternative to
Korean Sculptures in the 1980s," *Towards People's Art*,
p.153.
41. Kim Hong-jung, op. cit., pp.17–19.

before something happens. Things haven't occurred yet, but they are about to occur and are ready to occur anytime.[42]

When flowers bloom it is enchanting. However small a glass cup may be, it is jarring when it breaks into pieces and they go all over the place. When a child bursts into tears, the peace of daily life suddenly disappears from that moment on. And when someone falls in love for the first time, it may be a heart-wrenching tragedy from that moment on. Often films and dramas start in precisely this way, with the protagonists rushing towards the story's climax. The story only ends with a dramatic conclusion regardless of whether it is happy or sad.

Dramas usually do not show withered flowers, chores being done like bending down to clean up broken pieces of glass, or a realistic comment that one's first love was not anyone special. However, Ahn conceived a realistic drama of the "moments just before things happen," in which there is only mindless repetition of trivialities with no dramatic catastrophe:

It is the appearance of a fedora that is thrown up in the air and endlessly keeps falling. Although it continues to fall, it never actually touches solid ground. By eliminating the presumption that the hat falls to the ground, the condition of having nothing happen never ends. I'm trying to come up with a story that has no dramatic element to it at all.[43]

Ahn devises with great efforts stories in which nothing happens, and ceaselessly writes and draws every day at the desk in order to design meaningless incidents with useless repetition. In other words, he seems to be determined to constantly live the simple life of an ordinary citizen without ever catering to any master discourse. This might be his way of fulfilling his obligation to live as a survivor after his father (someone maintained honor and dignity as a doctor at a humble hospital before he died.[44]) and an artist colleague (who became a symbol of honesty through his premature death) who died or after the age of revolution (which became just a memory in history today) was over.

Ahn was not lazy in planning the events that nothing really happens but could be destructive due to its irrationality, as with making Tom and Jerry unable to ever meet again, or in having the two main characters in *Les Miserables*, Jean Valjean and Javert, not know each other and never meet.[45] In short, Ahn puts a great deal of effort to write "stories with no lesson, dramatic tension, twist, or conclusion. Stories which are, quite simply, purely designed to fill the emptiness of life."[46]

A story often deals with the process of solving conflicts or contradictions. If there is no conflict, obstacle, or problem, there is no story either. When a story is told, there should be a conflict or problem present, and the characters should talk about it. A life without a story lacks something and becomes boring and meaningless. People should fill their lives with stories even if they are redundant. To

42. Ahn Kyuchul, "Time Just Before Things Happen," *Nine Goldfish and Water in the Distance*, p.129.
43. Ibid., p.131.

44. Ahn Kyuchul, "A Signboard," *The Man's Suitcase*, pp.130 – 134.
45. Ahn Kyuchul's work notes. Unidentified date.
46. Ahn Kyuchul, "A Story of Rejected Love," *Nine Goldfish and Water in the Distance*, pp.140 – 143.

imagine a life without a story means
to consider accepting the emptiness
of life as it is.**47**

Ahn Kyuchul defined this kind of inactivity as "Bartleby's resistance."**48** In 1853, Herman Melville published a short story called *Bartleby the Scrivener*. The main character, Bartleby, enters a law office on Wall Street and works hard copying documents for some time. Then, one day, he stops doing anything while perpetually repeating "I would prefer not to..." to his boss, a lawyer and narrator of the story.**49**

Bartleby's refusal to do anything for anyone, including his boss, while living at a desk in one corner of the office with neither an aggressive nor impolite attitude is similar to Ahn Kyuchul's style in pursuing a "life like a plant," one that is clearly separated from the outside world.**50** However, there is a critical difference between the two because Bartleby neglected his main duty in writing, yet Ahn is always writing something at his desk. Alternatively, Ahn is very much like Bartleby in that Ahn is committed to writing and drawing, while neglecting his role as a sculptor, someone who is supposed to create monumental works of art.

Published in the mid-19th century, Bartleby was seen as someone who passively resisted Wall Street's ways and its fueling of that era's capitalism. As it turns out, Bartleby was not very well known at the time of the story's publication, but since the late 20th century so many writers have begun interpreting him in new ways that the term

"Bartleby industry"**51** has been coined. Bartleby has been especially supported by leading scholars in political philosophy today such as Gilles Deleuze, Giorgio Agamben, Slavoj Žižek, Michael Hardt and Antonio Negri. As mentioned earlier, Bartleby was a character who provided the possibility of a totally new type of resistance and revolution in the capitalist system of a post-industrial society, where labor leads to freedom and freedom is followed by exploitation.

For Deleuze, he starts his discussion on the subject with the fact that Bartleby's repetitive praise "I would prefer not to" is not totally incorrect grammatically, but is not commonly used either. He indicated that Bartleby's formula is destructive because it is neither affirmation nor negation but keeps the (im)possibility of all behavior delayed without showing what he actually does prefer.**52** In the short story, the lawyer constantly tries to reason and understand what intention exists behind Bartleby's behavior, or if there is some kind of inevitable reason behind such an abnormal condition. However,

47. Ahn Kyuchul's work notes. Unidentified date.
48. Ahn Kyuchul's work notes. Unidentified date.
49. Herman Melville, *Bartleby the Scrivener*, trans. Gong Jin-ho (Paju: Munhakdongne, 2011).
50. Ahn Kyuchul, "Memory of My Father 10: Sculptor Ahn Kyuchul," *The Chosun Ilbo* (March 24, 2004).

51. Dan McCall, *The Silence of Bartleby* (Ithaca: Cornell University Press, 1989), pp.1–32; Armin Beverungen and Stephen Dunne, "I'd Prefer Not To: Bartleby and the Excesses of Interpretation," *Culture and Organization* (2007), Vol.13, No.2, pp.171–83; Yoon Kyochan & Cho Ai-lee, "The Failure in Becoming and the Politics of Potentiality in Melville's Bartleby," *Modern Studies in English Language & Literature* (Daejeon: The Modern English Society of Korea, November 2009), Vol.53, No.4, pp.69–88; Ki Wook Han, "The Modern System and Ambiguity: Rethinking 'Bartleby, the Scrivener: A Story of Wall Street'," *In/Outside: English Studies in Korea* (Seoul: Scholars for English Studies in Korea, 2013), Vol.34, pp.314–45.
52. Gilles Deleuze, "Bartleby; or The Formula," *Essays Critical and Clinical*, trans. by Daniel W. Smith and Michael A. Greco (Minneapolis: University of Minnesota Press, 1997), pp.68–90. In this piece, which was first released as the foreword to the French edition of *Bartleby the Scrivener*, Deleuze defines Bartleby's language as "the outlandish, or the deterritorialized, the language of the Whale." He concluded by saying Bartleby is "the doctor of a sick America, the Medicine-Man, the new Christ or the brother to us all."

Bartleby's quiet behavior is totally illog-ical to presume his intentions, turning the lawyer's office into a state of paralysis.

In *Empire*, Hardt and Negri insisted that Bartleby's "passive and absolute refusal" has a political power to disturb the social system. They believed that Bartleby's absoluteness and simplicity to refuse the obligation of production and labor — norms in modern society — "subvert sovereign power" in a way that incapacitates modern society's system of classifying individuals, whereby one's refusal will just lead to "social suicide." What is important in the politics of refusal, they argued, lies in establishing a new way of life and a new community beyond simple refusals.[53]

If Hardt and Negri suggested Bartleby's refusal as a starting point for alternative politics, Agamben explained Bartleby's (ir)rationality based on the concept of "potentiality" in his essay "Bartleby, or on Contingency" as a means of reconsidering the meaning of Negri's alternative or politics.[54] There is not only "the potential to be or to do something" but also "the potential to not be or to not do something." However, when something potential exists or is realized, it becomes reality and the potential disappears. Therefore, Agamben emphasized that in order for potentiality to be maintained, the condition of not being and not doing something should be retained.

Žižek addressed Agamben's discussion on "impotentiality" and defined Bartleby's refusal as a passage to an impotential activity. Inactivity or impotential activity of not doing something is nothing but the way we transit from the politics of resistance or protest that is parasitic on what it denies to a hegemonic position and to the politics that opens a new place outside the denial.[55] In other words, Žižek suggested Bartleby's refusal as "a fundamental principle" for the condition of denial or refusal to be continuously retained against Hardt and Negri's politics, where Bartleby's refusal is defined as a foundation to be completed on the next stage, which is a new, alternative order.[56]

Ahn Kyuchul already experienced the "politics of resistance or protest that is parasitic on what it denies." After completing the regular curricula of art school at university, he was fascinated by "free, experimental work" outside of the university, but he realized later on that it was also a "denial preprogrammed by the establishment,"[57] and learned that in modern art history the progressive art movement by students in 1968 was ultimately a "strategy to enter the haven of art." In short, for Ahn, the much anticipated revolution was launched, only to see its ideals abandoned. Disillusioned, therefore, the artist withdrew into a "Bartleby-like condition." The "fringe" he insisted on is a place that has reflective distance from reality, the place where one neither hopes for a massive revolution nor waits for a divine salvation, but simply where one can just retain the "potential" of resistance while doing nothing:

What one waited for finally emerged, but the cheers and joy turned into disappointment and disillusionment.

53. Michael Hardt and Antonio Negri, *Empire* (Cambridge: Harvard University Press, 2000), pp.203–204.
54. Giorgio Agamben, Potentialities: *Collected Essays in Philosophy*, trans. Daniel Heller-Roazen (Stanford: Stanford University Press, 1999), pp.243–273.

55. Žižek, op. cit., p.746.
56. Ibid., p.747.
57. Ahn Kyuchul, "Liberation from Holy Art," *Reality and Utterance*, p.143.

And then, one feels empty, angry, and determined not to wait for anything anymore. Even in that case, people still wait for something... People wait for a certain reversal in an insignificant life, hoping that something very meaningful is discovered later. However, what if one is told that there is nothing like such a reversal and that one should accept the present and never wait for a fake Messiah or any kind of new world?**58**

familiar to me. Whenever I had nothing more to say and turn my head, the teacher surprisingly found something I mistakenly missed or spoke about vaguely... It was like painting a landscape painting with words instead of paint... At that time I first found that the world is something I could read like a book. The amazing book was always new and endless even when it was read again and again.**59**

Certainly, the hope for salvation dissipated, and what remains is the mere life of insignificance. So, what will happen if one does not wait for a reversal, gives up on the Messiah, and accepts the present as it is? Nevertheless, one should continue the everyday life, which is filled with boring chores and trifling things. Still, when one is saved from the hope of salvation, all the miscellaneous things that are studded in the overwhelmingly boring everyday life would begin to look amazingly clear and even beautiful. Ahn Kyuchul's works are the result of his diligent transcription of meaningless everyday lives and the humble existence.

AN INTENT OBSERVER OF THE WORLD

Ahn Kyuchul remembers how his private tutor punished him in a unique way when he was a child. When he made mistakes during lessons, the tutor "punished" Ahn by having him keep standing on a chair by the window and describe everything that he could see through the window.

It was not as easy because I had to describe everything in the world

Due to such punishment, Ahn became an "intent observer of the world." Still, he thoroughly observed things as insignificant as dust from his body, thrown-away pencils, tree leaves on Mt. Dobong, detergent powder left in laundry, and countless dots like grains of sand gathered to create a letter on a computer monitor. Today, he believes that it is his obligation as an artist to explore ways to "rescue those from their imminent extinction and to be born again as artwork."**60** At the same time, he knows that this is also a very empty goal, a punishment for a survivor behind everything that suddenly disappeared from him.

58. Ahn Kyuchul's work notes. Unidentified date.

59. Ahn Kyuchul, "At a Window in My Childhood," *Nine Goldfish and Water in the Distance*, pp.42–43.
60. Ibid., p.163.

Objects:
An Aesthetics of
Transgression

Kim Sungwon

Attending to the trivial and the plural rather than pursuing the exceptional or the singular, and intently rooted in process and activity rather than the result, the world of Ahn Kyuchul's work constantly sets up an ambiguous relationship between the artist and the audience while proposing a world without resolution. The artist adheres to the position of a philosopher who is tender but unable to govern, while the spectator is constantly led to search for and put forward both outlandish and ambitious conjectures. It is difficult to provide a simple summary of Ahn Kyuchul's work. This is because the forms he creates, his attitude and imaginary, and the references he summons take diverse shapes and colors. Unlike many other artists, there doesn't appear to be a single theme that drives the work of Ahn Kyuchul, or a single issue that is advanced. It is likely that these absences are capable of taking on all kinds of meaning in his work. The distinguishing feature of Ahn's work is not a particular theme or issue but the process of intervening in the world. Rather than a straight course toward reality, he opts for the side road that is always moving and can be rearranged, and is both accidental and chaotic. We need not seek for a logic, system, or principle in the contradictory determination of Ahn, who has asserted: "I have tried to establish my work in elaborate language rather than an ambiguous Zen riddle, while at the same time dreaming of kicking away the ladder of logic and flying into the air." This is because while his work appears to be armed with perfect logic, snares and paradoxes that undermine its own logic also always accompany it. It may be that he is trying to avoid the logics, systems, and principles that are ruling this world, or he is trying to bring them down. Fully aware of how difficult and interminable this work is, and knowing that he might be wrong, he nonetheless digs into the conditions of existence of the world and human beings, and unravels the contradictions and conflicts therein with an aesthetics of surreal visibility and comprehension. There is no perfection in the work of Ahn Kyuchul. Rather, there are only experiments to becoming something or another.

BETWEEN RESISTANCE AND COEXISTENCE

One of the characteristics of European art of the 1990s is that it developed out of the discourse of the end of political utopias. If modernity's political utopia has ceased to exist, then "What can artists do?" and "What should artists do?" is what we are left asking ourselves. Rather than concentrating on the overthrow of reality, artists of the 90s became preoccupied with social irrationalities, contradictions, conflicts, the recognition of these structures, and the different ways in which these structures could function in reality and ways to coexist with them. Namely, they ceased to construct preconceived political utopias in the development of history, and began preparing for practices that enable us to reside better than in a world of defunct utopias. The period during which Ahn Kyuchul studied abroad in Europe (1987–1995) was a period when such transformative thinking flourished not only within

the art world but also socially and politically. This socio-cultural context brought a change to Ahn's method of intervening in the world, distancing him from the realities of the '80s in South Korea that had permeated his mind and body and the aims of the Minjung art movement. In other words, Ahn's artwork was no longer undertaken with the goal of struggle and opposition in order to bring about a politically idealized and imagined reality. Instead, it became aligned with constructing and putting into operation "a model of how to act and live" amidst present realities. Art activities and their social necessity is a significant topic today. Ahn Kyuchul gradually yet resolutely shifted his weight from "resistance to reality" to "coexistence with reality," and has been searching for answers to political and social issues not from a macroscopic viewpoint, but from the trivial events triggered by ordinary people and everyday objects, as well as a utopia that is both intimate and near at hand.

OBJETS: INSIGNIFICANT DEPARTURE / CLEAR DOUBT

There are a number of everyday objects in the current work of Ahn Kyuchul, including eyeglasses, shoes, coats, chairs, hammers, shoe brushes, shovels, flowerpots, doors, tablecloths, blackboards, hats, chocolates, and desks. But rather than appearing as the mere product of the artist's Western training in a simplistic interpretation, they emphasize instead the intimate spaces, everyday objects, and the relationship between these objects and people that have been hidden by the sweeping discourses and political ideals of the past. Namely, Ahn Kyuchul has begun to give place to those objects which we have grown so accustomed to that we no longer even acknowledge their existence. It is the subtle work of capturing and making visible those that are pressed down by the weight of our society, the subordinated of everyday life, our internal voices, and the trifling yet grave background noise that we hear in many moments of our everyday lives. The French critic Vernard Lamarch-Vadel wrote, "The visible [artwork] must be the substance that puts into doubt the substance of what is visible." The artwork today is no longer an illusion that appears more real than reality, nor is it something that truthfully reproduces its subject. It is rather that which proposes the substance that can be put into doubt. Manual or physical craftsmanship is insufficient for an artwork to achieve this. It will need to be extremely elaborate and have a sophisticated concept and plan. Artworks today do not convey a single issue or concrete message, but rather propose an implement for raising doubt in what we see. Is the word "sin" stained into the shoe brush (*Guilty Brush*, 1990–91) a scarlet letter that cannot be wiped away no matter how many times we scrub it clean? Is the hammer cast with the word "love" (*Love of the Hammer*, 1991) a hammer that demolishes love or the frightening relationship between love and violence? Like the oars that row a boat and the shovel that raises the soil (*Oar/Shovel*, 1993), are their opposing roles and ideal union possible? Whether in the case of leather shoes in three colors linked together (*2/3 Society*, 1991), or two pairs of marble eyeglasses sharing one lens (*The Glasses*, 1991), to three coats joined at the shoulder (*Solidarity Makes Freedom*, 1992), the strange meeting between title and work invites our free association, which may be wrong but enables us to unfurl a persuasive imaginary. In *The Man's Suitcase* (1993/2004) and *Hat* (1993/2004), composed of drawing, text and objets,

the wing-shaped bag installed on a "project." Let us examine how from raised pedestal and the felt hat installed this period, instead of discussing the inside a display case become strange subject or message when critiquing evidence that ignites our suspicion of artwork, we began to use expressions what is fabricated and what is real. The such as "about…" or "this project…." insignificant event of a handkerchief The expression "about…" calls up at falling to the floor is not simply a sculp- one stroke the artwork's "boundary" or ture of a wrinkled handkerchief cast in "domain," while "this project…" seizes plaster. What the artist has reproduced upon the overall vision, bringing into is the "moment" of occurrence of this sharp relief its "design and process." insignificant event. The memorializa- It demands a very different approach tion of an insignificant event, the work than the period when each and every of fixing a moment, these are not pos- artwork was interpreted through a sub- sible without an aesthetics of paradox ject/theme. Ahn's project is situated in and signification. In this way, the objets this line of extension. To be sure, Ahn is of Ahn Kyuchul do not convey to us a a sculptor who is attached to handicraft stable message. Because in their form or labor, but he is not a traditional sculp- meaning his sculptures exist in the state tor. The tightly sealed door of nameless of uncertainty or contradiction, they artists (*Five Questions for an Unknown* trigger our suspicion. Of course, this *Artist*, 1991/1996), 49 rooms made suspicion reflects diverse possibilities in from connecting 112 doors (*Room with* life, and his sculptures are one "driving *112 Doors*, 2003–4/2007), a house force" that makes these possible. cut off at the waist while suspended

from the ceiling (*Bottomless Room*, 2004/2005), a room fastened by

PROJECT: THE IMAGINARY
OF CONTRADICTION
AND UNCERTAINTY

In 1964, Marcel Broodthaers collected all of his poems and embedded them in plaster. Titled *Reminder*, this sculp- ture was Broodthaers' first artwork. *Reminder* is a typical plaster sculpture. Moreover it is a sculpture that looks badly made by novice hands. Standing before it, what is it that we appreciate in this sculpture? This small sculpture simultaneously presents an "act" that announces Broodthaers' desire to trans- form into a poet of images from a poet of language, and the proclamation of a grand "project" as a poet of images. This sculpture by Marcel Broodthaers occupies a significant place among projects announcing a new phase of contemporary art in the 1960s. This is because the appearance of *Reminder* allows us to go beyond the artwork as "subject/theme" to the artwork as

hundreds of wooden sticks and stuffed with furniture (*Unshakeable Room*, 2003/2004); there is no single subject that penetrates all of these projects. The 49 rooms composed by 112 doors can be "experienced as a maze, an instru- ment of psychological torture, the direct opposite of a panopticon where one is unable to get a sense of the whole struc- ture, a playground, a miniature version of everyday life that keeps repeating, the symbol of a dissociated person, or it can be interpreted as the dystopian world after the end of history. All of these are valid, and there can be no misinterpretation." Indeed, there is no right answer to the question posed by Ahn Kyuchul. On the other hand, like the way *Room with 112 Doors* sug- gests, his art project brings under one vast domain the artist's suffering, the contemporary person's condition of life, and social anxiety, making visible

the point of contact between me/artist and the outside world, and is devoted to revealing the combined, multiple, contradictory relationships between myself, society, and others. Embarking with *Five Questions for an Unknown Artist*, Ahn's plain yet ambitious project constantly invites us into situations of uncertainty through unexpected proposals, mobilizing various genres from objets, sculpture, installation, performance, and text, to stimulate our creative imaginative power. These are also proposals for ways by which we can find, by our own initiative, life's possibilities and live better within the irrationality, conflicts, contradictions, and chaos of reality.

BETWEEN CREATION AND DISAPPEARANCE

In art, time is an appealing domain, however it is not easy to exhibit. Nevertheless, many artists in the history of modern art have searched for various ways of materializing time. Let us consider the paintings of Roman Opalka. The numbers he had written into his paintings for over thirty years just up until his death ultimately vanished into the white canvas. Standing in front of the nearly all-white painting of Roman Opalka, what is it that we are seeing? Opalka's project is a documentation of time, flow, and trace. It is also about their disappearance and bringing this process to light. Opalka's time is neither something that is extraordinary or spectacular, nor is it a narrative form of time. It is an unexceptional time, the kind that we are constantly surrounded by, but this does not mean that it is not a meaningful time; it is the time of disappearance. Ahn Kyuchul has had a marked interest in disappearance. Whether in regard to time or objects, the artist has felt a peculiar fascination for the paradoxical creation that comes into being while being extinguished. The white paintings that Opalka devoted his whole life to creating; is that not his life itself and its memorial? If the keyboard hammers were to disappear one by one, and yet the pianist were to play the same tune day by day until finally all the keyboard hammers have vanished, what is it that we would hear? Like the painting that is born out of the disappearance of numbers, in Ahn's *Nocturne No. 20* (2013), as the piano keyboard hammers vanish one by one, a musical program without sound is born. Here, the piano keyboard hammers are like Roman Opalka's numbers or Georges Perec's letter "e," announcing a new birth in the process of its disappearance.

THE TIME OF METAMORPHOSIS

Time of the Plants (2011) is composed of a plywood structure alongside a monitor attached to the wall, which projects two alternating images relating to the interior space of the plywood structure. One image records the time of the plant inside the structure, and the other records the artist holding various performances in this space. The calm, slow rhythm of the temporal development of the plant is juxtaposed with the artist's temporal control of the interior space with the screening of his nonsensical and illogical performances. Inside the structure, during the time of the exhibition, Ahn Kyuchul demonstrates the process of reading one book for decades, practices walking on water in a wash-basin, acquaints himself with a metamorphosis spell to train the body and quietly transform himself into a tree, and learns the Argentinian tango without an instructor or a partner. *Time of the Plants* is a space where the questions, dreams, and conjectures that Ahn Kyuchul has been asking

himself ever since the '90s — the period when he was a nameless artist — could freely unfold, while at the same time unfolding at a different rhythm than the time of reality. Here this fabricated time that moves counter to ordinary time moves side by side with real time. Time accompanies actions. Among the various methods of portraying time, the most persuasive may be actions. The performances that Ahn Kyuchul has carried out this past year begin precisely from the investigation of time. In order to become a tree, the author proposes the silent and patient waiting *Beyond the Horizon* (2011) time to the virtue of plants, and the slow moving time of *Sky Bicycle* (2011/2014), which leisurely strolls ahead carrying a picture of the blue sky in the face of the life of modern people speeding into the light. From the insignificant time of the everyday, he dreams of a lyrical and fairy tale world. The machine that draws the horizon line heaps together the spectators' separate mental/heart times (*The Horizon in Mind*, 2013). The repeated act of drawing the horizon line transforms the conflicts and disputes arising from the clash of different values to a rainbow horizon of a dazzling array of colors.

Ahn's work resides in the "middle" of the world and always "between" a variety of objects. Ahn's objects are inclined towards an "or" rather than an "and" world. Old discarded desks that are no longer useful (*The One and Only Desk*, 2013), or doors (*The Doors We've Thrown Away*, 2004), objects that are just about to be pushed out of society are brought back into society through the work of Ahn Kyuchul. Different objects, different thoughts, and different colors are reborn as a rainbow (*Drawn to the Rainbow*, 2013) as if caught in the spell of his work. The disappearance of the actual func-

tionality of these objects suggests new hopes and dreams for them. In Ahn's work, rather than becoming estranged, heterogeneous objects and situations are composed into one. Of course, to become "one," or to adjust horizontally here, does not mean to strive for standardization or homogenization. It is yet a different method that accommodates difference, heterogeneity, and plurality. Great efforts toward homogenization, efforts to become average, labor towards horizontality — these actions are also the landscape of an empty and authoritarian world. Instead of speed, progress, and overthrow, Ahn's objects dream of a world that simultaneously, horizontally, and slowly maintains its speed. These objects may be transgression in itself. They are the covert transgressions that invent differences within the fixed ideas of repetition, standardization, and the norm.

Object, Language, Function: Traversing the Art of Ahn Kyuchul

Choi Taeman

Prior to the 1980s, Ahn Kyuchul had a strong proclivity for sculptural works with a modernist tendency. However, after being inspired by the 1980 Gwangju Pro-Democratic Resistance, he began to consider the social responsibility of art much more seriously. In particular, his artistic agenda underwent a significant change when he encountered a group of artists called Reality and Utterance. This shift can be seen in his miniature sculptural works, *Green Dining Table, National Flag Lowering Ceremony*, and *Scenery of Jeong-dong*, wherein he combines elements from sculpture, painting, and literature in order to examine the possible narrative power of sculpture. Ahn's works from this period share a powerful correlation to his interest in socio-political issues. In Ahn's works, instead of focusing on individual details, he strives to capture the big picture, and this tendency often privileges elements of humor over the underlying seriousness of the context. His "narrative sculptures" depict a stringent reality coated with his own sense of humor and wit, while offering a façade of the socio-political landscape of Korea in the 1980s.

But by the time he moved to Europe in 1987, Ahn was reaching the limitations of his "narrative sculptures," which reflected his desire to transcend the boundaries between literature and painting. So he increased the scale of his works and began to place a much greater emphasis on the implications of his art. Hence, his sculptures underwent a dialectical change, transforming from "miniatures of reality" into much more mature conceptual objects.

In 1988, Ahn began studying at the Staatliche Akademie der Bildenden Künste in Stuttgart, Germany, so he became a firsthand witness to the fall of East Germany and the dismantling of the Soviet Union. This experience triggered a period of intense artistic experimentation for Ahn, as he struggled to evolve as an artist by freeing himself from the pressure of confronting and expressing political realities in favor of delving deeper into contemplations surrounding his own identity as an artist.

This transformation is visible in his work *Five Questions for an Unknown Artist*, an installation piece which comprises two doors — one with five doorknobs and the other with none — set into a wall, with a flowerpot situated on the floor nearby. The door with five knobs is marked with a doorplate that reads "Kunst" (Art), while the knob-less door is marked "Leben" (Life). Unless a person happens to have five hands, the Kunst door is impossible to open, representing the inaccessible nature of art. The Leben door, having no knob at all, also prevents admission, serving as another metaphoric reference to the impossible and the unattainable. Meanwhile, the "plant" that grows in the pot between the doors is actually a deformed wooden chair that is weakly supported by an abnormally extended leg, like the sickly stem of a tree, perhaps indicating that only a disabled life can give birth to deformed art. With neither life nor art offering any exit, the artist is abandoned with no hope of finding an answer to his questions about the unfathomable nature of reality. But like a person who patiently waters a dead tree, the artist continues creating

visual formulations of this sense of frustration and hopelessness.

Ahn's conceptual objects are open to various interpretations, as can be seen in the works he created during his years in Germany, which often transform everyday objects into conceptual manifestoes. For instance, for his piece *2/3 Society*, Ahn made three separate pairs of leather shoes, but then tied them together so that they lose all possible function. The work is based on the results of a global study that found that 1/3 of the population feeds the other 2/3, offering a compelling view of how the artist views contemporary society.

Ahn's work *Glasses* features another dysfunctional everyday object: a pair of glasses whose lenses have been replaced with thinly polished marble. These debilitated objects remind us that society inherently forces us to coexist and rely on one another. On the other hand, Ahn's *Yes, Yes, Yes* consists of a mallet-like device engraved with the word "Yes" that repeatedly pounds on a table. The work questions the ideology, structure, and power of a social system that constantly stresses uniformity and optimism, conveying the artist's belief that any society that does not tolerate difference and diversity is a dystopia.

Perhaps the work that best exemplifies Ahn's vocal outcry towards social ideology, structure, and politics is *Solidarity Makes Freedom*. Ahn made three coats which are sewn together at the shoulders, such that the left arm of the first coat is actually the right arm of the second coat, and the left arm of the second coat is the right arm of the third coat. Thus, the coats could theoretically be worn by three people simultaneously, but each person's movement would be severely restricted. Each piece of the coat is marked with a label in German, with the one in the middle reading "MACHT." As a noun, "macht" means "power," whereas in verb form it means "to make." Hence, the three-word pun can be read as "solidarity makes freedom," a phrase used by President George W. Bush during America's war on Iraq, and also a slogan of Solidarno, a Polish trade union that promotes independence and self-governance. While Ahn's pun is reminiscent of Marcel Duchamp's linguistic play in *L.H.O.O.Q*, this work remains distinct because of its serious political implications.

Ahn's works are dominated by their conceptual aspects, as exemplified in *The Man's Suitcase*, which consists of 11 drawings, a story, and a suitcase with wings attached to it. All of the elements of *The Man's Suitcase* indicate the significance of literary imagination in Ahn's works; in fact, he also published a book with the same title, containing essays written about this piece.

Since 2004, Ahn has pursued his interest in rooms, which serve as both individual living spaces and units of a larger residence. But instead of concentrating on the shape of a room, in recent years, he has aimed his focus at the room as a spatial component. Ahn's *Bottomless Room* is a 3D visualization of a bachelor pad, complete with walls and furniture, but everything is hung from the ceiling of the exhibition space, such that the room contains no floor. The message of the work is best appreciated when people can physically experience the space, rather than simply viewing it. Ahn reproduces a real (yet imaginary) living space which is both inconvenient and unstable. The exposed interior brings to mind Sartre's gaze, reminding us why we desire a solid, secluded space that guarantees privacy. Another of Ahn's works, *Unshakeable Room*, evokes this intense need for privacy with its resemblance to a

panic room. The room is bounded by a sturdy lumber fence, thus inhibiting any chance for rest or repose, which a room is meant to provide. A similar aspect is explored in a maze-like structure called *Room with 112 Doors*, where opening a single door leads to another set of four doors. The artificial space provokes psychological anxiety, as if referring to modern residences, which no longer offer any space for comfort. On the other hand, *A 2.6 m² House* focuses on the functionality of a house. This small living space, with a bedroom on the second floor and an office or studio on the main floor, is reminiscent of a temporary dwelling for a homeless person or a starving artist. Having no embellishments or functional objects, this space seems to be the austere sanctuary of a hermit or recluse, though it could also be the simple studio where an impoverished artist persists in his endeavor to create. In considering the social utility of art, an architect might see Ahn's work as the end result of an amateurish or romanticized interest, yet there is profound meaning in the realization that an artist is someone who relentlessly pursues such passions.

When the Artist Falls into Slumps

Ahn Kyuchul

All artists go through periods of slumps. When they feel their imagination has dried up and thus cannot get over their past works, even amid cutthroat competition domestically and internatonally, they often suffer from a fear of going into a slump, lamenting a lack in their abilities as they do so. That brings an artist the fear of death or the fear of artistic dementia.

This symptom extensively spreads all over the entire art world. As no artists confess it, however, its diagnoses and healing are extremely difficult. As a result, some timid artists give up their activities, leading themselves to the verge of ruin and destruction.

On the contrary, some believe that everything they create is tremendously insightful and exquisite in a state of continuous excitement. In this case, it can be questioned whether their fear of going into a slump takes on an aspect of euphoria. The problem is that no special treatment can be applied to this symptom.

Through the following five works which offer an assurance that I am creating something every day, I find the way to overcome such slumps. As if a repetition of something significant may remain meaningless after all, a reiteration of the insignificant may become the source of generating unexpectedly important meetings.

1. HAIR DRAWING
Kent paper, tweezers, paste (stick), calendar

For this work, I pull out a hair every day and paste it on the flat surface of

a sheet of Kent paper. As hair loss is a natural phenomenon for those in their forties or over, a hair can be easily obtained without taking any particular measures. A hair pulled out today is pasted at the end of the hair put on yesterday to form a line naturally. To alter the shape and direction of hair arbitrarily is not allowed. Excluding thoroughly any formative consideration, I accept their natural forms. The aim of this work is not to produce a drawing itself but to objectively document each instruction, day by day. If the end of a hair is not on the canvas, its inward bend is taken.

Paste should be used at a minimum. If the paste is used excessively, this work might be a paste drawing, not a hair drawing. Curly hairs are more useful than straight ones in creating a painterly drawing. The straight hairs are dyed and permed to gain the diversity of lines.

There is a need to record the date I started and whether I did it or not. Those who are forgetful may do it two times or do nothing. In this case, doing this work two times the next day is of no significance because its objective is to document everyday life faithfully. That might be an act of distorting my artistic truth or of deceiving myself.

The lines formed by hairs bring about a variety of shapes and shades. The work is completed when no space is left (or no more hairs to pull out exist). I put the finished product in a frame.

2. PAPER AIRPLANE DRAWING
A4 Paper, calendar

With a sheet of A4 paper I make a paper airplane every day. After I practice flying it, I place it on a shelf. The next day I unfold and then refold it again in the exact same shape. After I practice flying it once more, I place it on the same shelf again. If this process is repeated and the paper wears out, it becomes hard to maintain its original form. If I cannot fly it any more, the work is completed. After unfolding the paper airplane carefully, I put it in a frame.

— The airplane can be replaced with such motifs as a crane, ship, or cap. The airplane is regarded as an excellent choice because a paper ship might be damaged when practicing using it and this is not at all possible with a paper crane or paper cap.
— It is best to mark on a calendar immediately after completing a flying test. Another way is to check the date every day on the plane itself.

3. TOAST DRAWING
Kent paper, toast, paste (stick), pencil, ruler

Toast crumbs are put on each 3×3 cm square on the surface of a sheet of Kent paper. This execution is marked on a calendar every day. A simple paper tool with a check hole can be used to apply paste to each square exactly. If adjusting the toasting time, subtle shades of color from pale brown to dark can be expressed. A total of 936 days (two years and seven months) are required to complete the work using a sheet of paper 79×109 cm in size.

— Nothing can be done with toast crumbs except for feeding them to pigeons. This work is meaningful in that it can change the substance to die out into something eternal and enable the artist to start his daily routine with an artistic act. No artist can have breakfast and work at the same time.
— This work is not appropriate for those who have rice as a morning meal, cannot have toast due to overdrinking or have frequent morning meetings. It is suggested that these people find a new sort of residue from their meal.

4. DUST DRAWING
Hardboard, double-sided adhesive tape, cutter

Figures and letters are attached to a hardboard 30×30 cm in size with the use of double-sided adhesive tape. When shaping them is finished, the tape's adhesive side gets exposed by removing its surface skin. The date when the work commenced is found

in the bottom right-hand corner of the work. The complete one is placed in the corner of the room, at the window, near the television, under the bed or the chest. Left for nearly one month, the work reveals its adhesive tape covered with dust. After brushing off dust from its blank space, I put it in a frame.

Its contents may be diversely changed by one's tastes. For instance, a person's profile can be represented in silhouette. How is it surprising to witness one's own look revived through the accumulation of dust from the skin, clothes and furniture? One can also express the letters 먼지 (dust) in this matter. That becomes a typical work of conceptual art in which the medium is completely identical with the contents.

— This piece is for those who feel difficulty in doing their work regularly. What's most attractive in doing this work is that the process of its completion goes unnoticed by the artist himself. Realizing this fact might help lessen a fear of falling into a slump for the artist.

— The intention of this work has to be fully noticed by one's family and roommates. It would be better to mark the date to check if you are planning on leaving it for a long time.

5. LISTING OF PERSONAL BELONGINGS

Baggage tags, marker pen, double-sided adhesive tape, notebook, pencil

Baggage tags used in an airport are attached to all personal belongings every day. The purpose of this work should be explained sufficiently to one's family and roommates in advance. The two-sided adhesive tape is used to put the tags on the dishes that have no handles or rings. A total of 365 tags are initially prepared for one year. These tags are attached to all possessions, except for daily consumed articles such as fruits, beverages and foodstuffs. One tag should stick to one item, even if in structurally separated items such as a stereo's amplifier and speakers, a computer's hard drive and monitor, and a desk's upper plate and legs.

The tags are first attached to the goods close to the artist and later the articles far away. If some items are the same distance apart, the order of putting on tags relies on their familiarity (or significance in life).

As soon as a tag sticks to the items, its number should be recorded in a notebook immediately.

At the initial stage, the artist may feel bored or that their artistic ability is being ignored, as this work is so simple and easy. At the final stage, the work becomes gradually harder, demanding more effort and perseverance. The number of figures to write down on tags rises while the number of belongings to put on tags diminishes. To find the possessions with no tag becomes more difficult.

The duration of this work depends on the possessions and properties an artist has. On the average one year is demanded if one tag only is attached to one article every day. If it has taken more than 20 minutes to discover the new articles to put on the tags, its completion is perhaps near at hand. By examining how many articles are left, the end of this work is predictable. After completing all processes of listing, I take several pictures of the results and then post them on empty spaces of the notebook which carries the list of all the belongings.

— Those who wish to reform their lives aggressively may throw audaciously away a high percentage of articles, and then pursue a nonpossessive life.

Spaces for Reflecting on the Absence of Life

Ahn Soyeon

For its first one-person exhibition of 2004, the Rodin Gallery chose Ahn Kyuchul, an artist known for his particular sense of identity. In fact, Ahn is not an artist who built up a career and reputation through frequent solo shows, nor is he known for the kind of dazzling showmanship or aura that hoists individuals up onto the roster of star artists. Rather, he produces only a small number of works, and his works tend to be quiet and befitting of an unpretentious intellect. Nevertheless, Ahn occupies an important position in contemporary art here because not only has his work been using pertinent visual language every step of the way since the mid-1980s, but also because his art has cultivated realms that lie outside the visual. Unlike flashy decorative objects, and more akin to those things useful in everyday life, his art has found a definitive place in the arena of contemporary art and has constantly provoked new discussions.

One of the distinguishing characteristics of Ahn's work may be found in the artist's critical view on reality. Beginning with the socially engaged works called "narrative sculpture" of "landscape sculpture" that he created around 1985, when he was a member of Reality and Utterance, up through his conceptual works since the 1990s, Ahn has concentrated on exposing the contradictions and violence within reality.

In his 1992 solo show after studying overseas, he introduced objects and language-based works that would become his trademark. His indirect way of addressing reality was castigated by some as a kind of metaphysical, abstract art that constitutes a reactionary return to modernism. However, although its strategy was unusual, the work was dedicated to revealing the potential for truth manipulation and inequalities in our reality. The particular work consists of imitation goods he made himself. Located somewhere between object and sculpture, and supplemented with precise, reflective language, these objects thereby cause a collision of two distinct systems of signification and draw wide-ranging associations. It leads the viewer to the destination not by visual means but conceptually through linguistic play, as if revealing the topsy-turvy values furtively hidden in our daily lives. Ahn's work is not representation per se, but is concerned with making and presenting what is already represented, thus minimizing the magical power of visual illusion and maximizing the viewer's perception in its stead. As such, his work overcame the limits of critical realism and suggested a new methodology that actively responds to the changes of the times. In that sense, one may say that Ahn's work, through experimentation in new mediums, played a critical role in ushering in the socialist-realist Minjung art of the 1980s into the 1990s.

One may also evaluate Ahn's work in terms of its artistic self-renewal. The artist advocates visual asceticism, going so far as to proscribe himself with the formal prohibition, "Control your seeing." While emphasizing the conveyance of meaning and the viewer's intellectual engagement, he still insists on manual production, working entirely with his own hands. Asserting that to directly wrestle with physical materials and to expend time is the essential

motor in his work, Ahn dedicates himself to an artistic labor whose slow pace and meticulous process are like those of a craftsman or a furniture maker. Such a self-contradictory position makes it clear that his work cannot be classified simply as conceptual art or sculpture and also distinguishes him from the group of artists who work in so-called conceptual veins.

One feels that there is a kind of ethical imperative in the foundation of his art. It arises from a critical view vis-á-vis the sensationalistic tendency of contemporary art that seems so bent on opportunistic attention-grabbing. He has previously made intentionally amateurish sculptures out of "paper-clay," a Play-Doh-like material commonly associated with the hobbies of housewives, or utterly plain objects that were produced with craftsman-like exactitude and labor. Such attempts show how austere the artist is about material luxury and visual pleasure. Ahn has also remade quotidian objects like a table, chair, hammer, brush, and glasses in unquotidian ways, and going further, has fashioned clothes, cobbled shoes, embroidered, and even mastered a motor mechanic's work, pursuing an expansion of his own unique medium through domestic handicraft work.

The most important point about Ahn Kyuchul's work is the fact that he has introduced and utilized language in his visual art. Having been a journalist for many years, Ahn was already used to writing. While he was studying overseas, to make up for his imperfect language skills, he formulated his works by creating drawings supplemented with writing, a practice which naturally led him to looking at objects both formally and conceptually. The simultaneous observation of things and an attention to language made him reflect seriously on the reality of language use that could

be manipulated and made empty just as visual imagery could.

In the visual art of both Western and Eastern art history, especially in painting, one can find with little difficulty examples of the introduction of "mom-artistic" elements. The phenomenon of an "eruption of language in art" has also been observed in the postmodern art of recent years. In Ahn's art, however, language does not play a supplementary role with visual imagery. Rater, chosen with precision, the language in Ahn's work is set up in a one-to-one relationship with things and functions as a subject that narrates the story of a work. Sometimes, the language betrays the logic of things and creates in the viewer's mind another reality that does not exist for visual inspection. His work, then, becomes an act both of recognizing and compensating for the blind faith we confer on vision in our culture.

In Ahn's art, difficult elements such as a critical will towards reality, handicrafts, and linguistic conceptualism coalesce in a uniquely individual fashion and show a sense of balance, not leaning toward any particular constitutive element. Moreover, the elements tend to come into precise interface with one another, so his works are far from obscure, maintaining their neat logics. This aspect is a great advantage of his work; it is not intended to be an incommunicable riddle from the beginning, and as long as they approach his work carefully and slowly, viewers can intuit the artist's intention. On the other hand, it also means that Ahn's work strictly prohibits viewers, based in their personal imaginations, from interpreting it in any and all ways.

The Rodin Gallery presentation, in which Ahn shows new works under the theme of numerous rooms, while maintaining his ongoing interests and

characteristics, is a meaningful attempt to resolve the problem the artist has pondered for quite a long time. These new works are nor quotidian objects but copies of spaces existing in reality. They become a virtual reality, and in it, audiences experience their own physical realities and mingle their realities with the one offered by the artist. The exhibition space molds itself to the rootlessness of living, the desire to anchor stumbling lives, and, through the use of doors that represent entrances and exits as well as hopes and illusions, the contradictions of modern life. The project, thus, leaves possibilities open for audiences' private meanings to be added to its surface meaning. The experience of being lost in it is completely offered up to the audience. The production of meaning in it is also left in the hands of the audience. In addition, with the hope that the topic of absence may be reinterpreted from the perspective of the current work, the exhibition presents three works Ahn made in the 1990s that attempt an artistic expansion by using fables.

SEEING AND BELIEVING

At the entrance to the exhibition, the viewer sees on a partition a pattern painting reminiscent of wallpaper. Normally, the entrance wall is reserved for graphics announcing the exhibition title and inviting visitors in with direct speech. Yet here, it only suggests the exhibition beyond with the understated speech of repeated patterns. The non-chromatic pattern is, at first glance, far from impressive, but on closer inspection, it is shocking enough to draw contradictory emotions of laughter and fright simultaneously. The impossible paradox of the scene of man eating man is stranger than even the cannibalism of primitives because it takes place between figures dressed in

suits and cordially shaking hands, and seemingly in acquaintance with each other. It is certainly an appalling scene but does not quite induce the kind of fear inspired by Goya's frighteningly bloody *Saturn Devouring His Son* (1821–23). In Ahn's wallpaper, the incident is summarized as five simple scenes of progress. The figures are delineated in minimal silhouettes, and the whole scene is treated in a light, cartoon-like manner. Cartoons are considered unrealistic and ridiculous because their sense of cause-and-effect departs from that in reality, and, at the same time, they depict their subjects within a completely subjective system of signs. Sharing these characteristics of the cartoon, this work, through clever paradox and indecent imagination, performs a reversal of the brutal, survival-of-the-fittest human struggle into a comical situation.

However, beyond the cartoonish rhetoric, the work contains in it a rather weighty question about the "contradictions of the operation of the sign" that saturate our lives. Ahn exhibits a bowler hat — suggested as having once belonged to the figure who was consumed in the story — in a vitrine located against the wallpaper. Thus a question about a reality where truth is absent is posed. The hat, offered as if it were actual evidence of the story, causes in the viewer's minds a psychological experience of seeing a relic substituting for the figure. Their minds are, thus, stranded in a liminal zone between the unbelievable story and the wholly credible evidence. On today's phenomenon of trace evidence — newspapers, TV, and other numerous visual images — substituting for the original, the artist questions if it is really acceptable to take the optical as the standard of truth. He asks himself what form should be taken by art — the purveyor of truth, if the

image culture of our time turns out to be manipulated and deceitful.

The oppositional relationship between truth and illusion unfolds in a more narrative way in *The Man's Suitcase* (1993/2004). Consisting of 11 drawings with corresponding texts, and a suitcase — the subject of the writings — the work questions whether stories should be believed or not based on the material evidence of the suitcase, which is shaped like a wing. In the artist's notes, Ahn points to the relationship between a museum artifact, weathered with time, and its explanatory caption, interrogating the faith involved in identifying a rusted iron piece with the invisible history of the past said to have passed by it. How can one distinguish between faith and blind faith? The artist mimics the authority of the museum with an illusion he constructs, indirectly criticizing our visual culture.

Man Who Disappeared into the Box (1998/2004), made up of three boxes, 15 drawings, and texts, can be understood in the same context. It proposes an improbable hypothesis that one can disappear into a small box as long as one follows the given instructions. The viewer gets caught up in an endless conundrum as to whether s/he should trust and select the visual (the box and drawings) or the conceptual (texts). In this work, Ahn's use of language surpasses the level of typographic visuals or linguistic conceptualism and imports narrative methods that were taboo in visual art. Appropriating printed tests, and furthermore, the literary method of "fable," he transcends the boundaries between art and literature. These attempts gain not only opticality attained by stimulating the retina and synaptic nerves of the brain but also achieve the supplementary result of opening up realms of curiosity and literary imagination. That is, arbitrary

interpretations, based in the audience's imagination, and stimulated by the stories, art made possible. For instance, one may imagine that the wing-shaped case could be the bag left by an angel Damiel. For those who have seen Wim Wenders' 1987 film *Wings of Desire*, the cinematic reality that establishes a suitcase containing wings an angel left in order to become a man could very well resonate. Considering that *Man Who Disappeared into the Box*, when exhibited in 1998, was damaged by the numerous attempts made by audiences to disappear into the box, one can conclude that the instruction worked like a magic spell.

The real meaning of these works that originate from an interest in the relationships between a work of art and narrative language lies in revealing the reality of that imagination. The point is that a story can be as effective a manipulation strategy as an image can be. For that reason, Ahn's works help clarify the unique raison d'être of a work or art that cannot be reduced to textual explanation.

FROM A PLAZA TO A ROOM OF INTERIORITY

For the current exhibition, Ahn built a small house with a carpenter's assistance. He downloaded the ground plan of a one-room house designed for single men/women and handcrafted a temporary structure in the same manner in which he had previously made clothes, or embroidered, or put together a motor in the past. Looking back on the nomadic life he led in the 1990s, he once interpreted the concrete form of the house in his hometown through a series of geometric abstract polyhedrons. But this house is an actual space that represents the model one-room house that includes a door, windows, a kitchen sink, and a bathroom mirror.

One unique thing about the space is that it is suspended from the ceiling, swaying and missing a floor and the walls below the waist level.

Bottomless Room (2004/2005) is reminiscent of the life of the rootless modern humankind. The floating life of modern people, who no longer see settling down as a virtue, should certainly be designed for without a foundation on earth, without the effects of gravity so that they can easily cross boundaries. If we think of the expression, "roofless," used for someone who has no home, a life equipped at least with a roof, even without roots, is perhaps a desirable one.

Ahn questions, however, if there indeed is a life in the living space represented in *Bottomless Room*. The model homes, supposedly designed according to the standards of happiness and the aesthetic tastes of our time, are in actuality cold and schematic, like a hospital examination table that constantly receives new patients and gets repeatedly sterilized. Lives may temporarily pass through it but it has no life of an owner. The space does not allow for the registration of the traces of personal lives. It only grows old, not aged with personal memories or marks. Ahn's *Bottomless Room* calmly asks if the lifelessness one experiences in wedding halls, funerals, airports, or bus stations may perhaps exist in our own nests.

In a corner room in the gallery is located *Unshakeable Room* (2003/2004), which represents the unconscious desires of our foundationless lives. The obsessive denial of ever-shifting spaces and the desire to hold onto lives that may disappear at any moment are expressed through everyday things caught in a net of wooden beams rigidly supporting a hexahedron. Such resistance to tremors may be seen as reflecting our obsessions

around reality. In our undependable reality, a bridge caves in, a department store collapses, and a whole subway station burns up. All this is enough to induce a massive disaster phobia, and we, inhabiting this place, are haunted by a crisis mentality that everything needs to be securely held down. Infected with a lack of safety awareness, this society is an accident-prone construction site that mass-produces potential patients suffering from disaster-phobia.

Are there some viewers who suspect that the longing for preservation might be a doomed human gesture against the fate of disappearance? For those who hold differing opinions, this space may be interpreted anew as a form of resistance to the fate of things that exist for a moment and vanish into thin air. That is, the work could operate as a symbol for the history of humankind that inscribes its existence with the hope of prolonging life into infinity by recording, preserving, and memorializing the vanishing. Resistance against disappearance, or ultimately against time, may be a human desire both tragic and comic. With this insight in mind, the artist seems to gaze sympathetically at this desire that has no possibility of a happy ending.

In the last gallery, equipped with an eight-meter-high ceiling and an all-glass wall that lets in natural light, is placed a gigantic structure consisting of 112 doors. These doors, handcrafted through extraordinarily long hours and massive labor, stand as solidly as a thick forest or phalanx of troops. In front of this overpowering presence, audiences are thrown into a dilemma — the round doorknobs insistently beckon them to enter, but once they enter, they may get lost and claustrophobically trapped.

The 49 rooms all have doors on all four sides, making a total of 112 doors. Both with the doors closed and open,

the rooms may be occupied by only one person at a time but can never be possessed. They are defenselessly exposed to the invasion of others. Within them, one always hears others' footsteps and is cognizant of their gazes. The space symbolizes the life of modern people who are never alone. That is, it represents our contemporary society in which its members are hooked into a network, endlessly interfering and being interfered with but maintaining only fragmented relationships with others, and without a view of the whole picture.

On the other hand, those who seek to be different by changing their course only get lost and must stay longer in the darkness of the space. As such, it may be a metaphor for life. If one were to read it through numerological symbolism, the space is connected to the passages leading to our personal histories. The number seven may stand for the seven days of the week, the seven musical notes, the Seven Seals of the Apocalypse, the seven poems in the first chapter of the Qu'ran, the human biological cycle that changes according to multiples of seven. Seven symbolizes completion and transformation, and 49, seven multiplied by seven, coincides with the 49 days of the postmortem stasis that Buddhists believe the dead are given in order to reflect on their previous life and for rituals before a rebirth. Ahn Kyuchul, Who coincidentally turned 49 years old this year, hopes to represent in this work the passages of life. Even if the rooms one has already walked through may look exactly the same as the one now stands in, thereby making the precious rooms recede into memory, one still anticipates the rooms lying beyond the facing door. Entering this space, viewers will experience their own stories, unrelated to the life of the artist, all alone.

도판 목록 및
작가 노트

List of Plates and
Artist's Notes

따로 출처를 밝히지 않은
작가 노트는 작품에 쓰인 글이다.

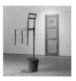

22쪽
사소한 사건
Trivialities, 2021(1999), gold leaf
on bronze, 40×40×21(h)cm,
showcase: 40×40×80(h)cm.

23쪽
사랑의 망치 III
Liebe eines Hammers III,
2021, wood and iron, each
3×12.3×32(h)cm (4pcs), ed.1/5.

사랑의 망치 II
Liebe eines Hammers II,
2021, wood and iron,
4×9.2×27.8(h)cm, ed.1/5.

24 – 25쪽
약속의 색
Colors of Promise, 2020, acrylic
on canvas, 109.2× 396cm,
each 27.3×22cm(69pcs).

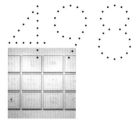

26쪽
(왼쪽 위부터) 내 마음 속의
수평선, 산책, 달콤한 내일, 작가의
궤적, 사소한 사건, 의자의 용도 II,
의자의 운명, 두 개의 벽, 나무가
되는 법, 푸른 벨벳의 방, 의자의
용도, 완성되지 않는 벽
(from left) *Horizon in My Heart,
A Walk with Mirrors, Sweet
Tomorrow, Trajectory of an
Artist, Triviality, The Use of a
Chair II, Destiny of A Chair, Two
Walls, How to Be a Tree, Blue
Velvet Rooms, The Use of a Chair,
Incomplete Wall*, 2021, pencil on
paper, each 30×42cm, frame
size: 41×51cm.

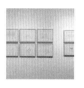

27쪽
(왼쪽) 순수의 영감을 기다리며,
보이저 2호, 경주, 나사못, 크레인,
풀 그리는 법
(left) *Waiting for an Inspiration
about Innocence, Voyager II, A
Race, Screw, Crane, Drawing
Orchids*, 2021, pencil on paper,
each 21×30cm, frame size:
31.5×40cm.

(오른쪽) 머무는 시간,
귀뚜라미는 울지 않는다
(right) *Lingering Time, Crickets
Don't Cry*, 2021, pencil on paper,
each 20×30cm, frame size:
29×37.5cm.

28쪽
침묵의 방
Room of Silence, 2021,
3D printed model,
16×17.5×16.5(h)cm, 1/50 scale.

필경사의 방
Scribe's Room, 2021,
3D printed model,
30.5×10.3×8.5cm, 1/50 scale.

29쪽
모자 II
Hat II, 2021, fedora,
31.5×36×14(h)cm.

30쪽
아직 쓸어야 할 마당
The Yard I Need to Sweep,
2021, broom, steel, and motor,
130×130×100(h)cm.

70 – 71쪽
머무는 시간 I
Lingering Time I, 2017,
wooden rail, and wooden balls,
dimensions variable.

72쪽
머무는 시간 II
Lingering Time II, 2017,
resin, urethane, and metal balls,
96×96×15(h)cm.

73쪽
인생
Life, 2017, acrylic on canvas,
each 53×41cm(2 pcs).

74쪽
표범 양
Leopard Sheep, 2017, styrofoam
and fur, approx. 60×24×45cm.

75쪽
평등의 원칙 II
Principle of Equality II, 2017,
acrylic on resin, each 10cm(d),
dimensions variable,
edition of 3, 2AP.

78 – 79쪽
아홉 마리 금붕어
Nine Goldfish, 2015, stainless
steel, blower, water pump,
motor, water, and goldfish,
400×400×30(d)cm.

80 – 81쪽
피아니스트와 조율사
The Pianist and the Tuner,
2015, upright piano, monitor,
and performance, dimensions
variable.

82 – 85, 96쪽
1,000명의 책
1,000 Scribes, 2015, steel,
plywood, directional speakers,
camera, monitor, paper,
and pen, 1500×480×420cm.

87쪽
식물의 시간 II
Time of Plants II, 2015,
steel, wires, and plants,
700×500×500cm.

88 – 89쪽
기억의 벽
Wall of Memories, 2015, nails,
paper, steel, and wood,
1400×520cm(wall),
280×60×400cm(step).

90 – 91, 121쪽
64개의 방
64 Rooms, 2015, steel,
plywood, LED lights, sound
absorbing material, and velvet,
640×640×240cm

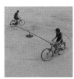

92 – 93쪽
사물의 뒷모습
The Back Side of Objects, 2015,
single-channel video, 22min.

94 – 95, 112쪽
침묵의 방
Room of Silence, 2015, wood,
steel, white clay, mortar,
and lights, 790×790×900cm.

122–123쪽
움직이는 벽
Moving Walls, 2014, bricks,
each 180×600×20cm, 2 walls.

124쪽
두 개의 시간
Two Discorded Time, 2014,
wall clocks and electric motor,
each 45×45×10cm (2 pcs).

125쪽
평등의 원칙
Principle of Equality, 2014,
pots and wooden stand,
dimensions variable.

126쪽
바보의 웅덩이
Idiot's Pit, 2014, cement, beads,
and fan, 15×242×181.5cm.

127쪽
골든 타임
Golden Time, 2014, acrylic sink,
water, and electric motor pump,
87×58×33cm.

모래로 쓰는 글
Writing on Sand, 2014, wood and
sand, 10.5×120×58.5cm.

128쪽
세 개의 분수
Three Fountains, 2014, plastic
baskets, ceramic tiles, iron
plates, electric pump, and water,
dimensions variable.

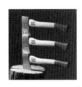

129쪽
뿌린 대로 거두다 II
*What You Get is What You Pay
for II*, 2014, axes and wood,
98×45.5×26cm.

130 – 131쪽
실패하는 법
How to Fail in Life, 2014,
sanded wall, 150×400cm.

How to Fail in Life
10. don't plan / 9. try to climb
a mountain before you
even leave the house /
8. be pessimistic / 7. be scared /
6. be distracted by a single battle
from the war / 5. blame anyone
and everything but yourself
4. be in the wrong place /
3 don't care / 2. don't take
responsibility for what happens
in your life / 1. give up

132쪽
뿌린 대로 거두다 I
*What You Get Is What You
Pay for I*, 2014, HD video,
4min. 15sec.

완성되지 않는 건축
*Architecture without
Completion*, 2014, HD video,
13min. 40sec.

133쪽
나선형으로 걷기
Sprial Walk, 2014, HD video,
4min. 36sec.

위험한 오르기
Dangerous Ascending, 2014, HD
video, 13 min. 40sec.

134쪽
나는 괜찮아
I AM OK, 2014, LED and plywood,
76×145×3.8cm.

달을 그리는 법
Drawn to the Moon, 2014, lights,
stainless steel mirrors, wooden
table, and stones, dimensions
variable.

135쪽
두 대의 자전거
Two Bicycles, 2014, bicycles and
iron, dimensions variable.

136 – 137쪽
여덟 개의 공
Eight Balls, 2014, balls and
wood, dimensions variable.

138 – 139쪽
나는 너를 원해
Je te Veux, 2014, glass cups,
water, and wood, dimensions
variable.

140쪽
두 벌의 스웨터
Two Sweaters, 2014, wool and
hangers, dimensions variable.

인생의 수많은 실패를 경험하고
나서 그는 실패로 인해 실망하고
상처 받는 일을 피할 방법이
없는지 곰곰이 생각하게 되었다.
그는 결국 실패가 자신의
운명임을 받아들이고, 실패로부터
더 이상 상처 받지 않기 위하여
실패를 자신의 목표로 삼기에
이르렀다. 성공이 아니라 실패를
추구한다면 실패를 두려워할
이유도 없고 실패로 인해 좌절할
필요도 없을 것이다. 절망과
자포자기의 나락에서 불현듯 이런
생각이 떠올랐을 때 그는 마음
한구석에서 회심의 미소가 번지는
것을 피할 수 없었다. 그것은
평생 자신을 괴롭혀 온 운명에게
처음으로 제대로 된 일격을
가하는 사건이 될 것이었다. 만약
그가 성공이 아닌 실패를 목표로
하고 계획대로 실패한다면 그것은
그가 경험하는 최초의 성공이 될
것이다. 게다가 실패하려는 이
계획이 또다시 실패로 돌아간다
해도, 그는 이 이중의 실패를
통해서 자신의 운명에 도전하는
결과가 되는 것이다. 운명은

그에게 수많은 실패를 강요했지만,
그가 스스로 실패를 자초함으로써
자신에게 정면으로 맞설 수도
있으리라는 것은 아마 꿈에도
몰랐을 것이다.
— 하이트컬렉션 개인전
『모든 것이면서 아무것도 아닌 것』
작품 옆 벽면에 쓰인 글, 2014.

141쪽
타인만이 우리를 구원한다
Only Others Save Us,
2014, beads and wires,
200×180×20cm.

(…) 이 작업들이 우리를 더
우울하게 만들기를 원치 않는다.
우리는 이미 충분히 우울하다.
사람이 울면서 살 수만은 없다.
2층 전시실의 유리구슬 발은 이런
질문에 맞닥뜨린 관객들에게
하나의 작은 위로가 되었으면
한다. 우리가 간절히 원하는
구원은 타인이 만든 아름다움
속에 있다고 한 폴란드 시인 아담
자가예프스키의 아름다운 시
구절을 가져와서 하나의 빛 기둥,
반짝이는 인조 보석의 샤워를
만들었다. 반짝이는 모든 것이
보석이 아니고, 반짝이는 모든
것이 공허하거나 부도덕한 장식인
것도 아니다. 그것은 아물지 않은
상처의 반짝임일 수 있고 타인의
고통을 보면서 흘리는 우리들의
눈물일 수 있다. 타인만이 우리를
구원한다는 문장은 영화로 치자면
이 전시의 마지막 장면인 셈이다.
— 『모든 것이면서 아무것도
아닌 것』 작가 노트 중, 2014.

142쪽
노동이 너희를 자유롭게 하리라
Arbeit Macht Frei, 2010,
ink on paper, 21×29.7cm.

156쪽
꿈꾸는 의자
Dreaming Chair, 1992, gouache
on paper.

의자도 아니고 노도 아닌 /
앉아 있는 게 두렵고 떠나는 게
두려운 / 들키는 게 두렵고 들키지
않는 게 두려운

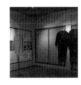

170쪽
두 벌의 셔츠
Two Shirts, 1995, 2 shirts,
dimensions variable. Installation
view of *Ssak*, old site of Artsonje
Center, Seoul.

177쪽
악어 이야기
Tale of an Alligator, 1989,
gouache on paper.

자기가 악어인지를 잊고 사는
악어, 악어를 보면 구역질을 하는
악어, 자기가 동물원 철창 속에
있는 걸 까맣게 잊고 사는 악어,
야생의 숲을 탈환하겠다고 몰래
이빨을 갈고 사는 악어, 철창
속에서 하루 종일 죽은 듯 엎어져
있는 악어, 단식하는 악어 (…)

179쪽
미술은 구원이 아니다
Art Is Not the Salvation, 1989.

미술은 언어가 아니다 /
미술은 도덕을 모른다 / 미술은
구원이 아니다 / 미술은 책임지지
않는다 / 미술은 자본이다

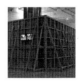

186쪽
식물의 시간
Time of the Plants, 2011,
plywood, lumber, monitor, and
performance. Installation view
of *Space Study*, Plateau, Seoul.

188쪽
장님을 위한 전망대
Aussichts Turm für Blinde, 1990.

189쪽
무제
Untitled, 1989.

나는 너에게로 간다. 나의 길이
네게로 이어지기 / 때문에
너에게로 간다 / 내가 가슴에
품고 가는 것은 / 빛나는 한 개의
비수 / 혹은 한 송이 꽃 / 폭약
도화선에 붙은 불꽃처럼 / 나를
사르며 나는 너에게로 간다.

미니멀리즘 연습
Minimalism Exercise, 1995,
pencil on paper.

193쪽
112개의 문이 있는 방
Room with 112 Doors,
2003–2004(2007), paint
on wood, metal, and cloth,
230×760×760cm. Installation
view of *Forty-nine Rooms*,
Rodin Gallery, Seoul, 2004.

194쪽
토스트 드로잉
Toast Drawing, 2003–2004,
bread crumbs, paper and glue.

197쪽
전망대
Observatory, 2008,
plywood and scaffold,
600×600×720cm. Installation
view of 2008 KIAF, Seoul.

이 작업은 아트 페어라는 특정한
장소에 대한 두 가지 생각에서
시작되었다. 첫째로 나는
끝없이 이어지는 부스들과 거기
뒤섞여 있는 다채로운 작품들의
디테일로부터 벗어나서 어디선가
그 전체를 조망해 보고 싶은 강한
욕구를 느낀다. 다른 사람들도
이와 비슷하리라 생각한다.
건설 공사장의 아시바를 이용해
임시 설치된 6미터 높이의 이
전망대는 가림막들로 잘게 구획된

전시장에서 관람객에게 제공되는
통상적인 시점을 넘어서 전체를
하나의 풍경으로 내려다볼 기회를
제공한다. 나는 이것이 오늘날의
미술을 지배하는 미술 견본
시장이라는 거대 이벤트의 의미를
성찰하고 미술의 미래를 전망하는
상징적 장소가 되기를 기대해
본다. 둘째는 축구 경기장보다도
더 넓은 전시장 구석구석을
전적으로 걷도록 되어 있는
관객을 위해 자전거나 킥보드를
대여해 주자는 생각이었다.
장시간의 보행이 불편한
사람들에게 편의를 제공하고,
보행만이 허용되는 장소에
다양한 유형의 이동 방식과
속도를 도입해 보자는 것이었다.
이 계획은 관람객 안전과 작품
파손 우려 등의 이유로 인해 당초
예정보다 크게 축소되었다.
나는 이 두 요소가 서로 대조적인
움직임과 행위를 만든다는 사실을
흥미롭게 생각한다. 전망대가 한
장소에서의 멈춤과 수직적 상승을
제공한다면, 자전거는 수평적이고
불규칙한 곡선의 흐름을
만들어낸다.
— 2008 키아프 작가 노트, 2008.

202쪽
숨겨진 길
Hidden Path, 2002, wood.

우리의 도시는 형태들의 전쟁터다.
새로 만들어지는 형태들과
낡아서 버려지는 형태들이
사방에서 서로 충돌하면서
우리의 시야를 빈틈없이 채우고
발길을 가로막는다. 도시는 어느
한구석도 비워 둘 여유가 없고
남을 배려하지 않는 우리의 일상,
어제를 기억하지 않고 내일을
생각할 수 없는 우리의 삶을
그대로 반영하고 있다.

이 전쟁터에서 전혀 예정에 없이,
도시의 본성에 역행하여 생겨난
폐선부지의 여백은, 이 소란스런
쓰레기더미와 기억상실의
공간에서 살아가고 있는 우리
자신을 돌아보게 한다.
도시는 이 공간을 다시 형태로
채우고자 할 것이다. 상가와
아파트로 채우지 않는다면 조경,
공원, 조형물로 채워 넣으려 할
것이다. 그리고 이렇게 채워지는
바로 그 순간 폐선부지의
'휴전'은 도시의 본성 속에
편입되고 네거티브 공간으로서의
비판적 기능을 상실할 것이다.
이 작업은 이 공간이 이러한
비판적 자기성찰의 기능을 수행할
수 있도록 돕는 것을 목표로 한다.
그것은 새로운 형태를 추가해서
다시 그 여백을 채워 넣는 것이
아니라, 형태를 덜어내고 공간을
비워 놓는 일이 되어야 할 것이다.
「숨겨진 길」은 관객에게

'전쟁터에서의·참호·여자 피난처가'
된다. 두 개의 벽 사이에서 천천히
걷고, 호흡을 가다듬기 위해
잠시 멈춰 서면서 혼자 있게
되는 생존의 공간이 되는 것이다.
그리고 그것은 우리가 겪고
있는 항구적인 '형태의 전쟁'을
상징하는 기념비가 될 것이다.
— 2002 광주비엔날레 폐선부지
프로젝트 작가 노트, 2002.

그들이 떠난 곳에서
From Where They Left, 2012.
Installation view of *Roundtable*,
The 9th Gwangju Biennale,
Gwangju, 2012.

209쪽
달을 그리는 법
Drawn to the Moon, 2014,
LED, mirror, and tripod,
dimensions variable.

보름달이 뜨면 우리는 집 안의
불을 모두 끄고 거실 바닥에 누워
발코니 창으로 밀려들어 오는
달빛 아래서 알프레드 브렌들이
연주하는 피아노 소나타를 듣곤
했다. 시간이 멈춘 듯한 이 풍경
속에서 달은 자신의 궤도를 따라
어느새 저만큼 옮겨 가 있곤 했다.
이제는 어른이 된 아이들에게나,
나와 아내에게나 그것은 우리가
함께 경험한 많은 것들 중에서
가장 추억할 만한 장면이었다.
수많은 시인과 작곡가와
화가들에게 영감의 원천이었던
달은 그러나 내 작품 속에 등장할
일이 없었다. '개념 미술가'라는
꼬리표를 달고 세상의 부조리와
모순에만 눈길이 가 있던 나의
작업에는 자연과 시와 음악의
감동이 들어설 여유가 없었다.
그러나 마음에 와 닿고 가슴을

벅차게 하는 한순간이 백 마디의
옳은 말보다 더 중요하다는 것,
내가 이미 오랫동안 알고 있었고,
또 일상에서 실천하고 있었던
이것을 정작 작업에서는 잊고
있었던 것이다.

「달을 그리는 법」은 이 시기,
그러니까 2010년 초반에 내
작업에서 조금씩 일어난 변화의
이정표가 되는 작업이라 할
수 있다. 백남준아트센터의
기획전 『달의 변주곡』에서 처음
발표한 이 작품은 백남준 작가에
대한 하나의 오마주로서, 가장
아날로그한 방식으로 재현한다.
수십 개의 작은 거울에 반사된
빛이 모여서 만들어 내는 달의
이미지가 사람들의 마음속에 있는
서로 다른 수많은 달을 불러내는
신호가 된다.
— 『달: 일곱 개의 달이 뜨다』
(2021, 클레이아크김해미술관)
전시 도록에 수록된 「달을 그리는
법」 작가 노트.

210 – 211쪽
다섯 개의 무지개
Five Rainbows, 2014, panel,
gesso, color pencil, and wood,
240×600cm.

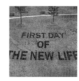

212 – 213쪽
새로운 인생
First Day of the New Life,
2014, lawn on the lawn,
3,000×4,000cm.

215쪽
무지개를 그리는 법
Drawn to the Rainbow, 2013,
gesso on wooden panel, and
color pencils, 202.5×163.5cm.

216 – 217쪽
야상곡 No. 20
Nocturne No. 20, 2013, pencil
drawing on printed paper,
each 29.5×21cm(111 pcs).

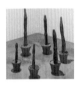

219쪽
둘의 엇갈린 운명
Twisted Fate of the Two,
2013, acrylic on bronze casting
and cactus vase, dimensions
variable.

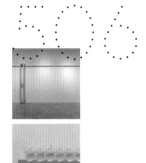

220쪽
마음속의 수평선
The Horizon in Mind, 2013,
steel pipe, sliding device, gesso,
and wood, 244.5×600×16cm.

일곱 개의 수평면
Seven Horizons, 2013, glass,
water, and wood, 15×60×5cm.

221쪽
슬픈 영화를 보고 그린 그림
Seascape After a Sad Movie,
2013, acrylic on wooden panel,
each 17.8×25.8cm(12 pcs).

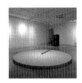

222쪽
『무지개를 그리는 법』 전시 전경,
갤러리 스케이프, 서울.
Installation view of *Drawn to
the Rainbow*, Gallery Skape,
Seoul, 2013.

223쪽
모래 위에 쓰는 글(세부)
Detail of *Writing on Sand*,
2013, sand and stainless steel,
300(d)×30(h)cm.

224 – 225쪽
모래 위에 쓰는 글 II
Writing on Sand II, 2013,
sand and stainless steel,
600(d)×50(h)cm.

수십 개의 막대가 마치 마당을
쓸 듯이 모래밭의 모래알들을
건드리고 지나간다. 막대가 지나간
자리에는 얕은 홈이 생긴다. 홈은
길게 이어지며 결국 하나의 원을
이룬다. 수십 개의 동심원이 흰
모래밭 위에서 물 위의 파문처럼
한꺼번에 퍼져 나간다. 모래
정원의 울퉁불퉁한 곡선이
평평해진다. 잘 정돈된 마당처럼
마음이 고요해진다. 모래 위에
남는 선의 흔적은 우리가 글을 쓸
때처럼 연속적으로 이어지지만,
그것은 아직 글이 되기 이전의
상태, 의미로 분절되고 뭉쳐지기
이전의 상태에 머문다. 모래 위에
새겨지는 막대의 흔적이 만약
하나의 글이라면 그것은 의미를
운반하는 대신 침묵을 운반하는
글이다. 그것이 하나의 백지라면
그것이 쓰는 글은 쓸수록
지워지는 글, 채울수록 비워지는
글이다. 모래 위에 흔적을 남기는
것은 허공에 말을 하는 것과
같다. 모래 위에 쓰인 글은 잠시
형태를 유지하다가 사라져 버린다.

모래알들은 우리가 그 위에 새겨 넣는 글을 아무 저항 없이 받아들인다. 그러나 금세 그것은 지워진다. 모래는 완강하게 그것을 지워 버린다. 그래서 모래는 돌보다 강하다. 우리는 그 위에 어떤 글도 써넣을 수 있으나, 결국 아무것도 남길 수 없다. 흩어지고 바람에 날리는 모래는 더 이상 어떤 형태도 받아들이지 않고 어떤 의미도 되기를 거부한다.
— 해인아트프로젝트 작가 노트, 2013.

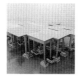

227쪽
단 하나의 책상
The One and Only Table, 2013, desks and books, dimensions variable.

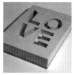

228쪽
사랑할 때와 미워할 때
When in Love and When in Hate, 2013, clay mixed with oil.

슬퍼할 때와 춤출 때
When Sad and When Dancing, 2013, clay mixed with oil.

229쪽
죽일 때와 고칠 때
When Killing and When Fixing, 2013, clay mixed with oil.

심을 때와 거둘 때
When Planting and When Harvesting, 2013, clay mixed with oil.

230쪽
찢을 때와 꿰맬 때
When Ripping and When Sewing, 2013, clay mixed with oil.

찾을 때와 잃을 때
When Finding and When Losing, 2013, clay mixed with oil.

231쪽
침묵할 때와 말할 때
When in Silence and When in Dialogue, 2013, clay mixed with oil.

태어날 때와 죽을 때
When Being Born and When Dying, 2013, clay mixed with oil.

228 – 231쪽
'모든 일에는 때가 있다' 연작
Alles hat seine Stunde series (23 pcs), 2013, clay mixed with oil.

하늘 아래 모든 일에는 때가 있다. 태어날 때와 죽을 때가 있고, 심을 때와 거둘 때가 있으며, 지을 때와 부술 때가 있다. 돌을 던질 때와 모을 때가 있고, 침묵할 때와 말할 때가 있으며, 사랑할 때와 미워할 때가 있다...

오래된 서류철을 뒤지던 중에 나온 이 글은 20여 년 전 한 친구가 독일어로 타자를 쳐서 보내 주었던 것이다. 빛바랜 종이 위에 타자기가 남긴 요철이 그대로 남아 있다. 거기에는 여전히 사람의 마음을 움직이는 힘이 있다. 그때는 이 글이 전도서의 한 구절이라는 것도 몰랐다. 기약 없던 유학 시절에 일종의 격려의 뜻이었을 것이다. 언젠가는 구할 것이니 묵묵히 때를 기다리라는 말을 그 친구는 하고 싶었으리라. 내게 그 시절은, 말하자면 씨를 뿌리고 침묵할 때, 잃어버리고 내려놓아야 할 때였다.

모든 일에는 때가 있다는 말은
우리 앞에 주어지는 시간을 둘로
나눈다. 마치 오른손과 왼손처럼,
낮과 밤처럼 나뉜 시간 앞에서
우리는 해야 할 일과 하지 말아야
할 일을 구분한다. 지금은 때가
아니기 때문에 하지 못하는 일이
있다면 언젠가는 다시 그 일을
하게 되는 때가 온다. 밤이 지나면
새벽이 오듯이 이 시간이 가면
다른 시간이 반드시 올 것이다.
그러니 우리는 기다리는 법을
배워야 한다.

그러나 이 지혜로운 가르침은
또한 고단한 현재를 견디고
남들이 규정한 시간에 순응하는
우리의 침묵과 무기력함을
정당화하는 데 쓰일 수도 있다.
그러므로 우리는 누가 이런
'때'를 정하는지를 되묻지 않으면
안 된다. 우리가 지금 무엇을
해야 하고 무엇을 하지 말아야
할지를 정하는 자들, 우리의
현재를 규정하는 자들이 있다면,
예술가들은 지금 부재하는
시간, 아직 오지 않은 시간을
이야기하는 자가 되어야 할
것이다.

전도서 3장에는 모두 28개의
행위가 나온다. 그것들은 사람이
살면서 할 수 있는 행위를
망라하고 있다. 각각의 행위는
그것과 상반되는 행위와 짝을
이룬다. 그것들은 시간적인 전후
관계 또는 인과관계로 묶여
있어서, 한쪽을 택하면 다른 쪽은
포기하거나 유보해야 한다.

유토로 만든 이 미니어처
풍경들은 전도서에 나오는
내용들을 직접 묘사하거나 도해한
것은 아니다. 그 이미지들은 나의
최근 2년 동안의 스케치북에서
추려 낸 것이다. 아이러니와 블랙
유머를 담고 있는 이 풍경들은
전도서의 텍스트들에 상응하거나
어긋나면서 대조를 이룰 것이다.
나는 그 사이의 간격을 관객의

상상력이 채울 수 있기를
기대한다. 이런 미니어처 형식은
내가 80년대 전반에 미술가로서
출발할 때 사용했던 것이다.
그러므로 이번 작업과 나의
초기 미니어처 작업 사이에는
30년의 시간이 가로놓여 있다.
숱한 일들이 일어났던 그 시간의
의미를 되새기는 것, 그럼으로써
다시 나에게 지금이 어떤
때인지를 알아보려는 것, 그것이
이번 작업의 목표가 될 것이다.
— 트로프 프로젝트 독일문화원
기획전『모든 일에는 때가 있다』
작가 노트, 2013.

232쪽
토끼
Rabbit, 2012, acrylic on resins,
dimensions variable.

233쪽
토끼 II
Rabbit II, 2012, acrylic on resins,
each 38.5×41×22cm (2 pcs).

234-235쪽
그들이 떠난 곳에서 — 바다
*From Where They Left — Stormy
Ocean*, 2012, acrylic on canvas
(painting: Keem Kiyoung),
220×553cm (200 pcs).

236쪽
그들이 떠난 곳에서 — 별 I
*From Where They Left —
Star I*, 2012, synthetic resin,
120×150×150cm.

그들이 떠난 곳에서 — 별 II
*From Where They Left —
Star II*, 2012, terracotta,
90×107×107cm.

그들이 떠난 곳에서 — 구름
From Where They Left — Cloud,
2012, plaster, 90×140×85cm.

237쪽
그들이 떠난 곳에서 ─ 다툼
*From Where They Left ─
La Dispute*, 2012, video,
4 min. 2 sec.

238쪽
끝
The End, 2012, urethane paint on
aluminum, 55×376×240 cm.

239쪽
불완전한 비행
Imperfect Flight, 2012, acrylic on
styrofoam, 220×150×50 cm.

240쪽
그런데도
And Yet, 2012, cement and book,
175×45×45 cm.

241쪽
사랑
In Love, 2012, LED lighting,
stands, and timer, dimensions
variable.

(...) 90년대 초 독일 유학 시절에
첫 개인전을 열었을 때 사람들은
나에게 개념주의 작가라는
꼬리표를 달아 주었다. 사고와
언어에 대한 나의 유별난 취향
때문에 생겨난 이런 평판은
계속해서 나를 따라다녔다. 그러나
나는 차갑고 엄숙하고 비장한
것보다는 낭만적이고 유머러스한
것을 더 좋아한다. 어쩌면 나는
80년대 중반 이래 계속해서
전자로부터 후자 쪽으로의 느린
이동을 해 오고 있는지도 모른다.
이번 작품들은 이러한 나의
숨겨진 취향을 드러낸다. 스스로를
현실과 이상 사이에 엉거주춤하게
떠 있는 돈키호테적인 모습으로
표현하거나, 옛날 영화의 끝을
알리는 마지막 자막이 관객의
코앞으로 돌출하는 입체 간판으로
등장하거나, 두 개의 조명등이
오로지 자신들만을 바라보며
번갈아 서로를 조명하거나, 3개의
시멘트 블록이 미니멀리즘에
대한 책자에 의해 기우뚱하게
기울어짐으로써 가까스로
미니멀리즘의 무미건조함을
피해간다. 앞의 두 점은 이 전시의
틀 ─ 50대 이상 남성 작가 ─ 에
대한 나름의 언급이기도 하다.
우리들은 모두 자신의 영화의
끝이 다가오는 것을 보고 있으며,
그런데도 아직 땅바닥과 하늘
사이에서 방황하고 있다는 것....
─『히든 트랙』, 전시 도록
(서울시립미술관, 2012), 66.

242 – 247쪽
겨울 작업 드로잉 I – VI
Winter Work Drawings I – VI,
2012, pencil on paper.

248쪽
뒤로 걷기
Walk to the Past, 2012, shoes.
Installation view of *Five Different
Prologues*, Gallery Skape,
Seoul, 2012.

249쪽
눈 공
Snowballs, 2012, acrylic on
resins, each 7 cm(d, 5 pcs).

251쪽
검은 눈사람
Black Snowman, 2012,
mixed media.

눈사람
Snowman Melting, 2012,
acrylic on resins.

252–253쪽
나는 괜찮아
I Am OK, 2012, sunlight
generation system, LED light,
and iron frame.

254–255쪽
하늘 자전거
Sky Bicycle, 2011, bicycle,
acrylic on canvas (painting:
Jiyoung Kim), and steel,
180×250×70cm, canvas:
130×162cm, video: 6 min.
35sec.

256–257쪽
지평선 너머
Beyond the Horizon, 2012, video,
17 min. 21 sec.

사람은 끊임없이 무엇인가가
'되는' 존재다. 아이는 커서
어른이 되고 누군가의 연인이
되고 누군가의 기억이 되고
점점 희미해지는 하나의 흔적이
된다. 내가 나 아닌 다른 존재가
되는 이 변화는 매일같이 우리가
알아차릴 수 없을 정도로 느리게
진행되지만, 어떤 결정적인 사건과
함께 한순간에 일어날 수도 있다.
어떤 식이든 우리는 계속해서
무언가가 되는 것을 피할 수 없다.

그래서 사람들은 아이들에게
나중에 커서 무엇이 되고
싶은지를 계속 묻는다. 돌잔치에서
벌써 아이가 무엇이 될지를
성급하게 알아내려 든다. 말썽을
일으킨 아이들은 '커서 뭐가
되려고 그러느냐'며 야단을
맞는다. 그러나 아이들이 뭘
알아서 이런 질문에 답을
하겠는가? 어른이 되었을 때
무엇이 되고 싶은지, 무엇이
될 수 있을지를 그들이 어떻게
알겠는가? 아이들은 오히려
아무것도 되지 않고 지금 그대로
있고 싶을지도 모른다. 아니면
그저 빨리 어른이 되어 이런
어리석은 질문을 더 이상 받지
않게 되기를 바랄 수도 있다.

하지만 결국 사람은 무엇인가가
된다. 되고 싶었던 대로
되기보다는 그렇지 않은 경우가
더 많다. 개인의 능력이나
노력이 부족하고 운이 없었던
탓도 있겠지만, 더 근본적으로는
사람들이 되기를 바라는 것의

총량이 지상에서 이루어질 수
있는 것의 총량을 훨씬 초과하기
때문이다. 사람들은 하나같이
똑같은 것이 되기를 바란다.

최근에 시작한 이 작업은 이러한
변신의 다양한 가능성에 관한
것이다. 나는 우선 나무가 되어
보기로 했다. 인간의 몸으로
나무가 되기가 쉬울 리는 없다.
그러기 위해서 나는 인내하고
기다리고 침묵하는 식물의 미덕을
배워야 한다. 한 줄의 문장을
한나절 걸려서 읽고 마음의
힘으로 사물을 들어 옮기는
연습을 한다. 그리하여 준비가
되면 어느 날 지평선이 있는
한적한 풍경 속에서, 해가 뜨고
바람이 불고 구름이 지나가고
노을이 지는 동안 한 그루
나무로서 아무런 노여움도 회한도
없이 가만히 서 있어 볼 생각이다.
나는 의자가 되고 책상이 되고
문이 되고 사다리가 될 것이다.
— 문화역서울 『카운트다운』전
작가 노트, 2012.

258–263쪽
식물의 시간
Time of the Plants, 2011,
plywood, lumber, monitor,
and performance.

닫힌 공간 속에서 식물이 싹을
틔우고 잎을 펼치고 꽃을 피운다.
그것들의 미세한 움직임은 너무
느려서 우리 눈에 보이지 않는다.
전시장의 관객은 그 공간 내부를
직접 볼 수 없다. 직접 보더라도
관객이 식물의 움직임을 볼
수 없기는 마찬가지다. 관객은
그것들이 정지해 있는 것으로
본다. 이것은 미술관 안에 가설된
식물원, 온실, 인공의 숲이면서

우리와는 다른 리듬, 다른 시간이 지배하는 공간, 슬로모션, 연장된 시간, 차이트루페(Zeitlupe)의 공간이다.

미술관의 작품들이 대체로 정지된 시간을, 과거의 한 시점에 멈춰지고 동결된 시간을 보여 준다면 이것은 느리게 흘러가는 시간을, 미술관 뜨내기 관객인 우리가 감지하기 힘든 낯선 리듬의 시간을 보여 준다. 그 안에서, 그 느린 시간 속에서 나는 책을 읽는다. 마치 식물이 숨을 쉬고 움직이는 것처럼 아주 느리게 읽는다. 1분에 단어 하나를 읽을까 말까 한다. 문장 하나를 한나절 걸려서 읽는다. 한 권의 책을 읽는 데 10년이 걸린다.

그러므로 이것은 나의 느리고 어눌한 말의 속도에 관한 작업일 수도 있었다. 또는 요즘 유행하는 '느린' 삶을 찬양하는 작업일 수도 있었다. 그리고 동물에서 식물로의 진화(!)를 이야기한 「무성생식 중의 남녀」(1994)의 개정판일 수도 있었다. 나는 이것이 우리가 식물이 되는 경험, 연장된 시간 속에서 침묵하고 기다리고 견디면서 스스로를 조금씩 변화시키는 경험에 관한 작업이 되었으면 한다. 그것은 들리지 않는 소리를 듣고, 보이지 않는 형상을 보고, 처음 듣는 낯선 언어를 알아듣는 경험에 관한 것이다. 다만 그것을 엄숙하고 확신에 찬 도인의 제스처가 아니라 희극 배우와 같은 태도로 이야기하고자 하는 것이다.

모니터는 닫힌 공간 내부를 실시간으로 중계한다. 실내는 가득 들어찬 화분 속의 식물들로 울창한 숲과 같은 모습을 하고 있다. 잎사귀들이 조명의 빛을 받아 반짝이고 선풍기 바람에 조금씩 흔들리지만 아무런 변화가 없다. 필요하다면 어울리는 음악이나 음향을 작게 흘려보낼

수 있다. 중계 화면 중간중간에 모니터에서는 마치 텔레비전 CF처럼 이 공간 안에서 있었던 몇 가지 믿을 수 없는 일들을 보여 준다. 전시장 모니터와 중계 시스템은 실제로 큐브 안에서 일어난 일과 보이는 영상이 불일치하는 상태로 작동한다. 이 영상들은 미리 녹화되어 편집된 영상들이다.

1) 한 사람이 실내에서 수십 번의 실패 끝에 벽 위를 멀쩡히 걷는 데 성공한다. 2) 그는 물 위를 걷는 데도 성공한다. 처음에 세숫대야에서 시작해서 제법 깊은 욕조와 물통 위를 성큼성큼 걷는다. 3) 그는 이브 클라인 식의 다이빙을 보여 주고 4) 공중에서 헤엄을 치듯 날고 5) 그 밖의 몇 가지 스포츠 동작을 완벽한 자세로 보여 준다.

이 화면들은 모두 슬로비디오로 보여진다. 와이어 액션과 각종 영상 트릭을 사용해 제작한다.

6) 화분의 식물이 급속히 자라서 몇 분 만에 실내를 가득 채운다. 7) 바닥에 씨앗을 뿌렸는데 곧 싹이 트더니 물결치는 밀밭이 된다. 꽃이 만발한 정원이 된다. 8) 작가가 자신의 손을 화분의 흙 속에 묻고 물뿌리개로 물을 준다. 거기서 싹이 나고 곧 나무가 자란다. 9) 작가가 사다리를 타고 벽을 넘어서 이 공간 안으로 들어와 식물들 사이에 의자를 놓고, 거기 앉아서 1분에 한 단어씩 책을 읽는다.

격리된 방 안에서 미술관 관객이 당연한 권리로 요구하는 '보여 주기'를 거부하고 그들에게 등을 돌린 채 그 안에서 내가 몰두할 만한 일들은 다음과 같다. 물 위를 걷기, 공중 부양, 줄타기, 벽을 걷기, 탱고나 볼룸댄스 같은 춤, 스포츠의 전형적인 자세를 연습하기, 악기 연주나 노래

부르기, 물속에서 잠자기, 남의 꿈속에 들어가기, 미래를 예측하기 등등.
— 플라토 기획전 『스페이스 스터디』 작가 노트, 2011.

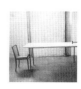

274쪽
여행 가방, 비개인적으로
한데 붙은
Traveling bag, 1990,
pencil on paper.

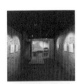

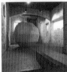

278 – 279쪽
2.6평방미터의 집
A 2.6m² House, 2009, mixed
media, top: 270×210×140cm,
middle: 135×135×130cm,
below: 160×160×130cm.
Installation view of *A 2.6m²
House*, Gallery Space, Seoul,
2009.

280 – 282쪽
테이크아웃드로잉 아르코카페
테이블(피콜로 파라디소)
*Takeoutdrawing Arcocafe
Table (Piccolo Paradiso)*, 2008,
urethane paint on plywood and
iron, 74×84.5×76cm.

283쪽
파피루스 테이블
Papyrus Table, 2008, urethane
paint on plywood and iron,
159×220×90cm.

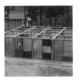

284 – 285쪽
타인들의 방
Rooms of Others, 2006,
wood and mixed media,
200×860×860cm.

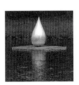

286쪽
물방울
Waterdrop, 2006, lacker paint
on resins.

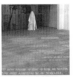

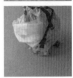

287쪽
친절한 바닥
Friendly Floor, 2005, adhesive
sheets and resins, dimensions
variable.

쓰레기 로봇
Rubbish Robot, 2005,
mixed media, electric motor,
and sensor.

288 – 289쪽
전망대
Observatory, 2005, preserved
lumber.

290쪽
다리 조각 I
Legs I, 2005, second-hand
furniture, paint on aluminum,
75×240×80cm.

291쪽
다리 조각 II
Legs II, 2005, second-hand
furniture, paint on aluminum.

292쪽
배
Boat, 2004, wood and recycled
furniture.

293쪽
당신만을 위한 말
Nobody Has to Know, 2004,
paint on wood, sound insulation.

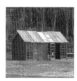

294쪽
우리가 버린 문들
The Doors We've Thrown Away,
2004, wood and mixed media.

이 집은 2004년 8월부터
9월 초 사이에 석관동, 내자동,
삼청동 지역의 재개발 지역
건축물과 문짝 판매상에서
수집된 중고 문짝들로 지어졌다.
이 작업은 원래 지난 9월 파주
헤이리 예술마을에서 열린
『장소/공간』전에 출품되었던
것으로, 새로운 이상적인 삶의
공간을 집단적으로 추구하는
헤이리의 독특한 건축적 풍경
속에서 의식적으로 제거되고
있는 우리들의 과거(또는 현재)와
구차한 일상을 환기시키려는
의도로 제작되었다.

문들은 대략 60년대부터
현재까지 우리가 사용했던 다양한
디자인과, 그것을 드나들며
살았던 수많은 사람들의 흔적을
담고 있다. 사람들의 손때가
묻은 문짝들은, 우리가 지나온
시간의 기억과 우리가 그 안에서
살았던 뒤죽박죽의 디자인을
그대로 간직한 채 한 채의 집으로
재편집된다.

재건축을 위해 사람들이 내다
버리는 문짝들로 이루어진 누더기
판잣집을 통해서 나는 과거를
복원하거나 그리움의 대상으로
추억하려는 것은 아니다. 오히려
이 집은 과거를 깨끗이 청산하고
완전히 새로운 삶을 디자인하고
싶은 우리의 욕망을 시험대에
올려놓고 저울질하기 위한 것이다.
우리의 삶은 여기 영문도 모른
채 모여서 하나의 집을 이루어
새로운 역할을 부여받은 수많은
문짝들처럼 우리의 의지와
무관하게 존재하는 잡다한 것들의
집합과 충돌로 이루어져 있다.
— 토탈미술관『당신은 나의 태양』
작가 노트, 2004.

295쪽
원룸 전원주택
One-room Country House,
2004, mixed media.

296 – 297쪽
바닥 없는 방
Bottomless Room, 2005 (2004),
mixed media, 122×540×360cm.

299쪽
112개의 문이 있는 방
Room with 112 Doors,
2003–2004 (2007), paint
on wood, metal, and cloth,
230×760×760cm. Installation
view of *Forty-nine Rooms*,
Rodin Gallery, Seoul, 2004.

300쪽
그 남자의 가방
The Man's Suitcase, 2004
(1993), pencil on paper and
paint on wood, drawing: each
35×30cm (11 pcs), suitcase:
60×100×11cm. Installation view
of *Forty-nine Rooms*, Rodin
Gallery, Seoul, 2004.

304쪽
나 / 칠판
Ich / Tafel, 1992, pencil and color
pencil on paper.

307쪽
빛 속의 어둠
Darkness in Light, 1990s,
pencil on paper.

전등 불빛 속에서 검은 잉크가
한 방울씩 떨어진다. 얼룩이
빛 속에 조금씩 조금씩 번진다.
빛이 어둠을 동반한다.
—『사물들의 사이』(서울: 학고재,
1996), 25.

308쪽
바닥 없는 방
Bottomless Room, 2004
(2005), mixed media,
122×540×360cm. Installation
view of *Forty-nine Rooms*,
Rodin Gallery, Seoul, 2004.

312쪽
모자
Hat, 2004 (1994), adhesive
sheets, fedora, showcase,
1,200×3,800cm, Installation
view of *Forty-nine Rooms*, Rodin
Gallery, Seoul, 2004.

316쪽
아홉 개의 손
Nine Hands, 1992, gouache on
paper.

323쪽
노출증 환자
Exhibitionist, 1993.

325쪽
움직이는 산
Mountain on the Move, 2011,
pencil on paper.

332쪽
머리카락 드로잉
Hair Drawing, 2003, hair on
paper.

333쪽
1달러로 3달러
3 Dollars with a Dollar,
2003–2004, paper and glue,
59×38cm.

20달러
20 Dollar, 2003–2004,
paper and glue.

334쪽
먼지 드로잉 ─ 자화상
Dust Drawing─Self Portrait,
2003, paper and dust,
59×38cm.

335쪽
먼지 드로잉
Dust Drawing, 2003, paper and
dust.

먼지 드로잉 ─ 별
Dust Drawing─Star, 2003,
paper and dust.

336-337쪽
토스트 드로잉 I─III
Toast Drawing I-III, 2003-2004,
bread crumbs, paper and glue,
each 59×38cm.

347쪽
2배 자화상
Double Self Portrait,
2003-2004, paper and glue.

355쪽
밤의 창문
Night's Window, 2003, wood and
cloth, 15×20×21cm.

357쪽
검은 불꽃
Black Flame, 2003, mixed
media.

358쪽
초록색의 문
Green Door, 2004, acrylic on
wood.

바퀴 달린 공
Ball with Wheels, 2004, cement,
steel and rubber, 15×20×15cm.

359쪽
길 위의 집
House on the Street,
2003-2004, plaster.

숨겨진 공간
Hidden Space,
2003-2004, wood.

황금 운석
Golden Meteorite,
2003-2004, wood.

360–361쪽
50개의 다리가 있는 책상
Desk with 50 Legs, 2003, wood,
7.5×18.7×8.8cm.

362–363쪽
흔들리지 않는 방
Unshakeable Room,
2003/2004, wood,
380×660×570cm.

364쪽
움직이는 산
Mountain on the Move, 2002,
stryrofoam, plywood, and
caster, dimensions variable.

컨테이너는 사물의 이동을 통해서 이윤이 만들어지는 마법의 상자다. 전 지구적 시장경제 체제 속에서 컨테이너를 통해 사물의 장소가 옮겨질 때 이윤이 발생하고 거기서 생기는 이윤이 우리의 생존을 떠받치고 있다. '수출입국'을 기치로 내세운 이래 컨테이너의 이동이 멈추는 것은 우리에게 중대한 재앙이다. 이동은 번영을, 정지는 몰락을 의미하는 세상에서 이윤을 위해서 모든 것이 컨테이너에 들어가 옮겨진다. 농업은 중국으로 옮기고 공장은 동남아로 옮긴다.

그 안에 들어갈 수 없는 것, 컨테이너에 의한 전 지구적인 강제 순환 체제 속에 들어가지 않는 것은 이제 거의 남아 있지 않다. 옮길 것이 없거나 옮기기를 거부하는 국가는 도태되거나 배척된다. 이동을 거부하고 남아 있는 것은 산이나 강과 같은 장소, 더 이상 자연이라고 부르기도 힘든 자연뿐이다. 아직도 이것들은 시대착오적(또는 시대 비판적)으로 그 자리에 남아서 관광객들이 이동해 오기를 기다린다. 그것은 정착민들에게 남겨진 마지막 보호 구역, 최후의 보루, 지난 시대의 추억을 회상하는 순례지이다. 모험적인 등반가들은 목숨을 걸고 그것들을 '정복'하며 관광객들은 기를 쓰고 그곳에 가서 이 천연기념물들의 사진을 찍고 그 사진을 집으로 가져가 보관함으로써 전 세계로 확산시킨다. 그것들은 이미지의 형태로 소비된다.

이 작업은 여전히 컨테이너를 거부하는 산을 컨테이너용으로 재현하고 있다. 그것은 옮겨 다니는 산, 장소와 분리된 떠돌이 산을 보여 준다. 이 산은 산도 옮길 수 있는 우리의 능력, 산도 옮겨야 하는 우리 삶의 조건을 확인하고, 완벽하게 글로벌화된 세계를 앞당겨 구현한다. 등반가들의 희생을 줄이고 관광객들의 노고를 줄여 주는 것은 이 작업의 부수적인 효과라 할 수 있다. 원하는 관객은 이 작품을 사진 촬영용 입체 배경으로 사용할 수 있다. 관객의 등반은 허용되지 않으나, 산의 위치를 옮기는 것은 권장된다.

이 작업의 모델은 스위스와 이탈리아의 국경을 형성하는 해발 4478미터의 유명한 마터호른이다. 깎아지른 피라미드 암벽의 인상적인 형태로 인해 이 산은 스위스 관광의 상징물이자 전 세계 등반가들의 중요한 목표가 되었다. 전 세계적으로 가장 높은 등반 사고 사망률을 기록하는 산의 하나로서 현재까지 등반 중 사망자 수가 500여 명으로 알려져 있다. 이 작업은 인터넷을 통해 수집한 25000:1 등고선 지도를 비롯해 관광 안내 사이트의 사진 자료에 의해 제작되었다.
— 마로니에미술관 『컨테이너』전 작가 노트, 2002.

365쪽
60개의 단어
60 Words, 2002, carved stone.

366–367쪽
사소한 사건
Trivialities, 1999, silver gilt on bronze, bricks, and handkerchief, bronze: 19×33×34cm. Installation view of *Trivialities* (top), Artsonje Museum, Gyeongju, 1999.

아주 미미한 하나의 사건을 출발점으로 하여 그것이 점점 전개되고 확장되어 감으로써 결국 어떤 독립적인 세계를 이루게 되는 상태를 떠올려 본다. 그것이 전시회의 형식으로 사람들에게 보여진다고 가정하고, 그 전시회의 이름을 '사소한 사건'이라고 붙여 본다. 그것은 이름 그대로 어떤

사소한 사건, 너무나 사소해서
사건이라는 단어의 무게조차
지탱하기 어렵게 느껴지는 어떤
일이어야 할 것이다. 아무런 이유
없이 뜻밖에 일어나고, 아무에게도
눈에 띄지 않은 채 종결됨으로써,
아무런 의미도 갖지 못하는
한순간의 어떤 일이어야 할
것이다. 그런 하잘것없는 사건을
기록하는 것이 무슨 의미가
있느냐고 사람들이 묻게 될 그런
일이 적당할 것이다.

그런 이들에게 나는 이렇게
반문할 것이다. 기록되어야 할
사건과 그럴 가치가 없는 사건을
과연 무엇으로 구별할 수 있는가?
무엇이 중요한 사건이고 하찮은
사건인지를, 그러한 판단의 신뢰할
만한 근거가 우리 손 안에 있다는
것을 우리가 알 수 있는가?
나아가서 남이 무가치하다고
생각하는 일일지라도, 우리가 원할
때 그 일을 행할 권리가 우리에게
있는가? 남에게는 가치 없는 일에,
아무것도 생산하지 않는 자신만의
노동에, 주어진 시간을 전적으로
낭비할 권리를 우리는 갖고
있는가?

그런 사소한 사건은 이를테면
이런 것일 수 있다. 얇은 손수건,
희고 가벼운 손수건 한 장이
누군가의 손에서 빠져나간다.
그것은 잠시의 자유낙하를 거쳐
소리 없이 바닥에 떨어진다. 눈에
잘 띄지 않는 미세한 먼지가
피어올랐다 가라앉는다. 그것은
그러나 꽃 한 송이가 피는 것처럼
아름답다고 할 만한 사건은
아니다. 꽃이 필 때와 같은 그런
우아하고 감동적인 아름다움은
여기에 담겨 있지 않다. 그저
한순간 무심히 '툭' 하고 떨어지는
것일 뿐이다. 그 일로 해서 개미
한 마리도 다치지 않는다. 아무도
눈치를 채지 못한 채 순식간에
종결되는 이 일을 사건이라고
부르기도 가당치 않다.

손수건은 바닥에 떨어지면서
우연히 자신에게 부여된 낯선
형태를 한동안 유지한다. 그
모습은 이 세상에 아직까지 한
번도 있어 본 적이 없는 것이지만
그 유일무이함은 아무에게서도
주목받지 못한다. 바람이 불거나
누군가의 눈에 띄어 다시
사람들의 세계로 들어 올려지거나
또는 무심한 구둣발에 짓밟힐
때까지 그것은 잠시 그 모습을
유지할 뿐이다.

바닥에 슬며시 떨어뜨린 손수건이
한때는 사랑에 빠진 이들이
마음을 전하는 유용한 기호가
되어 그 사람들의 인생 전체를
바꿔 놓는 시절이 있었지만, 이
경우는 전혀 다르다. 아무의
의도도 반영하지 않은 채 우연히
바닥에 떨어진 그 손수건은, 그
원인이 하찮은 것이었던 것과
마찬가지로 그 결과 역시 아무런
파장도 없이 끝나 버리고 말
운명에 있다.

사람의 손에서 바닥으로 막
떨어진 손수건은 방금 자신을
붙들고 있던 손가락들의 흔적과
가볍고 부드러운 천 조각으로서의
자신의 본성 사이에서 결정을
못한 채 망설이다가 일시에 멈춘
모습을 보여 준다. 손수건에게
주어졌던 그 찰나의 자유가
그것에 유일무이한, 다시는
반복되지 않을 어떤 형태를
불어넣는다. 사물들이란 어쩌면
하나같이 이토록 우리를 떠날
궁리들만을 하고 있는 것일까.
잠시만 손 밖으로 미끄러져도
그놈들은 제가 하고 싶은
모습으로 변신을 하고 가능만
하다면 눈에 안 띄는 구석으로
은신하고 싶어 한다. 우리가
아무리 사물들에 정을 들여도
허사일 뿐, 그들은 언제라도
우리를 떠날 기회만을 기다리고
있지 않은가?

그런 손수건을 나는 마치
눈 덮인 알프스의 산들을
생전 처음으로 직접 보게 된
사람처럼 새삼스럽게 바라본다.
바닥에 떨어진 손수건의 이
형태는 이제까지 '떨어진' 또는
'구겨진'이라는 말로 개략적으로
표현되면서 그 자체로서는
결코 주목을 받아 본 적이 없는
형태이다. 나는 이런 형태에
대해서 알고 있는 것이 거의 없다.
한 손수건의 구겨진 형태가 다른
손수건의 구겨진 형태와 어떻게
다른지를 구별할 수 없고 말로
설명할 수도 없다. 그 개별적인
형태들은 내게서 한 번도
형태로서 인정받은 적이 없었던
것이다. 거기에는 다림질이 되어
네모꼴로 호주머니에 얌전히
들어와 있는, 우리가 한마디로
지칭할 수 있는 질서정연한
형태가 없기 때문이다.

구겨져 바닥에 떨어진 손수건
속에는 명료하게 파악되는
어떤 내적 질서가 없다. 그
안에는 우연히 포착된 허공, 빈
공간밖에는 아무것도 들어 있지
않다. 거기서 어떤 원칙이나 내부
구조를 찾으려는 노력을 우리는
해 본 적이 없거니와, 그래봐야
얻어질 것이 대단치 않다.

그런 손수건의 표면을 나는
점토를 빚어서 재현한다. 이
일을 하면서 내가 재현하는
것은 실제로 무엇인가? 그것은
손수건이 아니라 그 안에 담긴
허공의 겉모습이다. 비어 있는
허공, 없는 것을 재현하고 있는
나는 따라서 실제로는 아무것도
재현하지 않고 있는 셈이다.
그런데도 나는 그것을 석고로
떠내어 여러 벌 복제하고 훌륭한
인물의 초상화를 그리듯이
캔버스에 옮겨 그리며 나아가
금빛 찬란한 브론즈로 주물을
떠서 좌대 위에 올려놓고
경배한다. 그것들은 미술관이라는
제도 속에서 나 자신보다도 오래

사람들 속에 머물지 모른다. 운이 좋으면 그 쇠붙이들은 신라시대 불상들만큼 오랫동안 지상에 남아서 이 텍스트가 사라져 버린 뒤에 후세 사람들이 풀 수 없는 수수께끼가 될 수도 있으리라.

사소한 사건으로부터 수십 개의 이야기가 태어나고 새로운 의미가 만들어지고 산처럼 커다란 기념비가 만들어진다. '중요한 일'들로 가득 차 있는 이 세상에서 이처럼 허황되고 아이러니한 일에, 이처럼 사소한 사건에 매달리고 있는 나는 그런데 무엇을 하고 있는 것일까. 나는 기네스북에 오르고 싶은 것도 아니고 신선의 경지에 들어가 훨훨 날아다니고 싶은 것도 아니다. 다만 내 자유의 경계선, 더 이상 나아갈 곳이 없는 그 끄트머리 정상에 발을 한번 디뎌 보고 싶을 뿐이다. 이 손수건의 형상이 알프스 산맥의 마터호른을 닮아 있는 것은 우연이 아닌지도 모른다.
— 아트선재미술관『사소한 사건』 리플릿에 수록된 작가 노트, 1999.

370–378쪽
상자 속으로 사라진 사람
Man Who Disappeared into the Box, 1998 (2004), pencil on paper, lacquer on wood, and cloth, drawing: each 32×22.5cm (15 pcs), fabric: each 150(d)×1,000cm (3 pcs), box: each 41×65×50cm (3 pcs). Installation view, Media and Site, Busan Metropolitan Art Museum, Busan, 1998

379쪽
나무의 집
House of Trees, 1998, cement block and tree, dimensions variable.

380쪽
내 얼굴이 만든 조각 IV
The Sculpture My Face Made IV, 1997, gilt on wood.

내 얼굴이 만든 조각 I
The Sculpture My Face Made I, 1996, plaster.

내 얼굴이 만든 조각 II
The Sculpture My Face Made II, 1996, plaster.

381쪽
조각의 변명
Excuse of Sculpture, 1996, wood

푸른색 낙엽 기계
Blue Leaf Machine, 1996. Installation view of *In Between Objects*, Art Space Seoul / Hakgojae, Seoul, 1996.

382쪽
집 짓는 일
Building Houses, 1996, iron casting, 19×45×37cm.

분가하는 집
Separating Houses, 1996, iron casting, 21×40×30cm.

383쪽
잠드는 집
House Falling Asleep, 1996,
iron casting, 17×28.5×17cm.

그림자의 집
House of Shadows, 1996,
iron casting, 21×50×32cm.

384쪽
흔들리는 집
A Shaky House, 1996, modeling:
wood, 21.5×31×14.7cm.

385쪽
미니멀리즘 연습
Minimalism Exercise, 1995,
iron casting

386쪽
손
Hands, 1995, wood,
30×38×26cm.

387쪽
서랍
Drawers, 1994, wood

388쪽
6일간의 작업
Six-day Work, 1994

6일간의 작업—기억의 국자
*Six-day Work—Ladle of
Memories*, 1994, copperplate,
40cm.

389쪽
6일간의 작업—상자
Six-day Work—Box, 1994,
wood, wheels, and text written
on box with pen, 8×17×13.5cm.

당신은 믿지 않겠지. 내 속에서 한
쌍의 바퀴가 자라고 있다는 것을.
그 예쁜 바퀴들이 나를 아주 먼
곳으로 데려가 주리라는 것을.

6일간의 작업—빈센트를 위하여
*Six-day Work—For Vincent Van
Gogh*, 1994.

390쪽
무성생식 중의 남녀
Asexual Man and Woman, 1994,
plaster.

책 속의 밥
Rice in Book, 1994, book and
silver spoon.

391쪽
노 / 삽
Oar / Shovel, 1993, wood and
steel, 221×28cm.

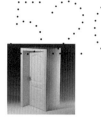

401쪽
영원한 신부 I, II
Eternal Bride I, II, 1993, paint on
wood and metal, 40(h)cm.

405쪽
나 / 칠판
Ich / Tafel, 1992, lacquer on
wood, 150×70×40cm.

392쪽
신문 읽는 코너
Newspaper Reading Corner,
1993, chair, newspaper,
cassette recorder, and speaker.

402쪽
모자
Hat, 1994 (2004), adhesive
sheets, fedora, showcase.

406 – 407쪽
그렇다, 그렇다, 그렇다
Yes, Yes, Yes, 1992, steel,
electric motor, wood, and
leather.

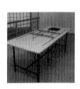

393쪽
무쇠에게 꽃을 가르치다
Teaching Cast Iron the Flowers,
1993 / 1996, desk and metal.

403쪽
나는 어차피 상상을 먹고 산다
I Live on Imagination Anyway,
1992–1993, mixed media.

408쪽
노동의 빛
Light of Labor, 1992, shovel.

기도
Prayer, 1992, wood and cloth.

404쪽
머리에서 가슴 사이
In Between the Mind and Heart,
1992, steel, 18×15×6(h)cm.

394 – 400쪽
그 남자의 가방
The Man's Suitcase, 1993
(2004), pencil on paper and
paint on wood, drawing:
each 35×30cm (11 pcs),
suitcase: 60×100×11cm.

409쪽
어느 전기공의 팬터마임
Pantomime of an Electician,
1992, shoes, motor, and metal.

410 – 411쪽
단결, 권력, 자유
Solidarity Makes Freedom,
1992, cloth, wood, and leather,
170×110×5cm.

414 – 415쪽
먼 곳의 물
Water in the Distance,
1991/2007, embroidery on cloth,
wood, glass plate, and water,
70×220×80cm.

416쪽
망치의 사랑
Love of the Hammer, 1991,
wood and steel, 5×27×10cm.

417쪽
안경
The Glasses, 1991, marble and
steel, 5×36×13cm.

418 – 419쪽
2/3 사회
2/3 Society, 1991, leather and
rubber, 10×70×25cm.

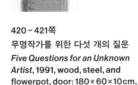

420 – 421쪽
무명작가를 위한 다섯 개의 질문
*Five Questions for an Unknown
Artist*, 1991, wood, steel, and
flowerpot, door: 180×60×10cm,
dimensions variable.

422쪽
달콤한 내일
Sweet Tomorrow, 1991, steel

내일이 오기는 언제나 온다. 단지
그 내일은 누군가 / 이미 한입
베어 먹은 이빨 자국을 담고 있을
뿐이다 / 그래도 달콤한 내일 /
쓰디쓴 오늘을 살아내기 위하여 /
언제나 내일이 오기는 온다
— 스페이스샘터화랑 개인전 도록.

423쪽
죄 많은 솔
Guilty Brush, 1990–1991, wood
and plastic, 6×15×5.3cm.

424쪽
개별적인 것으로
In das Einzelne, 1989, mixed
media, dimensions variable.

425 – 429쪽
악어 이야기
Tale of an Alligator, 1989,
gouache on paper (12 pcs).

숲으로 나는 돌아간다 / 거기서
나의 육신을 / 플랑크톤보다 작게
부수어 / 강물에 뿌릴 것이다 /
고운 분말 하나하나에 / 나의
뜨거운 이빨 자국을 새겨 넣을
것이다 / 그리하여 더운 바람을
따라 / 수억 개의 내가 / 너희의
머리 위로 돌아올 것이다 /
그때부터 내릴 비 / 모든 빗방울
속에 나는 있으리라 / 나는

영원히 / 너희의 버린 연인으로 /
너희의 기후 속에 / 인공위성
사진에 잡히지 않는 / 불순한
바람으로 / 떠돌 것이다
—429쪽 아래 드로잉에 쓰인 글.

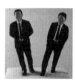

430쪽
좌경우경
Leftist Rightist, 1985, colored
plaster, 45(h)cm.

431쪽
녹색의 식탁
Green Dining Table, 1984,
mixed media.

정동 풍경
Scenery of Jeong-dong, 1984,
colored plaster, 22×42×46cm.

432쪽
점령 지대
Occupied Zone, 1983, colored
plaster, 60×140×120cm.

434쪽
사소한 사건
Trivialities, 1999, Installation
view, *Trivialities* of Artsonje
Museum, Gyeongju, 1999.

436쪽
개별적인 것으로
In das Einzelne, 1989, gouache
on paper.

440쪽
나 / 칠판
Ich/Tafel, 1992, pencil and color
pencil on paper.

무쇠에게 꽃을 가르치다
Teaching Cast Iron the Flowers,
1993, gouache on paper

444쪽
미니멀리즘 연습
Minimalism Exercise, 1995,
pencil on paper.

446쪽
아니다, 아니다, 아니다
No, No, No, 1994, pencil on
paper.

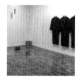

455쪽
샘터화랑 전시 전경
Installation view of Gallery
Space Saemteo, Seoul, 1992.

출처

글

36쪽. 김해주. 「안부를 전하는 편지」. 『퍼블릭 아트』. 2021년 6월.

48쪽. 안규철. 「동시대를 넘어서」. 『퍼블릭 아트』. 2020년 1월.

96쪽. 이찬웅. 「개념 미술의 시적 변환: 안규철 전시 『안 보이는 사랑의 나라』를 중심으로」. 『탈경계인문학 Trans-Humanities』. 9권 2호(2016). 199–224.

112쪽. 보리스 그로이스. 「무한한 현존」. 『안 보이는 사랑의 나라』. 전시 도록. 서울: 국립현대미술관, 2015. 121–128; 안규철. 『당신만을 위한 말』. 전시 도록. 서울: 국제갤러리, 2017. 149–160에 재수록.

266쪽. 최태만. 「사물과 언어 사이를 가로지르기로부터 예술의 효용성으로」. 『오늘의 미술가를 말하다 2』. 서울: 학고재, 2010. 236–257.

300쪽. 이건수. 「언어 같은 사물, 사물 같은 언어」. 『월간미술』. 2004년 5월; 이건수. 『혼을 구하다』. 서울: 컬처북스, 2010에 재수록.

308쪽. 안소연. 「삶의 부재를 사유하는 공간」. 『안규철: 49개의 방』. 전시 도록. 서울: 로댕갤러리, 2004. 11–15.

318쪽. 안규철. 「나의 작가적 전개 과정에 대해」. 로댕갤러리 『49개의 방』 전시 작가 노트. 2004.

338쪽. 안규철. 「작가적 슬럼프의 공포에서 벗어나기 위한 일곱 가지 작업」. 2003; 소마미술관 『잘긋기』(2006)전 도록에 '예술가가 슬럼프에 빠질 때'라는 제목으로 수정본 수록.

348쪽. 안규철. 「나의 미술 작업과 만화적 상상력」. 이화여자대학교박물관 『미술 속의 만화, 만화 속의 미술』 콜로키움 발제 원고. 2003.

434쪽. 윤난지. 「바깥의 '흔적'을 담은 메타 미술」. 『월간미술』. 1999년 7월. 114–123.

444쪽. 박찬경. 「시(詩)와 자: 안규철의 조각」. 『가나아트』. 51호. 1996. 73–76; 『사물들의 사이』. 전시 도록. 서울: 아트스페이스 서울·학고재, 1996. 18–25에 재수록.

450쪽. 안규철. 「그림, 요리, 사냥」. 『안규철 1990–1992』, 전시 도록. 서울: 샘터아트북, 1992.

사진

2–3, 122–131, 134–141, 162–165쪽 © 임장활, 사진 제공: 하이트컬렉션

10–31, 40–45쪽 © 안천호, 사진 제공: 국제갤러리

54–75쪽 © 박준형, 사진 제공: 국제갤러리

78–91, 94–96, 112, 121쪽 © 이의록, 사진 제공: 국립현대미술관

156, 177, 179, 189, 194, 274, 304, 323, 325, 367, 384, 425–429, 436, 440, 444, 446쪽 © 박준호

170쪽 © 김우일, 사진 제공: 아트선재센터

209–213쪽 © 김경수, 백남준아트센터, 사진 제공: 백남준아트센터

215–223쪽 © 권오열, 사진 제공: 갤러리 스케이프

238–241쪽 © 플래시큐브, 남기용, 사진 제공: 서울시립미술관

278–279쪽 © 공간화랑, 사진 제공: 고원석

280–283쪽 © 테이크아웃드로잉

193, 299, 300, 308, 312쪽 © 김현수, 로댕갤러리

380, 382, 391, 434쪽 사진 제공: 현대문학

뒤표지 © 강경희

Sources & Credits

TEXT

p.461. Haeju Kim, "A Letter from the Artist." *Public Art*, June 2021.

p.464. Boris Groys, "The Infinite Presence." In *Invisible Land of Love*. Exhibition Catalog. Seoul: National Museum of Modern and Contemporary Art, Korea. 121–128; In *Words Just for You*. Exhibition Catalog. Seoul: Kukje Gallery, 2017. 133–147.

p.486. Choi Taeman. "Object, Language, Function: Traversing the Art of Kyuchul Ahn." In *Korean Artists Today*. Seoul: Arts Council Korea, 2011. 10–17.

p.488. Ahn Kyuchul. "When the Artist Falls into Slumps." In *Drawn to Drawing*. Exhibition Catalog. Seoul: SOMA, 2006.

p.491. Ahn Soyeon. "Spaces for Reflecting on the Absence of Life." In *Forty-nine Rooms*. Exhibition Catalog. Seoul: Rodin Gallery, 2004. 17–23.

PHOTO

pp.2–3, 122–131, 134–141, 162–165, © Lim Jang Hwal / Courtesy of HITE Collection

pp.10–31, 40–45 © Chunho An, Courtesy of Kukje Gallery

pp.54–75 © Keith Park, Courtesy of Kukje Gallery

pp.78–91, 94–96, 112, 121 © Lee Euirock, Courtesy of National Museum of Modern and Contemporary Art, Korea

pp.156, 177, 179, 189, 194, 274, 304, 323, 325, 367, 384, 425–429, 436, 440, 444, 446 © Park Junho

p.170 © Kim Wooil / Courtesy of Art Sonje Center

pp.209–213 © Kyungsoo Kim, Nam June Paik Art Center / Courtesy of Nam June Paik Art Center

pp.215–223 © Oyeol Kwon / Courtesy of Gallery Skape

pp.238–241 © Flash Cube, Kiyong Nam / Courtesy of SeMA

pp.278–279 © Gallery Space / Courtesy of Koh Won-seok

pp.280–283 © Takeout Drawing

pp.193, 299, 300, 308, 312 © Kim Hyunsoo, Rodin Gallery

pp.380, 382, 391, 434 Courtesy of Hyundae Munhak

Back cover © Kyeonghee Kang

TRANSLATION & EDIT

p.458 "Preface to the Revised Edition" by Jeong Dabin, Koh Achim

p.459 "All and but Nothing" by Alice Kim

p.461 "A Letter from the Artist" by Meekyung Song, Nick Herman

p.470 "Kyuchul Ahn: An Intent Observer of the World" by Kim Hyunkyung, Richard Harris

p.481 "Objects: An Aesthetics of Transgression" by Alice Kim

p.486 "Object, Language, Function: Traversing the Art of Ahn Kyuchul" by Kim Eunjee

p.488 "When the Artist Falls into Slumps" by Artntext

p.491 "Spaces for Reflecting on the Absence of Life" by Chong Doryun

작가 소개

안규철

1955년 서울에서 태어나 외과의였던 아버지를 따라
춘천에서 어린 시절을 보냈다. 아홉 살 때 부모님
곁을 떠나 서울로 유학 온 안규철은 서울대학교
미술대학에 입학해 조각을 공부했으며, 1977년
졸업 후 『계간미술』에 들어가 7년간 기자로 일했다.
1985년 무렵 '현실과 발언'에 참여한 그는 당시의
기념비적 조각 흐름을 거스르는 미니어처 작업을
선보였으며, 1987년 서른셋의 나이에 프랑스 파리로
유학을 떠났다. 이듬해인 1988년 독일로 건너가
슈투트가르트 국립미술학교에 입학해 수학 중이던
1992년, 스페이스 샘터화랑에서 첫 개인전을 열며
미술가로서 본격적인 활동을 시작했다.

1995년 귀국 이후 『사물들의 사이』, 『사소한 사건』,
『49개의 방』, 『무지개를 그리는 법』, 『모든 것이면서
아무것도 아닌 것』, 『안 보이는 사랑의 나라』,
『당신만을 위한 말』, 『사물의 뒷모습』 등의 개인전을
열고 국내외 여러 기획전, 비엔날레 등에 참여하며
일상적 사물과 공간에 내재된 삶의 이면을 드러내는
작업을 발표하는 한편, 1997년부터 2020년까지
한국예술종합학교 미술원에서 학생들을 가르쳤다.
저서로 『그림 없는 미술관』, 『그 남자의 가방』, 『아홉
마리 금붕어와 먼 곳의 물』, 『사물의 뒷모습』 등이,
역서로 『몸짓들: 현상학 시론』, 『진실의 색: 미술
분야의 다큐멘터리즘』 등이 있다.

1955　서울 출생
1977　서울대학교 미술대학 조소과 졸업
1995　독일 슈투트가르트 국립미술학교 학부 및
　　　연구 과정 졸업
1997 – 2020
　　　한국예술종합학교
　　　미술원 교수

개인전

2021　사물의 뒷모습 / 국제갤러리, 부산
2017　당신만을 위한 말 / 국제갤러리, 서울
2015　안 보이는 사랑의 나라 / 국립현대미술관,
　　　서울
2014　모든 것이면서 아무것도 아닌 것 /
　　　하이트컬렉션, 서울
2013　·무지개를 그리는 법 / 갤러리 스케이프, 서울
　　　·단 하나의 책상 / 봉산문화회관, 대구
　　　·모든 일에는 때가 있다 / 괴테인스티튜트,
　　　서울
2009　2.6평방미터의 집 / 공간화랑, 서울
2008　안규철: 테이블 / 테이크아웃드로잉 아르코,
　　　서울
2007　49개의 방 / 까사 엔센디다, 마드리드
2004　49개의 방 / 로댕갤러리, 서울
1999　사소한 사건 / 아트선재미술관, 경주
1996　사물들의 사이 / 아트스페이스서울·
　　　학고재, 서울
1992　스페이스샘터화랑, 서울

단체전

2021 · audio-scape / BGA마루, 서울
· '1+1' 소장가의 시선 / 원앤제이갤러리, 서울
· 지속 가능한 미술관: 미술과 환경 /
부산현대미술관, 부산
· 자문밖 미술관 프로젝트 / 가나아트센터, 서울
· 몸 짓 말 / 경기도미술관, 안산
· 상실, 나에게 일어난 모든 일 /
대전시립미술관, 대전
· 달: 일곱 개의 달이 뜨다 /
클레이아크김해미술관, 김해
2020 · 새일꾼 1948-2020: 여러분의 대표를 뽑아
국회로 보내시오 / 일민미술관, 서울
· 그림과 말 2020 / 학고재, 서울
2019 · 머무르지 않는 사람의 노래 /
교보아트스페이스, 서울
· 거짓말 / 서울대학교 미술관, 서울
· 도래할 공동체 / 세종문화회관 미술관, 서울
2018 · #예술 #공유지 #백남준 / 백남준아트센터,
용인
2017 · 100인의 인터뷰 / 고양아람누리 아람미술관,
고양
· 예술 놀이터: 즐거운 하루, 오늘! /
고양어린이박물관, 고양
2016 · 사회 속 미술: 행복의 나라 / 서울시립
북서울미술관, 서울
· 사월의 동행 / 경기도미술관, 안산
2015 표정과 몸짓 / 소마미술관, 서울
2014 달의 변주곡 / 백남준아트센터, 용인
2013 · 여유 / 오산문화공장, 오산
· 해인아트프로젝트 / 해인사, 합천
2012 · 라운드테이블 / 제9회 광주비엔날레, 광주
· 창원조각비엔날레 / 마산
· 대구현대미술제 / 대구
· 히든 트랙 / 서울시립미술관, 서울
· 다섯 개의 프롤로그 / 갤러리 스케이프, 서울
2011 · 스페이스 스터디 / 플라토, 서울
· 카운트다운 / 문화역서울 284, 서울
2010 유원지에서 생긴 일 / 경기도미술관, 안산
2009 · 제1회 여미지미술제 / 여미지식물원, 서귀포
· 움직이는 미술 / 금호미술관, 서울
2008 한국현대미술전 / 중앙미술가의 집, 모스크바
2007 한국미술: 여백의 발견 / 삼성미술관 Leeum,
서울

2006 · 에치고츠마리 아트 트리엔날레 /
에치고츠마리 아트 필드, 니가타
· 서울숲 야외조각심포지엄 / 서울숲, 서울
· 잘긋기 / 소마미술관, 서울
2005 · Cool & Warm: 성곡미술관 개관 10주년
기념전 / 성곡미술관, 서울
· 점점발전소 / 마로니에미술관, 서울
· 번역에 저항한다 / 토탈미술관, 서울
· Parallel Life / 쿤스트페어라인, 프랑크푸르트
2004 · 일상의 연금술 / 국립현대미술관, 과천
· 집의 숨, 집의 결 / 영암도기문화센터, 영암
· 풍경 / 성곡미술관, 서울
· 장소/공간 / 헤이리 예술마을, 파주
· 당신은 나의 태양 / 토탈미술관, 서울
· 정지와 움직임 / 올림픽미술관, 서울
2003 · 미술 속의 만화, 만화 속의 미술 /
이화여자대학교 박물관, 서울
· 크로싱즈 2003: 한국 이민 1백주년 기념전 /
하와이대학교 갤러리, 호놀룰루
· 아름다움 / 성곡미술관, 서울
· 풍경 속의 미술 / 헤이리 예술마을, 파주
2002 · 멈춤, PAUSE, 止: 프로젝트4. 접속 /
제4회 광주비엔날레, 광주
· 컨테이너 / 마로니에미술관, 서울
· 움직이는 조각 / 신세계미술관, 인천·광주
2000 · 디자인 혹은 예술 / 예술의전당 디자인미술관,
서울
· 부산국제아트페스티벌 / 부산
1999 · 포비아: 그 욕망의 파편들 / 일민미술관, 서울
· 아트웨어 / 국립현대미술관, 과천
1998 · 미디어와 사이트: 부산시립미술관 개관
기념전 / 부산시립미술관, 부산
· 테마공간 / 포스코갤러리, 서울
1997 · 한국미술 '97 / 국립현대미술관, 과천
· 옷과 자의식 사이 / 스페이스 사디, 서울
· '97 오늘의 한국 조각: 사유의 깊이 /
모란갤러리, 서울
· 그리기와 쓰기 / 한림미술관, 대전
1996 · 아시아작가 4인전 / 헤페혀화랑, 에슬링엔
· 한국모더니즘의 전개 / 금호미술관, 서울
1995 · 사이 / 퀸스틀러베르크슈타트, 뮌헨
· 싹 / 아트선재센터 옛터, 서울
1994 · 2인전 / 갤러리 브란트슈태터, 취리히
1993 · 태평양을 건너서 / 퀸즈미술관, 뉴욕
· 2인전 / 갤러리 카임, 슈투트가르트

작품 소장

1987 · 문제작가작품전 / 서울미술관, 서울
1986 · 삶의 풍경 / 서울미술관, 서울
· 현실과 발언 / 그림마당 민, 서울
1983 현대공간회 조각전 / 팔당야외전시장, 남양주

경기도미술관
국립현대미술관
백남준아트센터
삼성미술관 Leeum
아라리오갤러리
아모레퍼시픽 미술관
우양미술관(구 아트선재미술관)

저서

2021 『사물의 뒷모습: 안규철의 내 이야기로 그린
그림, 그 두 번째 이야기』, 서울: 현대문학
2014 『모든 것이면서 아무것도 아닌 것』, 서울:
워크룸 프레스
2013 『아홉 마리 금붕어와 먼 곳의 물』, 서울:
현대문학
2008 『테이블(43 Tables)』, 서울: 테이크아웃드로잉
2001 『그 남자의 가방』, 서울: 현대문학
1996 『그림 없는 미술관』, 서울: 열화당

공공 미술

2010 바람의 길 / 서울시 도시갤러리 지명공모
당선작, 서울
2007 돈의문: 사라진 문 / 서울시 도시갤러리
지명공모 당선작, 서울

역서

2019 히토 슈타이얼, 『진실의 색: 미술 분야의
다큐멘터리즘』, 서울: 워크룸 프레스
2018 빌렘 플루서, 『몸짓들: 현상학 시론』, 서울:
워크룸 프레스
2003 · 만프레드 하이팅, 『만 레이』, 서울: 아트앤북스
· HR 기거, 『HR Giger』, 파주: 아트앤북스
2000 하인리히 코흐, 『미켈란젤로』, 서울: 한길사

Artist's CV

AHN KYUCHUL

Born in Seoul in 1955, Ahn spent his childhood in Chunchon. At the age of 9, he began his studies away from his parents, in Seoul, and later entered Seoul National University's College of Fine Arts to study sculpting. After graduating in 1977, he joined *The Quarterly Art*, where he worked as an editor for seven years. In 1985, he took part in the Reality and Utterance movement and presented miniature works to the public that went against the dominant trend of the times, which tended to feature monumental sculptures. Two years later, at the age of 33, he traveled to Paris to study art, and the following year moved to Germany, where he studied at Staatliche Akademie der Bildende Künste Stuttgart. While a student there, he took his first steps toward becoming a full-time artist by holding his first solo exhibition at Space Saemteo (Seoul) in 1992.

Since returning to Korea in 1995, Ahn has held many solo exhibitions, including In *Between Objects, Trivialities, Forty-nine Rooms, Drawn to the Rainbow, All and but Nothing, Invisible Land of Love, Words Just for You*, and *The Other Side of Things*. He has also taken part in numerous special exhibitions and biennales in Korea and overseas while making a sincere effort to expose a different side to life, one hidden in everyday objects and spaces. From 1997 to 2020, he taught at Korea National University of Arts' School of Visual Arts. He is the author of many books, including *Museum without Paintings, The Man's Suitcase, Nine Goldfish and Water in the Distance*, and *The Other Side of Things*. He has also translated several books, including *Gesten: Versuch einer Phänomenologie* and *Die Farbe der Wahrheit: Dokumentarismen im Kunstfeld*.

1955 Born in Seoul, Korea
1977 B.F.A. in Sculpture, Seoul National University, Seoul
1995 Graduated from Staatliche Akademie der Bildende Künste Stuttgart
1997–2020
 Professor of Korean National University of Arts, Seoul

SOLO EXHIBITIONS

2021 *The Other Side of Things* / Kukje Gallery, Busan
2017 *Words Just for You* / Kukje Gallery, Seoul
2015 *Invisible Land of Love* / National Museum of Modern and Contemporary Art, Seoul
2014 *All and but Nothing* / HITE Collection, Seoul
2013 · *Drawn to the Rainbow* / Gallery Skape, Seoul
 · *The One and Only Table* / Bongsan Cultural Center, Daegu
 · *Alles hat seine Stunde* / Goethe Institut, Seoul
2009 *A 2.6m² House* / Gallery Space, Seoul
2008 *Ahn Kyuchul: Table* / Takeout Drawing Arko, Seoul
2007 *Forty-nine Rooms* / Casa Encendida, Madrid
2004 *Forty-nine Rooms* / Rodin Gallery, Seoul
1999 *Trivialities* / Artsonje Museum, Gyeongju
1996 *In Between Objects* / Art Space Seoul/ Hakgojae, Seoul
1992 Gallery Space Saemteo, Seoul

SELECTED GROUP EXHIBITIONS

2021 · *audio-scape* / BGA MARU, Seoul
· *"1+1" A Collecter's View* / ONE AND J. Gallery, Seoul
· *Sustainable Museum: Art and Environment* / Museum of Contemporary Art Busan, Busan
· *Jamunbak Museum Project* / Gana Art Center, Seoul
· *Corpus Gestus Vox* / Gyeonggi Museum of Modern Art, Ansan
· *Loss, Everything That Happens to Me* / Daejeon Museum of Art, Daejeon
· *Seven Moons* / Clayarch Gimhae Museum, Gimhae

2020 · *The Better Man 1948 – 2020: Pick Your Representative for the National Assembly* / Ilmin Museum of Art, Seoul
· *Art and Words 2020* / Hakgojae Gallery, Seoul

2019 · *The Song of the One Who Doesn't Stay* / Kyobo Art Space, Seoul
· *Lies* / Seoul National University Museum of Art, Seoul
· *The Coming Community* / Sejong Museum of Art, Seoul

2018 *#Art #Commons #NamJunePaik* / Nam June Paik Art Center, Yongin

2017 · *100 Interviews* / Goyang Aram Nuri Aram Art gallery, Goyang
· *Art Playground: A-Mazing day, Today!* / Goyang Children's Museum, Goyang

2016 · *Art in Society: Land of Happiness* / Buk-Seoul Museum of Art, Seoul
· *April the Eternal Voyage* / Gyeonggi Museum of Modern Art, Ansan

2015 *Expressions and Gestures* / Seoul Olympic Museum of Art, Seoul

2014 *Variation of the Moon* / Nam June Paik Art Center, Yongin

2013 · *Women Healing the World* / Culture Factory Osan, Osan
· *Haein Art Project* / Haein Temple, Hapcheon

2012 · *Changwon Sculpture Biennale* / Masan
· *Daegu Contemporary Art Festival* / Daegu
· *Hidden Track* / Seoul Museum of Art, Seoul
· *Five Different Prologues* / Gallery Skape, Seoul
· *Roundtable* / The 9th Gwangju Biennale, Gwangju

2011 · *Space Study* / Plateau, Seoul
· *Countdown* / Culture Station Seoul 284, Seoul

2010 *Works in the Open Air* / Gyeonggi Museum of Modern Art, Ansan

2009 · *Yeomiji Art Project* / Yeomiji Botanic Garden, Seogwipo
· *Moving Museum* / Kumho Museum of Art, Seoul

2008 *Kaleidoscope-Korean Contemporary Art* / Central House of Artist, Moscow

2007 *Korean Art – Void* / Leeum, Samsung Museum of Art, Seoul

2006 · *Echigo-Tsumari Art Triennale* / Echigo-Tsumari Art Field, Niigata
· *Seoul Forest Park Open Air Sculpture Symposium* / Seoul Forest Park, Seoul
· *Drawn to Drawing* / SOMA, Seoul

2005 · *Cool & Warm* / Sungkok Art Museum, Seoul
· *Power Station* / Marronnier Museum of Art, Seoul
· *Against Translation* / Total Museum of Contemporary Art, Seoul
· *Parallel Life* / Frankfurter Kunstverein, Frankfurt

2004 · *The Breath of the House* / Youngam Ceramic Culture Center, Youngam
· *Alchemy of Daily Life* / National Museum of Modern and Contemporary Art, Gwacheon
· *Absolutely Landscape* / Sungkok Art Museum, Seoul
· *You are My Sunshine* / Total Museum of Contemporary Art, Seoul
· *Stillness and Movement* / Seoul Olympic Art Museum, Seoul
· *Place/Space* / Heyri Art Valley, Paju

2003 · *Comics in Art, Art in Comics* / Ewha Womans University Museum, Seoul
· *Crossings 2003* / University of Hawaii Art Gallery, Honolulu
· *Beauty* / Sungkok Art Museum, Seoul
· *Art in Landscape* / Heyri Art Valley, Paju

2002 · *P_A_U_S_E, Project 4: Connection* / The 4th Gwangju Biennale, Gwangju
· *Containers* / Marronnier Museum of Art, Seoul
· *Art in Movement* / Shinsegye Gallery, Incheon/Gwangju

2000 · *Design or Art* / Design Museum, Seoul Arts Center, Seoul
· *Busan International Contemporary Art Festival* / Busan MetropolitanArt Museum, Busan

1999 · *Phobia-Unconscious Desire* / Ilmin Museum of Art, Seoul
· *Art Wear* / National Museum of Modern and Contemporary Art, Gwacheon

1998 · *Theme Space* / Posco Gallery, Seoul
· *Media and Site* / Busan Metropolitan Art Museum, Busan

BOOKS

1997 · *Korean Art '97* / National Museum of
Modern and Contemporary Art, Gwacheon
· *'97 Korean Sculpture Today* / Moran
Museum of Art, Seoul
· *Between Clothes and Self Consciousness* /
Space Sadi, Seoul
· *Drawing and Writing* / Hanlim Art Museum,
Daejeon
1996 · *4 Künstler aus Ostasien* / Galerie
Heppaecher, Esslingen
· *Development of Korean Modernism* /
Kumho Museum of Art, Seoul
1995 · *Ssak* / old site of Artsonje Center, Seoul
· *Zwischenraum* / Künstlerwerkstatt, Munich
1994 · *Two Person Exhibition* / Gallery
Brandsteter, Zürich
1993 · *Across the Pacific* / Queens Museum, New
York
· *Two Person Exhibition* / Galerie Keim,
Stuttgart
1987 · *10 Artists of the Year 1986* / Seoul Museum,
Seoul
1986 · *Landscape of Life* / Seoul Museum, Seoul
· *Reality and Utterance* / Gallery Min, Seoul
1983 · Modern Space Club Sculpture Exhibition /
Paldang Outdoor Gallery, Namyangju

2021 *The Other Side of Things*, Seoul: Hyundae
Munhak
2014 *All and but Nothing*, Seoul: Workroom Press
2013 *Nine Goldfish and Water in the Distance*,
Seoul: Hyundae Munhak
2008 *43 Tables*, Seoul: Takeout Drawing
2001 *The Man's Suitcase*, Seoul: Hyundae
Munhak
1996 *Museum without Painting*, Seoul:
Yolwhadang

TRANSLATED BOOKS

2019 Hito Steyerl, *Die Farbe der Wahrheit:
Dokumentarismen im Kunstfeld*, Seoul:
Workroom Press
2018 Vilém Flusser, *Gesten: Versuch einer
Phänomenologie*, Seoul: Workroom Press
2003 · Manfred Heiting, *Man Ray*, Seoul: Art &
Books
· HR Giger, *HR Giger*, Paju: Art and Books
2000 Heinrich Koch, *Michelangelo*, Seoul: Hangil
Publisher

COLLECTIONS

· Amorepacific Museum of Art
· Arario Gallery
· Gyeonggi Museum of Modern Art
· Leeum, Samsung Museum of Art
· Nam June Paik Art Center
· National Museum of Modern and Contemporary
Art, Korea
· Wooyang Museum (old Artsonje Museum)

PUBLIC ART

2010 *Path of Wind* / Seoul
2007 *Donui Mun: Disappeared Gate* / Seoul

필자 소개

김선정

김선정은 아트선재센터에서 수석 큐레이터
겸 부관장(1993–2004), 관장(2016–2017),
현재 예술감독(2022–)이다. 2014–2015년
아시아문화예술회관 ACC 아카이브 & 리서치
예술감독, 2017–2021년 광주비엔날레 재단 이사장을
역임한 바 있다. 또한 2011년부터 미술관의 경계를
넘어 비무장지대(DMZ)의 보이지 않는 경계를 예술의
비판적 시각으로 탐구하고 분단에 대한 인식을
고취하기 위해 시작된 예술 및 연구 프로젝트인
리얼디엠지프로젝트의 설립자이며 예술감독을
역임하고 있다. 2007년부터 아트선재센터에서
마틴 크리드, 김범, 양혜규, 이불, 김성환, 아브라함
크루스비예가스, 톰 삭스 등의 전시를 기획하였다.

김성원

김성원은 1990년대 말부터 한국 현대미술
현장에서 큐레이터, 비평가로 활동하고 있다.
프랑스에서 불문학과 미술사를 전공했고,
아트선재센터에서 국내외 작가들의 전시 기획을
시작으로 아뜰리에 에르메스 디렉터, 제2회
안양공공예술프로젝트(APAP)와 문화역서울284 예술
감독을 거쳐 현재 서울과학기술대학교 조형예술학과
교수로 재직 중이다. 주요 그룹 기획전으로는
『Less Ordinary』, 『믹스막스』, 『Parallel Life』,
『B-Side』, 『우회 전략』, 『카운트다운』, 『인생사용법』,
『플레이타임』, 『히든 트랙』 등이 있다.

김해주

김해주는 한국을 기반으로 활동하는 큐레이터이다.
2022년 부산비엔날레 전시 감독을 맡아 『물결 위
우리』를 기획했고 2017년 7월부터 2021년 10월까지
아트선재센터 부관장으로 일했다. 신체와 기억, 이주와
언어에 대한 관심을 기반으로 『먼지 흙 돌』(2020),
『밤이 낮으로 변할 때』(2020), 『색맹의 섬』(2019) 등의
기획전을, 『다나카 고키: 상처 입기 쉬운 역사들(로드
무비)』(2020), 『남화연: 마음의 흐름』(2020), 『구동희:
딜리버리』(2019), 『리킷: 슬픈 미소의 울림』(2019) 등의
개인전을 아트선재센터에서 기획했다. 예술의 다양한
형식 안에서 움직임이 생성되는 방식에 관심을 두고
있으며, 글쓰기와 기획을 통해 신체, 시간, 기억, 이주에
대한 말과 이미지가 얽혀 구성되는 장면, 그리고
그것이 파생하는 질문을 드러내는 데 관심이 있다.

박찬경

박찬경은 미술 작가이자 영화감독이다. 냉전, 한국의
전통 종교 문화, 동아시아 근현대사 등을 주제로 다뤄
왔으며 주요 작업으로는 「신도안」, 「만신」, 「시민의
숲」, 「늦게 온 보살」 등이 있다. 레드캣 갤러리(RedCat
Gallery), 로스앤젤레스), 국제갤러리, 티나 킴
갤러리(Tina Kim Gallery, 뉴욕), 국립현대미술관
등에서 전시했다. 2014년 서울 미디어시티 비엔날레,
『귀신 간첩 할머니』 예술 감독을 지냈으며 제61회
베를린 국제영화제 단편영화 부문 황금곰상,
에르메스코리아 미술상(2004) 등을 수상했다.

보이스 그로이스

철학자이자 예술 비평가. 동베를린 출신. 레닌그라드 대학교에서 철학과 수학을 공부한 후 1981년 서독으로 이주했다. 1992년 뮌스터 대학교에서 박사 학위를 마치고 1994년부터 카를스루에 조형예술대학에서 미디어 철학 및 예술 이론 전공 교수로 재직하다가 2009년에 뉴욕으로 이주했다. 현재 뉴욕 대학교 러시아 및 슬라브 연구 글로벌 석좌 교수다. 『스탈린의 종합예술』, 『아트 파워』, 『형식이 된 역사: 모스크바 개념주의』 등 다수의 저서를 통해 현대 예술 및 미디어에 관한 흥미로운 이론적 성찰들을 내놓는 한편, 2011년 제54회 베니스 비엔날레에서 러시아관 책임 큐레이터로 활약하는 등 예술 현장에서도 활동했다. 2012년에는 '역사 이후: 사진작가로서의 알렉상드르 코제브'라는 전시 프로젝트로 광주비엔날레에도 참여했다.

안소연

이화여자대학교 불어불문학과와 동 대학원 미술사학과를 졸업하고 연세대학교 대학원 박사 과정에서 영상예술학을 공부했다. 1986년부터 큐레이터로서 국립현대미술관 학예연구관, 삼성미술관 리움 학예연구실장, 삼성미술관 플라토 부관장으로 재직했고 현재 아뜰리에 에르메스의 아티스틱 디렉터로 있다. 아시아-태평양 현대미술 트리엔날레 공동 큐레이터(1996)와 베니스 비엔날레 한국관 커미셔너(2007)를 역임했고 다수의 국내외 작가 전시를 기획했다.

우정아

포스텍 인문사회학부 교수. 서울대학교 고고미술사학과와 동 대학원을 졸업한 후, 미국 UCLA 미술사학과에서 근현대 미술사를 전공하고 1960년대 개념 미술에 대한 논문으로 박사 학위를 받았다. 저서로 『한국미술의 개념적 전환과 동시대성의 기원』(2022), 『남겨진 자들을 위한 미술』(2015), 공동 편서로 『Interpreting Modernism in Korean Art: Fluidity and Fragmentation』(2021)이 있고, 『조선일보』에 매주 전문가 칼럼 '우정아의 아트 스토리'를 연재하고 있다.

윤난지

윤난지는 이화여자대학교 인문과학대학 대학원 미술사학과에서 박사 학위를 받고 서양 및 한국의 현대미술사와 미술비평에 대한 연구를 진행하고 있다. 현대미술사학회, 서양미술사학회, 미술사학연구회 등의 회장과 이화여대박물관장을 역임하였고 석주미술상, 석남미술이론상, 김세중 한국미술저작상을 수상했다. 저서로 『현대미술의 풍경』, 『추상미술과 유토피아』, 『한국 현대미술의 정체』, 역서로 『현대 조각의 흐름』, 편저로 『모더니즘 이후 미술의 화두』 등이 있으며, 「단색조 회화의 다색조 맥락: 젠더의 창으로 접근하기」 등 다수의 논문 및 비평문을 발표하였다.

이건수

고려대학교 노어노문학과와 서울대학교 대학원 미학과를 졸업했다. 『한국의 마에스트로』, 『동양화 파라디소』, 『한국 중견작가 10인 ― 달의 정원』, 『클리오 코스메틱아트』, 『프리마베라』, 『LIG아트스페이스 개관전 ― 산수닷인』 등의 전시를 기획했다. 2013 국립현대미술관 올해의 작가상, 2006 에르메스 코리아 등 다수의 공모전과 미술상의 심사 위원을 역임하였고 2000년 광주비엔날레 문화부장관 공로상을 수상했다. 역서로 『러시아 미술사』, 저서로 『깨끗한 눈』, 『토착과 자생』, 『혼을 구하다』, 『editorial』, 『여자의 물건』, 『미술의 피부』 등이 있다. 1997년부터 미술 전문지 『월간미술』에 수석 기자로 기자직을 시작하여 1999년부터 2013년까지 『월간미술』 편집장을 지냈다. 제2회 전남국제수묵비엔날레 총감독과 2014부산비엔날레 특별전 전시 감독을 맡았으며 이외에도 한국 미술계의 최전선에서 기획자 및 미술비평가로 활발히 활동하고 있다.

이찬웅

철학, 예술, 과학 사이의 관계에 관심에 두고 들뢰즈와
현대 프랑스 철학을 연구하고 있다. 저서로 『들뢰즈,
괴물의 사유』와 『기계이거나 생명이거나』가 있고,
질 들뢰즈의 『주름, 라이프니츠와 바로크』를 우리말로
옮겼다. 서울대학교 전기공학부를 졸업하고 동 대학교
대학원 철학과에서 석사 학위를 받았다. 프랑스
뤼미에르 리옹2 대학교에서 영화학 석사를 마치고,
리옹 고등사범학교에서 철학 박사 학위를 받았다.
현재 이화여자대학교 인문과학원 교수로 재직 중이다.

최태만

1984년부터 현장 비평가로 활동하고 있는 최태만은
서울대학교 미대와 동 대학원을 졸업하고 동국대학교
대학원에서 미술사를 공부했다. 저서로 『소통으로서의
미술』, 『한국 조각의 오늘』, 『미술과 도시』, 『어둠
속에서 빛나는 청춘: 안창홍의 그림세계』, 『미술과
혁명』, 『한국 현대 조각사 연구』, 『다섯 빛깔 룽다와
흰색 까닥』, 『미술과 사회적 상상력』 등이 있다.
국립현대미술관 학예연구사, 서울산업대학교 교수를
거쳐 현재 국민대학교 미술학부에 재직 중이며
한국미술이론학회 회장을 역임했다.

About the Writers

AHN SOYEON

Ahn Soyeon graduated from Ewha Womans University's Department of French Language and Literature before completing her graduate work through Ewha's Department of Art History. She majored in Image & Film Studies while doing her Ph.D. at Yonsei University. In 1986, she worked as a curator at the National Museum of Modern and Contemporary Art, Korea, and later as chief curator at Leeum, Samsung Museum of Art. She has also worked as deputy director at PLATEAU, Samsung Museum of Art, and is now the artistic director of Atelier Hermés, Seoul. Additionally, Ahn co-curated the Asia-Pacific Triennial of Contemporary Art (1996) and served as commissioner for the Korean pavilion at the Venice Biennale (2007). Furthermore, she has curated solo exhibitions for major Korean and non-Korean artists.

BORIS GROYS

Born in East Germany, Boris Groys is a philosopher and art critic. He studied philosophy and mathematics at Leningrad State University (now Saint Petersburg State University) before moving to West Germany in 1981. In 1992, Groys earned his doctorate in philosophy from the Universität Münster. He began working as a professor in Philosophy and Media Theory at the Academy for Design (Hochschule für Gestaltung) in Karlsruhe, Germany in 1994 before moving to New York in 2009. Currently, he is a Global Distinguished Professor of Russian and Slavic Studies at New York University. He has authored many books, including *The Total Art of Stalinism* (1992), *Art Power* (2008), and *History Becomes Form: Moscow Conceptualism* (2010), all of which have presented interesting theoretical reflections about contemporary art and media. He has also been active in the international art scene. For example, he was a senior curator for the Russian Pavilion at the 54th Venice Biennale in 2011 and participated in the Gwangju Biennale in 2012 with an exhibition project titled *After History: Alexandre Kojève as a Photographer.*

CHOI TAEMAN

Since 1984, Choi has worked as an art critic. He graduated from Seoul National University's College of Fine Arts and then the same university's graduate school before beginning his studies in art history at Dongguk University. He is the author of several books, including *Art as Communication, Korean Sculpture Today, Art and City, Youth Shining in the Dark: An Chang-Hong, Art and Revolution, Study of Korean Modern Sculpture History, Five-colored Lundar and White Gadak*, and *Art and Social Imagination*. In the past, he served as a curator at the National Museum of Modern and Contemporary Art, Korea, as a professor at the University of Seoul, and as chairman of the Korean Association of Art Theories. Today, he is a professor at Kookmin University's College of Arts.

HAEJU KIM

Haeju Kim is a curator based in South Korea. Kim curated *We, on the Rising Wave* as artistic director for the Busan Biennale 2022. She worked as the deputy director at Art Sonje Center from July 2017 to October 2021. At Art Sonje Center, Kim curated exhibitions, including *Dust, Clay, Stone* (2020), *Night Turns to Day* (2020), *The Island of the Colorblind* (2019), as well as solo exhibitions from artists, such as *Koki Tanaka: Vulnerable Histories (A Road Movie)* (2020), *Hwayeon Nam: Mind Stream* (2020), *Donghee Koo, Delivery* (2019), and *Lee Kit: Resonance of a Sad Smile* (2019). She is interested in the way movement is created within various forms of art, and in revealing scenes in which words and images about the body, time, memory, and migration are intertwined/organized through writing and planning as well as the questions it brings up.

KIM SUNGWON

Since the late 1990s, Kim Sungwon has been working as a curator/critic in Korea's contemporary art scene. After studying French literature and art history in France, she began planning exhibitions for artists from around the world at Seoul's Art Sonje Center. Later, she served as director of Atelier Hermès, Seoul and as the art director for the 2nd Anyang Public Art Project (APAP) and Culture Station Seoul 284. Today, she is a professor at Seoul National University of Science & Technology's Department of Formative Arts and has curated group exhibitions that include *Less Ordinary*, *MixMax*, *Parallel Life*, *B-Side*, *Oblique Strategies*, *Countdown*, *Life: A User's Manual*, *Play Time*, and *Hidden Track*.

LEE CHANWOONG

Lee is a scholar of Gilles Deleuze and contemporary French philosophy, with a particular interest in the relationship between philosophy, art, and technology. He is the author of *Gilles Deleuze: Monster's Thoughts* and *Either Machine or Life*. He has also translated *The Fold, Leibniz and the Baroque* by Gilles Deleuze into Korean. He graduated from the School of Electrical Engineering at Seoul National University and received his master's degree in Film Studies from Lumière University Lyon 2, France. He received his Ph.D. in Philosophy from École normale supérieure de Lyon. Currently, he is a professor at Ewha Institute for the Humanities.

LEE KEN-SHU

Lee graduated from Korea University's Department of Russian Language & Literature and the graduate school of Seoul National University's Department of Aesthetics. He has been the curator of many exhibitions, including *Maestros of Korean Art*, *Oriental Fine Art Paradiso*, *10 Established Korean Painters: Garden of the Moon*, *CLIO Cosmetic Art*, *Primavera*, and *Shansui · Man* (LIG Art Space inaugural exhibition). He has also served as a judge for many competitions and art awards, including the National Museum of Modern and Contemporary Art's Artist of the Year 2013 and the 2006 Hermès Korea Misulsang. What is more is that he received the Achievement Award from the Minister of Culture at the 2000 Gwangju Biennale. Furthermore, he has translated a book, *Russian Art History*, and authored several others: *Clear Eyes*, *Aboriginality and Nativeness*, *Seeking Spirits*, *Editorial*, *Women's Things* and *The Skin of Art*. Lee started his journalism career as a senior editor at *Monthly Art* in 1997 and served as the editor-in-chief of the magazine from 1999 to 2013. He worked as the artistic director of the 2021 Jeonnam International Sumuk Biennale and served as the curator of the special exhibition at the 2014 Busan Biennale. In addition, he is at the forefront of the Korean art world, and is active as a curator and art critic.

PARK CHAN-KYONG

Park Chan-kyong is a media artist and film director who has dealt with themes like the Cold War, traditional Korean religious culture, and East Asia's modern and contemporary history. His major films include *Sindoan*, *Mansin: Ten Thousand Spirits*, *Citizen's Forest*, and *Belated Bosal*. He has taken part in numerous exhibitions around the world, such as REDCAT (Los Angeles), Kukje Gallery (Seoul), Tina Kim Gallery (New York), and the National Museum of Modern and Contemporary Art, Korea. He was the artistic director for the SeMA Biennale 2014 Media City Seoul: *Ghosts, Spies, and Grandmothers*, and has won many notable awards, including the Golden Bear Award for Best Short Film at the Berlin International Film Festival (2011) and the Hermès Korea Misulsang (2004).

SUNJUNG KIM

Sunjung Kim served as chief curator and deputy director (1993–2004), director (2016–2017), and is currently the artistic director (2022–) of Art Sonje Center in Seoul. She was also the artistic director of the ACC Archive & Research at the Asia Art Culture Center (2014–2015), and the president of the Gwangju Biennale Foundation (2017–2021). In addition, she is the founder and artistic director (2011–) of the REAL DMZ PROJECT, an art and research project designed to cross museum boundaries and launched to explore the (in)visible borders of the DMZ through the critical lens of art as well as to raise awareness about the division of Korea. Since 2007, she has curated exhibitions at Art Sonje Center for artists such as Martin Creed, Kim Beom, Haegue Yang, Lee Bul, Sung Hwan Kim, Abraham Cruzvillegas, and Tom Sachs.

WOO JUNG-AH

Woo is a professor at POESTECH's Division of Humanities & Social Sciences. She earned her BA and MA from Seoul National University's Department of Archeology and Art History, and a Ph.D in Art History from UCLA with a study of conceptual art of the 1960s. She is the author of *The Conceptual Turn of Korean Art and the Origin of Contemporaneity* (2022), *Art for the Bereaved* (2015), and the co-editor of *Interpreting Modernism in Korean Art: Fluidity and Fragmentation* (2021). She has been publishing the weekly column, "Woo Jung-Ah's Art Story," in *The Chosun Ilbo*, a daily newspaper.

YUN NANJI

Yun Nanji received her Ph.D. in art history at the graduate school of Ewha Womans University's College of Liberal Arts and has long carried out studies on contemporary art history and criticism of the West and Korea. In the past, she has served as the president of the Korea Association for History of Modern Art, the Association of Western Art History, the Korean Society of Art History, and the director of the Ewha Womans University Museum. She has also been the recipient of the Seokju Art Award, Seoknam Art Theory Award, and Kim Se-Choong Art Writing Award. She is the author of several books, including *Landscape of Contemporary Art*, *Abstract Art and Utopia*, and *The Identity of Korean Contemporary Art*. In addition, she translated *Passages in Modern Sculptures* into Korean and edited *Topics of Art in the Postmodern Era*. Also, she has released many critical essays and papers, including "Multicolored Context of Monochrome Painting: A Gender Perspective."